广东哲学社会科学成果文库

Guangdong Achievements Library
of Philosophy and Social Sciences

言辞行为转隐喻研究
—— 基于中国现代戏剧语料库

YANCI XINGWEI ZHUANYINYU YANJIU

司建国 著

中山大学出版社

·广州·

版权所有　翻印必究

图书在版编目（CIP）数据

言辞行为转隐喻研究：基于中国现代戏剧语料库/司建国著. —广州：中山大学出版社，2017.7

（广东哲学社会科学成果文库）

ISBN 978 - 7 - 306 - 06069 - 3

Ⅰ. ①言… Ⅱ. ①司… Ⅲ. ①中国戏剧—语料库—研究 Ⅳ. ①J82

中国版本图书馆 CIP 数据核字（2017）第 133805 号

出 版 人：	徐　劲
策划编辑：	金继伟
责任编辑：	林彩云
封面设计：	曾　斌
责任校对：	熊锡源
责任技编：	何雅涛
出版发行：	中山大学出版社
电　　话：	编辑部 020 - 84110771，84113349，84111997，84110779
	发行部 020 - 84111998，84111981，84111160
地　　址：	广州市新港西路 135 号
邮　　编：	510275　　传　　真：020 - 84036565
网　　址：	http：//www.zsup.com.cn　E-mail：zdcbs@ mail.sysu.edu.cn
印 刷 者：	佛山市浩文彩色印刷有限公司
规　　格：	787mm×1092mm　1/16　18.75 印张　385 千字
版次印次：	2017 年 7 月第 1 版　2017 年 7 月第 1 次印刷
定　　价：	78.00 元

如发现本书因印装质量影响阅读，请与出版社发行部联系调换

《广东哲学社会科学成果文库》
出版说明

　　《广东哲学社会科学成果文库》经广东省哲学社会科学规划领导小组批准设立，旨在集中推出反映当前我省哲学社会科学研究前沿水平的创新成果，鼓励广大学者打造更多的精品力作，推动我省哲学社会科学进一步繁荣发展。它经过学科专家组严格评审，从我省社会科学研究者承担的、结项等级"良好"或以上且尚未公开出版的国家哲学社会科学基金项目研究成果，以及广东省哲学社会科学规划项目研究成果中遴选产生。广东省哲学社会科学规划领导小组办公室按照"统一标识、统一封面、统一形式、统一标准"的总体要求组织出版。

<div style="text-align:right">

广东省哲学社会科学规划领导小组办公室

2017 年 5 月

</div>

序　言

　　建国教授是一位勤奋多产的学者。他的主要研究领域是文体学，尤为善长采用语言学的理论和分析方法，特别是功能语言学、语用学和认知语言学的理论和方法，来研究英汉文学和非文学文本。他也是国内较早从认知文体学和认知诗学的视角，借助认知语言学中的转隐喻理论，开展全面系统的中国文学作品研究的一位学者。多年来，他潜心治学，厚积薄发，在学术期刊上发表了一系列有独到见解的研究性论文，其中一些论文被中国文体学会前会长申丹教授在著名国际文体学期刊上介绍给国外同行（见 Shen, D. 2012. Stylistics in China in the new century, *Language and Literature*, 21: 93-105）。近几年，他又密集出版了多项大型研究成果，仅学术专著我手头上就有两本，一本是 2014 年 9 月出版的《认知隐喻、转喻视角下的曹禺戏剧研究》，另一本是 2016 年 11 月出版的《当代文体学研究：文本描述与分析》。

　　本书可以说是在上述基础上的一项后续延伸研究。在书中，作者以中国现代戏剧文本为语料，将分析对象拓展到言辞行为的转隐喻，分门别类、深入细致地分析了言辞行为转隐喻的文体功能和美学效果。我觉得，本书的创新之处主要表现在如下三个方面。

　　第一，研究视角独特，理论框架清晰。作者在借鉴了国外认知隐喻学理论合理内核的同时，也梳理归纳了该理论在运用于文体分析时所存在的一些不足之处，并在此基础上，根据自己研究对象的特点，首次构建了一个以言辞行为转隐喻复合体为基本分析单位、具有很大可操作性的转隐喻文体研究的整体理论分析框架，为揭示戏剧的对话性这一显著特征打下了坚实的基础。言辞行为和转隐喻分别是语用学和认知语言学中的重要研究内容，建国教授构建的这一文体学理论框架，从某种意义上来说开创了认知语用文体学研究的先河，这一理论框架也特别适用于分析戏剧的对话性。

　　第二，研究方法恰当，结论合理可信。本书首次将语料库语言学手段引入认知转隐喻文体研究，采用以定性阐释为主、量化分析为辅的实证性研究方法。作者利用北京大学《CCL 语料库》中的《现代/戏剧》子语料库，建

立自己的小型语料库，并对语料进行标注，穷尽性地甄别和筛选出其中所含的转隐喻。在此基础上，对所有转隐喻进行分类、整理、统计和分析。这种研究方法在很大程度上确保了研究结论的可信性。

第三，研究内容新颖，词语话语兼顾。本书突破了基于单个词语的传统转隐喻分析研究方法的束缚，首次系统性地将言辞行为转隐喻复合体在戏剧中的文体功能分析拓展到话语层面。

综上所述，本书是一项语言学、文体学和戏剧分析相结合的原创性研究成果，在揭示言辞行为转隐喻在戏剧中的文体功能、拓展认知隐喻学研究的范围、完善认知隐喻学应用于戏剧研究的方法等方面都具有较大理论意义和实际应用价值。全书研究思路清晰、结构合理、方法得当、论证严密、语料翔实、分析细致、论据充分、结论可信，充分展示了认知隐喻理论在揭示戏剧对话特征方面的可行性，为认知文体学和认知诗学创新性研究提供了一个新的思路和范式。我相信，本书的出版必将对推动认知转隐喻文体研究发挥出深远的积极作用。

<div style="text-align:right;">
许余龙

上海外国语大学　语言研究院

2017 年 4 月 30 日
</div>

前　言

本书运用认知转喻、隐喻学说，讨论现代汉语戏剧中的言辞行为转隐喻，是笔者过去 3 年在认知文体学范畴研习的小结，其中部分内容发表于《外国语》等学刊。研究初衷大致有三：

（1）初步建立一套言辞行为转隐喻的研究模式，从路径、方法、描述、分析等方面系统性地探索汉语戏剧中这类转隐喻的语言表征、概念化过程以及文体意义。

（2）从汉语角度阐述隐喻、转喻之间的关系，为这一认知语言学的热门话题提供英语以外的语言例证。

（3）揭示言辞行为转隐喻的评价意义，及其在表现人物个性及权势关系在内的文体功能。

言辞行为转喻和隐喻属于元语言（metalanguage）范畴，是元语言转喻和隐喻（metalinguistic metonymy/ metaphor），即关于言辞和言辞行为的转喻性、隐喻性认知和语言表征，是认知语言学长期关注的焦点。

言辞行为主要关注人们的言说方式。说话方式（如何说的）往往与话语意义有直接关联。会话分析或语用学模式的戏剧文体研究证明，话语的意义、戏剧人物个性、戏剧意义等等，不仅取决于文本本身，如戏剧人物的台词（说了什么），还取决于会话方式和机制的表现（怎么说的）。

言辞行为涉及繁杂的经验和认知系统，它不但包括言语行为的实施，还涵盖交际目标的实现、言语意义的表达以及交际关系的协商等等（Semino, 2005:35）[①]。言辞行为转隐喻有助于我们更清晰、直接地认知言语交际的意义或本质，有助于对言语交际内容产出和理解以及对交际者身份及其相互间权势关系的认识。

言辞行为转隐喻，是关于人们言辞及言辞行为方式的概念化认知及表征。它基于相邻（contiguity）和相似（similarity）关系，以其他易感知的经验域为源始域来激活或投射到言辞行为这个目标域，为理解言辞行为提供心

[①] 本文引用书目请参照书末的参考文献。

理媒介或认知通道。

目前认知语言学界主要有两个具有互补性的研究模式：大型的基于真实话语语料库的统揽性调查和小规模的、有一定语境背景语料的深入探讨（Brdar – Szabo and Brdar，2011：217）。我们试图将这两个方式结合起来。具体而言，研究的具体方法及步骤为：以现代汉语戏剧作品建立小型语料库；使用微软公司文字处理软件 Word 中的"查找"等功能对语料中的言辞行为义项进行检索。而后，采用排除法，对语料进行两次处理。首先，剔除其中的字面性（literal）义项；其次，排除非言辞行为转隐喻义项，从而得到转隐喻语料。在此基础上，对所有转隐喻的实例进行分类、统计、描述和分析。

我们运用认知转喻、隐喻学说，对现代汉语戏剧中的言辞行为转隐喻进行了甄别、发掘、描述、归类和文体分析。全书共有五个部分。除了引言和结语之外，研究内容主要包括三大部分：言辞行为转喻、言辞行为隐喻、通感构成的言辞行为隐喻以及结论。

第一编是引言，构成了研究基础和前提，含有三方面的内容。首先，说明了言辞行为转隐喻与现代汉语戏剧的接面，阐述了研究的缘由、主要概念、范畴、目的、方法等基本信息。其次，梳理了认知隐喻学说存在的问题，主要有方法论缺陷，以及对语言、语境、文学的忽视等。最后，论述了认知隐喻文体研究式微的原因及应对策略，并探讨了一些隐喻研究中的关键性问题，如提出了隐喻的常规性与新奇性概念，并建议用这一对概念替代现行的说法——常规隐喻与新奇隐喻。本研究基本针对上述隐喻研究的缺陷及隐喻文体的式微展开。

第二编是现代汉语戏剧中的言辞行为转喻。以源始域为出发点，我们主要讨论了四种转喻：言语器官本身构成的转喻（如"**有嘴无心**"）、以言语器官特质为源始域构成的转喻（如"**油嘴滑舌**"）、作用于言语器官的动作形成的转喻（如"**改口**""**顶嘴**"）、器官动作效果作为源始域形成的言辞行为转喻（如"**血口喷人**"）以及非言语器官形成的转喻（如"**坦白**""**唾弃**"）。还特别关注了"**插嘴**"这一出现频率高、概念结构复杂、语用及文体功能鲜明的转隐喻。

第三编是汉语戏剧中的言辞行为隐喻。仍然以源始域为依据，主要包含物理行为隐喻、容器隐喻以及含有旅行、肢体冲突、食品和音乐等其他源始域构成的言辞行为隐喻。主要篇幅用于论述物理行为隐喻中的**言辞即具体物件**和**言辞行为即物理行为**以及种类繁多、频率极高的容器隐喻。

第四编是通感构成的言辞行为隐喻。从人的各种感觉入手谈论言辞行为

隐喻，分别论述了触觉、味觉、嗅觉（"（发）牢骚"）、听觉、视觉（色彩和维度）形成的隐喻；还关注了多个感觉域形成的转隐喻复合结构。

最后是结语。对本项研究作一小结，包括本书的主要发现、主要结论、研究的局限以及今后言辞行为转隐喻研究的趋向及前景。

我们使用"转隐喻"这一术语，而非"转喻、隐喻"，主要由于：第一，转喻和隐喻是"修辞中的一对双胞胎"（Adel，2014：73），共处于概念连续体中（刘正光，2002），两者有千丝万缕的联系，常常共现和互动，难以断然分开，在复杂的概念化过程中尤为如此。Barnden（2010）甚至认为，学界以往对转喻和隐喻的区别值得商榷，他建议用相邻性/相似性等底层概念取代上层的所谓转喻/隐喻。第二，英语和汉语中，许多常规表达法、许多貌似简单的转喻和隐喻并非单一的概念过程，即单纯的、简单隐喻或转喻，而是这两种概念化过程、两种认知机制协同作用的结果。我们的语料中也是如此。将转隐喻作为焦点，真实反映了人们的思维和语言现实。

认知隐喻文体研究的式微有多种原委，主要可以归纳为，认知隐喻研究的理论取向导致的认知隐喻模式文体研究的常规倾向；Lakoff & Turner（1987）的 *More Than Cool Reasons: A Field Guide to Poetic Metaphor*（《不止冷静思辨：诗性隐喻实用指南》）产生的负面影响；某些文体学人对这本著作中文学隐喻论述的误读。这都与文体学研究的核心概念，即强调偏离常规（deviance）、前景化（foregrounding）相关，都牵扯到隐喻的常规性（conventionality）与新奇性（novelty），或者常规隐喻与新奇隐喻（包括文学隐喻）的区别与联系，以及它们与文体功能的关系。

相对于目前广为使用的新奇隐喻和常规隐喻这对概念，隐喻的新奇性和常规性优势明显。所以，我们建议涉及隐喻的研究（包括认知文体讨论）中，使用后一组概念来替代前一组概念。常规隐喻与新奇隐喻不是恒定概念，两者往往随时间和语境相互转化，难以断定，难以反映隐喻本质。而且这种分类过于粗放，无法满足实际文体研究或语篇分析的需要。常规性和新奇性是相对恒定的概念，不会受时空、语境的影响。理论上，更接近隐喻的本质属性，更符合隐喻连续体理念，在实践意义上，更符合语言现实（linguistic reality），更接近真实语篇（authentic discourse），也更直接、可靠和有效。

与毗邻对理论、言语行为理论以及礼貌原则等会话分析工具类似，言辞行为转隐喻理论也提供了描述会话机制、揭示会话意义、探索戏剧文体功能的有效途径。而且，它比这些传统会话分析模式多了认知元素，多了思维理据。

大部分言辞转喻的负面评价倾向明显，尤其是有人体器官参与的转喻，而且其中大部分是不受语境影响即独立于语境的。这是由于，首先源始域中参与概念化过程的负面因素多于正面元素，这些负面元素在目标域中保持了原有的评价倾向；其次，许多原本正面的元素投射到（或激活）目标域之后，评价倾向发生了逆转，变为负面含义（如"甜言蜜语"）。所以，言辞行为转隐喻大部分传递了否定、消极信息。自然，也传递了言辞行为发出者及戏剧人物的个性信息。

需要指出的是，被认知隐喻学界忽视的物理行为隐喻构成了言辞行为隐喻的主体，而被 Lakoff & Johnson（1980/2003）及隐喻学界广泛关注的战争隐喻频率极低，几乎可以忽略不计。

另外，与英语比较，汉语言辞行为隐喻在源始域方面有同亦有异。据 Semino（2005：64），英语中最活跃的源始域依次为 Transfer（转移），Physical Activity（物理性活动），Production of Physical Objects（实物产出），Visibility and Visual Representation（可视与视觉表征），Movement（移动）。而汉语频率最高的源始域依次为言辞行为即物理行为、容器隐喻、言辞即实物；通感隐喻十分活跃，其中形成隐喻最多的前3种感觉为味觉、触觉和听觉；感觉隐喻的数量不亚于非感觉隐喻。英汉两种语言都十分依赖物理性活动和身体来构成言辞行为隐喻。英语中的转移、物理性活动、实物产出都是实物的物理性运动，这与汉语类似，但不同也很明显。汉语中的容器隐喻和通感隐喻比英语要丰富，尤其是通感中的味觉和触觉非常活跃。英语中有少量的容器隐喻，但通感隐喻几乎没有。

希望本书能引起人们对于认知语言学与元语言、汉语戏剧以及语料库接面的关注，对于拓展认知语言学和认知文体学的研究领域，丰富中国现代戏剧研究方法有一定作用。

业师许余龙教授百忙中慨然作序，其无私提携后学之心令人感之叹之。本校外语沙龙同仁对本研究提了不少宝贵意见，特别是杨石乔教授、肖小军教授读了绝大部分章节，使本书避免了一些愚蠢错误。感谢广东省社科规划办及其评审专家将本书纳入《广东哲学社会科学成果文库》之中。

司建国

深圳　桑泰丹华府

2017 年 5 月 1 日

目 录

第一编 引 言

第一章 现代汉语戏剧与言辞行为转隐喻的接面……………………… 2
第二章 论认知隐喻理论的缺陷 ………………………………………… 16
第三章 认知隐喻路径文体研究的式微及其对策 …………………… 27
第一编结语 ……………………………………………………………… 43

第二编 现代汉语戏剧中的言辞行为转喻

第四章 以言语器官为源始域形成的转喻 …………………………… 50
 第一节 言语器官"嘴"作为源始域 ……………………………… 50
 第二节 言语器官"口"作为源始域 ……………………………… 53
 本章小结 ……………………………………………………………… 54
第五章 以言语器官特质为源始域形成的转喻 ……………………… 55
 第一节 言语器官"嘴"的特质为源始域 ………………………… 55
 第二节 言语器官"口"的特质为源始域 ………………………… 67
 第三节 言语器官"舌"的特质为源始域 ………………………… 70
 本章小结 ……………………………………………………………… 72
第六章 作用于言语器官的行为作为源始域形成的转喻 …………… 75
 第一节 动作施加于"嘴"的转喻 ………………………………… 76
 第二节 动作施加于"口"的转喻 ………………………………… 86
 第三节 动作施加于其他言语器官形成的转喻 ………………… 94
 本章小结 ……………………………………………………………… 99
第七章 "插嘴"的转喻蕴含及认知、语用、文体特征 …………… 100
 第一节 "插嘴"的转喻蕴含 ……………………………………… 100

第二节　"插嘴"的认知、语用及文体特征
　　　　——兼与英语 interruption 对比·················108
　　本章小结·····························118
第八章　其他类型的言辞行为转喻··················120
　　第一节　器官动作效果作为源始域形成的言辞行为转喻······120
　　第二节　非言语器官转喻·····················122
　　本章小结·····························125
第二编结语·······························126

第三编　汉语戏剧中的言辞行为隐喻

第九章　言辞行为即物理行为····················130
　　第一节　言辞即具体物件·····················130
　　第二节　言辞行为即物理行为··················138
　　本章小结·····························155
第十章　旅行隐喻··························157
　　本章小结·····························162
第十一章　容器隐喻························163
　　第一节　言语器官为容器，言辞为动体··············164
　　第二节　器官为容器，言语信息为动体··············166
　　第三节　言语为容器，情绪为动体················169
　　第四节　言语为容器，意义为动体················170
　　第五节　言语 A 为容器，言语 B 为动体·············171
　　第六节　言语为容器，信息为动体················173
　　第七节　器官"心"为容器，话语为动体·············178
　　本章小结·····························179
第十二章　其他言辞隐喻······················180
　　第一节　言辞即音乐·······················180
　　第二节　言辞即食物·······················182
　　第三节　言语争论即肢体冲突··················186
　　第四节　会话即物品交换····················190
　　本章小结·····························193
第三编结语·······························194

第四编　通感构成的言辞行为隐喻

第十三章　触觉隐喻 201
　　第一节　"冷"与"热"形成的隐喻 201
　　第二节　"软"与"硬"形成的隐喻 208
　　第三节　"硬"的隐喻复合结构 213
　　本章小结 218

第十四章　味觉隐喻 219
　　第一节　"甜"与"苦"构成的隐喻 219
　　第二节　"酸"构成的隐喻 226
　　第三节　其他味觉隐喻 231
　　本章小结 233

第十五章　嗅觉隐喻 234
　　第一节　牢骚 234
　　第二节　发牢骚 236
　　本章小结 237

第十六章　听觉隐喻 239
　　第一节　"静"构成的隐喻 239
　　第二节　"响"形成的转喻 245
　　本章小结 246

第十七章　视觉隐喻 247
　　第一节　色彩隐喻 248
　　第二节　维度隐喻 250
　　本章小结 250

第十八章　多个感觉域形成的转隐喻复合结构 252
　　第一节　两个感觉域形成的复合结构 252
　　第二节　多个感觉域形成的复合结构 257
　　本章小结 263

第四编结语 264

结　语 267

参考书目 273

第一编 引言

第一章　现代汉语戏剧与言辞行为转隐喻的接面

从亚里士多德时期起，隐喻与文学就有了不可分割的关系（Dorst，2015：3），这种关系一直持续到今天。尽管 G. Lakoff 等人的认知隐喻理论成功实现了将隐喻从语辞范畴向思维范畴的革命性转变，使人们从关注隐喻的新奇性、创造性转向其常规性、普遍性，尽管隐喻学界有越来越多的文本研究扩展到了新闻、法律、广告、学术文本等语类，尽管新闻（尤其是新闻标题）、广告中的转喻、隐喻并不比文学中的少，其新奇性也毫不逊色，但总体而言，文学依然是转喻、隐喻界关注最多、研究成果最丰富的领域。因为人们潜意识里认为，文学中的转喻、隐喻比非文学中的隐喻更具原创力、更复杂有趣，也更丰富（Semino & Steen，2008）。这在文学依然是文体学界研究重点的大背景下不足为奇（Busse & McIntyre，2011/2014：6）。

文体学者通常将隐喻视为形成某种文体的最重要的修辞手段。Leech & Short（1981：79）在其经典性文体著作中列出了影响或决定文体特征的因素，其中，隐喻被置于与图式（scheme）相对的辞格（tropes）名下，后者包括了我们熟知的转喻、借代等，前者指重复（repetition）、排比（parallelism）等语言现象。与当时的主流观点一致，两位作者认为隐喻不同于普通意义和结构，是一种需要特殊对待的特殊语言现象。而认知隐喻理论主导的文体研究认为隐喻仍然可用于修辞研究，但须置于语言和思维中普遍存在的常规隐喻背景之下，而且，须关注影响文体的隐喻（新奇隐喻）与语言中无处不在的隐喻（常规隐喻）之间的关系（Steen，2006/2008：51）。

到目前为止，认知转喻、隐喻模式的文学文体研究大多考虑具体作者、具体文本、具体文学语类中隐喻的特殊用法（Dorst，2015：4），还缺乏语料库手段的、不同语类，即文学语类之间（小说与诗歌、戏剧之间），以及文学作品与非文学作品之间的比较，也缺乏特定语类（如戏剧）中某种特定隐喻（如言辞行为隐喻）的研究。

隐喻或转喻模式的戏剧文体研究还比较少。事实上，长期以来，戏剧是学界包括文体学界"被忽视的孩子"。与诗歌和小说文体研究趋之若鹜的情形相比，戏剧文体讨论门庭冷落。整个 20 世纪，包括文体学迅猛发展的该

世纪后 40 年，文学家和文体学家几乎没有注意到戏剧文本。文学界对戏剧的注意也局限于戏剧的演出（performance），几乎无人理会戏剧文本。即便在文体学界，戏剧的境遇也没有多大改善。一方面，会话一直被认为是没有根基的、不稳定的（debased and unstable）语言形式，与之有紧密关系的戏剧，便自然被放弃。另一方面，大家感到自然会话中的转喻、隐喻比率很低，与自然会话极为相似的现代戏剧中的转喻、隐喻也会很少，认知路径的文体研究者便将视线投向了转喻、隐喻密集的诗歌。

造成这一局面的原因是，众所周知，戏剧文体学极大地依赖 20 世纪 70 年代后期 80 年代早期崛起的语用学、会话分析等理论，这些学说基本上都是关于会话的（Busse & McIntyre，2011/2014：9），换言之，戏剧文体学的出现是伴随着这些描述和分析会话的理论工具而诞生的。在语用学和话语分析理论出现之前，文体学家缺乏戏剧文本的描写和分析工具。但令人遗憾和费解的是，即便是语用学、话语分析理论趋于成熟之后的 21 世纪，这一状况并没有根本好转。在 2005 年至 2010 年的文体学期刊 *Language and Literature* 中，有关戏剧研究的文章只有 7 篇，只占所刊文章的 5%（Culpeper et al.，1998：3；McIntyre & Culpeper，2011/2014：145）。需要指出的是，在隐喻模式的文体研究中格外引人瞩目的莎士比亚戏剧研究（Culpeper，2000；Freeman，1996，1998，1999）不在此列。因为与维多利亚时代的其他剧作一样，莎剧对白是韵体诗（verse），更接近于诗歌，即所谓的诗剧（dramatic poems），很大程度上不同于现代戏剧。还有一个不可忽视的原因，即文体学者感到认知隐喻理论难以揭示戏剧的会话特征，体现戏剧这一文学语类的特色。

另一个遗憾的事实是，总体而言，不论某些隐喻学者承认与否，20 世纪的隐喻理论严重削弱了隐喻的文学性（Fludernik et al.，1999），转喻也是如此。隐喻、转喻路径的文体研究与学界期望相去甚远，甚至难以达到传统修辞模式的水平。关于认知转喻、隐喻文体研究的式微，我们将在第三章详细讨论。

不容忽视的是，已有的认知隐喻路径的戏剧讨论（司建国，2014）说明，隐喻理论用于戏剧分析，优势在于揭示文本意义产出和理解的认知机制，但其缺陷也较为明显，即难以体现戏剧的对话特性，而对话性是戏剧文本的最显著特征，是它与其他文学及非文学语类的根本区别。

在此背景下，本研究基于现代汉语戏剧文本，以言辞行为转隐喻为关注焦点，尝试建立转隐喻界定、甄别、梳理、归类和分析的研究模式，并揭示其语言表征、主要类型、概念化路径及结构，以及转隐喻的文体效果，由此

并体现戏剧突出的对话特征。

一、国内外言辞行为转隐喻相关研究

所谓言辞行为转隐喻（Speech activity metaphtonymy），即以言辞行为作目标域（target domain），以其他易感知的经验为源始域（source domain）而形成的转喻、隐喻及转隐喻复合结构。

言辞行为转隐喻在隐喻的认知转向中作用独特，它在很大程度上是隐喻认知革命的发起者。Reddy（1979）提出的关于言辞行为的管道隐喻（CONDUIT metaphor）开启了认知隐喻研究大门；它和另一言辞隐喻**争论即战争**构成了 Lakoff 和 Johnson（1980/2003）的概念隐喻理论的主要根基。随后，Rudzka-Ostyn（1988）讨论了言语交际动词短语中的隐喻，发现空间移动概念是这种隐喻最主要的源始域。正是在探讨言辞行为隐喻时，Goossens（1995：159-74）发现许多隐喻实际上是隐喻与转喻互动的结果，并由此提出了大家熟悉的转隐喻概念，引发了学界对隐喻与转喻关系的思考。Goossens et al.（1995）是认知语言学界首次聚焦于言辞行为的规模性研究，而且是迄今这一领域的集大成者，它所践行的语料库路径，正是目前认知转喻及隐喻学说革除弊端的关键。

新世纪以来，转喻、隐喻研究由基本、简单的转喻、隐喻发展到转喻、隐喻的复杂结构，语料库受到了空前的重视。Semino（2005，2006）借助语料库手段，发现言辞行为隐喻主要通过一组源始域的复杂互动来实现，并（Semino，2008：226）提及了语篇中的隐喻链（chain）和隐喻丛（cluster）等复合结构，即多个相关隐喻在语篇中的共现（Co-occurrence）。重要的是，她（2005）还指出，这类复杂结构常出现于语篇的"战略性"位置，具有文体意义。Hilpert（2007：78）注意到了涉及人体词的转喻链，Benczes et al.（2011）的论著中为转喻链专辟一章，其中，Benczes（2011）论及了复合名词（如 couch potato，电视迷）中的多个转喻现象，Brdar-Szabo & Brdar（2011：227）则借助转喻链来论述转喻的本质。

汉语的言辞行为转隐喻研究起步很晚，成果极少，而且大多由境外学者完成。Jing-Schmidt（2008）考察了汉语词典中的言辞行为语料，发现转喻和隐喻在言辞行为概念化过程中扮演了同等重要的作用，两者的互动为这一过程重要的认知策略。张雁（2012）对汉语嘱咐类动词（如吩咐、交代）的历时研究发现，这类动词的语义演变基本上沿着从物理行为到言语行为的轨迹，这似乎也是汉语大部分言辞行为隐喻形成的路径。Yu（2003）通过

分析莫言作品中的通感（synaesthetic）隐喻，试图说明文学隐喻与日常隐喻的关联。

上述言辞行为转喻和隐喻研究，多以"安乐椅上杜撰的例句"或词典词条为例证基础（Cameron，2003：20），缺乏基于具有实在语境（real context）的真实语料（authentic language），还没有言辞行为转喻隐喻复合体的任何讨论，没有以现代汉语为语料基础的、聚焦于言辞行为转喻与隐喻互动的复杂结构的专门论述，更不见言辞行为转隐喻与戏剧文体关系的探讨。

二、为何进行这项研究

具体而言，我们力图回答目前学界面临的如下问题：

（1）现代汉语戏剧中的言辞行为隐喻、转喻及转隐喻复合结构主要有哪些类型？有哪些语言表征？

（2）这类转隐喻经过了怎样的概念化过程？转隐喻复合体中，是否只有 Goossens（1995）描述的先转喻，而后在此基础上再形成隐喻这一种路径？是否还存在其他情形（如先隐喻、后转喻）？

（3）言辞行为转隐喻在多大程度上体现了评价意义和人物情感及个性？

（4）与英语比较，汉语言辞转喻、隐喻有何不同？

（5）与汉语词典语料相比，汉语戏剧中的言辞隐喻、转喻有何不同？言辞行为概念化过程是否如 Jing-Schmidt 观察到的转喻、隐喻各占50％？

（6）汉语中简单、基本的转喻、隐喻如何发展、进化为创造性的复杂转隐喻？是否如 Lakoff & Turner（1989）所说的主要以综合、修饰、拓展为路径？综合是否仍然是最主要的加工方式？

我们期待，本研究对于丰富文体学的理论视角，对于现代汉语戏剧作品的文体分析、翻译研究能有启示作用；对于自然会话以及其他语类中转隐喻的产出和理解，对于增强交际者转隐喻意识、提高语言交际能力，以及转隐喻的中英互译具有直接借鉴意义。

同时，某种程度上，我们的讨论是对 Lakoff & Turner（1989）的反动。他们论述的出发点始于文学隐喻，目的地是常规隐喻，强调两者的联系，凸显常规隐喻的普遍性和重要性。我们反其道而行之，从常规、简单的转喻和隐喻出发，目标是转隐喻（即文学隐喻），强调两者之异，展示文学隐喻的力量（文体功效），从而打通常规隐喻导向文学隐喻、简单转喻进化为复杂转隐喻通道，解释文学隐喻、转喻何以超越日常隐喻和转喻。如此，有望扩大认知隐喻、转喻理论对文体研究的照应范围，增强这一理论的文体学解释

力，改变认知隐喻、转喻模式文体研究的颓势。

三、以哪些语料为研究对象

本研究中的中国现代戏剧指 5 位代表性现代剧作家的 11 部作品，共计 65 万多（651,701）字，包括曹禺的《雷雨》《北京人》《原野》和《日出》，老舍的《茶馆》《龙须沟》《西望长安》，田汉的《名优之死》《丽人行》，夏衍的《上海屋檐下》，赖声川的《暗恋桃花源》，等等，它们基本可以反映中国现代戏剧的整体风貌。

本研究由五个相互关联的部分构成：第一部分是引言，主要是研究背景及整体介绍。其中有 3 方面的讨论：戏剧文体与言辞行为转隐喻的接面，认知隐喻理论面临的挑战，认知隐喻路径文体研究的式微及其对策。第二部分，言辞行为转喻，它分别从言辞器官特征等 5 个不同源始域入手讨论言辞行为转喻；第三部分，言辞行为隐喻，内含 7 个小节，也以不同的源始域展开探讨；第四部分，通感构成的言辞行为隐喻，包括 6 个部分，除了五种感觉（触觉、嗅觉、味觉、视觉和听觉）形成的隐喻之外，还对两种感觉以上混合形成的隐喻和转隐喻进行讨论；第五部分是结语，讨论研究结论及未尽事宜。

四、为何聚焦于言辞行为

言辞行为研究是用语言来谈论言辞和言语交际，属于元语言（metalanguage）范畴，是"语言学家用来描述、分析目标语言的语言"（Allan, 2006/2008:31）。但实际上，正如 Adel（2014:72-73）指出的那样，元语言的使用并非词典编者、语言学家、翻译家的专利，谈论语言和交际在普通人中也司空见惯。她提供的佐证是，在英国国家语料库（The British National Corpus）中，WORD 一词是当代英语中出现最频繁的语码（lemma）之一，许多描述言辞行为的动词［如 SAY（6），TELL（24），MEAN（27），WRITE（51），TALK（66），SPEAK（85）］都排在动词频率的前 100 位之内。超高的使用频率一方面说明了元语言的重要性，也说明了言语交际是人类行为的核心之一。元语言功能为 Jacobson（1990）所谓的语言六大功能之一，具有跨语言的普遍性特征（universal）。很难想象某种语言无法谈论语言和交际。元语言现象在语言学界受到的关注有限，但相对而言，它在隐喻学者那里受到了重视，认知转喻、隐喻对言辞行为的探讨极大地丰富和促进

了元语言研究。

同时，元语言是分析者的心理产品。对言辞行为的描述体现了描述者的态度和喜恶，反映其信仰、观点和意图（Allan，2006/2008：32）。同一句话，不同的言说方式（语气、腔调等等）往往导致不同的意味。言辞行为涉及繁杂的经验和认知系统，它不但包括言语行为的实施，还涵盖交际目标的实现、言语意义的表达以及交际关系的协商等等（Semino，2005：35）。言辞行为隐喻有助于我们更清晰、直接地认知言语交际的意义或本质，有助于对言语交际内容的理解、对交际者身份及其相互间的权势关系以及交际发生语境的认知（Rozik，2000）。

言辞行为转喻和隐喻是元语言转喻和隐喻（metalinguistic metonymy/metaphor），即关于言辞和言辞行为的转喻性、隐喻性语言表征。

Simon-Vandenbergen（1993）的研究证明，言辞行为隐喻与小说主题有密切关联。隐喻可以反映不同的人物个性、思维观念、认知经历等等。换言之，不同的人会使用不同的言辞行为转隐喻。正如 Leech & Short（1981：171）观察到的那样，言辞是极清晰的人物个性显示器，被狄更斯等大家所青睐。Fiksdal（1999）考察了大学生在讨论课上使用言辞隐喻的情形，发现男女生使用了不同的隐喻，男生讨论中的话语多基于 SEMINAR AS A GAME（研讨即游戏），女生则偏好 SEMINAR AS A COMMUNITY（研讨即社区）。隐喻是思维的镜子，不同的隐喻反映了不同性别对于研讨课的不同认知和观念。况且，隐喻本身就含有评价色彩。戏剧是言辞行为最为密集的文学语类（genre）。言辞行为转隐喻不仅给言辞行为提供概念通道，它还在构建言辞行为的主观经验，透露对于言辞行为的态度和评价。所以，言辞行为转隐喻与戏剧文体尤其与人物个性关联性极大。

所谓言辞行为，不是关于人们说了什么（what they say），而是如何说的（how they say）。当然，说话方式（如何说的）往往与感情因素纠缠在一起。已有的讨论（司建国，2005a，2005b，2005c，2006，2007，2008）说明，话语的意义、戏剧人物个性、戏剧意义等等，不止取决于戏剧人物的台词（说了什么），还取决于会话模式和机制（如何说的）。言辞行为转喻与隐喻，正是关于言辞及言辞行为的概念化认知。与话语结构学说、毗邻对理论、言语行为理论等会话分析工具一样，言辞行为转隐喻理论也是关于会话模式而非会话内容的，也可以体现戏剧的对话性，是描述会话机制、揭示会话意义、探索戏剧文体功能的有效途径。而且，它还比这些传统会话分析模式多了认知元素，多了思维理据。

所谓会话的对话性指会话起码是由两个人参与的合作性言语活动，正常

情况下，有问就有答，有来言就有去语，会话双方互为前提、相互照应。对话性不仅体现在其典型的毗连对或三段式的话语结构，还在于言谈"对话性"的标志之一是交际双方的话语相互限制、相互决定（巴赫金，1998；司建国，2005a：42）。言谈总是一个人同另一个人对话，这就意味着至少要有一个说话人和一个受话人组成的微型社会，交谈才能发生（Bakhtin，1981：270）。对话性意味着谈话中存在两个以上相互作用的声音，它以对话为基础，具有对话的"同意或反对关系、肯定和补充关系、问和答的关系"（宁一中，2000：170）①。言辞行为转隐喻聚焦于言说方式，将对话性和交互性纳入观察视野，并给予了认知维度的描写和分析。

尽管我们的标题只提及了言辞行为，但实际上，我们的讨论涵盖了言辞行为与言辞两个方面。前者事关行为特征，往往为动词性表征，受到学界普遍注意，而后者有关言辞特征，往往为名词性表征，学界还没有特别关注，国内学者还没有论及。

五、为何使用"转隐喻"这一术语

我们使用"转隐喻"这一术语，而非"转喻、隐喻"，主要基于以下考虑：

（1）转喻和隐喻是"修辞中的一对双胞胎"（Adel，2014：73），共处于概念连续体中（刘正光，2002），两者有千丝万缕的联系，常常共现和互动，难以断然分开，在复杂的概念化过程中尤为如此。Barnden（2010）甚至认为，学界以往对转喻和隐喻的区别值得商榷，他建议用相邻性/相似性等底层概念取代上层的所谓转喻/隐喻。

（2）英语和汉语中，许多常规表达法、许多貌似简单的转喻和隐喻并非单一的概念过程，即单纯的、简单隐喻或转喻，而是这两种概念化过程、两种认知机制协同作用的结果。我们的语料中也是如此。将转隐喻作为焦

① 对话性是巴赫金言谈理论（Utterance Theory）的重要概念。言谈的对话性意味着言谈具有指向性，它是指向受话者的言谈。巴赫金认为，对话性既是人类生活的本质也是人类语言的本质，即语言的存在本质和人的存在本质是同一的，即对话性，他如是说："语言只能存在于使用者的对话交际之中。对话交际才是语言的生命真正所在之处。语言的整个生命，不论是在哪一个运用领域里（日常生活、公事交往、科学、文艺等等），无不渗透着对话关系。"（巴赫金，1988：252）在巴赫金看来对话关系是超语言学研究的对象："对话交际是语言的生命真正所在之处。"（同上：252）对话性深刻地揭示了人类生存的本质，饱含着深厚的人文关怀。宁一中（2000：169）认为对话性在任何文本中都存在，只是它们存在的形式有所不同而已。笔者认为，不同文学样式的对话性有别。就作品中人物之间的言语交际而言，戏剧中的对话性强于诗歌和小说（参阅司建国，2009）。

点，真实反映了人们的思维和语言现实。

（3）我们将转喻特征明显的转隐喻归于转喻，将隐喻特征显著的转隐喻放到隐喻名下进行，只是为了叙述方便，并非暗示两者截然分离或不同。我们的讨论一方面为转喻、隐喻关系的讨论提供汉语例子，另一方面希望能够加深人们对这一问题的思考与探讨。

六、为何选择现代戏剧作品

与小说和诗歌相比，戏剧绝大部分由对话构成，是三大文学语类中会话特征最明显的，也是言辞行为最多、最丰富周全的。戏剧基本上由人物的言辞行为构成，身体行为很少。其背景信息、故事发展、人物个性、戏剧主题、美学价值等等，基本上都依赖人物会话。

按照言语行为（speech act）理论，人物会话就是在实施某种言语行为，在交互性对白中，他们的话轮（台词）中免不了对别人、偶尔也对自己的言语行为进行评价和议论。而隐喻是无处不在的，转喻更是如此，这些对言语行为的评说中必然包含一定数量的言辞行为转喻和隐喻。

戏剧除了少许的舞台指令（stage direction）之外，基本都由会话构成。戏剧无法像小说那样变换不同视角进行描述、讨论。戏剧家必须依赖具体、可视的情景，特别是人物会话和行为来表现人物的思维、情感和心理（参阅刘海平等，2004：1）。戏剧的创作与解读也必然不同于诗歌与小说。它具有双重特性（dual nature），即文本本身可以阅读和欣赏，而且，也许更重要的是，可以在舞台上演出。这便是 M. Short（1996：169）所谓戏剧的双层话语结构（discourse structure）。

显然，戏剧的话语结构比自然会话、诗歌及小说要复杂。除了 Character A（人物 A） – Character B（人物 B）层面之外，还有凌驾其上的 Playwright（剧作家） – Audience/Reader（读者/观众）层面（司建国，2014：40）。前者即人物对白（dialogue），后者即舞台指令。自然会话完全没有上面那一层，一般而言，诗歌（除了叙事诗）很少有下面那个层次，小说的那个层面也没有那么丰富与重要。另一方面，如果不考虑对话之后的隐含作者（implied author）的话①，戏剧的 Playwright（剧作家） – Audience/Reader（读者/观众）层面比一般小说看上去要单薄得多。

① 实际上，就叙事结构而言，小说或戏剧中的人物会话层面也出自作者之手。作者的作用只不过没有那么直接罢了。

```
Addresser 1          Message          Addressee 1
(Playwright)                          (Audience/Reader)
-----------------------------------------
Addresser 2          Message          Addressee 2
(Character A)                         (Character B)
```

图　戏剧的双层话语结构

　　按照言语行为理论，说话本身就意味着在实施某种言语行为。Searle（1979：59）曾写道，"我认为用一种语言说话或写作就构成了实施某种特定的言语行为。这些行为包括陈述、提问、发令、承诺、道歉、感谢等等。"如前所述，言辞行为隐喻和转喻属于一种元语言，即对言语行为的语言描述和评价。无论出现在会话中（人物 A – 人物 B）层面抑或舞台指令中（剧作家 – 读者/观众层面），言辞行为隐喻和转喻都是对某个人物言辞行为方式、语气等方面的客观反映及主观评价。所以，研究戏剧中的言辞隐喻和转喻，就是研究戏剧的主体、戏剧的核心，比研究小说乃至诗歌中的言辞行为转喻和隐喻更有价值。

　　此外，选择现代戏剧作品，可以发现这一被文体学界长期忽视的文学语类中言辞行为转隐喻特点。这种转隐喻模式基于同时超越了特定戏剧作者以及特定戏剧人物的转隐喻模式，反映了戏剧这一文学语类的言辞行为转隐喻特征，而且表达了言辞行为转隐喻在戏剧这一特定语类中的特殊作用及文体意义。

七、为何关注舞台指令

　　Scanlan（1988：9）将戏剧文本划分为两部分：提供行为信息的会话和提供背景信息的舞台指令。两者机制不同：会话本身即人物行为，舞台指令描述人物行为。后者也可分为两种，或呈现具体行为，或描述行为背后的情感，也有两者兼而举之的。这两个部分分别对应于 Short（1996）的两个话语层面，舞台指令对应话语结构的第一层。

　　封宗信（2002：142）也将舞台指令分为两类：舞台描述和演出提示，前者往往是针对导演、剧务人员的场景描写，客观性、描述性强（descriptive），后者针对演员，规定性、祈使性明显（prescriptive）。涉及言辞行为隐喻的舞台指令基本集中于后者。

　　舞台指令对于舞台的设计、舞台人物形象的塑造以及戏剧人物的表演至关重要。不是每一部戏剧都能够在舞台上演出，演出的戏剧也远非每个人都

看过，因此戏剧舞台指令对于无缘演出的读者来说，起重要的导读作用，它相当于小说中的叙事语言（方颖，2013：87）。

舞台指令含有大量言辞行为信息。舞台指令是对剧情、场景、人物言行的说明与描述。其中包含了极大比例的言辞行为内容。台词只显示人物说什么，而舞台指令关乎如何说，即说话的方式，包括语气、语调、说话时人物的情绪等等。这不但包含了重要的戏剧人物信息，而且也是语用学、言语行为理论关注的范畴，是戏剧文体探讨不可或缺的内容。

遗憾的是，21世纪以前国内外的戏剧文体研究，包括几乎所有具有影响力的研究（Leech，1969；Burton，1980；Herman，1991；Short，1996；Culpepper，2001；杨雪燕，1992；俞东明，1999；王虹，2006）都只关注会话，而有意无意将舞台指令排除在外。最近十年情况稍有改观，但迄今成果寥寥。

造成这种局面的原因是多方面的。除了会话分析、语用学理论等学说的因素之外，还有其他原因。首先，人们大多误认为舞台指令只是针对戏剧排练演出的，只对戏剧导演、演员有用，与一般读者或观众无关，它并非戏剧主体，也与文本信息、文体分析绝缘。

其次，与戏剧研究的传统有关。文学路径的戏剧研究一直是戏剧讨论的主流。他们认为，如同音乐一样，戏剧欣赏和研究都要依赖现场演奏，而非阅读乐谱。戏剧也只有在剧场演出中才能体会到其全部意义和魅力（参阅 Short，1998：7-8）。音乐家傅聪认为，再好的音乐，"倘若缺乏一个演奏家去把纸上音符变成'活'的东西，那就仍然只是'死'的。纸上音符只能'看'，听不见，所以要通过演奏者去变成'活'的"（潘耀明，2014：320）。

如此，传统戏剧批评将以文本为目标的戏剧文体研究排斥在了戏剧研究大门之外。但上面戏剧即音乐这一隐喻性论断显然缺乏说服力。音乐并不完全等同于戏剧。乐谱除了专业人员，与一般受众无缘。而戏剧文本是面向大众的，完全在大众阅读、理解范围内。其次，音乐不通过演奏，即便是专业人士也难以判断其美学效果和价值，而戏剧则不然，文本基本可以传递绝大部分戏剧信息，在戏剧演出之前，人们就可以有基本判断。

文体学界与戏剧界关于戏剧文本的观点不同。Short（1996：6-18）指出，尽管戏剧的3个方面，即文本、排练和演出在某些方面区别明显，但排练和演出基于文本，并受文本制约；其推理演绎也源自文本。其次，文本中的对话和舞台指令，虽然在剧本中可以区分开，但实际上两者是相互依赖，具有互动特性。这种互动（绝非两者的独立）对戏剧文本和戏剧演出、对

文本读者和观众、对戏剧文体研究和传统戏剧探讨都同样具有意义。

Short 随后（1998：7）还指出，他本人不反对戏剧演出，也无意阻止人们观看和研究演出，去剧院往往是奇妙的、受益匪浅的经历。但必须承认，仅仅通过文本阅读也可细微地理解戏剧精髓。而且，文本本身含有丰富的指导戏剧演出的信息。他赞同 Searle 的戏剧"假象秘方"（recipe of pretence）说，即戏剧作者给出的（舞台）指令是演员必须遵守的、能激活一种"假象"的"秘方"。

由此看来，戏剧文本与戏剧演出是不可分离的。首先，舞台指令在戏剧文本中也是以语言形式出现的；其次，按照言语行为理论，会话本身也是在实施各种（表演）行为。话语与行为紧密相关，不可分割。另外，从符号视角看，会话与舞台指令都是传递意义的符号。因此，若将舞台指令置于戏剧研究或戏剧文体分析之外，这种研究的描述与分析起码是不完整的，达不到一流研究所必需的充分性（adequacy）（参阅李东华，2007：4）。

如前所述，按照言语行为理论，不论从哪方面而言，从语言学家强调的戏剧文本方面，即人物-人物层面，抑或戏剧界倚重的排练、表演方面，即剧作家-观众/读者层面，言辞行为都是戏剧的必要元素。作为戏剧文本主体，人物对话（内容及其方式）显然是戏剧研究不可或缺的，更是语言学家所关注的。同时，任何言语活动都是行为，人们说话的同时，就是在实施某种行为。因此，人物对话本身就是外在行为，具有表演特性。所以，在 Short 的第二个层面上，会话行为也同样具有演出意义。舞台指令中的言辞行为隐喻和转喻直接反映了剧作者的看法和态度，而会话中的这类隐喻和转喻，则直接体现了发话者对言辞行为的认知和态度，尽管有剧作者的幕后操作。如此，学界多年争论的问题，即戏剧研究到底是研究文本还是研究演出？就没有多大意义了。

因此，舞台指令对于文体研究而言，并非无足轻重，而且也不仅仅展示作者-读者关系。它与对话平行，对话与它的结合和互动才能体现戏剧的全部价值。文体研究应该将两者都纳入其中（李东华，2007：54）。

关键是，我们将会看到，在现代汉语戏剧语料中，绝大部分言辞行为转隐喻出现在舞台指令中，而非人物对话中。舞台指令不止具有舞台演出意义，在戏剧的双层结构上都有意义。包含言辞行为转喻和隐喻的舞台指令基本上都是关于人物言辞方式的，即台词是如何说出的。一方面，在文本层面上，它给读者提供人物会话的语气、音调、情绪等方面的信息，甚至想象空间；另一方面，在演出层面上，它对演员、导演等剧组成员的制作与演出也有指导作用，体现在演出过程之中，只不过未读过剧本的观众不能直接感受

到而已。所以,舞台指令不仅具有舞台表演意义,体现人物-人物关系,也反映剧作者-读者/观众关系,也由此具有文本分析和文体意义。在讨论言辞行为转隐喻时,尤为如此。

八、为何讨论言辞行为转隐喻的评价功能

评价是言辞行为转隐喻的天然属性。言语动词的使用往往带有评价意义,而且具有转喻性、隐喻性评价特征,即通过转喻和隐喻方式实现的评价。评价即作者/发话者在话语中的观点,他对于正在谈论的(实体或论题)的态度、立场和情感,反映他及其所属人群的价值观。简而言之,对于叙述对象或褒或贬或中立的态度或看法(参阅 Hunston & Thompson,2000:5;金娜娜,2009:14)。言辞行为转隐喻的评价功能即转隐喻表征所隐含的好与坏、积极与消极意味。如"巧舌如簧"含有负面意义,而"推心置腹"在大多数情形下属积极评价,"此唱彼和"基本属于中性,无所谓褒与贬。按照 Thompson & Hunston(2006/2008:305)的归纳,评价这个"复杂"的术语包含了4个相互关联又区别明显的概念:①一组常被称为评价性语言的语言资源;②一组通过语言实现的意义;③部分语篇的功能;④通过使用语言发话者或作者实施的行为。其中,前两项密切相关。

从社会心理学角度而言,转喻和隐喻属于情感表达方式。许多心理学家认为,转喻和隐喻既有交际功能,又是社交策略。转喻和隐喻并非局限于描述言辞行为的真值特质(truth-conditional properties),相反,它们还传达了关于各种具有社交意义的言辞行为的情感和态度。言辞行为的情感和态度,不但是普世性的,还具有特定文化色彩,通过转喻和隐喻编码和传递。所以,具有表现力及交互性功能的言辞行为转喻和隐喻就具有情感表达或价值评判功能(Jing-Shmidt,2008:269)。

转喻、隐喻的社会、情感评价及美学内涵是继其概念特征之后被关注的重点。转喻、隐喻本身,或者确切地说,源始域的选择具有一定的情感和评价意义。人可被喻为狮子,也可被称为老鼠,选择高级或低级动物作为源始域,取决于转隐喻使用者对谈论对象赞美和贬损的社会情感或评价态度(Steen,2006/2008:51)。

价值评判是产生隐喻的重要理据(Pauwels and Simon-Vandenbergen,1995:36)。描述别人的言语行为时,不论使用隐喻与否,人们也同时在对言语行为及其要素进行评价。就言语行为场景而言,言辞行为本身为第一层面,评价处于言语行为第二层面,即描述层面。与之相对,评价者为第二发

话人（Secondary Speaker，S2），而被评价者为第一发话者（Primary Speaker，S1）。评价的范围包括第一发话者的意图及其行为、语言形式、说话方式、受话者态度以及这些因素之间的关系。当第二发话人使用隐喻来表达对言语行为第一层面的正面或负面评价时，其言辞行为隐喻就具有了价值评价意义。评价的标准十分具体，如负面评价往往给予社会接受程度低、具有侵略性的言语行为，而熟练与随和的言辞行为往往获得正面评判（Pauwels and Simon-Vandenbergen，1995：52）。

言辞行为隐喻研究几乎从一开始就伴随着评价因素。Simon-Vandenbergen（1995）以英语词典语料为主［某些基于《英语国家语料库》（ENC）］的研究发现，某些评价是源始域固有的，直接从源始域传递到目标域，有些是在延伸到目标域后与目标域的某个特质接触后产生的。此外，这种评价有些依赖语境（context dependent），有些独立于语境（Non-context dependent）。

国内这方面的研究不多。金娜娜（2009）从功能语言学角度讨论了英语中言语动词的评价问题，探索这类动词表达评价意义的机制。她将言语动词分为以发话者为中心、以受话者为中心和以目标为中心3类，并分别论及在不同语言层面（小句、小句之上及小句之下）评价意义的理据和体现方式。

戏剧中大部分的言辞行为转喻和隐喻，无论出现在舞台指令还是人物对白中，都具有很强的评价意味或喜恶色彩，既揭示了被评价行为的特点，也反映了评价者的态度和立场。舞台指令中的评价性转喻和隐喻，在体现剧作者态度倾向的同时，提供了人物言辞行为特点的信息。而这种转喻和隐喻评价如果出现在对话之中，除了透露发话者的态度、被评价者的言辞行为特征之外，也许更重要的是，还反映了戏剧人物之间的权势关系。由此看来，具有评价意义的言辞行为转喻和隐喻，在戏剧中含有人物个性和人物关系信息，这也是转喻、隐喻的一个重要功能。

基于以上因素，我们将评价这一重要维度纳入目前的研究。

九、采用何种研究方法

目前认知语言学界主要有两个具有互补性的研究模式：大型的基于真实话语（authentic discourse）语料库的统揽性调查和小规模的、有一定语境背景语料的深入探讨（Brdar-Szabo & Brdar，2011：217）。

我们试图将这两个方式结合起来。本研究属于基于小型语料库的描述

性、实证性研究,以定量描述为主,定性解释为辅。首先,依托北京大学《CCL语料库》中的子语料库《现代/戏剧》,对语料库进行必要标注。研究的具体方法及步骤为:使用微软公司文字处理软件 Word 中的"查找"等功能对语料中的言辞行为义项进行检索,而后,采用排除法,对语料进行三次处理:第一步,剔除其中的字面性(literal)义项;第二步,排除非言辞行为转隐喻义项;第三步,去掉非转隐喻复合体义项,从而得到转隐喻复合体语料。在此基础上,对所有转隐喻复合体进行分类、整理、统计和分析。这种方法和步骤也是为了有意识地避免被广为诟病的、以往认知隐喻学界研究方法上的弊端。

十、本研究有何新意

我们试图在下面三方面有所突破:

就研究方法而言,将语料库语言学手段引入认知隐喻和转喻维度的现代汉语戏剧作品文体研究。原有的认知隐喻、转喻理论多以论者的直觉为基础,以孤立的、脱离语境的例句(isolated constructed examples)(Gibbs 2011:55)为支撑,其可信性、科学性、普适性受到质疑(Haser, 2005)。本研究基于能反映语言现实(linguistic reality)的真实语篇,有效避免了这类弊病(Deignan, 2005; Stefanowitsch & Gries, 2006)。

就研究视角来说,采用洋为中用手法。以西方语言学理论解读汉语作品,为外来理论的通适性提供西方语言以外的支持与验证。同时,以言辞行为转隐喻复合体为切入点,为研究、解决认知隐喻、转喻模式文体研究的式微提供了全新的视角和可行的方案。为隐喻模式的会话机制及戏剧研究,特别是揭示戏剧的显著特征——对话性,探索新的有效路径,这同时在某种程度上弥补了认知隐喻学说弱于文体分析,尤其弱于揭示对话特征的短板。

从研究内容而言,首次系统性地研究言辞行为转隐喻复合体,首次关注言辞转隐喻,而且突破了囿于单词范畴的隐喻、转喻研究,将其拓展到话语语篇层面。

第二章 论认知隐喻理论的缺陷

认知隐喻理论认为隐喻和转喻不只是语词问题,还是重要的思维方式;它们不局限于诗人等天才的特殊使用,而是普遍现象,广泛存在于大众的日常交流之中。这一学说不但使人们彻底改变了对这两种修辞格的认识,而且在认知科学、哲学、心理学、语言学等领域引发了隐喻热。认知隐喻理论的代表人物 Lakoff & Johnson (1980/2003) 等认为语言是隐喻性的,语言是基于人类认知的 (Sweetser, 1990:1),抽象概念的理解依赖于隐喻,依赖于不同概念域 (conceptual domains) 之间概念结构的映射。本着解决隐喻研究中逻辑实证主义中的问题,他们提出应从经验主义的认识论出发,将隐喻植根于人类经验中进行研究。他们提倡经验主义研究方法(即以人类的认知活动为焦点),为语言学研究和认知科学研究提供了新视角,意义深远(刘正光,2001)。但人无完人,任何理论都有其不尽如人意之处,认知隐喻理论亦不例外。源于其理论基础和研究方法,认知隐喻理论也不可避免地存在一些令人遗憾的缺陷。

我们既要意识到认知隐喻理论的革命性成果,也须清醒地认识其不足。这种缺陷意识,使得我们对认知隐喻理论有全面、客观的认识,也构成本项研究的前提。在隐喻、转喻框架内的汉语语料的考察过程中,我们不但要用汉语事实验证该理论的合理性、正确性,而且试图在某些方面、某种程度上改善其不尽人意之处,杜绝以讹传讹。唯有此,我们才可能充分、有效地应用甚至弘扬和发展认知隐喻学说的理论优势,避免重复前人的谬误,确保这一框架下研究的质量。

国外学者对认知隐喻理论的质疑从来就没有停止过,包括认知隐喻的圈内人士,以及认知隐喻理论的追随者,如 Camerom (2003),Deignan (2005),Gibbs (2011),Goatly (1997),Kovecses (2005;2009),Semino (2008)。其中,德国学者 V. Haser (2005) 是迄今挑战认知隐喻学说最系统、也最深刻的人。她的有些观点值得商榷,但公允、客观见解占主流,她的许多说法已被大多认知隐喻学者接受。

国内学者也很早对认知隐喻理论提出过质疑。刘正光(2001)就理论

基础、方法论、映射内容、理论解释等方面表示了对这一学说的质疑。李福印（2005）梳理出了12个认知理论中存在的问题，包括方法论、映射的量化标准及经验基础以及隐喻甄别问题等等。丁尔苏（2009）认为钱钟书的隐喻论述不但早于Lakoff等人的论述，而且在诸多方面，如揭示隐喻本质方面，甚至高于认知隐喻理论①。他使用钱钟书"两柄多边"理论，即关于喻体多义性和多样性的精辟论述，挑战"当下正红极一时的认知隐喻理论"，认为认知隐喻理论忽略了普遍存在的喻体多样性，无视最能说明问题的具有文化特性的隐喻，无法解释隐喻与文化的密切关系。

认知隐喻理论的开创性成就已经广为人知，有些还有夸大之嫌，相对而言，对它的批判之声显得格外孱弱。总体而言，近年来学界对认知隐喻理论的批评主要集中在该理论创建者对前贤的否认、方法论缺陷、对隐喻的语言特质的否定、对隐喻语境的漠视、对隐喻特殊性的忽视以及对隐喻文学性的削弱等等。我们只关注与文体研究相关的问题，限于篇幅，其他弱点不作详论。

一、对隐喻历史的（有意）误读和对前贤的全盘否定

Lakoff, Johnson, Turner等早期隐喻学者一味昭示他们与历史上隐喻研究的区别，无视两者的联系，有意无意夸大了他们对过去错误的修正，或多或少否认与先贤的学术渊源（Lakoff and Turner, 1989: 110 – 30）。

认知隐喻理论声称（也是其引以为豪的一个重要原因），他们率先发现了隐喻的认知特性。而事实并非如此，隐喻的认知特质在Lakoff等人之前就有先哲论及。比如，亚里士多德，他被Lakoff等人视为两千多年来错误的隐喻观点根源。而正是亚里士多德在发掘隐喻修辞功能的同时也意识到了隐喻的认知维度。只不过他对隐喻修辞特征的描述更充分、更引人注目罢了，说他没有认识到隐喻的认知特点是不符合史实的。

① 丁尔苏（2009）指出，钱钟书先生没有满足于"X = Y"的简单公式。他以隐喻的方式指出，隐喻还有两个"柄"和许多"边"。所谓隐喻有柄，可以理解为用者因其政治立场、审美倾向或其他因素的差异而选择不同的喻体。例如，婚姻可以比作限制人身自由的"牢房"，也可以比作给人带来安全感的"港湾"，它还可以比作许多其他事物和现象，从而产生了喻体"多样性"（vehicular diversity）。所谓隐喻多边，指的是"同一个语言成分指称多个不同话题"的现象，今天的学者称之为喻体"多义性"（vehicular multi-valency）。钱先生自己用了一组与月亮有关的例子来说明这一现象。"月眼"和"月脸"是中文里常见的两个词语，前者表示某人的眼睛跟月亮一样明亮，后者表示某人的脸型跟月亮一样圆，两者各取月亮的特征之一。

亚里士多德（2006：198/1412a）① 在《修辞学》中指出："隐喻应当从有关系的事物中取来，可是关系又不能太显著；正如在哲学里一样，一个人要有敏锐的眼光才能从相差很远的事物中看出它们的相似之点。"也就是说，隐喻涉及了两个事体的内在联系，涉及了概念上的相似性。他还注意到了隐喻的认知功能："每个字都有一定的意思，所有能使我们有所领悟的字都能给我们极大的愉快。奇字不好懂，普通字的意思又太明白，所以只有隐喻字最能产生这种效果。当诗人称老年为'残梗'的时候，他是通过属性来使我们有所领悟，有所认识，因为二者都已经枯萎。"（亚里士多德，2006：192/1410b10-13）可见，隐喻可以是认知工具，帮助人领悟，促使人理解。而且，他还揭示了这一功能的来源：之所以能有此功能，是因为隐喻建立了由"普通"通向"奇"、由"不好懂"到"明白"的联系，而联系的纽带就是两者的共通之处。由此，很容易得出这样的结论："隐喻不但可增强语言表现力，也可使人产生联想。"（亚里士多德，2005：152）② 毫无疑问，亚里士多德的这些论述都超出了语言层面，上升到了隐喻的思维和认知高度。

认知隐喻学说的另一个所谓革命性突破是发现了隐喻的常规特性和普遍性。但是，事实上，从17世纪开始，欧洲哲学界和语言学界就注意到了隐喻在语言中无处不在的普遍性以及认知隐含，起码有十几位学者有过这方面的论述，如 J. Locke, G. Vico, I. Kant, H. Weinrich 等等（参阅束定芳，2008：156-57）。这些学者不但揭示了隐喻的认知和思维特性，而且还认为它是以身体经验为基础的（Cameron, 2003; Semino, 2008: 9）。20世纪80年代以前，Richards 和 Black 也分别指出隐喻可通过综合不同意义和知识系统构建新意义。Richards 使用的 vehicle, tenor 这两个隐喻学的关键概念，至今仍然被隐喻学界沿用（Gibbs, 2008）。

Haser（2005）指出，概念隐喻理论确实在许多重要方面有所革新，与传统的将隐喻视为单纯的修饰工具、只涉及表达某个概念的非字面词汇对字面词汇替代的观点截然不同。但概念隐喻理论的许多观点和特质确实是之前隐喻研究的延续，只是深度有异，侧重点不同。遗憾的是，Lakoff 等人不承认与先贤的学理继承关系，只一味强调以前学说的缺陷以及他们所作的修正。他们很少提及对他们有启发的学者或著述，如1980年版的 *Metaphors We*

① 亚里士多德著作文献信息后的数字+字母（1412a）为国际通用的亚氏著作中的标准注法，数字表示原著页码，a代表第一栏，b为第二栏。为了读者查找方便，在正常文献信息之后，我们保留了这一惯例。

② 引自《诗学》第21章译注者陈中梅所作的注释。

Live By 没有参考文献，2003 年版加了参考书目，但几乎没有他们批评对象的任何著述。而且他们还不惜歪曲抑或误解了许多前贤的结论，并杜撰出了客观主义这个不存在的假设敌（Haser，2005：99-110）。更让人难以接受的是，Lakoff 等人的这类错误，有些为无意疏忽，而有些是刻意为之（Cf. Haser，2005）。这使得许多认知隐喻学者也扼腕叹息。如 Cameron（2003：21），Semino（2008：9）用"不幸"和"相当不幸"来评价此事。

事实上，前人与 Lakoff 等人某些观点的重合并无损于后者的成就，相反，是对后者的有力支持。不可否认，概念隐喻理论的创新主要在于其对常规隐喻表达模式的重视，对许多常规隐喻体验性特质的强调，以及对于隐喻何以形成人们世界观的解释（Semino，2008：9-10），并将隐喻分析范围拓展到语言形式和意义之外（Steen，2009：25），隐喻研究由于 Lakoff & Johnson（1980/2003；1999）所倡导的认知语言学模式而发生了革命，并在学界产生了前所未有的影响，产生了隐喻学。

二、方法论缺陷

认知隐喻学说被广为诟病的一大缺陷是方法论。与上述缺陷相关，Lakoff 等人引用他们批判的所谓传统隐喻观点时没有注明出处（Lakoff & Johnson，1980/2003；Lakoff & Turner，1989），引用信息不准确、不规范。我们往往无法知道这些所谓的隐喻误论的始作俑者是谁、是什么年代的、是在什么背景下产生的等等。

更严重的是，Lakoff 等人的认知隐喻（也包括认知转喻理论）以论者的直觉为基础，以孤立的、脱离语境的例句（isolated constructed examples）（Gibbs，2011：55）为支撑，其可信性、科学性、普适性近来受到广泛质疑。他们的语言例证没有可信的来源，没有清晰、规范的例证收集标准及程序。例证不是来自大型语料库，而纯粹是研究者凭母语使用印象、在书斋"安乐椅上回忆或冥想的结果"（Cameron，2003：20）。

概念隐喻观点大多依赖人造例句，没有形成清晰的语料研究方法，这直接影响了概念隐喻学说的可信性，以及对语言中隐喻的解释的穷尽性（Steen，1999；Low，2003；Deignan，2005；Semino，2008：10）

而如此随意产生的例证局限性明显，缺乏典型性和代表性。束定芳（2008：155）认为，如果我们把有意识地将某一事物看作另一事物作为定义隐喻的标准的话，Lakoff & Johnson（1980/2003）所讨论的隐喻（如 LOVE IS A JOURNEY）大多数都至少不是典型的隐喻。而丁尔苏（2009：

219)则更加尖锐:"莱考夫和约翰逊谈来谈去还是那么几个所谓的主隐喻(master tropes),但实际上它们并不优先于任何其他的范畴。"而且,这些人造例句没有具体的使用语境,其真实性、系统性也完全没有保障,使人们对概念隐喻理论对语言中隐喻解释的穷尽性产生了怀疑。

与之相关,概念隐喻理论缺乏隐喻认定的量化标准。到底多少隐喻性例证才能证明某个概念隐喻的系统性投射或存在?单独一个例证行不行?概念隐喻理论没有说明。我们也无从准确了解,哪些概念隐喻基于多个隐喻性表达?哪些隐喻的支撑性例证比较少或非常少(李福印,2005)。此外,还有人质疑Lakoff & Johnson(1980/2003)的论证和推理难以令人信服。论述前后不一,相互矛盾(Haser,2005)。

方法论方面似乎是该理论受质疑最多、抨击最严重的问题。认知隐喻理论的构建者们应该有所耳闻,但至今没有作出直接、清晰的回应。据李福印(2005:23),Lakoff于2004年在北京演讲时,对于提问者"What is the methodology of this theory"(该理论的方法是什么?)的回答竟然是"Sometimes scientific theory takes the imagination of some genius"(有时科学理论采用的是一些天才的想象)。这当然难以服人,也从侧面承认了认知隐喻理论方法论方面问题的严重性。

三、对语言的忽视

认知隐喻理论在许多方面是对传统隐喻观的颠覆。其中一个主要观点是,隐喻不只是语词问题,而是思维问题。隐喻被认为是思维和概念形成的基础,系统性地渗透于思维和语言中,甚至可以说,它塑造甚至控制了人们的心智和行为。这个观点本身没有问题。但将其过度延伸和夸大,便产生了只强调隐喻的认知性而忽略甚至否定其语言特性的倾向。

概念隐喻理论视隐喻的概念投射为第一位,隐喻的语言特性为第二位。Lakoff(1993:208)甚至欲将隐喻研究从语言王国中分离出来,这也是导致上文提到的忽视隐喻语料真实性的一个原委,除此之外,还产生了其他一系列问题。

隐喻和语言可以截然分开吗?答案应该是否定的。Cameron(2003:22)评价到,认知语言学家对于将人类思维和人类语言使用截然分开的期盼过于乐观了。就概念隐喻而言,认知语言学在这一领域的研究严重依赖隐喻的语言表征。各种类型概念隐喻的存在、运行的证据几乎都来自语言,起码在认知隐喻理论产生的初期如此。我们找不出概念隐喻中的哪个隐喻可以

摆脱语言的支持，而又有哪个可以脱离语言的阐释而能自圆其说。翻开所有的隐喻著作，大量的隐喻性语言在认知隐喻著述中被集中、分析和呈现，隐喻的语言表征起了不可替代的作用。与其他非语言符号（如建筑、绘画等）相比，语言在隐喻的产出、阐释和理解过程中起了主导作用。可以说，离开了语言，概念隐喻学说难以建立，也难以被接受。

不可否认，概念隐喻理论可解释人们如何理解语言中由常规隐喻拓展而来的新奇隐喻（Lakoff & Turner, 1989）。心智的至尊地位在概念隐喻理论的术语中也得到反映。"隐喻"专指概念投射，而"隐喻表达"则指这种投射的语言表征（或语言隐喻）。但这种术语上略显刻意的区别难以立足。"即便最虔诚的认知隐喻学家也会不时谈论语言中的隐喻"。原因之一是，Lakoff 的愿望与认知理论将语言作为理论证据这个事实相矛盾。因为概念投射极其隐秘，需要严密的心理语言学实验来证实，而语言中的隐喻系统为概念隐喻学说提供了直接、易于感知的重要证据。Lakoff 等人之所以区别看待语言与思维，其目的在于开发认知理论，在于突出其与传统隐喻理论的不同，但语言与思维的不同并非他们宣称的那么大（Cameron, 2003：19）。

显然，隐喻性思维对语言的作用和影响显而易见，而反过来，语言对隐喻的作用也毋庸置疑。认知隐喻理论显然只承认甚至放大了前者，而忽略甚至否定后者，这不是客观、科学的为学态度，也必然导致理论的片面性。

忽视语言倾向的后果之一是，语言学界的隐喻研究不如哲学界、心理学界的探讨深入和丰富[1]，导致语言学界的隐喻研究大多局限于词汇层面，局限于语义范畴，忽视了语篇中的隐喻，忽视了社会语境和语篇语境等与隐喻的紧密关联。重概念而轻语言表征，还导致对隐喻的语篇表征以及真实语料的普遍忽视（李福印，2005）。同时，也导致隐喻研究从一个极端——即隐喻只是语词问题，只有修辞功能，走向另一个极端——即断然否认隐喻的语

[1] 20世纪70年代以来，对隐喻的研究呈爆炸式增长。但转换生成语言学和系统功能语言学都难以将隐喻纳入其理论体系。在北美盛行的前者认为隐喻及其解释属语用学范畴，而语用学并非严格意义上的科学的语言研究，对于那些试图从事特定语境下话语解释的人而言，只是语言学的某种补充。在英伦和澳洲发展起来的系统功能语言学所关注的隐喻是语法隐喻，即名词化等过程。因为它们破坏了语义学和词类的精致匹配关系，如果我们使用名词，而不是动词或形容词来表述过程或特性，就不幸使得精致的功能理论复杂化了。这两种学理中将隐喻边缘化的结果是，虽然有关隐喻的著述不少，但它们趋向于哲学和心理学范畴，而非语言学范畴。Steen（2009：26）则认为，认知语言学的隐喻观已经在多个领域激发了大量开创性研究和争论。但比较而言，系统功能路径的隐喻研究在其他领域造成的影响小得多。Halliday & Matthiessen（2004）旨在将语言研究意义拓宽到语言以外，在很长的基础性的语法隐喻一章中，试图建立与认知路径的清晰联系。现在，语法隐喻概念被认为是认知语言学讨论的所谓的词汇隐喻的补充。Halliday & Matthiessen（2004）接受认知语言学的隐喻的概念跨域观点，可能为描述语法隐喻及词汇隐喻提供了统一平台。

言属性及其修辞功能。同时,弱化或放弃隐喻的语言研究,也可能使语言学者迷失研究目标。沈家煊(2006:Ⅳ)曾告诫到:"语言学家主要任务是什么,是研究语言,而不是研究语言理论。语言学家是干什么的,是研究语言的,研究语言的现状和历史,研究语言的结构和用法,研究语言的习得与丧失。语言理论……这项工作主要是'语言学史'专家的任务。"

近年来,基于语篇(discourse)的隐喻研究有所增加,部分是针对认知隐喻理论引起的对语言的忽视(Cameron & Maslen,2010:Vii)。

四、对隐喻的语篇性及语境的弱化

如前所述,认知隐喻理论所依赖的语言例证都是孤立的单句,没有任何上下文及语境背景。而且,基本囿于词汇、句子层面,没有顾及更大的语言单位即语篇。这一点,倒与传统修辞学一致。隐喻学者试图发掘每个隐喻的意义及其工作机制时,花了一些时间才认识到隐喻不是脱离语境的、可以单独研究的东西。为此,Gibbs and Lonergan(2009:252)提醒:"隐喻学者应谨慎,不要误将某个特定语篇中的特定隐喻的个别发现当作所有语篇的普遍规律。这方面的常见错误是,学者们认为隐喻可脱离语篇,作为单个独立的事物被研究。"两位学者接着使用了一个形象的隐喻:"这就如同通过串在玻璃瓶中的蝴蝶标本去研究蝴蝶如何飞。"并类推出结论:"蝴蝶研究最好在自然环境中,隐喻研究最好在自然语境中。"因为语篇和隐喻关系密切,两者不可分离:隐喻是语篇的产物,是完全语境化的,从它赖以生存的语境剥离出来去研究,就很成问题……隐喻与语境不可分离,隐喻既是语篇的产物,也是语篇的创造者,两者之间没有界限(同上:251)。

隐喻的理解也取决于语境。Goatly(1997:137)曾经指出,隐喻的理解依赖3个元素的互动:①语言系统知识;②语境(上下文和场景)知识;③背景程式化知识(包括事实性的、社会文化的知识)。将隐喻视为大的语篇活动中的行动对于理解隐喻有重要意义(Zinken and Musolf,2009:2)。同时,不但要结合语境去关注隐喻,还需要注意隐喻在语篇中的具体位置(co-text)。研究语篇中的隐喻还因为我们意识到隐喻识别必须考虑隐喻在语篇中的位置以及与同一语篇和相关语篇中其他隐喻的关系。如果不注意厘清识别的标准、隐喻在语篇中的位置,那是不被认可的(Gibbs and Lonergan,2009:253)。

五、对隐喻社会文化属性的忽略

这与认知隐喻理论强调常规隐喻、隐喻的涉身性及普遍性有关,也与前面提及的概念隐喻数量及范围的局限性有关。认知隐喻学说强调隐喻普遍性、涉身性本身也没错,但同时无视隐喻的特殊性、社会文化维度则显然不妥。

早在2005年,Kovecses(2005:4)就发现了这一倾向。他指出,基本隐喻更趋于普世性(universal),而由其形成的复杂隐喻则不是。但认知语言学多年来忽视了隐喻的多样性(2005:12)。丁尔苏(2009:218)发现,"莱考夫和约翰逊的认知隐喻理论的另一个致命弱点是,它忽略了普遍存在的喻体多样性"。多样性即同一概念可由不同喻体说明:婚姻既可是"牢笼",也可为"港湾",也可是"围城"。而这种多样性大多是社会文化因素所致。正如有些学者指出的那样,"起码,许多语篇中隐喻模式的部分内因来自于言者和作者所处的社会文化及意识形态因素"(Gibbs, & Lonergan, 2009:252)。Kovecses随后(2009:12)对影响隐喻的社会文化因素进一步细化了:"隐喻的不同主要体现于这些维度:社会的、民族的、地域的、文体的、次文化的、历史的及个人的等等。文体指因为交际环境、主题、媒介、受众等因素而作的语言选择和变化。"

对社会文化属性的忽略,必然导致对隐喻特殊性、新奇性以及创造性的淡然。因为真正令人难忘的隐喻是那些具有浓厚特定文化色彩的(culturally specific)特殊或新奇隐喻。而对新奇隐喻的漠视也必然对文体研究不利。

六、跨语言验证问题

概念隐喻理论的主要例证来自英语,相对而言,缺乏非英语语料支持。这使得认知隐喻理论追求的普适性打了折扣。近年来虽然非英语研究多了起来,但还谈不上系统性,还难以望英语项背,不足以对隐喻学说提供有效的、全方位的支持。

因此,汉语语料的隐喻研究便有了双重意义。一方面汉语研究获得了新的理论框架,另一方面,也可验证认知隐喻理论。束定芳(2000:2)明确指出,中国学者对隐喻研究的真正贡献恐怕应该是通过对汉语隐喻特征的研究和考察,通过对汉语隐喻与其他语言中隐喻的对比研究,为隐喻的一般理论提供更为有力的甚至独特的依据。

七、对文学研究的弱化

认知隐喻理论在学界的盛行,并没有如大家期待的那样,带来隐喻文学文体研究的繁荣。早在 20 世纪末,认知隐喻理论在西方如日中天之际,Fludernik,Freeman & Freeeman(1999:384)就敏锐地观察到,20 世纪的隐喻理论严重削弱了隐喻的文学性。十多年过去了,事实印证了他们的判断。究其因,首先是认知隐喻研究的理论取向,它所倚重的常规隐喻似乎与文体学文体学研究的核心概念,即偏离常规(deviance)、前景化(foregrounding)相抵触,认知文体学者将隐喻新奇性排除在外,而囿于隐喻常规性,隐喻的文学性或文体功效便大打折扣。其次也与 Lakoff & Turner(1989)论著的负面影响以及某些文体学人对其文学隐喻论述的误读相关。这一问题,我们将在下一章详论。

八、结语

我们简单论述了认知隐喻理论的一些缺陷,主要包括对前人研究的态度及处置、方法论问题,对社会文化、语言、语篇、文学的漠视,等等。上述缺陷,大都与认知隐喻学说的理论特质相关。突出自己的发现,便否认前人的已有成果;重隐喻的认知特点,易轻隐喻的语言、语篇属性;凸显隐喻的常规特性,便遮挡了其新奇性,阻隔其与文学的联系;放大隐喻的普遍性,便缩小了其文化特殊性及多样性。此外,我们只论及了与本项研究相关的问题①。限于篇幅,这些问题也没有详细讨论。

当然,这些所谓的缺陷并非全是公论。对于上述批评之声,我们也听到了不同的回应。比如,Ruis de Mendouza & Hernandez(2011)认为,学界对于认知隐喻理论的批判大多源自对 Lakoff 等人学说的误解。这多少也与这一理论的发起者及拥护者没有充分、明确地阐述自己的观点有关。但他们也坦承,这一理论需要在隐喻的交际影响、语法潜能、隐喻分类等方面有所发

① 其他问题还包括(但不限于):认知隐喻学说中的意象图式不能成为解释意义的哲学基础。概念域及意象图式并非总能解释语言使用中的隐喻。Lakoff & Johnson(1980/2003)对于意象图式是如何表征的也没有合理解释。而 Grady(1997)的"场景"(scenes)和 Musolf(2004)的"脚本"(senarios)等心理表征概念可成功解释语言使用中的隐喻,它们比概念域更小、更简单,但在内含上比意象图式更丰富(Haser, 2005;Semino, 2008)。此外还有,恒定原则问题、心理真实性问题、概念隐喻在历时研究方面的问题(李福印,2005)以及对情感、人际功能的忽略。

展，同时这一理论需要实证研究的支持①。

所以，讨论概念隐喻理论的缺陷，正如 Gibbs（2011：61-62）所指出的那样，"促使那些支持概念隐喻理论的认知语言学家及其他人，认识这些问题，至少在今后的实证研究中直接研究这些问题。简单地忽视它们，或认为它们与概念隐喻理论无关而不予理睬，都无助于作为认知科学中富有生机的隐喻学说的概念隐喻理论的发展。"

当然，对于从事认知语言学以及与之相关的认知文体学研究的人而言，只是承认和直面这些缺陷还远远不够，还只是解决问题的第一步。解决问题是一个艰巨、漫长、复杂的过程。如何解决是我们面临的首要难题。为此，Gibbs（Ibid：62）从心理学角度给出的建议是，"针对基于个别分析家直觉的概念隐喻理论提供更多的语言分析支持，对概念隐喻理论的批评者而言，没有多大说服力。因此，概念隐喻学者应该承认他们的语言分析理论缺乏根据，同时制定可靠的语言中隐喻识别及从语言分析推导概念隐喻的标准。此外，提供更详细的语言隐喻理解过程中概念隐喻的使用方式对于将来隐喻的发展也至关重要。"

正确、客观的隐喻观应该是，既承认其认知功能和普遍性，也不否认其语篇、修辞功能及创造性。就本项研究而言，我们讨论这些缺陷，一方面对这一学说形成客观、全面的判断，更重要的是，使本项研究基于冷静反思的基础上，力争取其精华、弃其糟粕，避免陷入认知隐喻研究的各种陷阱（pitfall）②，并在可能的情况下，对这一理论缺陷进行校正或弥补。

正由于此，我们采用了语料库方法，采纳的是活生生的汉语戏剧真实语篇；杜绝了认知隐喻诸方面的短板。不但讨论隐喻的常规性或常规隐喻，还关注其新奇性或新奇隐喻，尤其是不同于英语的、代表汉语文化特色的独特隐喻，并以此揭示其文体意义。我们不但论述隐喻的认知属性，还论及隐喻与具体语境中的互动及意义，注重隐喻的语言、语篇、社会文化属性，讨论

① 笔者于2010年曾在北京的一次学术会议期间，就 Deignan（2005）等人提出的认知隐喻理论方法论方面的缺陷与 Ruis de Mendouza 有过交谈，他对此似乎不以为然。

② Goatly（1997：5）曾敏锐观察到了隐喻研究中的几个陷阱（pitfall）：①只选择一个常规性和新奇性程度的隐喻；②探讨隐喻例证时，只限于一种句法形式，或词类，并将结论泛化；③忽视隐喻使用目的和效果的多样性，某些哲学和语言学分析擅长隐喻的概念和意念（ideational）功能，忽视了隐喻的人际和前景化功能；④使用人造和循环使用的、没有语境的例证，而非真实语料库中的特定语类。

隐喻的人物塑造功能及人际功能①。

① Freeman（2000）认为隐喻有个人色彩，他曾指出，隐喻不仅是使平庸语言变得生动的策略，而且也是诗人认识世界方式的标签，以及他们世界观的标记。至于人际功能，言者或作者使用隐喻可能是为了"培养亲近感"。亲近感可通过隐喻使用而建立和加强。隐喻可表达交际者对于他们认为是共同话题或可能成为共同话题的态度。因此，社会中某些群体会通过隐喻建立群体内部语言和身份。群体内的个体则通过群体共享的隐喻来获得群体成员资格，并排除外来者。他们也可能有意违反共享规则来凸显个性和不同（Cameron，2003：24）。

第三章 认知隐喻路径文体研究的式微及其对策[①]

前面我们简要论及了认知隐喻学说存在的一些问题。它们已经得到了广泛关注，并在不同程度上在学界达成了共识。下面我们更进一步，聚焦于认知隐喻框架内的文体研究。不同的是，学界对这一命题的关注有限。而且，人们只是注意到了认知隐喻理论在文体学（特别是文学文体学）中的乏力甚至碌碌无为，但还没有深入、周详的思考，还没有就这一现象的深层原委及解决办法进行讨论。我们拟在本章做这方面的尝试。其中涉及的某些基本元素，如隐喻的常规性与新奇性，已经超出了文体学范畴，它们事关对隐喻本质的认识、隐喻的分类、隐喻之于宏观的语篇分析，等等。

在提出隐喻常规性与新奇性概念并展示两者语义连续体关系的基础上，我们将讨论认知隐喻框架内的文体学研究式微的原因及其对策。我们认为，认知隐喻文体研究未能取得应有的成绩，与概念隐喻学说的理论取向，尤其是 Lakoff and Turner 有关诗性隐喻的论述相关，也与研究者聚焦于常规隐喻而疏于新奇隐喻、与文体学中前景化、偏离常规等核心概念有关。为此，我们提出以隐喻的常规性和新奇性替代常规隐喻和新奇隐喻，重新评估 Lakoff and Turner 的学说，开发隐喻常规性的文体功能，打通和拓宽隐喻常规性导向新奇性的通道，将隐喻的新奇性纳入概念隐喻文体研究范畴，从而揭示文学隐喻的认知基础及文体功效的根源，拓展认知隐喻文体研究视野，提升认知隐喻在文体研究领域的解释力，由此改变认知隐喻文体研究相对于隐喻学及传统文体学中隐喻研究式微的局面。

一、引言

隐喻的修辞、文体功能是一个古老的话题，始于两千多年前亚里士多德的《修辞学》和《诗学》，这一传统影响弥久深远。现在一提起隐喻，仍然有许多人认为它就是一种修辞手段。而另一方面，在认知文体学界有一种漠

[①] 本部分主要内容发表于《外国语》2015 年第 2 期第 12 – 20 页。

视甚至否认隐喻的文体修辞功能的倾向，似乎谈隐喻的修辞、文体功能就意味着不懂认知隐喻理论，意味着知识落伍。这便产生了如此匪夷所思的现象：过去三十多年国内外学界的认知隐喻热（metaphormania）① 并没有在文体研究中产生相应的效果；无论在规模还是深度上，隐喻模式的认知文体学研究远不如传统文体和修辞模式的隐喻研究；在认知文体学内部，在认知语言学地位显赫的概念隐喻学说并没有取得相应的地位。

　　隐喻热不但出现在语言学、认知学界，还波及了哲学、心理学等领域。国内 1988—2008 年间的认知语言学研究中，隐喻一枝独秀，是最突出的主题。但是，这股隐喻热对文体研究影响有限。M. Turner（1987，1998，2006）关于文学语篇中隐喻理解的心理机制的著述颇具开创性，但在认知文体学界引起的反响并无预期的那么大。相反，正如 Fludernik（1999：384），D. G. Freeman（1996，1998）及 M. Freeman（2011）等人指出的那样，20 世纪的隐喻理论严重削弱了隐喻的文学性。尽管在 1995 年，*Journal of Pragmatics*（《语用学杂志》）就为隐喻研究出了专刊，发表了 Freeman 夫妇等学者具有开拓意义的认知隐喻文体研究系列论文，但其后的认知隐喻文体研究并没有出现高潮。到目前为止，这仍然是学术期刊中认知隐喻文体研究的高峰。Stockwell（2002）的 *Cognitive Poetics*（《认知诗学》）以及其姐妹篇 *Cognitive Poetics in Practice*（《认知诗学实践》）（Gavins & Steen，2003）被认为是认知文体研究的开山之作，隐喻在其中并没有得到特殊惠顾，只是十几个章节中的普通一章。而几年前出版的认知文体学论文集 *Cognitive Poetics: Goals, Gains, and Gaps*（《认知诗学：目标、成果与差距》）（Brône & Vandaele，2009）仍然延续了这种态势，其中的十几篇文章中只有一篇关注了隐喻。*Poetics Today*（《今日诗学》）2011 年秋季刊和冬季刊的主题都是认知诗学，在所刊发的八篇研究性论文中，充其量，只有三分之一篇是关于隐喻的。因为，其中 M. Freeman（2011）论文的题目是：The Aesthetics of Human Experience: Minding, Metaphor, and Icon in Poetic Expression（人类经验美学：诗性表达中的心智、隐喻和像似）。除了隐喻，她兼论了另外两个主题：心智和像似性。认知诗学的代表人物 R. Tsur（1987）尽管早在近 40 年前就有隐喻诗学功能的专论，但聚焦于隐喻的著述在其长达 40 多年的研究

　　① 据李福印（2005：21），2001 年在上海举行的第一届认知语言学大会上，有近 50% 的论文是隐喻研究方面的。所以，"我们把会议的名称改为'隐喻大会'也许更合适"。

生涯中所占份额并不大①。国内的情形稍好，但也无根本改观。2012 年在苏州进行的第八届全国文体学会议上，与会的 126 篇论文中，只有 8 篇在认知隐喻框架内研究文体。2013 年 10 月在重庆召开的第三届国际认知诗学研讨会收到论文 112 篇，涉及隐喻的只有区区 11 篇。上述研究的焦点大多是语篇中隐喻的常规特性或常规隐喻（conventional metaphor），而非隐喻的创新性或新奇隐喻（novel metaphor），也基本不涉及文体学者关心的文体效果②。

认知隐喻模式的文体研究与传统修辞隐喻讨论的一个重要区别在于，前者是在隐喻常规性的大背景下进行的（Steen，2006/2008：51）。但学界目前只意识到了隐喻常规性与文体的疏离，很少有人关注常规性本身固有的文体要素。更重要的是，认知隐喻界只单向性地追溯了隐喻新奇性的常规基础（Gibbs 1994；Kovecses，2005：259 - 64；Lakoff and Turner，1989：67 - 72；Semino，2008：42 - 54），却无人逆向考虑两者的关系，即隐喻常规性向新奇性的进化与发展。

认知隐喻文体研究的式微有多种原委，主要可以归纳为，认知隐喻研究的理论取向导致的认知隐喻模式文体研究的常规倾向；Lakoff & Turner（1987）的 *More than Cool Reasons: A Field Guide to Poetic Metaphor*（《不止冷静思辨：诗性隐喻实用指南》）产生的负面影响；某些文体学人对这本著作中文学隐喻论述的误读。这都与文体学研究的核心概念，即强调偏离常规（deviance）、前景化（foregrounding）相关，都牵扯到隐喻的常规性（conventionality）与新奇性（novelty），或者常规隐喻与新奇隐喻（包括文学隐喻）的区别与联系，以及它们与文体功能的关系。所以，我们的讨论从这两种隐喻特性或两种不同隐喻的关系入手。

二、隐喻的常规性与新奇性之间的关系

学界有关隐喻的争论，许多源自对隐喻这个概念的模糊或不同认知，源

① R. Tsur 的认知诗学研究始于其 1971 年的博士论文，其绵延几十年的著述主要将认知诗学理论用于研究韵脚、音韵象征性、诗歌韵律、变化的意识状态、时代风格、语类，当然，还有隐喻（Tsur，1987，1988）。与大多认知文体研究者不同，他关注的是新奇隐喻，认为隐喻具有创造性和理解新奇意义的功效，而且更倾向于开掘文本的文学意义的认知理据。

② 认知文体学界多数有关隐喻的研究倾向于语言文体学（Linguistic Stylistics）模式，即重点在于通过文学语篇验证隐喻理论，而非文学文体学（Literary Stylistics）模式，即使用隐喻工具解释作品的文体和修辞效果（司建国，2014：21）。比如上述《语用学杂志》隐喻专刊的主编就申明，他们的系列讨论旨在回答："在多大程度上，隐喻与诗性语篇研究与语言学尤其是语用学（而不是文学理论）相关？"（Radwafiska-Williams & Hiraga，1995：579）

自对隐喻的常规性与新奇性或常规隐喻与新奇隐喻关系的片面认识。要么将两者混为一谈，只见其同，不见其异；要么过分夸大两者不同，否认两者之间的联系。传统隐喻理论只发现了隐喻的新奇特点，没有意识到隐喻常规性的存在，也自然没有隐喻常规性与新奇性关系的概念。而认知文体学者清楚地意识到了常规隐喻的存在，也注意到了常规隐喻与新奇隐喻的关系，但往往失之片面，要么只看到两者之异，割裂了两者关联，要么过分强调两者联系，而忽视了两者之异。后者与隐喻路径文体研究的式微有直接关系。

　　就创造性而言，隐喻通常被分为常规隐喻和新奇隐喻。前者指已经变为日常说法、人们可无意识地使用和理解的隐喻，其隐喻意义已不再为人注意。这包括死（dead）隐喻、词汇化（lexicalized）隐喻等。如 You are WASTING MY TIME，"这一项目走到了死胡同"，等等。与之相对，具有原创性、新颖性、出众表现力的是新奇隐喻（包括文学隐喻），它们还没有成为日常用语的一部分，人们还无法无意识地使用和理解这种隐喻。如 A grief ago，"'国八条'引起衙门地震"等（参阅 Ungerer & Schmid，1996：117）。

　　认知语言学认识论的根本特征是用相对主义，即以连续体的观点考察问题，强调事物的渐进变化过程。这样的认识方式有利于动态地解释和分析问题（刘正光，2002：57）。同理，常规隐喻与新奇隐喻只是程度差异，而非本质区别，两者既有联系，又有区别，处于同一连续体的两极①：

　　常规隐喻　　　　隐喻　　　　新奇隐喻

图 1　隐喻连续体

（一）　隐喻的常规性与新奇性的联系

　　常规隐喻与新奇隐喻并不是截然相对的。上面常规隐喻和新奇隐喻的例证都处于连续体两端，属于少数极端的隐喻表征，绝大多数隐喻介乎于两极之间。连续体意味着常规隐喻与新奇隐喻两者之间存在语义、逻辑联系，存在渐进过程，而没有明晰界限。这就是为何常规隐喻与新奇隐喻经常难以区分的原委，也是困扰隐喻学者的难题之一：同一隐喻，甲认为是常规隐喻，

　　① 实际上，早在 1979 年，Fraser（1979：173）就曾指出，尽管所有隐喻都似乎相同，但实际上，它们处于一个连续体中，活（live）隐喻和死（dead）隐喻处于连续体两端。Muller（2008）也不认同死隐喻与活隐喻的"生硬"划分，因为两者存在渐进关系，他认为隐喻特性不是恒定的，而是取决于特定语境激活的程度。他建议以"沉睡"（sleeping）隐喻和"苏醒"（waking）隐喻来取代死隐喻和或隐喻的说法。

乙认定是新奇隐喻;同一隐喻,今天看是常规隐喻,明天再看,似乎是新奇隐喻。一般而言,处于两极的隐喻容易判断,越接近中间部位就越难定夺。

从共时视角来看,常规隐喻与新奇隐喻的构成我中有你,你中有我,难以断然区分。隐喻的常规性(或规约性)与创造性往往并存,同一隐喻,常常既有常规之象,也具新奇之意。如 attacking position(攻击立场),going one's separate ways(分道扬镳),等等。就基本意义而言,它们新奇特质明显,而就语言表达而言,它们已经词汇化(lexicalized)了,成为固定惯用法,常规性昭然(胡壮麟,2004:9)。而且,同一个隐喻,在某些语境中是常规性的,为常规隐喻,在某些语境下可能是新奇性的,属新奇隐喻。如在 to play an active role in *Hamlet*(在《哈姆雷特》剧中扮演一主要角色)和 to play an active role in the project(在项目中起积极作用)中的 to play an active role 的意味不同,前者接近于本义,常规性强,后者有了新义,更接近连续体的新奇隐喻。

文学隐喻与日常隐喻具有相似的认知机制。Lakoff and Turner(1989:64)论述了概念隐喻理论的两个功能:解释日常语言中和谐的隐喻系统,证明文学语言使用了同样的隐喻系统。尽管文学家的语言比一般人的更富创造性、更诗性化,但文学语言和日常语言"都使用了同样的比喻性(figurative)思维图式。"文学家所做的不是创造新的经验概念,而是以新方式描写普通概念投射的隐喻隐含(entailment)(Gibbs,1994:3)。这意味着常规隐喻为新奇隐喻提供了可靠、有效的认知通道,也是日常隐喻何以解释文学隐喻的原委(司建国,2014:26)。

从历时角度看,常规隐喻与新奇隐喻可以互相转化。隐喻的演变经历了常规隐喻→新奇隐喻→常规隐喻的过程(Sweetser,1990)。语言学界早就注意到了第二个过程。Halliday(1994:348)将语言的发展历史归结为"非隐喻化"的过程。即原来的隐喻性表达在语言使用过程中逐步演变为常见用法,新奇隐喻也随之变为常规隐喻。曾经的新鲜说法,随着时间逐渐演变为日常用语,如"拼爹""大V"等都属此类。而对第一个过程的讨论,是最近 20 多年的事(Grady,1997;Lakoff and Turner,1989;Sweetser,1990)。其中,影响最大、与认知文体学关联最紧密的当属 Lakoff and Turner(1989)的论述。两位隐喻学者以大量诗歌中的隐喻证明,文学作品中的新奇隐喻由日常语言中常见的基本(basic)隐喻发展而来,是对后者多种复杂加工的结果。由此,我们认为,即便是常规隐喻,也会有不寻常之处,也可以发展为新奇隐喻。而新奇隐喻也有寻常之处,它源于常规隐喻,通过各种加工手段升华为富有创新性的概念化方式。Turner(1996)曾指出文学思

维与日常思维是分不开的,在隐喻上则体现为"新奇隐喻的常规基础使得它能够被广泛地、轻易地理解和接受,而其创新元素使得话语更生动,并有助于文学意义的传达"(Semino, 2008:9)。

(二) 隐喻的常规性与新奇性的区别

同样重要的是,隐喻的常规性与新奇性(或常规隐喻与新奇隐喻)的不同也显而易见。它们毕竟处于同一连续体的两极,代表了相互对立的两个概念。

首先,两者涉及的认知努力(cognitive effort)的多寡不同。常规性隐喻已经进入日常词汇,大都被纳入词典,人们使用和理解它们只经过相对简单的认知过程,付出较少的认知努力,甚至在无意识中完成。而新奇性隐喻常突破常规、具有创造性和陌生化(defamiliarization)倾向,揭示事物尚未被人们认识的特质。对这类隐喻的加工需要较复杂的认知过程,需要较多的认知努力。来自脑科学的事件相关电位(ERP)实验证明,新奇隐喻比常规隐喻更陌生、更难理解(Lai et al, 2009)。国内学者(岳好平、汪虹,2010)也认为,"由于诗性隐喻的超常规性,它们的理解就需要借助较为复杂的多种空间投射机制"①。

其次,理解两种隐喻的心理机制不同。心理实验研究表明,新奇隐喻通过比较方式(comparison processes)理解,而常规隐喻依靠范畴化路径(categorisation)解读(Bowdle and Gentner, 1999, 2005; Mashal & Faust, 2009)。

传统上,隐喻加工学说有两种:比较论和范畴化论。20世纪80年代以前的比较论认为,人们加工 Jealousy is a tumor 这类名词性隐喻时,通常将目标词 Jealousy 与源始词(基础词) tumor 的特性联系起来,寻找两者的重叠(相似)之处(难以控制的负面事物)(Miller, 1979)。与之相对,而20世纪90年代左右产生的(Glucksberg & Keysar, 1990)范畴化论认为,在加工这个隐喻时,人们创造了一个涵盖了目标词和源始词的特定范畴(所有难以控制的事物)。其中,源始词是范畴中更有代表性的成员。按照这个观点,在 Jealousy is a tumor 这个命题中,Jealousy 属于 tumor 所界定的"难以控制的事物"范畴中的一员(Goksecu, 2010:567)。在综合上述理论的基础上,Bowdle and Gentner (1999, 2005) 提出了隐喻理解假设(The career of metaphor hypothesis)。根据这个假设,新奇隐喻(如 A child is a snow-

① 但认知心理学界对此也有不同观点。Gibbs (1994:434) 明确指出,许多心理学实验表明,使用和理解文学语言并不需要特殊认知能力,也不需要额外的认知投入。

flake）通过比较来理解，源始域（snowflake）的特性被投射到了目标域（child）之上，得出两者的重叠或相似之处。而常规隐喻则通过范畴化方式理解。常规隐喻中的源始词/基础词，由于经常重复使用，通常会与某个特定范畴发生紧密联系，并产生相应的隐喻意义。例如，由于经常与各种目标域比较来表达类似的意义（如 This garage sale is a goldmine, A college education is a goldmine），结果基础词 goldmine 便与表示"珍贵源泉"的范畴建立起了联系。一旦这种常规化过程发生，其他使用了 goldmine 的隐喻基本上都可理解为范畴化命题，都会在这个范畴内得到解释。这时，我们不寻找目标域与源始域/基础域特性的重叠之处，而是将它视为源始域/基础域所代表的特定范畴的命题（Goksecu, 2010: 567）。简而言之，新奇隐喻的理解通过源始域（本体）与目标域（喻体）特质的比较来完成，通过匹配（matching）字面意（字面基本概念）和隐喻意（目标概念）来解释，常规隐喻理解则依赖范畴化，即将隐喻意（目标概念）看作基本词汇的上义（superordinate）隐喻范畴中的一个成员（Bowdle and Gentner, 1999: 91）。

Rozik 甚至认为，常规隐喻与新奇隐喻是完全不同的概念，不属于同一范畴。Martin 声称诗性隐喻与常规隐喻有质的不同。隐喻是人们经验中心照不宣的成分的显示，这种成分不能用常规语言清楚表达，便要依赖诗歌，用隐喻语言唤起记忆中某种不易表达的经验（Cf. 胡壮麟, 2004: 155）。此外，Bowdle and Gentner（2005）还发现，新奇隐喻倾向于以明喻的形式出现，而常规隐喻可能是明喻，也可能是暗喻，两者几率均等。

因此，新奇隐喻与常规隐喻既有联系，亦有区别。两者的差异如表 1 所示。

（三）常规性与新奇性概念的优势

相对于目前广为使用的新奇隐喻和常规隐喻这对概念，隐喻的新奇性和常规性优势明显。所以，我们建议涉及隐喻的研究（包括认知文体讨论）中，使用后一组概念来替代前一组概念。常规隐喻与新奇隐喻不是恒定概念，两者往往随时间和语境相互转化，难以断定，难以反映隐喻本质。在许多情形下，新奇隐喻或常规隐喻的区分割裂了两者联系，不符合隐喻连续体所揭示的隐喻特质，具有误导作用，往往引起不必要的麻烦，而且这种分类过于粗放，无法满足实际文体研究或语篇分析的需要。

表　常规隐喻与新奇隐喻的差异

常规隐喻	新奇隐喻
平常、普遍	新颖、独特
无意识使用	有意识使用
无意识理解	有意识理解
较少认知努力	较多认知努力
进入词典	未收入词典
替代性强	替代性弱
创新性弱	创新性强
通过范畴化理解	通过比较理解
表征为明喻和暗喻	表征为明喻
新奇隐喻的基础	常规隐喻的延伸
文体修辞功能弱	文体修辞功能强

按照隐喻理论，隐喻含有语词替代、语义比较和语义创新三大特质（胡壮麟，2004：156）。常规性与新奇性两者都有相同类型的构成因素，只不过具体构成因素的多寡有别。常规性替代特质明显，比较特质一般，创新性弱，而新奇性则替代性弱，比较特质一般，创新性强。同样，常规性与新奇性也形成连续体：

词语替代	语义比较	语义创新
常规性		新奇性

图2　隐喻特性连续体

常规性和新奇性是相对恒定的概念，不会受时空、语境的影响。理论上，更接近隐喻的本质属性，更符合隐喻连续体理念，更稳定、精确和科学，直达隐喻的概念核心，可以避免各种无谓的隐喻分类引起的无谓空耗。在实践意义上，将其用于实际语篇分析尤其是文体研究更符合语言现实（linguistic reality），更接近真实语篇（authentic discourse），也更直接、可靠

和有效①。

一般而言，新奇隐喻、活隐喻、文学隐喻、诗性隐喻、科学隐喻、新闻隐喻、隐喻丛（cluster）、隐喻链（chain）、隐喻复合体（compound）② 中的新奇性明显，而常规隐喻、死（dead）隐喻、根（root）隐喻、日常隐喻、基本（basic/primary）隐喻（Lakoff and Turner，1989；Grady，1997）、简单（simple）隐喻的常规性突出。

三、认知隐喻文体研究式微的原因

认知隐喻文体研究式微与认知隐喻学说的理论取向相关，即对隐喻的概念功能、思维特质的强调，对隐喻常规性的关注，与之密切相关，对隐喻的修辞特质、隐喻新奇性的有意或无意忽视。而更直接的原委是认知文体界受Lakoff & Turner（1989）等诗性隐喻论述的影响，只讲新奇（文学）隐喻与常规隐喻的一致性，强调两者的渊源和继承关系，突出常规隐喻在新奇隐喻中的基础作用，而忽视了两者区别以及新奇隐喻的创新性。这都在不同程度上直接与文体学所倚重的偏离常规和前景化概念相抵触。

（一）认知隐喻模式文体研究的常规化倾向

早在十多年前，Goatly（1997：5）在论述"隐喻研究中的陷阱（pitfall）"时就指出，认知隐喻学界忽视隐喻使用目的和效果的多样性，某些哲学和语言学分析擅长隐喻的概念和意念（ideational）功能，忽视了隐喻的人际和前景化功能。

究其原因，不可避免，这涉及概念隐喻学说、认知隐喻文体与传统文体研究中隐喻概念的差异，以及文体研究的核心概念。

虽然都研究隐喻，但认知文体学和传统修辞学关注的是不同的隐喻，或者准确地说，关注隐喻的不同特性。前者侧重于隐喻的常规性，后者则专注于隐喻的新奇性。

早在概念隐喻学说诞生之时，Kronfeld（1980/1981：13）就敏感地注意

① 无独有偶，Barnden（2010）最近的研究发现，学界以往对转喻和隐喻的区别值得商榷，两者相异论的主要依据，即相邻性抑或相似性、源始域和目标域的联系是否留存于信息、概念元素互动与否等等都无法将两者截然分离。他（2010：25）认为，名词"转喻""隐喻"不可作为严谨的学术讨论的焦点，他由此建议用低层的相邻性、相似性等概念因素替代高层的转喻、隐喻。

② 隐喻复合体（compound）指多个相关隐喻在语篇中的共现。它有两种情形：隐喻链（Chains of metaphors）指由同一源始域构成的多个隐喻，隐喻丛（Clusters of metaphors）则指复合体中不同源始域形成的隐喻（Semino，2008：226）。

到了这一点:"所有隐喻理论面临的关键的方法论问题是用何种隐喻作为理论的参照点。业内都注意到了,一般而言,文学批评家和修辞学者关注的是所谓新奇的、想象性的诗性隐喻,而语言学家、语言哲学家主要研究常规的、石化(frozen)隐喻甚至死隐喻"。Croft & Cruse(2004:197)明确指出,认知语言学家的研究中心是常规性隐喻。Lakoff and Johnson(1980/2003)所讨论的三类隐喻[结构(structural)、方位(orientational)及本体(ontological)隐喻]都聚焦于隐喻的常规特性,属常规隐喻范畴。他们所要揭示的是隐喻作为一种思维模式、一种认识世界方式的普遍意义,隐喻的语言表达只是隐喻性思维的符号性表征之一。而且,认知隐喻学者不再认为隐喻违反了常规语言意义,而是常规意义的一种。

受这一学理取向影响,大多认知隐喻文体研究者将注意力集中在隐喻的常规性上,或者通过文学语料验证概念隐喻学说,或者解析文本产出尤其是文本接受的认知机制,基本没有文体功效的探讨,这自然引发了学界对概念隐喻学说弱化文体学研究文学色彩的担忧(Fludernik,Freeman & Freeman,1999;Freeman,1996;Freeman,2011)。某些勉强涉及隐喻新奇性的讨论,也没有从常规性入手,挖掘新奇性产生的根源,并揭示文体效果形成的认知理据。

而另一方面,在认知隐喻理论产生之前,几乎所有的隐喻学说,不论是亚里士多德的"对比论",还是昆提良(Quintillian)的替代论,都认为就结构和形式而言,隐喻都是对正常语言规则的一种偏离,"都将隐喻视为超常的语言问题,这种以卓尔不凡、想象力、创新性吸引我们的语言,通常是新奇的、诗性的"(Lakoff and Turner,1989:136)。R. Jacobson(1996)关于隐喻、转喻与文学语类关系的宏论对隐喻研究以及文体学都影响至深,他论述的也是隐喻的新奇特色。与大多认知文体学者不同,Tsur 早期的诗性隐喻(1987,1988)论述也倾向于隐喻的新奇性。

传统修辞学、文体学则没有注意到司空见惯的隐喻常规性或常规隐喻,它们感兴趣的是 a grief ago 之类的特殊表达。传统文体学认为,文体学的核心是创新。大多文体研究都关注创新性作品或作品创造性的分析,而文体研究本身也需要创造性思维(Mclntyre,2012:402)。所以,前景化、偏离常规这两个相互关联的参数是文体学中的关键概念,文体即前景化(style as foregrounding)、文体即偏离(style as deviation)早已是文体学界的共识(Leech,2008)。所谓前景化,指"文学语篇中密集型的非常规语言形式,往往打破了读者的惯性思维,代之以全新的、让人吃惊的观点和感受"(Van Peer & Hakemulder,2006/2008:546;司建国,2004)。Halliday

(1973：112；司建国，2004：8）认为，前景化不是任意的，而是具有功能性理据的、能表现语篇整体意义的凸显特质，它有助于实现语篇的意义潜势（meaning potential）。偏离常规或者变异指"不符合语言规则或习惯的自然语言特质，可以在语音、词汇、句法及语义层面上出现。在诗学和文体学中常用于描述与文体功能相关的语义和语用变异（如 American monarchy，美国君主制）（Bussmann, H. et al. 1996：547），而在 Halliday（1994：112；司建国，2004：30）看来，偏离常规往往指统计意义上的背离（deflection）现象，即与预期的频率模式不符。

隐喻的新奇性与这两个文体学核心概念有天然的联系。一般而言，隐喻的新奇性与前景化和偏离常规成正比：隐喻新奇特质越强，前景化程度就越高，偏离常规就越远，同时，创造力就越强。与之相对，认知语言学所强调的合乎常规、无处不在的普遍现象，与前景化和偏离、与文体效果相去甚远。隐喻的常规性在某种程度上被认为甚至是前景化和偏离常规的对立面，是文体研究的天敌（Goatly，1997：5）。因此，忌讳或忽视隐喻新奇性，而从常规性视角又难以揭示文体意义，认知隐喻模式文体研究的式微便不可避免。

（二）Lakoff and Turner（1989）的影响

如果说，认知隐喻文体研究式微的宏观背景是认知隐喻理论的概念化、常规化特质，那么，其直接原因（尽管有某种程度的误读）则是 Lakoff and Turner（1989）有关诗性隐喻的论述。

两位论者（Lakoff and Turner, 1989：67-72）提出了与文体研究紧密相关的一个重要理念，即隐喻在日常语言与诗性语言中本质上没有区别，诗性隐喻基本上使用了与日常语言相同的认知机制。但前者不同于或超越后者的是，它对后者隐喻的认知机制进行了拓展（extending）、修饰（elaborating）、否定（canceling）和综合（composing）等复杂加工（Gibbs，1994；Kovecses，2005：259-64；Lakoff and Turner，1989：67-72）。加工后的隐喻往往是新奇的，更具有创造性的，也更具有特定文化色彩（Kovecses，2005：262）。

与《我们赖以生存的隐喻》一脉相承，Lakoff and Turner 所证明的是隐喻常规性或常规隐喻的重要性，突出的是新奇隐喻的常规基础：即便是诗歌这种与日常语言迥异的语类，也要以隐喻的常规特性为基础，隐喻的创新都是在隐喻常规性的基础上，通过各种加工手段衍化而来。

许多认知文体学人自然由此推断，Lakoff and Turner 对隐喻常规性基础

作用的强调,是对隐喻新奇性的弱化甚至否定;对隐喻常规性与新奇性两者联系的高调肯定,意味着对两者差异的否认,意味着关注隐喻常规性几乎就是关注隐喻的全部。如前所述,隐喻的常规性往往被认为难以形成修辞和文体效果。所以,认知隐喻文体学者就此产生了分化,某些依然集中精力于隐喻常规特色的执着者难有建树,另一些则转而寻求其他理论工具。

但无论隐喻的常规性多么重要,常规性与新奇性的联系多么紧密,隐喻的新奇意味、新奇性与常规性的区别都是客观存在。"如果隐喻真是那么寻常的话,它就不会引起那么大的兴趣。这个兴趣不光存在于学界(哲学界、语言学界、心理学界),普通百姓在日常生活中谈论事件、问题时,也发现了隐喻的特殊性"(Zinken and Musolf, 2009:1)。胡壮麟(2004:97)也对Lakoff & Turner提出了类似质疑:他们只一味强调日常隐喻与文学隐喻之联系,但没有阐明两者的不同,其学说缺陷明显,无法自圆其说。他继而告诫道,如果我们只看见两者之同,而无视两者之异,诗性隐喻将失去它亮丽的色彩。

这里恐怕有某种程度的误解。实际上,Lakoff and Turner (1989:32) 所说的"隐喻在日常语言与诗性语言中本质上没有区别"有两个含义,一是指两者之间存在着由复杂加工过程所建立的联系,另外是指两者都涉及了不同概念域之间的投射过程,都是由简喻繁、由可及喻不可及的概念化过程。我们找不到他们否认两者区别的任何文字,他们并没有明确、直接地否认诗性/新奇隐喻。相反,他们也承认诗性隐喻与日常隐喻的不同,承认前者超越了后者:"诗性隐喻最突出的力量还在于隐喻思维所具有的天然的、不经意间的巨大创造力"(Lakoff and Turner, 1989:80)。他们书中一章的标题就是"诗性隐喻的力量"(The Power of Poetic Metaphor)。正如Semino (2008:43) 为两位学者辩护的那样,Lakoff and Turner 并不否认传统修辞学的观点,即文学中的隐喻更独特、新颖,而且更有可能使我们以全新的视点和方式认识世界。

我们认为,关键是,他们揭示了诗性隐喻魅力的根源。他们还(1989:214)精辟地指出,研究隐喻就是探索人类意识和文化中被掩盖的深层特征。所以,隐喻新奇性的力量在于它唤醒了我们最深层次的日常理解能力,促使我们以新的方式去使用它们。借助隐喻的创造性,文学锻炼了我们的心智,使我们的理解力得以拓展,超越了我们已经形成的日常隐喻范畴。

四、改善认知隐喻文体研究的策略

鉴于认知隐喻文体研究式微的成因,在继承认知隐喻学说理论优势的基

础上，我们提出如下四项相互关联的策略，以期改进认知隐喻模式的文体研究：

（一）以隐喻的常规性、新奇性概念取代常规隐喻、新奇隐喻

在认知文体乃至其他涉及隐喻的讨论中，使用清晰、稳定、可靠的隐喻特质元素，即隐喻的新奇性和常规性，摈弃模糊、易变、难以把握的新奇隐喻和常规隐喻概念，以便突出隐喻本质特性，科学、准确地进行隐喻描写与分析。

（二）开启通向隐喻新奇性研究的通道

认知隐喻文体研究羸弱的直接原因是囿于隐喻常规性、远离新奇性。而在很大程度上，新奇性即前景化，新奇性即变异，即文体功效。将新奇性纳入认知隐喻文体范畴是关键。

如前所述，新奇性是对隐喻常规性的创新性使用，对隐喻常规性复杂加工的结果（Lakoff and Turner, 1989；Semino, 2008：4）。Gibbs（2011：48）指出许多新奇隐喻并非百分之百地表示新的源始域向目标域的投射，而是创造性地加工了常规隐喻，产生于常规隐喻的基础上。亚里士多德（2006：165）认为隐喻是"天才的标志"，隐喻的使用可以使表达更简洁、生动、有效。而事实上，所谓天才在于他们比他人更有效地、创造性地利用了隐喻的常规特质。所以，通向隐喻新奇性的重要通道是隐喻的常规性。而且，因为根植于常规性，新奇隐喻不但具有极大的创新性，而且，常常在语篇中不露痕迹，与语境、与读者期待水乳交融。

Simon-Vandenbergen（1993）的研究表明，在小说《一九八四》中，常规隐喻与新奇隐喻的互动对于表达去人性化的主题至关重要。通过常规性通往新奇性这一新的特殊通道，不但可得到文体学者期待的终极产品（文体功效），也可有意想不到的副产品，即文学石破天惊的创造性从何而来，揭示莎士比亚何以为莎士比亚。沿着这一通道，便可追溯隐喻新奇性的常规化的语义理据和概念基础，揭示新奇隐喻的创造性从何而来，重现新奇意义的产生方式，发现常规如何一步步进化为非常规，经过了何种路径，涉及了何种加工处理，如是通过拓展、修饰、综合手段，抑或其他加工方式，或多种手段共用，等等。

（三）开发隐喻常规性的文体功能

隐喻新奇性的修辞和文体功能学界早有共识，但隐喻常规性的文体潜能

还需开发。实际上，与新奇性一样，隐喻常规性也具有文体意义。除了为隐喻新奇性提供通道或概念基础，它本身也可形成文体意义①。

文体学界认为所谓的变异或前景化是相对于常规而言的，是隐喻常规性的对立面。在词汇层面上，确实如此，但在语篇层面上，则不尽然。因为文体研究在很大程度上是超越词汇、句子层面的语篇研究。隐喻研究近年来也有从单个隐喻词项向语篇、语段转移的趋势，在文体研究中尤为明显（Sullivan, 2013: 80）。隐喻常规性尽管在许多方面是语言的程式化使用，没有引人注目的突兀之处，但就语篇而言，也可形成偏离、构成陌生化效果。正如 R. Wellek 所言，"最寻常、最普通的语言元素往往构成了文学"（参阅 Halliday, 1973: 113）。文体关键要素前景化和偏离往往是频率统计的结果（Halliday, 1973）。Leech and Short（1981: 48）曾明确指出："我们可以将变异定义为一个纯粹的统计概念，即某种特质的正常频率与某个语篇或语料中频率的差异……前景化是艺术因素驱动形成的变异……它可能是质的前景化，即偏离语言规则——违背了英语的某些规范或常规，它也可以纯粹是量的前景化，即与人们期待的频率不符。"Halliday（1973: 113 – 116）也持类似的观点，他认为，前景化由与文体效果相关的凸显（prominence）构成。而凸显很大程度上是一个统计概念。根据视点的不同，凸显可分为两种：消极的、偏离常规的（不合语法规范的）；积极的、维护和建立常规的，即与常规频率不符的、统计意义上的背离。显然，我们不但要注意前者，更要关注后者。实际上，早在 1993 年，Simon-Vandenbergen 在探讨言辞行为隐喻与小说主题的关系时，就没有囿于新奇隐喻，而是同时将常规隐喻纳入观察范围，从其分布及频率两方面揭示了常规隐喻的文体功能。Sullivan（2013）的研究证明，某个特定常规隐喻的重复使用可达到某种文体效果。与正常情况（norm）相比，某个（些）常规隐喻出现的频率奇高或者奇低，某种隐喻模式的特殊分布模式，都可能形成一定的文体功能（参阅 D. Freeman, 1996, 1998, 1999；司建国, 2014）。Steen（2006/2008: 51 – 52）同样认为，典型的常规隐喻，如 Time is money，也具有社会和情感意义，也可形成部分或完整的文体效果。此外，某人偏好某种常规隐喻而非另一种常规隐喻时，这种偏好便可被视为他的语言风格。这与偏好是否突出或是否通过仔细研究或数据统计发现无关。

① 多年前，文学研究者对于文体学忽视语言常规用法、过分强调乖诞语言的风气颇有微词。R. Wellek 曾指出，"语言文体学（linguistic stylistics）的危险是它聚焦于对语言常规的偏离或变型。一般的文体研究被抛给了语法学家，而偏离常规的文体讨论则留给了文学学生"（参阅 Halliday, 1973: 113）。

（四）对 Lakoff and Turner（1989）价值的再认识

如此看来，我们需要重新认识 Lakoff and Turner 对于文体研究尤其是认知隐喻模式文体研究的意义。他们对于隐喻常规性的突出、对新奇性的淡然、对两者联系的强调在认知文体界引起了一些负面效应。但同时，对文体研究而言，其积极因素不但是客观存在，而且具有开疆拓界、革故鼎新的意义。他们率先指出许多新奇隐喻表达并非全新的源始域向目标域的投射，而是常规隐喻的创造性拓展。这被 Gibbs（2011：48）誉为"概念隐喻理论的重大发现。"正是这一发现，为我们建立起了隐喻常规性升华为隐喻新奇性的通道，疏通了认知隐喻通向文体功能的关节，使得我们从认知视角来探讨隐喻新奇性及文体功能成为可能。这不但保持和开发了认知隐喻理论的固有优势，即对于隐喻常规特质的充分研究，而且，对于改变认知隐喻理论弱于解释文体功能、认知文体研究囿于隐喻常规性、疏于涉足隐喻新奇性的局面，对于丰富认知文体研究工具、拓展认知文体研究视野，对于加强认知隐喻对文体功效的阐释力都颇具意义。

文旭（2011：3）的论述颇有道理："认知语言学家对诗歌语言研究的惊奇发现之一就是大多数诗歌语言是建立在日常的概念隐喻基础之上的。创造性的文学隐喻在文学作品中比以体验为基础的概念隐喻使用的频率低得多。可见，在认知诗学研究中，概念隐喻理论大有用武之地。"

五、结语

涉及隐喻的文体研究目前有两个缺憾。传统修辞、文体学两千多年以来只关注隐喻新奇性而无视隐喻常规性，而隐喻在认知文体学中一直未得到应有的重视，一直与其在认知语言学中的地位极不相符。这是由于受概念隐喻理论的影响，学者将隐喻新奇性排除在外，只囿于隐喻常规性，而隐喻常规性的文体功效似乎又有限。这首先有碍于文体学在理论框架上的拓展，束缚了其健康发展；其次，暴露了概念隐喻学说的一个弊端，限制了隐喻理论的应用范围和前景，不利于认知隐喻理论的验证及完善。

我们认为，造成上述局面的原委是学界缺乏对常规隐喻、新奇隐喻，确切地说，是隐喻常规性与新奇性关系的认识。我们认为，隐喻常规性与隐喻新奇性形成了一个语义连续体，这意味着两者既有关联，又有区别。传统文体学没有认识到两者之联系，没有意识到隐喻新奇性大多源自于隐喻常规性，无法解释隐喻新奇性的认知基础；而认知文体学则夸大了两者之同，否

认两者之异，否定隐喻新奇性的意义。

隐喻模式的文体研究应该双轨并行，即将隐喻常规性和隐喻新奇性都纳入视野，并且探讨两者的互动所产生的理论张力及文体功能。具体而言，传统文体学将隐喻常规性作为新元素、新工具，结合隐喻新奇性的加工、产生过程，找到隐喻新奇性产生的认知理据和概念演变过程，找出隐喻创造性、前景化功效产生的源头，拓展文体研究的认知深度；就认知文体而言，将研究视野从隐喻常规性延伸到隐喻新奇性，找到隐喻与文体功能的接点，更直接、有效地阐释隐喻/包括常规隐喻的文体意味。如此，隐喻这个古老的文体参数才能焕发青春，在文体研究中发挥应有的作用。

认知隐喻模式的文体研究不只是简单的回归修辞传统，而是在新的起点对传统修辞学、文体学的超越。首先，它不局限于词汇层面，突破了辞藻替换的藩篱，加入了认知元素，从思维角度解释了修辞效果产生的根源，并使得我们对文学产生和接受的思维过程有了合理解释。其次，对于隐喻新奇性如何从隐喻常规性发展而来、隐喻何以带来特殊的文体效果作了认知维度的阐释。从而使文体研究更有理论张力，如此，就产生了将隐喻常规性和隐喻新奇性两者结合起来研究的前景。

实际上，正如Semino（2008：43）指出的那样，Lakoff and Turner并不否认传统修辞学的观点，即文学中的隐喻更独特、新颖，而且更有可能使我们以全新的视点和方式认识我们的经验。与之同理，隐喻、转喻的认知功能毋庸置疑，但其固有的文体功能也不容忽视或否认。认知转喻视角的文体修辞研究，加入了认知机制、认知过程的探讨，将文体修辞研究从语词层面上升到认知层面，并采用了"自下而上"的研究方法。所以，并不是单纯回到传统修辞研究的老路，而是对修辞、文体以及隐喻、转喻研究的多重革新。

认知隐喻路径的文体研究与学界的隐喻热、认知隐喻学说在认知语言学中的地位极不相称。其式微与概念隐喻学说的理论取向、Lakoff and Turner有关诗性隐喻的论述相关，也与文体学中前景化、偏离常规等核心概念有关。在提出隐喻常规性与新奇性概念并揭示两者语义连续体关系的基础上，我们探讨了改变这一局面的策略，包括以新奇性和常规性替代新奇隐喻和常规隐喻，打通和拓宽隐喻常规性导向新奇性的通道，开发隐喻常规性的文体功能，重新评估Lakoff and Turner的隐喻学说，将隐喻的新奇性纳入概念隐喻文体研究范畴，从而揭示文学隐喻的认知基础及文体功效的根源。如此，可望继承概念隐喻学说的理论优势，拓展认知隐喻文体研究视野，提升认知隐喻在文体研究领域的解释力，使隐喻这一古老的文体修辞元素获得新生，使认知隐喻文体研究获得突破性发展。

第一编结语

　　这一部分主要为本项研究交代了一些背景信息和研究理据,包括既有区别又相互关联的3个方面。首先,我们探讨了戏剧与认知隐喻以及言辞行为隐喻的接面问题,梳理了国内外前人的研究成果及现状;其次,讨论了学界对认知隐喻理论某些缺陷的批判,包括方法论方面的短板,以及它对社会文化、语言、语篇、文学的漠视;最后,讨论了认知隐喻框架内文体研究的不足与对策,包括对隐喻新奇性及文体功效的削弱,等等。我们发现,认知隐喻文体研究未能取得应有的成绩,与概念隐喻学说的理论取向尤其是 Lakoff and Turner 有关诗性隐喻的论述相关,也与文体学研究中的前景化、偏离常规等核心概念、研究者聚焦于隐喻的常规性而疏于新奇性有关。为此,需要重新评估 Lakoff and Turner 的学说,打通和拓宽隐喻的常规性导向新奇性的通道,将隐喻的新奇性纳入概念隐喻文体研究范畴,从而揭示文学隐喻的认知基础及文体功效的根源。

　　有了这些前提,尤其是最后两个方面,不但使我们的讨论有了参照点,而且具有更强的理论针对性和现实意义。正由于此,我们的讨论将是基于语料库中的真实语言的,不是凭空臆想的人造例句;我们不但考虑了转喻、隐喻的常规性、普遍性和认知意义,也将关注其新奇性、创造性和文体功能;不但关注单句中单个的词汇隐喻,而且探讨多个毗连对中多个隐喻、多种概念化过程的隐喻复合体和转隐喻复合体,并将语篇、语境、情感评价等因素纳入思考范畴。

第二编
现代汉语戏剧中的言辞行为转喻

引言①

认知转喻理论认为，转喻表述邻近（contiguity）关系，即两个实体在空间和时间上的邻近，它是一个易辨认和记忆的认知域（源始域）激活和凸显另一个认知域（目标域），并以前者作为参照点（referential point），为后者提供心理媒介的过程（司建国，2015b）②。与隐喻相比，转喻是一种更为普遍和基本的意义拓展模式（Panther and Radden，1999），对概念的形成和理解、对思维和语言更普遍、更基本，也具有更重要的意义（Barcelona，2000：14），因为人们首先通过邻近关系来认识事物之间的关系。所以，王寅（2007：237）断言，"我们完全有理由说'Metonymies we live by'（我们赖以生存的转喻）。"

但对转喻在思维及语言特殊作用的这种认识是最近20多年的事。长期以来，转喻一直处在隐喻的阴影之下。隐喻不但是修辞格中的头牌，而且可以涵盖转喻以及借代等其他修辞格。这种情形延续到了20世纪90年代。Simon-Vandenbergen（1993）小说文体研究论文的标题只出现了隐喻字样，尽管转喻是其论文的重要部分。随后，欧洲大陆学者密集、井喷式对转喻进行探索，如 Barcelona（2000，2003），Benczes et al.（2011），Bierwiazconek（2013），Kosecki（2007），Panther & Radden（1999），Panther & Thornburg（2003），Peirsman & Geeraerts（2006），Wojciechowska（2012），等等，使转喻从隐喻的阴影之中走了出来，形成了独立的论题。这些研究全方位透彻地揭示了转喻的认知特性、工作机制、结构分类，以及转喻对词汇、语法、叙事结构等方面的影响，在理论与实践、深度与广度等诸方面都有前无古人之势，使人们对转喻的认识有了革命性改观。

言辞行为转喻（Speech activity metonymy）③ 指对言语辞行为的转喻性认知和表征，它以言辞行为为目标域、以其他易感知的经验域为源始域。如典

① 本部分有些观点参照笔者发表于《现代外语》2015年第6期的论文。
② 此处转喻的定义不同于 Lakoff, M. Turner 等人20世纪90年代以前转喻的"标准理论"或"主导理论"（standard or dominant theory），而是在综合 K. U. Panther, A. Barcelona, Ruiz de Mendoza 等欧洲大陆学者的研究成果基础上得出的。详情请参阅 Panther and Radden（1999），Barcelona（2000，2003），Panther and Thornburg（2003），Ruiz de Mendoza and Baicchi（2007）。
③ 所谓言语交际隐喻，国外文献目前还没有统一的名称，主要有 Linguistic behavior metaphor（Simon-Vandenbergen，1995）；Linguistic action metaphor（Goossens，1995）；Speech activity/spoken communication metaphor（Semino，2005，2006）；Verbal behavior metaphor（Jing-Schmidt，2008）。言语交际转喻亦如此。我们采用 Speech activity metonymy，因为它与 Speech act 相近，同时又显示它与言语行为学说的联系与区别。

型的言辞行为转喻"巧嘴滑舌",它基于概念转喻**言语器官特质激活/凸显言语行为特质**(PROPERTY OF SPEECH ORGAN FOR PROPERTY OF VERBAL BEHAVIOR)(Jing-Schmidt,2008:248),即以言辞器官(嘴与舌)的特点(巧与滑)凸显了言辞行为的特质(轻浮、俏皮),器官特质为我们理解抽象概念言语行为提供了具体、易懂的参照点或认知通道(司建国,2015b)。

如前所述,言辞行为涉及认知和言语交际的方方面面,涵盖了言语行为的实施、交际目标、言语意义、交际关系等等。言辞行为转喻有助于我们更清晰、直接地认知言语交际的意义或本质,有助于对言语交际内容产出和理解、对交际者身份及其相互间的权势关系以及交际发生语境的认知。

认知语言学对言辞行为转喻的关注由来已久。Goossens(1995:159-74)发现某些言辞行为隐喻经过了两个认知过程,先转喻,而后在此基础上,才形成隐喻,他得出的结论是某些(言语交际)隐喻是隐喻与转喻互动的结果,并由此提出了著名的转隐喻(metaphtonymy)概念。Pauwels and Simon-Vandenbergen(1995)注意到了人体词(body parts)在形成言辞行为转喻过程中的重要作用。Pauwels(1999)讨论了涉及言辞行为的某些动词的转喻结构。基于转喻对于隐喻形成过程中的基础性作用,几乎所有讨论言辞行为隐喻的研究都不可避免地涉及了转喻,远者如 Rudzka-Ostyn(1988),Goossens et al.(1995),近者有 Semino(2005,2006),Salzinger(2010)。而且,随着学界对转喻在思维及语言中基础性、普遍性及重要性认识的变化,转喻在这类讨论中也由作者无意识为之变为有意为之,由辅助性地位过渡到与隐喻平分秋色,甚至到主流地位。

相对而言,汉语的言辞行为转喻研究起步较晚、成果极少。而且多限于境外学者,国内学界少有人问津。Jing-Schmidt(2008)通过对汉语词典中的言语交际语料研究,发现转喻和隐喻在言语交际概念化过程中扮演了同等重要的作用,两者的互动为这一过程重要的认知策略。她还讨论了这些修辞性(figurative)表征所包含的评价或情感因素,即对言辞行为的态度和看法(褒义、贬义或中性)。与 Simon-Vandenbergen(1995)类似,她也在母语使用者中就这一问题进行了问卷调查。难能可贵的是,她(Ibid:254)还注意到某些作用于言语器官的动作形成的言辞行为转喻在文学语言中比在日常语言中要复杂,后者的动宾结构往往为 VO,前者则为 $V_1O_1V_2O_2$。但具体情形如何?其他转喻是否也如此?作者没有详论。

国内学界尚没有言辞行为转喻的任何议论。同时,遗憾的是,与隐喻的情况类似,认知语言学在强调转喻认知机制的同时,弱化了转喻传统的修辞

文体功能,抑制了对转喻修辞功能的进一步了解(王军,2011)。

最近的研究表明,与隐喻的常规性和新奇性之间的关系类似,转喻和隐喻之间也存在概念连续体(Barnden,2010)。这意味着两者既有区别,又有联系。隐喻和转喻的功能不同,两个不同的认知策略所产生的典型语言例证也应该不同。但在实际语言概念化过程中,隐喻和转喻难以分割(Reddy,1979/1993;Jing-Schmidt,2008;刘正光,2002)。Barcelona(2000)认为隐喻和转喻的紧密结合不仅表现在语言层面,更重要的是,体现在基本的概念层面。他指出,转喻承认源始域与目标域之间抽象结构的相似性,这便使得隐喻性投射成为可能。因为两种认知过程的亲密关系,隐喻和转喻被越来越多的人认为存在连续体关系,而非截然不同的认知机制。我们的讨论分为转喻和隐喻,只是因为在某些表达中,转喻特征明显,更靠近转喻端,而在另一些概念表征中,隐喻特质突出,更接近隐喻端。

目前已有的所谓语料库路径的言辞行为转喻、隐喻研究,基本以词典中的词条为素材。Goossens(1995)中的研究基于英式英语,而 Jing-Schmidt(2008)则主要以汉语词典《新华字典》和《汉语成语大词典》(朱祖延,2002)为语料。这种方法优于凭语感杜撰例句的模式,但仍然有其局限性。首先,这些词典都不是基于语料库编制而成的,其词条选取和释义都没有以实际发生的真实(authentic)语料或实际语言运用为基础,语料的真实性要打折扣;其次,语料大多是孤立的句子,没有上下文,也没有具体语境;而且,他们的讨论都没有谈及这类转喻的文体修辞功效。实际运用中,现代汉语戏剧语言中言辞行为转喻和隐喻有何特点?两者是如何互动的?它们在多大程度上类似于英式英语和汉语词典语料?这类转喻的文体功能何在?这些都是未知,也是我们面临的问题。

由于语言的物理性产出(言语)是基于人类的生理特性,言辞行为自然有普世的生物基础并受生理特性制约。人体器官一方面是发声的生理基础,一方面又参与了发声说话过程,因此构成了转喻性地认知言辞行为的重要源泉,也是言辞行为转喻研究不容忽视的内容。已有的研究表明,英语和汉语中将近一半的言辞行为表述中含有言辞器官词(Pauwels and Simon-Vandenbergen,1995;Simon-Vandenbergen,1995;Jing-Schmidt,2008)。因为言辞行为转喻有一个重要的概念基础:**言辞产出器官激活或凸显言语**(ORGAN OF SPEECH ARTICULATION FOR SPEECH)(以下简称言语器官转喻)(Jing-Schmidt,2008:247)。

为了便于与同类研究比较,与 Jing-Schmidt(2008)类似,我们同样依据转喻与隐喻互动中的事件类型(event type)以及源始域的不同类型,对

语料中的言辞行为转喻进行分类和归纳。不过，在我们的语料中，我们有不同的发现。除了 Jing-Schmidt（2008）注意到的 3 种转喻，即言语器官特质的转喻、作用于言语器官动作的转喻、器官动作效果转喻之外，我们还发现了言语器官本身形成的转喻以及非言语器官形成的转喻。我们先看言语器官本身形成的转喻。

第四章 以言语器官为源始域形成的转喻

言语能力是人区别于其他动物的根本标志，言语行为是人类独有的行为方式。人们通过言语行为来实现与同类及其环境的交往与互动。言语行为是一种较为抽象的交际行为，身体器官具体可见、可感。概念的激活或投射，一般都是由简至繁，由可视至不可视，以可及指向不可及。所以，具体的言语器官便自然成为理解和表达言辞行为的参照物，成为言语行为转喻和隐喻的源始域（Pauwels and Simon-Vandenbergen，1995：36），就由此形成转喻**言语器官激活言语或言语行为**（SPEECH ORGAN FOR SPEECH OR SPEECH ACT）。

我们的讨论包括言语器官"嘴""口"形成的转喻。我们先从"嘴"开始：

第一节 言语器官"嘴"作为源始域

"嘴"这个人体器官最重要的功能有两个：吃饭和说话。作为最典型、最重要的言语器官，它很容易激活言辞或言辞行为：

例1 鲁 贵 （严重地）孩子，你可放**明白**点，你妈疼你，只在**嘴**上，我可是把你的什么要紧的事情，都处处替你想。
　　　鲁四凤 （**明白**地，但是不知他闹的什么把戏）您心里又要说什么？（《雷雨》，15）①

① 按照认知语言学界的惯例，英语中的概念隐喻、转喻用小一号的大写字母表示，以区别于原型用法，如：GOOD IS UP，SPEECH ORGAN FOR SPEECH。汉字无大小写之别，我们以粗体表示汉语的隐喻、转喻。例句后括号中是戏剧作品名称和原文页码。

这是鲁贵与四凤父女间的对话。其中的"嘴"显然不是单纯指代言语器官,而是激活"言说"这种言语行为。由于"只"的限定,鲁贵的意思是"你妈疼你",只是说说而已,并没有真心,也没有付诸行动。"只在嘴上"含有明显的贬义,对"你妈"是否对四凤具有真正爱心提出了质疑。此前及此后的"你可放明白点"和"明白地"暗含了隐喻"**理解即看清**"(UNDERSTANDING AS SEEING)。"明白"意味着看清、懂得。下例中的"嘴上孝顺"同样含有贬义:

例2 有的呢,只不过是**嘴上孝顺**,倒是怕江泰归来,万一借着了钱,把一笔生意打空了。(《北京人》,127)

"嘴上"依然激活的是言辞行为。同样,与"只"连用,"嘴上孝顺"显然指孝顺只停留在言语上,只是说说而已,并没有落实到行动上。这是《北京人》中的一段舞台指令,呈现的是曾家有了麻烦之后、江泰出门借钱迟迟未归时,家族内人人自危、各怀鬼胎的局面。

下例的"嘴"不只激活了言语行为,而且凸显了非同寻常的言语技能:

例3 王掌柜,大发财,金银元宝一齐来。您有钱,我**有嘴**,**数来宝的**是穷鬼。(下)(《茶馆》,35)①

"您"指购票来看演出的观众,"我"为表演者。"有钱"表示有财力,而"有嘴"显然突出的不是"有嘴"这一事实,这丝毫没有意义,因为每个人都长了"嘴"这一器官,而是出众的言语能力,即表演甚至构思、编写数来宝的技能。此外,这一话轮中的"数来宝"本是名词,指一种曲艺形式,现在转喻性地激活了言辞行为,喻指表演数来宝,在此基础上,"数来宝的"便激活了"表演数来宝的人"。"有嘴"本没有明确的价值判断倾向,"有嘴"这个特长与"有钱"相提并论,在茶馆可对等交换。但紧接着,后面又有"数来宝的是穷鬼","穷鬼"使得"数来宝的"与"有嘴"的(两者都指代"我")都有了贬义。

"有嘴"有时与"无心"连用,形成"**有嘴无心**"。"嘴"凸显言辞,"心"激活意识。中国传统认为心是思维器官,"心想"之类说法很普遍

① 这是该剧第一幕前说快板的独白片段。老舍(2013:36)对此解释道:此剧幕与幕之间须留较长时间,以便人物换装,故拟由一人(也算剧中人)唱几句快板,使休息时间不显得过长,同时也可以略略介绍剧情。

(司建国，2014：96-103)。基于同样的概念转喻——**器官激活与器官关联的行为**（ORGAN FOR RELEVANT ACTION/PRODUCT），"有嘴无心"构成某种对比：一肯定，一否定，一外在器官激活的言辞行为，一内在器官凸显的思维活动。"有嘴无心"意味着某些话只是说说而已，并没有经过深思，不可以当真的：

> 例4　曾思懿　（自叹）我呀，我一直就想着也就有愫妹妹这双巧手，针线好，字画好。说句笑话，（不自然地笑起来）有时想着想着，我真恨不得拿起一把菜刀，（微笑的眼光里突然闪出可怕的恶毒）把你这两只巧手（狠重）斫下来给我按上。
> 　　　愫　方　（惊恐）啊！（不觉缩进去那双苍白的手腕）
> 　　　曾文清　你这叫什么笑话？
> 　　　曾思懿　（得意大笑）我可是个粗枝大叶，**有嘴无心**的人。（《北京人》，26）

熟悉这出戏以及曾思懿的人都知道，她不但"有嘴"，而且"有心"。她的言语正是她的意愿，她能这样说，也想这样做，只是有没有机会、客观条件是否具备的问题。读者/观众同愫方一样，会被她如此的歹毒吓一跳。下例中的"嘴"激活的还是言辞行为：

> 例5　〔外面咒骂声：（还是**你一嘴我一嘴**，逐渐凶横）你们过的什么节？有钱过节，没有钱跟我们这小买卖人打什么哈哈。五月节的账到现在还没有还清，现在还一个"子"儿（钱的意思）不给。〕（《北京人》，60）

显然，此处的"嘴"根本不是本义，而是转喻性地激活了"咒骂"这一言辞行为。"你一嘴我一嘴"即"你说一句，我骂一句"，凸显了外面咒骂者骂兴盎然、喋喋不休的场面。这个转喻有一定的负面倾向，骂得过多，言语行为有过分之嫌。

第二节　言语器官"口"作为源始域

另一个器官词"口"与"嘴"指代同一器官（两者都对应同一英语词汇 mouth），也可转喻性地激活言辞行为，并往往与"心"所凸显的意识、与外在行为形成比照。下例是《北京人》舞台指令对曾家儿媳的描述：

例1　曾瑞贞只有十八岁，却面容已经看得有些苍老，使人不相信她是不到二十的年青女子。她无时不在极度的压抑中讨生活。生存一种好强的心性。反抗的根苗虽然藏在心里，在生人前，**口**上决不**泄露**一丝痕迹。（《北京人》，27）

与曾思懿的"**有嘴无心**"相反，曾瑞贞则只想不说。反抗的念头早已有了，但她将之刻意藏匿起来（"藏在心里"），从不在言语中（"口上"）流露半点。下例也是舞台指令中的人物介绍，其中的"他"是江泰，涉及"口"激活的言语行为与外在行为的对比，与前面讨论的"只不过是嘴上孝顺"类似，意在说明这一人物在言语上是巨人，在行动上是侏儒：

例2　通常他是无时无刻不在谈着发财的门径的。但多半是纸上谈兵的谈话，只图**口**头上快意，绝未想到实行。（《北京人》，34）

知识分子的通病在他这个"老留学生"身上格外明显：他"只图口头上快意，决未想到实行。"

从器官本身构成转喻角度来看，相对于"嘴"而言，"口"的转喻生成能力明显小很多。这与后面我们将要讨论的其他类型的转喻类似。可能的原因是，虽然都指同一器官，"口"比"嘴"更书面化，在日常交流中出现频率较低，在接近于日常会话的戏剧文本中也是如此。

本章小结

言语器官本身可以形成言辞转喻，而且这种转喻为数不少，在我们的语料中比较活跃，在日常交际中也比较常见，是一种不可忽视的言辞行为转喻。Jing-Schmidt（2008）的研究遗漏了这类转喻，可能由于她的观察对象是词典。词典收录词语的原则之一是固定性，即两个或两个以上单字的同现有一定的固定模式，比较容易预测，如汉语成语"胡说八道"。而"嘴上""有嘴"这种口语化表达缺乏这种特性，不会进入词典编纂者的视野。正如我们所看到的那样，在适当语境下，这类说法分明不表达字面意义，而是激活或凸显了其他概念或意义，明显属于转喻范畴。由此看来，词典作为转喻研究语料有其局限性。

第五章 以言语器官特质为源始域形成的转喻

人类的生理组织与构造基本相同，言辞器官也一样。所以，涉及言语器官的言辞行为转喻是一种跨文化的普遍（universal）现象，许多语言中都有大量的转喻表达。如英语有 sweet tongue, lip service；日语有 kuchi ga karui（嘴轻，即话多烦人），warukuchi（坏嘴，即诽谤）；德语有 mundfaul（嘴懒，即不愿说），aller Munde（在所有嘴中，即众所周知），法语有 passer de bouche en bouche（口口相传），faire la petite bouche（嘴小气，即挑剔）等等说法。英语和汉语的言辞行为表达方式中都有一半左右有言语器官词的参与（Goossens, 1995; Jing-Schmidt, 2008; Salzinger, 2010）。德语词典 *Duden Universal Dictionary*（1996）收录的言辞行为转喻和隐喻词条中，有不少涉及言语器官特质（其中，30 个涉及"嘴"，20 个包含"舌"）（Jing-Schmidt, 2008：246）。

前面我们发现，言辞器官本身可激活言辞/言辞行为。基于同样的转喻基础，便可自然衍生出另一个转喻：**器官的物理特性激活言辞/言辞行为的抽象特质**（THE PROPERTY OF SPEECH ORGAN FOR PROPERTY OF SPEECH/SPEECH BEHAVIOUR）。这就是我们接下来要讨论的汉语戏剧中以言语器官特质为源始域形成的转喻。除了非常活跃的"嘴""口"之外，另一个器官"舌"也出现在这种转喻中。我们从"嘴"的特质为源始域形成的转喻开始。

第一节 言语器官"嘴"的特质为源始域

这类转喻中，言辞器官"嘴"仍然居于主流。下面的转喻来自《茶馆》开篇的人物介绍：

例1 唐铁嘴 —— 男。三十来岁。相面为生，吸鸦片（《茶馆》，1）

唐铁嘴姓唐名铁嘴，"铁嘴"很可能非其本名，而是其外号。铁坚硬、耐磨，不易损耗，这些物理特性投射到抽象的言辞域，便凸显了言辞的说服力、感染力，以及不易被质疑、被驳倒的特性。"唐铁嘴"则喻指这个人能言善辩，与其占卜算命的职业相当吻合。"**铁嘴**"这个转喻本来稍带褒义，但随着剧情发展，与剧中这个具体人物的职业、操守和习性联系起来，这一转喻的褒义荡然无存，而且还逐渐展现了轻微的贬义，它很容易让人联想起"巧舌如簧""忽悠"等说法。可见，言辞行为转喻的语义有时要取决于语境，即 Simon-Vandenbergen（1995）所说的依赖语境（context dependent）。下例中的"嘴强"与"铁嘴"的概念化路径相似，形成的转喻意义相近：

> 例2　赵　老　（见狗子现在仍不觉悟，于是威严地）你！不用**嘴强**身子弱地瞎搭讪！我要给你个机会，教你学好。黑旋风应当枪毙！你不过是他的小狗腿子，只要肯学好，还有希望。你回去好好地想想，仔细地想想我的话。听我的话呢，我会帮助你，找条正路儿；不听我的话呢，你终久是玩完！去吧！
>
> 　　　　狗　子　那好吧！咱们再见！（又把帽檐拉低，走下）（《龙须沟》，20）

这是德高望重的赵老对街痞狗子的训诫与指点。刚刚解放，昔日为非作歹、横行街里的狗子虽然不敢再恣意妄为，但言辞上还不肯示弱，尤其在以前的街坊面前。鉴于此，赵老一针见血地指出其"嘴强身子弱"的言行特点。所谓"嘴强"，依然是通过言语器官特质激活言辞行为特性，喻指言辞行为的强悍。同理，"身子弱"并非指身体屠弱，而是行动能力差，实施行为的器官（"身子"）特质（"弱"）凸显行为特质，激活了（狗子）行为不力、恶行不再的意味。这里，"嘴"与"身子"相对，"强"与"弱"相反，"嘴强身子弱"形成对比，形象描写了历史转折时期社会恶势力的矛盾心理与尴尬处境：言语上不肯示弱，但惮于新中国成立后的现实，不敢再为非作歹。与其他简单转喻不同，这是一个转喻的复杂结构，它由两个转喻构成，除去"嘴强"还有"瞎搭讪"。"搭讪"也是一个言辞行为，表示"为了想跟人接近或把尴尬的局面敷衍过去而找话说"（《现代汉语词典》，343）。但"搭"显然本是一个具体动作，现在转喻性地投射到了言辞概念域。"瞎"与视觉相关，表示由于视力障碍"看不见"，投射到言辞行为域，可以理解为"盲目地""不恰当地"。这正是 Salzinger（2010：62）所说的

弱式通感（weak synaesthesia），即视觉域向言辞行为域的映射。显然，这个转喻是赵老"威严地"教导狗子的一种方式，含有强烈的警告、指责意味，对受话者的面子危害极大。在同一剧中，"嘴强身子弱"这一特征还体现在另一个人物身上：

> **例3** 丁四嫂——三十岁左右，心眼怪好，**嘴可厉害**，**有点嘴强身子弱**。她的手很伶俐，能做活挣钱。简称四嫂。（《龙须沟》，1）

这与描写狗子的笔触有所不同。"嘴可厉害"即"**嘴强**"，嘴不饶人，言辞上气势汹汹，"身子弱"也不是说身体不好，"她的手很伶俐，能做活挣钱"便是证明。所以，"身子弱"不是字面意义，而是转喻性地指在行动上并不过分，没有侵略性。因此，"**嘴强**身子弱"即所谓"刀子嘴豆腐心"，无所谓赞赏或批评，属于中性评价。语境不同，"**嘴强**身子弱"在上例和此处的评价倾向便不同。下例中这一转喻有不同表征、不同意味：

> **例4** 赵振宇　嗳，这跟你又有什么相干呐，况且这也不能怪她啊，我不是跟你说过吗，这也是为着生活啊，男人搭了大轮船全世界的漂，今天日本，明天南洋，后天又是美国，一年不能回来三两次，没有家产，没有本领，赚不得钱，你要她三贞五烈，这不是太……太……
>
> 赵　妻　讲道理到耶稣堂里去！什么事情，**都要讲出一大篇的道理来**，可是我看你也只**强了一张嘴**，你有才学，你能赚钱吗？哼！我跟别人讲话，不要你**插进来**！……（《上海屋檐下》，11）

这是夫妇之间的对话，转喻出现在赵妻对其丈夫赵振宇的抱怨中。"强了一张嘴"显然不是字面意义，不是描述器官的物理特性，而是由此激活言辞行为特质，即能言善辩、口若悬河，赵振宇前面的一大通宏论便是明证。这本不是什么缺陷，但作为男人，若只此一"强"（"只强了一张嘴"），别无所长，尤其不善赚钱养家，那就很容易遭人非议。顺便指出，赵妻话轮中的"讲出一大篇的道理来"及"不要你插进来"分别以隐喻**人体为话语容器**（HUMAN BODY AS CONTAINER OF SPEECH）、**言辞行为即**

物理行为（SPEECH ACT AS PHYSICAL ACT）、**言辞为实体**（SPEECH AS PHYSICAL ENTITY）为概念基础。

与"嘴强"类似，"利嘴"凸显了言辞行为的犀利和杀伤力：

例5　焦　母　（恶狠地）我问问，算算你命里还有儿子不？
　　　焦花氏　（**利嘴**）没有，不用算。（《原野》，29）

这是不共戴天的婆媳间的言语冲突。焦母本想用儿子之事刺痛焦花氏（她知道焦花氏不能生育，她也知道焦花氏本人也知道这一点），但遭到了后者的直接反击。与"嘴强"比照，"利嘴"似乎没有贬义，起码在这个例证中没有。而且，"利"即刀器的"锋利"，比"强"更具体、更形象、更容易理解，也更轻易地激活言语行为特质：快速、利落、直接有效，丝毫不拖泥带水。由于涉及了刀器，这一转喻还有一个隐喻基础：**言语冲突即肢体冲突**（VERBAL CONFLICT AS PHYSICAL CONFLICT），这一隐喻使得婆媳间的对白平添了许多火药味。我们的语料中，"利嘴"这一转喻仅此一例，大大少于"嘴强"（8 例）。

汉语中比"嘴强"及其变体更普遍的是"嘴硬"及其变体，因为"硬"比"强"更具体，更接近于我们的生活经验，也就更容易作为认知参照点。与"嘴强"相同的是，这类转喻明显含有贬义。我们语料中的这类转喻更多，它们都集中在《日出》中：

例6　小东西　（低而慢地）你磨成灰我也认识你。
　　　王福升　（高了兴）呵，这小丫头在这儿三天，**嘴头子就学这么硬**。（《日出》，58）

可怜的小东西之所以对饭店茶房王福升说出狠话"你磨成灰我也认识你"，是因为后者曾将她骗至地痞黑三处，让她差点蒙羞。王福升没有想到小东西依然认识他，而且说出那种话。为了掩饰窘态，转移在场的其他人的注意力，他才有意说"这小丫头在这儿三天，嘴头子就学这么硬。""硬""从石，本意为石头坚固"（谷衍奎，2003：292），是具体物件的物理特性描述，"嘴头子就学这么硬"显然不是描写话语器官"嘴"的物理性硬度，而是基于隐喻**话语为物件**（SPEECH AS PHYSICAL ENTITY），由器官的物理性特质转喻性地激活言语特质，即强悍、咄咄逼人，具有侵略性。另一个例子出现在曾经的同学陈白露与方达生的交流中：

例7　陈白露　（忽然——倔强地嘲讽着）你很相信你自己的聪明。
　　　方达生　竹均，你又来了。不，我不聪明。但是我相信你的聪明。你不要瞒我，你心里痛苦，请你看在老朋友的份上，我求你不要再跟我倔强，我知道你**嘴上硬**，故意说着谎，叫人相信你快乐，可是**你眼神儿软**。（《日出》，75）

作为密友，方达生看到了陈白露光鲜表面下隐藏的空虚无助，也看到了后者不愿承认真相的原委。所以，他直截了当地指了出来："我知道你**嘴上硬**，故意说着谎，叫人相信你快乐，可是你眼神儿软。""嘴上硬"与另一个转喻"眼神儿软"形成对比，前者以言语器官特质激活言语特质，后者以视觉器官特质（眼神）凸显情感特征。有了后者的"软"，即内心的苦闷或空虚，才有了前者的"硬"，即"口头上不肯认错或服输"（《现代汉语词典》，2569），"**嘴上硬**"是为了掩饰"眼神儿软"。"眼神"之所以能够激活情感及思想，是由于我们相信眼睛是心灵的窗户，通过眼神可以抵达情感深处。类似于"**嘴上硬**"，"眼神儿软"并无负面评价意义。而且，"眼神儿软"也没有进入常规词汇，新奇特质更明显。

与"嘴强"相似，另一个转喻"多嘴"的出现频率也很高，在我们的语料中共有6次，从评价角度而言，其负面倾向明显：

例8　松二爷　黄爷，帮帮忙，给美言两句！
　　　黄胖子　官厅儿管不了的事，我管！官厅儿能管的事呀，我不便**多嘴**！（问大家）是不是？（《茶馆》，9）

这是松二爷与茶客在茶馆谈论国是，由于附和了别人"大清国要完"的说法，被官府暗探抓了现行，认定他们是谭嗣同党，要逮捕其归案。情急之下，松二爷向在场的黄胖子求援，要他在暗探面前"美言两句"，但被后者拒绝。形容词"多"表示"数量大（与'少'相对）"（吕叔湘，2004：184），"**多嘴**"依然以言语器官"嘴"为源始域来激活言语行为域，其"交互性的、数量特性'多'凸显了言语行为的过分、多余和轻率"（Jing-Schmidt, 2008：252）。"**多嘴**"即"不该说而说"（《现代汉语词典》，500）。黄胖子将自己为松二爷"美言"概念化（conceptualized）为不合时宜、令人厌恶的"多嘴"，这与黄胖子（自以为的）绅士身份极为不符，他自然回绝了对方的请求。松二爷话轮中的"美言"将言辞行为隐喻性地

与美丽或否的视觉效果相联系,"美"所蕴含的积极、褒扬性特质投射到言辞及言辞行为域,便形成"说好话"甚至"言过其实"等意味。当它激活言辞时,"美言"便作名词,意味着"好话""赞扬的话";激活言辞行为域时,"美言"便作动词,有"代人说好话"的意义(《现代汉语词典》,1318)。剧中"美言"属于后者。因为是面对面的有声交际,所以,这个转喻还涉及了通感隐喻(synaesthesia),即视觉向听觉(SIGHT→SOUND)的投射转移,"美"本是一种视觉描述,它形成的视觉域激活了口头交流时接收信息的听觉域,"美言"即"说好听的话"。所以,"美言"同时包含了两个通感隐喻,既有"强式通感"(strong synaesthesia)(Salzinger,2010:62),即感知域内部视觉向听觉的投射,也有弱式通感,即感知域内的视觉向感觉域外的言辞行为域的映射。

老舍的另一名剧《龙须沟》的对话中也有两次"多嘴",都出现在街痞狗子上门寻找曲艺艺人程疯子滋事的过程中。狗子先碰着的是二春和大妈:

例9 狗　子　姓程的住哪屋?
　　　二　春　你找姓程的有什么事?
　　　大　妈　**少多嘴**。(说着想往屋里推二春)(《龙须沟》,14)

对于狗子的提问(姓程的住哪屋?),二春并没有遵循一般的会话程序给予回应,而是"挑战性地"提出了反问(你找姓程的有什么事?)。大妈怕不知轻重的二春吃亏,连忙制止了她:"少**多嘴**。"在这里,起码在大妈看来,"**多嘴**"同样被认为是一种不妥的、不合时宜的言语行为,负面意味突出。"少**多嘴**"类似于"**闭嘴**""别说话"。紧接着上例对话,心直口快的四嫂加入了保护程疯子的行列,于是便有了下面的对白:

例10 四　嫂　他疯疯癫癫的,你有话跟我说好啦。
　　　狗　子　(向四嫂)你这娘们再**多嘴**,我可揍扁了你!
　　　(《龙须沟》,15)

"他"指代程疯子。四嫂不愿让他面对狗子,便试图自己替他化解危机,但招致了狗子的训斥和恫吓。狗子将四嫂的言语行为概念化为"**多嘴**",一种自找麻烦、可能自取其辱的行为,其消极、负面特质明显。另外一个"**多嘴**"出现在《雷雨》中周朴园与鲁大海及周冲的会话中:

例11　周朴园　……鲁大海，你现在没有资格跟我说话——矿上已经把你开除了。
　　　　鲁大海　开除了!?
　　　　周　冲　爸爸，这是不公平的。
　　　　周朴园　（向冲）你少**多嘴**，出去！（冲由中门气下）（《雷雨》，55）

听到鲁大海被爸爸公司开除了，周冲激动地直接向爸爸表达了抗议。面对来自儿子的公然挑战，周朴园气急败坏地将前者的指责称为"**多嘴**"，并将其轰了出去。按照周朴园这种旧式家长的逻辑，公司生意与管理、大人之间的纠葛与周冲这个小毛孩毫不相干，周冲的发言纯属无事生非、多此一举，何况还当众贬损了自己董事长兼一家之主的面子，所以，自然斥其"**多嘴**"，命其"出去"。下面的两个"**多嘴**"都出自《日出》：

例12　潘月亭　（深深一个呵欠）也不通，不过后头这一句话还有点意思。
　　　　陈白露　（不耐烦地关上书）你真讨厌。你再这样**多嘴**，我就拿书……（正要举书打下去）（《日出》，23）

陈白露给潘月亭读一本名叫《日出》的书时，后者颇不耐烦，对书中语句不以为然，但唯独对带有暧昧意味的"后头这一句话"（即"我们要睡了"）兴致盎然。这自然招致了陈白露的不满。同一剧中，饭店茶房王福升的"**多嘴**"引来了银行秘书李石清的呵斥：

例13　王福升　（在旁边**插嘴**）我刚才倒是想给四爷的，可是我瞅见四爷在打牌，手气好，连着"和"三番，我就没送上去。
　　　　李石清　去，去！出去。少在这儿**多嘴**。（《日出》，85）

本来李石清焦急等待的信件被王福升耽误了一段时间，加上在李石清如饥似渴地读信的当口，王福升不识时务地"在旁边插嘴"，使得李石清无法集中精力看信，所以，李石清的怒气腾然而起。

从上面的例子中，我们暂且可以得出一些结论。"**多嘴**"经常出现在不合时宜的"打断""**插嘴**"之后，表示说了不该说的话，插话者或打断者往

往是谈话的第三者。第一个例子（例8）之外，其余都影响了正常话语的有序进行。例9中的二春、例10中的四嫂、例11中的周冲都是原来正在进行的谈话的意想不到的第三者，都干扰了原来交际双方的谈话。而且，除去例8、例10以及例12，"**多嘴**"都出现在祈使句中，多为强势者向弱势者的指令。例10和例12的"**多嘴**"句式类似，都是"你再……多嘴，我就……"，含有强烈的威胁、恐吓意味，属于"警告"（warning）式言语行为。除了例8中的"**多嘴**"是言者述说自己的言辞行为之外，转喻"**多嘴**"都是交际中强势一方对弱势一方言辞行为的限制或命令。例9中的大妈之于二春，例10中的狗子之于四嫂，例11中的周朴园对于周冲，例13中的李石清之于王福升都明显处于强势地位。即便是例12中的陈白露，虽然没有社会地位优势可言，但作为上海滩的交际花，她在与银行家潘月亭的打情骂俏中占有主动。总之，"多嘴"都含有命令、制止、警告及指责意味，负面评价色彩鲜明，都不同程度地贬损了受话人（addressee）的面子。这似乎是这一转喻的常规性用法。

除了"多"，言语器官"嘴"的其他物理性特质也可形成言辞行为转喻。如"花哨"：

例14 王利发　没有的事！都是久在街面上混的人，谁能看不起谁呢？这是知心话吧？
　　　　唐铁嘴　你的**嘴**呀比我的还**花哨**！（《茶馆》，13）

"花哨"的本意有两个：颜色鲜艳多彩（指装饰）；花样多，变化多（《现代汉语词典》，830）往往含有空泛、缺乏内涵、诚意不足等贬义。"花哨"这个特质与言语器官"嘴"的结合当然不是描述嘴的物理特性，不是说嘴的多彩、鲜艳或外表变化，而是转喻性地激活了言语行为特质，即能言善辩、花言巧语，有点夸张、有点言过其实。唐铁嘴为了突出王利发的这些特点，便拿他与自己比较："你的嘴呀比我的还花哨！"在承认自己善于忽悠的基础上，指出王利发更胜一筹。"花哨"这一转喻含有贬义，正由于此，唐铁嘴的这一话轮在自嘲的同时，也是对王利发的讥讽。与例7中的"美言"相似，"花哨"也涉及视觉向听觉（SIGHT→SOUND）的投射转移，构成了又一个强式通感隐喻。

言语器官的另一个特质"满"也可形成转喻投射。与前面转喻相似，"满嘴"的概念结构比较复杂，她在转喻的基础上构成隐喻，形成转隐喻。这一转隐喻在我们的语料中也比较活跃，出现了3次：

例 15　黑眼镜　他妈的，国都亡了，多少女人被皇军给霸占了，个把女工有什么大不了的。你这小子不服气，想造反吗？
　　　　友　生　你这小子，竟然**满嘴**"皇军"，不知羞耻，你还是中国人吗？（《丽人行》，19）

"满"作为形容词，展示的是物理实景，其本意为"全部充实，达到容量的极点"。（《现代汉语词典》，754）用这一特质修饰"嘴"显然超越了本意，突出了言辞（行为）的特色，即话里充满了……反复提起……"**满嘴皇军**"即动辄就言"皇军"、三句话不离"皇军"。在此基础上，"**满嘴**"还同时包含了两个隐喻，即**嘴是言辞容器**（MOUTH AS CONTAINER OF SPEECH）和**言辞是实物**（SPEECH AS PHYSICAL ENTITY）。正因为具体物件言辞是嘴这个容器中的实物，所以，才有"满嘴"之说。而且，显然，正如 Goossens（1995：159–74）发现的那样，"满嘴"是言辞行为隐喻与转喻互动的结果，这个转隐喻经过了两个认知过程，即先转喻，而后在此基础上，再形成隐喻。这个转喻的讽刺、指责色彩很浓，明显带有贬义。

其余两次同一转喻都出现在曹禺的名剧《原野》中，确切而言，都出现在焦母与焦花氏争执的话轮中，都是以"**满嘴瞎话**"形式出现在前者对焦花氏的训斥、责骂中：

例 16　焦花氏　（没想到她知道这样清楚）哦，没——没有——可是——
　　　　焦　母　（头歪过去）**满嘴瞎话**的狐狸精！（**冷酷**地）你过来！（《原野》，26）

仇虎潜入焦家复仇，正在焦花氏房中与其交谈，焦母不期而至。慌乱之中，焦花氏的托词被明察秋毫的焦母识破，后者以"**满嘴瞎话的狐狸精**"辱骂前者。实际上，"**满嘴瞎话**"是一个转喻复合体，由"**满嘴**"与"**满嘴**"结合而成。所谓"**满嘴**"也是转喻，"瞎"在此并非其本义（丧失视觉，失明），而是转喻性地指"没有根据的"，"瞎话"即胡言、谎言，"瞎说"即"没有根据地乱说"（《现代汉语词典》，2060）。

这个转隐喻复合结构的第二次出现没隔多久，旁听者由仇虎换成了大星，"**满嘴瞎话**的狐狸精！"换作"**满嘴瞎话**的败家精"，但转喻结构依旧，转喻的负面效果依然，但由于前面附加了一系列恶称（婊子！贱货！狐狸

精），焦母的恶毒辱骂升级了：

> 例17　焦花氏　（怯惧地）妈，可我并没有说您什么？大星，你听见了，我刚才说什么。大星，你——
> 焦　母　（爆发，厉声）婊子！贱货！狐狸精！你迷人迷不够，你还当着我面迷他么？不要脸，脸蛋子是屁股，**满嘴瞎话**的败家精。（《原野》，36）

"一"有"全"、"满"之意（《现代汉语词典》，2242），所以，"一嘴"与"满嘴"的概念结构以及语义蕴含相似，也同样带有浓重的贬义，只不过新奇特质更强，在我们的戏剧语料中只有一次：

> 例18　顾八奶奶　好啦，别在露露面前现眼啦。你快穿衣服，走吧。你明天，哦，你今天不还要到电影厂拍戏去啦么？
> 胡　四　（应声虫，**一嘴的谎**）是，是啊，导演说今天我不来，片子就不能拍了。（《日出》，91）

胡四是个一无所长、靠软饭混日子的"面首"。为了博取女人的好感，虚构出拍戏、电影厂等于己无关的故事。这一转喻出自"作者-读者"交流层面的舞台指令中，而不是"人物-人物"交际层面的人物会话中。所以，读者甚至观众都知道胡四的话轮属于谎言，而顾八奶奶却浑然不知，或出于虚荣不愿意知道。

"满嘴"本身稍有贬义（言语过多、片面），经常伴随其后的负面概念（皇军、谎言、瞎话等）又加深了这一转喻的消极含义。

《名优之死》中流氓绅士杨大爷对戏子刘芸仙言辞行为的评价中也有涉及言语器官特点的转喻性说法：

> 例19　刘芸仙　（学着）不但多情，而且是个大浑蛋！
> 杨大爷　哈哈，二小姐的**嘴可真是不含糊**。（《名优之死》，12）

所谓"含糊"本是形容具体物件可视性或视觉的，即"不清楚"，"**嘴可真是不含糊**"显然并非描述嘴的物理属性，而是激活了言辞行为域，凸

显了言辞行为的直接、有效、一针见血。这是杨大爷无奈之中对刘芸仙言辞方式的负面评价。这一转喻本身无明显评价倾向,其褒或贬取决于语境。这里,由于刘芸仙所说的"大浑蛋"就是指杨大爷,所以,他无可奈何之下使用的这一转喻带有贬义。

下面两个例证都出自老舍的名剧《龙须沟》,还是与言语器官"嘴"有关系:

例20 四　嫂　他妈的,那些钱又叫他们给吃了,丫头养的!
　　　　大　妈　四嫂,**嘴里干净点**,这儿有大姑娘!(《龙须沟》,8)

四嫂话语中的"他们"指贪腐的官吏,"那些钱"指当地居民捐献的用于改造又臭又脏的龙须沟的款项。所以,她的话轮粗中有理。只不过在场的还有"大姑娘"二春,所以大妈提醒四嫂"嘴里干净点"。显然,"干净点"并不是描述"嘴",而是转喻性地描述由嘴发出的话语,用言语器官特质激活了言语特质,即话语的文明与文雅,"嘴里干净点"即"不要说脏话",这一祈使句中包含了强烈的消极意义。大妈提醒四嫂不要说诸如"丫头养的"这类脏话,没有人会按照字面意义去理解这个善意提醒。

汉语中,"嘴"的这一转喻似乎只用于祈使句(如"**嘴里干净点**")和否定句(如"**嘴里不要不干净**"),而不出现在一般肯定句中,我们几乎不说"他嘴里干净"。所以,这一转喻有句型限制。

同一剧中,同一人物"大妈"随后还有一个涉及"嘴"的转喻:

例21 赵　老　我?王大妈,咱们虽然是老街坊了,我可是没告诉过您。我的老婆呀……
　　　　大　妈　您成过家?**您的嘴可真严得够瞧的!** 这么些年,您都没说过!(《龙须沟》,30)

作为多年的邻居,大妈一直以为赵老是单身,当第一次听"说漏了嘴"的赵老提及自己的老婆,吃惊之下,她打断了赵老的话,感慨道"您的嘴可真严得够瞧的!"所谓"严"类似于"紧",本是对具体物件的描述,现在转喻性地激活了言辞行为域。人们讲话时嘴是张开的,"**嘴严**""**嘴紧**"的直接结果是说话甚少甚至完全不说话,不说话就意味着不泄露信息,不走漏风声。"您的嘴可真严得够瞧的!"凸显了赵老将他"结过婚"这一秘密

一直隐瞒了多年这个与言辞行为相关的事实。所以，埋怨与讥讽意味并存。与之相对，"**嘴不严**"或"**嘴松**"意味着"嘴上没把门的"，说话不严谨，随意或轻易地泄露秘密。而"**松了口**"则指"嘴"不再"严"或"紧"了，不再保守秘密了，将有关信息吐露了出去，或者不再坚持原来的说辞，或是放宽了、改变了以前的规则。

除了上述特征之外，我们的语料中还有以"刁"来形容器官"嘴"的例子：

例22　曾文彩　（困难地）可现在爹回了家，你难道就一辈子不见他？就当作客人吧，主人回来了，我们也应该问声好，何况你——

　　　江　泰　（理屈却气壮，走到她的面前又指又点）你，你，你的**嘴**怎么现在学得这么**刁**？这么刁？我，我躲开你！好不好？（《北京人》，103）

这是寄居在丈人家的夫妻俩之间的对话。"刁"有"狡猾、挑剔"之意。相对于前面讨论的"硬""多""含糊"等，"刁"的物理特性最弱，抽象性最强，可及性最差。转喻源始域的这一特点，导致概念激活或凸显难度加大，过程加长。从相对主义观点来看，与隐喻的常规性和新奇性类似，概念的具体和抽象也构成连续体关系：

具体　　　　　　　　　　　　　　　　抽象

图　概念特性连续体

连续体意味着具体概念与抽象概念的联系与区别。从认知角度而言，确切而言，从概念激活或凸显角度而言，源始域中的概念越靠近具体端，可及性越强，激活目标域就越容易、越迅捷，反之亦然。此外，概念由具体到抽象的跨度越大，转喻性就越强，转喻就越形象，同样，反之亦然。大部分转喻的发生都凭借逼近具体端的源始域概念，也有少数距具体端有一段距离。前面观察到的大多转喻属于前者，"刁"则显然属于后者。

除了说话，"嘴"是唯一的饮食器官。所以，"**嘴刁**"也可意味着"过分挑食"。但剧中显然不是描述嘴的生理或饮食特点，而是凸显言语行为特色，即刁钻、刻薄和势利。江泰当然知道妻子"何况你——"之后省略的是什么，无非是诸如"没有工作，在这白吃白住"之类，这让江泰这个

"老留学生"极为不爽,便指责她"你的嘴怎么现在学得这么刁?"。出现在言辞转喻中的"贫"与"刁"类似。"**贫嘴**"是言辞器官的另一特性:

> 例23 门前两三个玉美人指指点点挤弄眉眼,轻薄的男人们走过时常故意望着墙上的乌光红油纸(上面歪歪涂了四行字"赶早×角,住客×元×,大铺×角,随便×角"),对着那些厚施脂粉的女人们乱耍个**贫嘴**,待到女人以为是生意轻向前拉去,又一哄而散。(《日出》,51)

"贫""本意指缺乏钱财,引申泛指缺少、缺乏(如贫血)。后口语又用以表示说话絮烦:贫嘴贫舌"(谷衍奎,2003:377)。并非话少,而是话中包含的信息少,携带的诚意少,而且往往话多,所以意味着"爱多说废话或开玩笑的话"(《现代汉语词典》,868)。剧中男人们对所谓"玉美人""耍个**贫嘴**"只是为了挑逗取乐,并无实际打算。

需要指出的是,尽管"嘴刁""**贫嘴**"的源始域概念不够具体,转喻跨度小,认知处理不易,但它们在日常汉语中经常使用,常规性强。我们的语料中这种转喻不多,大概因为容积有限。

第二节 言语器官"口"的特质为源始域

如前所述,"口"与"嘴"都指同一个最重要的言语器官,都是英语中的 mouth,就言语行为而言,"口"的转喻能力似乎没有"嘴"那么强。以器官特质作为源始域形成的转喻数量也不及"嘴"多,本语料库中只有 8 例。其中,最为突出的转喻特征是"快",它占了这类转喻的绝大多数(5例):

> 例1 鲁 贵 你听啊,昨天不是老爷的生日么?大少爷也赏给我四块钱。
> 鲁四凤 好极了,(**口快**地)我要是大少爷,我一个子儿也不给您。(《雷雨》,15)

这是鲁四凤父女之间的对白。这个转喻出现在舞台提示语中,而不是人

物对白中。'快'是物体运动方式的参数之一，确切地说，是关于运动速度的。"口快地"并非单纯展示言语器官运动特质，而是通过这个特质激活言辞行为特质，即鲁四凤语速极快，以及更重要的，其言辞行为的大胆直接，不加掩饰，而不只是"有话藏不住，马上说出来"（《现代汉语词典》，1533）。鲁匹凤之所以对其父如此不恭，在于她清楚后者提到"钱"的意图是向她要钱，而且要钱的目的是去赌。所以，她的反应才会如此强烈，她才会如此鲁莽、近乎无礼地回应后者。

《北京人》中曾家长媳曾思懿听到愫方一整夜都在照顾老太爷，给他捶腿时，也有一个"口快"的反应：

例2 愫 方 （无力地）腿痛，要人捶。他说心里头气闷。
 曾思懿 （**口快**）那一定是——（《北京人》，29）

其"**口快**"不止激活了其言语速度，其接话的迅速，还凸显了其话语的敏锐与直接，因为"快"除了"速度高"外，还有"灵敏、敏捷"以及"锋利"之意（吕叔湘，2004：339）。曾思懿的"口快"还在于她内心立刻就得出了一个冒犯常伦、辱没家风的结论，即她没有说出来的"你们一起过了一夜"。所以，这个转喻同时显露了曾思懿世故、阴暗的心理。下例中的同一转喻意味略有不同：

例3 方达生 竹均，怎么你现在会变成这样——
 陈白露 （**口快**地）这样什么？（《日出》，8）

同样，"口快"并非描述器官运动的速度，而是转喻性地凸显言辞行为的敏捷。陈白露听到老同学感慨自己的变化之后，条件反射地加以反问。她的"**口快**"是她诧异、急于知道答案的自然反应，也是她在昔日朋友前毫无城府、心无芥蒂的表现。从我们的语料中发现，"**口快**"无明确的正面或负面含意，评价趋于中性。

"口快"常与另一转喻"心直"连用，构成叠加式的转喻复合结构，转喻性地指"性情爽直，有什么就说"（《汉语成语大词典》，1176）。与"口快"相似，器官"心"转喻性地激活了性情、性格，"心直"则是器官的物理特质激活了抽象的性格特质，即直率、坦诚。与大多数转喻不同，这一转喻含有积极评价意义：

例4 陈奶妈,一位六十多岁的老妇人,由大客厅通前院的门颤颤巍巍地走进来,她是曾家多年的佣人,大奶奶的丈夫就吃她的乳水哺养大的。四十年前她就进了曾家的门,在曾家全盛的时代,她是死去老太太得力的女仆。她来自田间,**心直口快**,待曾家的子女有如自己的骨肉。(《北京人》,4)

这是舞台指令中对曾家老佣陈奶妈的描写,字里行间透着赞许和同情。下例则不同:

例5 曾思懿 (沉闷中凑出来)哎,真是的,你看我这个人,可不是**心直口快**,**有口无心**,莽如张飞,心里一点事都存不住。(似乎是抱歉)哎,我要早知道是愫妹吩咐的——

愫 方 (沉静)姨,姨父说买来为晚上自己念经用的。(《北京人》,29)

这是曾思懿话轮中对自己的评价,处于戏剧话语结构中的人物-人物层面,在言辞行为转喻和隐喻中比较少见。她也用了"心直口快",但熟悉剧情的读者和观众都知道,她的这种标榜是靠不住的,纯粹是在往自己脸上贴金。

另一个转喻"口才"也具有积极评价倾向,其常规性特质明显,在我们的语料中也出现了2次:

例6 达玉琴 (**口中责备**栗晚成,而实际是不满意林大嫂)老栗,你要记住,正因为你是个英雄,你才最容易得罪人。你的话说得稍微**差点分寸**,人家就会说你骄傲自满,目中无人!

林大嫂 (听出**弦外之音**,也施展**口才**)是呀,我是个老落后分子,不像你那么聪明。(《西望长安》,11)

两位妇人表面上并没有直接对话,但实际上早已将对方视为对手,她们争论的原委是假冒英雄栗晚成。舞台指令中的转喻"施展口才"是对人物言辞行为的描述及解释。与前面的转喻机制类似,"口才"并非物理性地描述言辞器官嘴巴的特长,而是转喻性地激活了言辞行为特质即善于言辞的特

征。这是**言辞器官特质激活言辞（行为）特质**这类转喻中少有的含有积极正面意义的例子。需要注意的是，在达玉琴与林大嫂的这个回合或相邻对（adjacency pair）中，密集性地出现了多个言辞行为转喻和隐喻。在达玉琴的话轮（Turn）中，"口中责备栗晚成"的口中基于"容器"这一意象图式及其隐喻，将"口"视为容器；"你的话说得稍微差点分寸"则激活了隐喻"言辞为实物"，有严格尺寸，太长或太短都不合时宜；林大嫂的话轮中，同样在舞台指令里面，"听出弦外之音"显然包含了隐喻**言辞即音乐**（SPEECH AS MUSIC）以及**说话即演奏乐器**（SPEAKING AS PLAYING MUSICAL INSTRUMENT）。此外，除了这两个常规性的隐喻之外，还有一个汉语特有的、具有新奇特色的隐喻在表述意义时起了关键作用：**弦外之音即言外之意或会话隐含**（MEANING BETWEEN LINES/CONVERSATIONAL IMPLICATURE）。有了这一隐喻才使得林大嫂略显过激的反唇相讥有了依据。

下面的对白中，执迷不悟的达玉琴竟然婉转地对冒牌英雄作了感情表白：

例7　达玉琴　只要是个英雄，他腿瘸也好，**口吃**也好，我们都该敬爱他！

栗晚成　这么一说，我就有了信心！原来我的病和残废，不但不是嘲笑的对象，反得到同情？（《西望长安》，13）

"口吃"并非只是物理性地描述言语器官的缺陷，而是表示言辞行为的缺陷："说话时字音重复或词句中断的现象。是一种习惯性的语言缺陷。"（《现代汉语词典》，1108）与腿瘸一样，属于生理缺憾。与前面的转喻不同，尽管它也不是积极正面的言辞行为特性，但这一转喻与发话者的品行无关。

第三节　言语器官"舌"的特质为源始域

舌头也是重要的发声言语器官，它直接关系到话语的清晰与否。常见的说法"舌头大""舌头短"都转喻性地指言语的含糊不清或言辞行为的笨拙、迟钝。夏衍笔下的酒鬼李陵碑常常由于酒精的缘故而产生言语障碍：

例1　李陵碑　阿清当了司令回来，我就是……（**舌头不大灵便**）老太爷啦，妈的……（《上海屋檐下》，46）

"灵便"与"大""短"一样，是对具体物件的直观描述，是关于物件运动方式的。"灵便"即动作的灵活自如。"舌头灵便"，凸显话语行为的流畅自如、言辞的清晰。相反，**"舌头不大灵便"**，则指话语行为磕磕绊绊，难以自控，由此产生的言辞含混难辨。这句（舞台）提示语对醉酒者李陵碑的言辞行为描得的十分到位和形象，贬损意味明显。

下面有"舌"参与的转喻都是两个并列结构组成的复合转喻，概念结构也是同义的、叠加型的。它们分别纳入了另一器官"口"或"嘴"：

例2　仇虎　是我爸爸占了干爹的便宜。
　　　焦母　嗯！（**口焦舌干**，期望得到效果，说服虎子，关心地）怎么样？（《原野》，50）

焦母试图欺骗仇虎，煞费口舌编造了一个两家之间的故事。"口焦舌干"中的"焦"与"干"意义相近，都是物体的物理性特点，表示缺乏水分、过于干燥。"焦"是"会意字。金文从火，从隹（鸟），用火烤鸟会烧焦之意"（谷衍奎，2003：712）。"焦"与"干"修饰言语器官，本义为舌头运动过多的物理特性，但显然不止于此，而是转喻性地表示说话过多，或言辞行为的艰辛与不易。这是转喻**结果激活原因**（EFFECT FOR REASON）在起作用。

还需要说明的是，这一转喻复合体不仅使用了综合（composing）手段，即将两个转喻结合为有机的一体。而且，还通过了修饰（elaborating）过程，即开发了新的概念空位（slot），偏离了常规性的"**口干舌燥**"，创造性地以"**口焦舌干**"代之。这也使得这个转喻产生比单个隐喻更丰富，更具有创造性的联想，具有更多的新奇性（Gibbs，1994；Kovecses，2005：259 - 64；Lakoff and Turner，1989：67 - 72；Semino，2008：42 - 54）。下例中的转喻在许多方面类似：

例3　陈白露　出了事由我担待。
　　　王福升　（正希望白露说出这句话）好，好，好，由您担待。（**油嘴滑舌**）上有电灯，下有地板，这可是您自己说的。（《日出》，18）

"油嘴滑舌" 也是两个（"油嘴"和"滑舌"）概念结构类似、概念相近的转喻构成的复合体，"油"与"滑"意义相近，都表示滑腻、滑溜、难以制动等，"嘴"与"舌"都是重要的言语器官。但不同的是，这个转喻复合体带有强烈的负面意义，表示说话不真诚、轻浮、过于夸张。

本章小结

通过转喻投射，言语器官词"嘴""口"及"舌"等将理解相关表达意义的概念空间界定为言辞行为域空间。涉及"嘴""口"和"舌"的转喻分别为 23 个、7 个和 3 个，按照语料库语言学的统计惯例，每 1000 行文文字（running words）中分别出现 0.035 次、0.010 次和 0.004 次。这些结构相对简单的表达不能看作单纯的转喻，器官词与表示明显特质的修饰词的结合暗示着转喻与隐喻的互动。其中，修饰部分（多为形容词）是隐喻性的，因为字面上它们描述了器官的感官域、物理域中的质地、味道、数量等，在表达相关的转喻意义时，它们镶嵌于转喻中，对转喻含意起支持作用。需要注意的是，这些特质不是完全客观的或器官固有的，而是传达了人们对言辞行为的主观认知，所以，也反映了人们与包括具体物件、抽象现象在内的周围环境的互动（Jing-Schmidt，2008：245）。

基于以上讨论，我们暂且可以得出如下结论：

（1）以器官特质为源始域形成的言辞行为转喻，大都涉及两个概念过程，涉及隐喻与转喻的互动。大部分转喻中都包含，或更准确地说，内嵌了（embedding）一个隐喻。这种互动有时以转喻为基础，先转喻后隐喻，有时基于隐喻，先隐喻后转喻。由此形成的概念结构基本上都不是单纯的转喻或隐喻，而是两者的混合体即转隐喻。参与这个概念化过程的隐喻主要是**言辞是实物**、**言辞行为是物理行为**。同时，由视觉域向听觉域以及言辞行为域映射的强式和弱式通感隐喻也在某些转喻中发挥了作用。

（2）就语言表征而言，这类转喻结构比 Jing-Schmidt（2008）关注的要复杂。Jing-Schmidt 的所有转喻例证中，不论是 XN 型［X：modifier（修饰语），N：noun（名词即器官词）］（如"**多嘴**"），或 NP 型［P：predicate（述谓语）］（**口快**），其中的修饰语或述谓语都是单个的形容词。而我们讨论的对象修饰部分和述谓语更长、更复杂。有的修饰语（X）含有三个不同词类，即"形容词短语+数量词+器官词"（"**强了一张嘴**"），有些述谓语

(P) 由更多成分构成,如"器官词+副词短语+形容词+副词短语"("您的**嘴可真严得够瞧的**")。还有述谓语是比较结构中的复杂构成:"器官词+语气词+连词+代词+副词+形容词"("**你的嘴呀比我的还花哨**")。这种差异也反映了词典词条与实际发生语言的区别,前者有严格的遴选限制,基本以词为单位,后者则要丰富得多,含有更多的大于单字的语段。但无论如何,修饰器官的形容词性语段与简单的形容词所起的认知作用相同,都是隐喻性因素,是这类表达交互性的根源,都对转喻形成起了支持作用,而器官词则建立了具体的言辞语境,充当了转喻性媒介,为理解言辞意义提供了认知通道。从概念合成角度而言,产生于器官词所在的输入空间(input 1)的某些言辞功能以及产生于另一个输入空间(input 2)的器官特质,被投射到了一个合成空间,从而产生了新的意味。

(3) 人体词在这种转喻性的认知过程中起了关键作用。在我们的语料中,参与这种转喻的言辞器官绝大多数为"嘴",其同义词"口"也出现过,其次为"舌",其他器官词(如"牙"、"唇"等)完全绝迹。与 Jing-Schmidt(2008)的研究类似,"嘴"的作用非常突出,但其他言语器官在转喻过程中的缺位,与我们事先的估计不一致,也与 Jing-Schmidt(2008:270)的发现有较大出入。

就器官功能而言,"嘴"是最重要、最典型的言语器官,它在言语行为中发挥的作用远远超过其他言语器官。所以,它在言辞行为转喻中有如此突出的作用也就不足为奇。以器官特质为出发点构成的言辞行为转喻,无一没有人体器官的参与。同时,我们的讨论证实了认知语言学的一个基础性论断,即人类的认知是以身体经验为基础的。

(4) 这类转喻带有很强的人际交互功能和评价色彩,都在不同程度上表达了发话人的情感和态度。需要指出的是,与 Pauwels & Simon-Vandenbergen(1995),Simon-Vandenbergen(1995) 以及 Jing-Schmidt(2008) 的语料不同,我们讨论的语篇中由言语器官特质为源始域形成的转喻否定意味更强。在我们接触到的全部 33 个转喻中,几乎没有褒义,个别("**嘴强**""**嘴硬**")有中性评价倾向外,其余大部分含有贬义,都是对言语行为、言语者的负面评价。如此强烈甚至极端的负面倾向可能意味着以人体词言辞器官特质为源始域的转喻是所有言辞行为转喻和隐喻中最消极的概念化方式,甚至可以说是它的评价性标签。前人的汉语和英语语料不限于这一种转喻,还囊括了其他两种不同源始域构成的转喻以及多种隐喻。

大部分转喻(如"**多嘴**")不受语境影响,其负面评价意义本身固有,几乎很难被语境因素消解。而有些转喻本身为中性(如"**铁嘴**""**嘴强身子**

弱"），容易受语境影响转为贬义。

这与Jing-Schmidt（2008）的观察大相径庭。他的讨论对象中褒义、贬义和中性评价的比例分别为16.2%、49.3%和34.5%。褒义占了一定比例，中性评价也不容忽视，贬义不到50%。

（5）言辞行为转喻的情感或评价特质显示了转喻的交际性，同时，也体现了其固有的、被认知语言学界所贬低、被认知文体学者所刻意忽视的文体价值。它传递了人物对某个言辞行为的看法，同时，自然而然地，也是对言辞行为实施者的观点和看法。言语行为不仅描述了转瞬即逝的言辞行动，而且也反映了持久稳定的与语言使用相关的个人性格（Jing-Schmidt，2008：244）。一般而言，从批评语言学视角而言，大部分此类转喻都是强者（发话人）对弱者（谈论对象）或其言辞行为的指责（"您的**嘴**可真严得够瞧的"）、命令（"**嘴里干净点**"）、讽刺（"竟然**满嘴**'皇军'，不知羞耻"）甚至威吓（"你这娘们再**多嘴**，我可揍扁了你"），都是对评论对象的面子损伤行为，在某种程度上，显示了交际者之间即戏剧人物之间不平衡的权势关系。从我们的现有语料看，可以暂且得出这样的结论：交际中有权势者的标志之一是更频繁地使用言语器官为源始域的转喻，这种转喻往往含有明显的消极评价意味，是对交际对象及其言辞行为的指责、命令、反讽、恫吓，是一种严重威胁交际对象面子的不礼貌行为，反映了交际者之间不平等的权势关系，这种转喻的流向往往是强势者→弱势者。此外，频繁使用的人体词所具有的具象性，使得这种表达不但简洁、明了，而且形象生动，极具表现力。

（6）我们的发现与Jing-Schmidt（2008）的观察有所不同。这与两个研究使用的语料不同相关。前面已经指出，Jing-Schmidt（2008）的研究基于汉语词典，而那些词典不是基于语料库的，只反映某些说法的存在，而不说明那些说法的使用频率。而戏剧文本更接近于真实语言，更接近于反映这些表达的使用频率。同时，也可能与本研究语料的语类和容积有关。戏剧语言是最接近于自然会话的文学语类，与书面语的出入较大，也与Jing-Schmidt（2008）所使用的词典词条（entry）不同。一般而言，词典收录词条兼顾了书面与口头语言，但倾向于以书面语为主。其次，本研究的语料容积不大，检索得到的分析对象还远不是穷尽性的。所以，上述发现在某种程度上揭示了现代汉语戏剧文本中以言语器官特质为源始域形成言辞行为转喻的某些特征。我们的结论也不一定适用于诗歌、小说及其他语类。

第六章　作用于言语器官的行为作为源始域形成的转喻

我们在前面指出，言语能力是人不同于其他动物的标志，言语行为是人类的标签之一。言语行为是一种较为抽象的交际行为，而明显涉及身体部位的非言语行为则比较具体。按照由可及到不可及的认知规律，人们往往通过简单的、易感知的、具体的言语器官行为去表达或认识复杂、不易感知、抽象的言辞行为。这样便产生了作用于言语器官的行为作为源始域形成的言辞行为转喻。

言语行为既然是行为（action，activity or behavior），就涉及某种动作，这种动作一般而言是及物性（transitive）的，不但涉及动作实施（者）、动作过程，还包含了动作效果、动作接受（者）等要素，涉及了及物性。所谓及物性（transitivity），从传统语法角度而言，指"及物动词的状态"（Richard and Schmidt，1992：562）。大多数语法学者用这一概念对动词及小句（clauses）进行分类（Biber et al. 1999）。按照 Quirk et al（1985：53），不及物动词后没有必需的成分，它只出现在 SV 句式中，而及物动词后跟宾语，出现在 SVO，SVOO，SVOC，SVOA 等句式中。系统功能语言学家 Halliday（1994：101?）直接将这个功能定义为"动作延伸"（verbal extension）。显然，这一概念不但考虑了动作特征，也涉及了动作参与者。据 Halliday（1994），语言的基本特性之一是它可以满足人类的各种需要，除却人际功能和语篇功能之外，语言还能使人理解和表达外部世界以及内心世界中的行为、事件、感觉、感知等；换言之，语言具有表达概念或经验意义的功能，即及物性系统。此外，美国功能主义学者（Hopper and Thomson，1980：251）以大量的多语种考察为基础，得出了及物性是人类语言普遍现象的结论。他们认为，及物性描述某一动作是否延伸或施加于其他的参与者，以及延伸和施加的效度。两位学者以强度、持续时间、有意无意等十多个参数对动作进行了语言学界迄今最全面的界定。重要的是，及物性还承载了文体功能，含有关键的人物个性和权势关系（Power relationship）的信息（Cf. Halliday，1973；司建国，2004：106-107；2005c：42）。

在描述言辞行为域中的动词时，Pauwels & Simon-Vandenbergen（1995：54–57）使用了"程度"或"尺度"（scales）这一源于具体 SCALE 图式的、表示更多与更少的概念，它包含了五个变量：强度（intensity）、数量（quantity）、频率（frequency）、速度（speed）以及持续时间（duration）。其中，除了数量，其余都与图式**力量**（FORCE）有交集。强度衡量与图式 FORCE 相关动作"力量"的强与弱。它用于描述剧烈动作，但又不限于剧烈动词。英语中 full-blooded（style），汉语中的"多嘴多舌"即与数量有关，数量与图式**平衡**（BALANCE）相关。"多嘴多舌"暗含太多，打破了平衡。而持续时间则与图式**接触**（CONTACT）有关。这些尺度因素，在用于言辞行为评价时，是对源始域中具体社会规范的有益补充。如 spit（吐口水、吐痰）这一行为不为社会所接受，投射到言语行为域，其速度和强度等尺度参数加强了原有的负面意义，spit out 等言辞行为转喻和隐喻也就有了明显贬义。

在转喻性地认知和描述言语行为时，言语器官作为动作对象、动作目标也是重要的源始域，构成转喻**施加于言语器官的动作激活/凸显言辞行为**（ACTION UPON SPEECH ORGAN FOR VERBAL ACTION），并就此形成了数量最庞大的言辞行为转喻。此种转喻表征中牵扯的器官词"嘴""牙"等只有通过转喻性凸显才获得了其作为言语器官的意义（Jing-Schmidt，2008：255）。这类转喻还不可避免地与隐喻相关，以隐喻**言辞行为即物理行为**作为概念基础。所以，严格而言，这类转喻都是转隐喻。一般而言，这种转喻的基本形式为 VO，如**拌嘴**、**嚼舌头**等，在某些语境中，也可能衍化为复杂形式 $V_1O_1V_2O_2$，如**张口结舌**、**摇唇鼓舌**等等。我们的语料中，参与此类转喻的言语器官"嘴"和"口"最频繁，"牙""齿"等器官也有参与。下面我们依照参与转喻的不同器官词分别进行讨论。

第一节 动作施加于"嘴"的转喻

我们的语料中，20 个转喻由器官"嘴"参与完成，占这类转喻的绝大多数。这其中相当部分（7 例）激活或凸显了言辞不和或者言语相争，其中的及物动词有"顶""拌"及"斗"。"拌"最突出，最活跃，出现了 5 次。

《暗恋桃花源》中，房东袁老板在与其情人春花的对白中，将后者与他的言语不睦转喻性地定义为"**顶嘴**"：

例1　袁老板：（起身）为什么我每次讲话都**顶我嘴**，难道你当外人的面就不能给我一点面子？
　　　　春　花：什么外人哪？（《暗恋桃花源》，36）

"**顶我嘴**"中"顶"涉及了空间概念，具体而言，这是一个由下而上的及物性动作。以隐喻"**上即尊**"（UP AS BEING SOCIALLY SUPERIOR）为参照点，人们自然看出"顶"的实施者地位要低于其动作目标。这一隐喻还蕴含了另一隐喻，即由下而上的行为是不合社会常规的。"嘴"的转喻性凸显意义自然衍生出了"顶嘴"的隐含义："**顶嘴**"这一言辞行为是不妥当的。除去"犯上"这一忌讳，这一转喻的负面意义被其动作强度（Intensity）（Pauwels and Simon-Vandenbergen, 1995: 54）放大了："顶"是一个相对激烈的动作，急促、持续而有力，这一动作显然比相对柔和的动作（如下例"改嘴"）强度要大。所以，袁老板明着怪罪春花的莽撞言辞行为伤了他的面子（"难道你当外人的面就不能给我一点面子"），暗着提醒春花他们之间他的地位要高于春花，她的言辞是不合时宜的。这就是使用转喻和隐喻的动机及其意义，如果使用"和我吵""与我争论"等非转喻言辞，不但没有如此具象、生动，更重要的是，如此丰富的、"极端重要的隐含意义即所谓的会话含意"（conversational implicature）（Levinson, 1983: 10）也丧失殆尽。

另一个引人注目的转喻是"**拌嘴**"，它是这类转喻中最活跃的。"嘴"此处不是字面义，而是转喻性地激活言辞（行为）。"拌"原义为"搅和、搅拌"（《现代汉语词典》，32）。有将两种不同东西混合在一起，使两者难以分清的意思。基于此源始概念，"**拌嘴**"在源始域具象地描述两个言语器官纠结在一起的同时，在言辞行为域，则激活了交际双方言辞相左、言语纠缠不清、难以理顺统一的意味，由此，自然意味着"吵嘴"（Ibid: 32）及争论。

这个转喻与"**顶嘴**"有许多相似之处。两者语法结构一样，都是动宾形式，"顶"与"拌"都是具体的物理性动作，当然，动作的目标都是"嘴"，都表示相抵触的言语行为或争吵。但两者的区别在于"拌"的强度要略逊于"顶"，动作幅度稍小，没有那么有力，但持续时间又长于"顶"。而且，"拌"也没有由下而上的空间维度，没有逆势而为所要求的力度，所以，激活言辞行为域之后，"**拌嘴**"涉及的交际双方就没有社会地位、权势关系的悬殊差异或不平等，言语冲突就没有"**顶嘴**"那么剧烈，那么势不两立、不可调和。《丽人行》中刘金妹与其盲人丈夫就她近来的打扮产生了

争执,一旁的刘母对两人进行了劝阻:

> 例2　友　生　太不一样了。我眼睛看不见,心里可是明白的。
> 　　　刘金妹　友哥,你的女人太难做了。记得我以前马马虎虎,不爱打扮,有时候,头也不梳,你骂我"懒鬼";后来,我勤快些了,薄薄地搽了点儿粉,你又骂我"不正经"。现在更难了,好玩搽了点儿香水,也要疑这样,疑那样,好像天下女人只有我搽香水似的。
> 　　　刘　母　是啊,年轻女人总是爱打扮打扮的。别为这些小事又**拌嘴**了。(《丽人行》,37)

友生两口子在刘金妹的打扮问题上意见相左。友生这时双目失明,生理局限导致心理脆弱,所以,妻子反常的装扮自然引起他的联想与担忧。而妻子却不以为然。刘母将小两口的言语摩擦称为"**拌嘴**"。显然,她认为争论的问题无关紧要,属于"小事",夫妻俩之间也无所谓谁强谁弱,谁必须听谁的,所以,也谈不上"顶嘴"。另一个转喻"**拌嘴**"也出现在同事和朋友之间:

> 例3　达玉琴　(口中责备栗晚成,而实际是不满意林大嫂)老栗,你要记住,正因为你是个英雄,你才最容易得罪人。你的话说得稍微差点**分寸**,人家就会说你骄傲自满,目中无人!
> 　　　林大嫂　(听出**弦外之音**,也施展**口才**)是呀,我是个老落后分子,不像你那么聪明。玉琴!看,你才认识了他这么几天,就多么了解他呀!
> 　　　卜希霖　(不愿看朋友们**拌嘴**)得了!得了!都是好朋友,大星期天的,何必……(《西望长安》,15)

这是解放初期,西北林学院干部、家属间的会话。林大嫂与达玉琴的争论源于栗晚成,一个杜撰自己战斗经历和事迹,获取了"英雄"称号的江湖骗子。达玉琴天真、虚荣,对这个"英雄"还有点爱慕,而林大嫂则对栗晚成有怀疑。与上例不同,"**拌嘴**"这一转喻没有出现在人物话轮中,而是出现于舞台提示中。它不只是发话者对言辞行为的认知和看法,而且,也

同时是剧本作者对此的概念化结果。卜希霖之所以将达玉琴与林大嫂关于一个严重问题的争论视为"**拌嘴**",首先由于他本人并没有对栗晚成起疑心,没有意识到问题的严峻;此外,他认为这种无谓的言语纠缠在朋友之间尤其在星期日有伤和气,不合时宜。所以,他的话轮既轻描淡写又有点不耐烦。而这也是剧本作者通过这一转喻传达的有关卜希霖的人物信息。

需要指出的是,在这个例子中,还包含了多个言辞行为隐喻及转喻。"你的话说得稍微差点分寸"基于隐喻**言辞即具体物件**(SPEECH AS PHYSICAL OBJECT),它涉及了空间概念中的尺寸维度。话语有大有小,但话语过大或太小都不合时宜,都有悖尺度准则。所以,把握说话的"分寸"格外重要。"听出弦外之音"暗含了隐喻**话语即音乐**(SPEECH AS MUSIC),"弦"即用弓演奏的弦乐乐器,"弦外之音"即没有演奏出来的、音乐暗含的、外行难以理会的韵意,类似于"言外之意"。"施展口才"显然是转喻**器官特质激活言辞行为特质**的表征。作为最突出的言语器官,与"才"连用,"口"在此并非表示字面义(否则,"**口才**"便没有任何意义),而是转喻性地凸显言辞行为,"口才"指言语行为才能。林大嫂的精明、刻薄以及能言善辩这些个性特质,通过隐喻"**弦外之音**"及转喻"**口才**"得到了充分展示。《龙须沟》中的"**拌嘴**"发生在邻里之间:

例4 丁　四　赵大爷,赵大爷,那是刚才,现在我又好啦!同志,就凭您亲自把二嘎子背回来,您叫我干吗,我干吗!什么话呢,咱们都是外场人,不能一面理,耍老娘儿们脾气。
　　　　二　春　女人,我们女人并不像你,一会儿明白,一会儿糊涂!
　　　　警　察　得,得,先别**拌嘴**!丁四,你找个地方睡会儿去!(《龙须沟》,38)

这是解放后,警察在半夜帮丁四带回了其子二嘎子,原本还闹情绪不愿清理臭水沟的丁四感激之下,改变了主意。这本是好事,但他无意间又得罪了"老娘儿们",引起二春的不满,后者对他反唇相讥:"一会儿明白,一会儿糊涂!"还是警察出面打圆场:"先别**拌嘴**!丁四,你找个地方睡会儿去!"并支开了丁四。显然,在警察看来,丁四与二春的言辞之争没什么大不了的,只是也不能任其发展,以免伤了邻里和气。

"**拌嘴**"中间还可加入数量词,表示言辞行为的频率或次数。老舍似乎

对这种口语式表达比较偏爱，语料库中的这类转喻表征全部出自《龙须沟》：

例5　赵　老　不能那么心重啊，四奶奶！丁四呢？
　　　四　嫂　他又一夜没回来！昨儿个晚上，我劝他改行，**又拌了几句嘴**，他又看我想小妞子 嫌别扭，一赌气了拿起腿来走啦！（《龙须沟》，21）

"**拌了几句嘴**"似乎比"**拌嘴**"对言辞行为的描述更具体，更轻描淡写，言辞纠缠只是"几句"，频率不高，持续时间不长。因此，言语之争也相对不那么激烈。这里，是四嫂与丁四夫妇间"**拌了几句嘴**"，谈的是丁四改行的事，也非家庭原则问题，况且，四嫂对外人说起此事，也有"家丑不外扬"的心理，不想多加渲染，所以，便使用了"**拌了几句嘴**"这一说法。下例中，大妈与女儿二春也"**拌了几句嘴**"：

例6　大　妈　昨儿个晚上呀，我跟二春**拌了几句嘴**；今儿个一清早，她就不见了。
　　　赵　老　她还能上哪儿，还不是到她姐姐家去诉诉委屈。（《龙须沟》，29）

实际上，她们争执的是二春的婚姻问题。大妈之所以将她们的言语冲突这样描述，除了淡化事态的严重性、淡化自己对二春出走的责任，还因为她不了解共产党倡导的婚姻自由对年轻人、对社会产生的意义。

总之，"拌"不是短促有力的物理动作，与言辞器官"嘴"共同构成的转喻"**拌嘴**"所表现的言辞之争，也没有那么激烈，没有那么不可调和。这类转喻描述的言语纠缠往往不是发生在势不两立的敌对双方，而是在家人、朋友之间，涉及的话题也往往是一些小事。参与"**拌嘴**"的双方往往没有权势关系的高下，也没有谁是谁非的界限。这一转喻的变体"**拌了几句嘴**"在言辞行为强度上更逊一筹。

下例中出现了另一个与言辞器官相关的转喻：

例7　杨柱国　你提醒了他一句，他赶快**改嘴**，说他是教敌人包围起来了。老唐，有你这六点，再加上我昨天说的那些，就可以肯定他是冒充了！

唐石青　还不能那么着急！(《西望长安》,38)

"**改嘴**"(或"**改口**")显然不是传递字面意义,它并非医学意义上的对人体器官"嘴"的改造、修饰。基于转喻**言辞器官激活言辞(行为)**,"嘴"激活了言语或言辞行为,这样,"**改嘴**"便形成了转喻义:"改变自己原来说话的内容或语气"(《现代汉语词典》,344)。这个对话中"**改嘴**"的"他"是那个冒牌英雄,正由于此,才引起了两位会话者的怀疑,杨柱国甚至"肯定他是冒充了"。"**改嘴**"这个转喻对于人们对所谓英雄看法的改变、对戏剧情节的发展不可或缺。

下面转喻也涉及了隐喻,是两种既有区别又有联系的概念化方式互动的结果,并构成了典型的转隐喻:

例8　秦仲义　改天过去给您请安,再见!
　　　庞太监　(自言自语)哼,凭这么个小财主也敢跟我**斗嘴皮子**,年头真是改了!(《茶馆》,8)

对话中的两个人物,一个是土豪,一个是太监。面对前者的言语不恭,后者有点想不通,有了些许感慨:世道真是变了。此处的"嘴皮子"不是单纯指代那个言语器官,而是转喻性地激活了该器官所产生的言语。"斗"是一个剧烈、有力的短暂行为,基于**言语之争即肢体冲突**(LINGUISTIC CONFLICT AS PHYSICAL CONFLICT),"斗嘴皮子"得以转喻性地由器官之"斗"凸显为言辞之争。显然,这种言语不和要比"**拌嘴**"更严重,也更难以调和。所以,矛盾双方不是朋友、邻居,而是代表新兴资产阶层与没落皇权的敌对双方。"**斗嘴皮子**"类似于"**斗嘴**",但更随意、更口语化。庞太监用了前者而不用后者,间接表示了对秦仲义这个"小财主"的不屑及蔑视。下例转喻也同样出现了"嘴皮子":

例9　唐铁嘴　你的嘴呀比我的还**花哨**!
　　　王利发　我可不光**耍嘴皮子**,我的心放得正!这十多年了,你白喝过我多少碗茶?你自己算算!你现在混的不错,你想着还我茶钱没有?(《茶馆》,13)

这组对话的第一个话轮包含一个言辞器官特质凸显言辞行为特质的转喻:"你的**嘴**呀比我的还**花哨**!"如前所述,"嘴"的"花哨"并非这个器

官的外在描述,而是凸显了"花哨"所隐含的言辞行为特色,即"华而不实""花言巧语却不予兑现"等等。与之相关,"**耍嘴皮子**"这一转喻也凸显了相似的意味。"耍"本来就有"取乐""玩玩而已"的含意,这一动作的对象是语言器官时,"**耍嘴皮子**"便转喻性地表示为了愉悦自己和他人,天花乱坠地胡说一气,并不能视为某种承诺。这种行为只限于"嘴皮子",限于言辞范畴,往往与具体行为无关。

与下面将要讨论的大多数"**插嘴**"不同,转喻"**顺嘴**"似乎没有打乱原来的会话程序,也没有违反起码的交际礼数,只是有点随意而言,也有点下意识,往往意在迁就交际对象:

例10　焦花氏　(更说得清楚些)你"只"救我一个——
　　　　焦大星　(**顺嘴说**)嗯。
　　　　焦花氏　你"只"救我一个,不救她。(《原野》,9)

"顺"为"会意字。金文从页(人头),从川,指人的思路像水流一样顺循……本意指顺应,依顺……引申指趁便"(谷衍奎,2003:473)。"**顺嘴**"意味着"没有经过考虑(说出、唱出)"(《现代汉语词典》,1806 - 807)。其实,面对焦花氏咄咄逼人的千载难题(危难时救老婆还是救母亲),焦大星难以招架,只能含糊其辞,习惯性地以"嗯"搪塞。

《北京人》中曾思懿正在对家里出现的一堆檀香木和炷香大发其火、指桑骂槐,其夫为了平其怒气,解释说是"爹前几天就说要人买了",曾思懿哪敢得罪曾家老爷,一边改口给自己找台阶下,一边还想落个顺水人情,其势利、世故、见风使舵的个性可见一斑:

例11　曾文清　爹前几天就说要人买了。
　　　　曾思懿　(**顺嘴人情**)我们这位老太爷就是脾气怪,难侍候。早对我吩咐下来,不早就买啦?(《北京人》,29)

同一剧中,曾思懿正在与曾文清说话,突然被另一间屋里的声音打断:

例12　曾思懿　(悻悻然)有饭大家吃?你祖上留给你多少产业,你夸得下这种口。现在老头在,东西还算一半是你的,等到有一天老头归了天——

[突然由左边屋里发出一种混浊而急躁的骂人声音，口气高傲，骂得十分**顺嘴**，有那种久于呼奴、使婢骂惯了下人的派头。]（《北京人》，16）

这是曾家女婿江泰在发怒骂人，不但"口气高傲"，而且"骂得十分顺嘴，有那种久于呼奴、使婢骂惯了下人的派头。"所谓"**顺嘴**"，意味着这个言语行为十分自然、顺畅，似乎久已成习惯，毫无生涩、拗口迹象。这一转喻同时凸显了江泰境遇的反差，即过去的得意与眼下的抑郁。

下面几个以施加于"嘴"的动作为源始域形成的转喻常规性不强，新奇性明显，在我们的语料中都只出现了一次。转喻"**随嘴**"与"**顺嘴**"有相似之处：

例13　曾思懿　（惊吓）凉水浇不得！（拉住她）袁小姐我问你一句话。
　　　袁　圆　（回转身来笑呵呵地）什么？
　　　曾思懿　（**随嘴**乱问）你父亲呢？（《北京人》，21）

袁圆与曾思懿之子曾霆正在嬉闹，袁圆拎了一桶水要泼到曾霆身上，曾思懿见状赶紧制止，便"**随嘴**"编了一个问题，以期分散袁圆的注意力，停止她的游戏。"**随嘴**"有随意而说、想起什么说什么的意思，是一种接近于下意识的言辞行为，是深思熟虑而后再说的反面。"随"作动词时，表示"任凭、由着"（吕叔湘，2004：517），"嘴"依然不指言语器官，而是激活了言辞（行为）。下面的转喻交互性或对话性更强一些：

例14　曾思懿　（对着愫小姐，满脸的笑容）你看，愫妹妹，你看他多么厉害！临走临走，都要恶凶凶地对我发一顿脾气。（又是那一套言不由衷的鬼话）不知道的，都看我这样子像是有点厉害，在家里不知道怎么恶呢！知道的，都明白我是个受气包：我天天受他（指文清）的气，受老爷子的气，受我姑奶奶姑老爷的气，（可怜的委屈样）连儿子媳妇的气我都受啊！（亲热地）真是，这一家子就是愫妹妹你，心地厚道，待我好，待我——
　　　愫　方　（莫名其妙谛听这潮涌似的话，恬静地微笑着）

曾文清　（忍不住，**接过嘴去**）爹起来了？（《北京人》，26）

"接过嘴"意为接过话，"嘴"依然是激活话语域。曾文清接的是曾思懿的话。面对曾思懿阴阳怪气的长篇大论，曾文清不胜其烦，"忍不住，**接过嘴去**"，以新的话题制止了她。所以，与字面意义不同，这个"接过嘴"与其说延续和支持了原来发话者的话语，不如说打断和否定了原有话语，其挑战意味大于合作意义。

下面的转喻中所含的动作在时间长度（duration）即强度（intensity）上不同于"随"和"顺"，它短暂得多：

例15　陈白露　（摇头，久经世故地）哼，哪儿有自由？
　　　方达生　什么，你——（他**住了嘴**，知道这不是劝告的事。他拿出一条手帕，仿佛擦鼻涕那样动作一下，他望到别处。四面看看屋子）（《日出》，4）

"住"表示瞬间完成的动作，更加快速，与之相关，也更有力。所以，"**住了嘴**"也更迅捷，其效果立竿见影。方达生无法回答陈白露的问题，他自己也不知道答案，所以，只得"**住了嘴**"，即停止说话。汉语的"**住了嘴**"往往使人想起英语的 shut up，两者都是转喻，不过，依据的隐喻有同亦有异。两者共享的隐喻是**言语行为即物理行为**，但 shut up 基于隐喻 SPEECH ORGAN AS CONTAINER（**言语器官即容器**），SPEECH AS ENTITY INSIDE CONTAINER（**言语即容器中的实体**），由此，shut up 才得以转喻性地激活停止说话，与之相对，转喻 OPEN ONE'S MOUTH（开口）激活开始说话。而汉语"**住了嘴**"的隐喻基础是**言辞行为即言语器官运动**，因此，"住了嘴"便可激活停止说话（汉语中的"君子动嘴不动手"也是同理）。此外，汉语的转喻出现了器官词"嘴"，以及器官转喻（"嘴"激活言辞），而英语表征则没有器官词及其转喻。所以，汉语的这一转喻比英语多了一个转喻过程，也更具象、生动。

下例中的转喻也有一个比较复杂的概念化过程。明显的是，其隐喻基础为**言语交流即做生意/买卖**（VERBAL INTERACTION AS DOING BUSINESS），以及**说话即卖商品**（SPEAKING AS SELLING COMMODITY）。而"卖"与"出示""显示"商品而获利相邻，所以，"卖嘴"便有了显摆口才之意：

例16 曾文彩 （一本正经）她正在跟杜家人商量着推呢。
江　泰　哼，她正在跟杜家商量着送呢。你叫她发点良心，别尽想把押给杜家的房子留下来，等她一个人日后卖好价钱，你父亲的棺材就送不出去了。记着，你父亲今天出院的医药费都是人家愫小姐拿出来的钱。你嫂子一个人躲在屋子里吃鸡，当着人装穷，就知道**卖嘴**，你忘了你爹那天进医院以前她咬你爹那一口啦，哼，你们这位令嫂啊，——（《北京人》，106）

以上述隐喻为基础，外加转喻"嘴激活话语"，"卖嘴"便获得了其转喻意义"用说话来显示自己本领高或心肠好"（《现代汉语词典》，1296）显然，这是一个负面倾向强烈的转喻，也代表了"令嫂"即曾思懿在江泰心目中的形象。下面的转喻出现在老舍的另一名剧《龙须沟》中：

例17 四　嫂　你看不起蹬三轮的是不是？反正蹬三轮的不偷不抢，比你强得多！我的那口子就干那个！
　　　狗　子　我说**走嘴**啦！您多担待！（赔礼）（《龙须沟》，26）

狗子的话轮涉及了另一个言辞行为转喻——"**走嘴**"。就结构而言，这一表达中的器官词"嘴"充当了动作"走"的宾语，表示言辞行为方式。"走"原指"用脚移动"，但由于器官词"嘴"在此并非本义，而是转喻性地激活了言辞，"走"的意义也变化为"不慎泄露"，"**走嘴**"便意味着"说话不留神而泄露机密或发生错误"（《现代汉语词典》，2562）。

下面牵扯到器官的言语行为比较罕见，这一转喻的新奇性很强：

例18 王利发　唉！"茶钱先付"，说着都**烫嘴**！（忙着沏茶）
　　　邹福远　怎样啊？王掌柜！晚上还添评书不添啊？（《茶馆》，25）

由于生意渐难，王利发的茶馆改茶后付钱为"茶钱先付"。这是新规矩刚开始执行时王利发的感慨。"**烫嘴**"本意为温度高的食物与嘴唇接触使人感觉疼痛。但显然，此处让人不舒服的不是食物，而是"茶钱先付"这个

说辞。言辞本身是没有温度的,但现在居然可以温度高到灼人、高到"烫嘴"。不说则已,一说就**"烫嘴"**,可见这个说法多么伤人。最容易、最经常危及到嘴、让嘴不适的是滚烫的食物,所以,此处便以隐喻**言辞即食物**(SPEECH AS FOOD)为基础,衍生出另一隐喻**有害言辞即滚烫的食物**(HARMFUL SPEECH AS EXTREMELY HOT FOOD)。在这两个隐喻的基础之上,转喻"烫嘴"得以凸显了言辞(行为)使人难堪、让人尴尬的意味。作为茶馆老板,王利发能有如此自知之明,印证了老舍(2012:1)对其"心眼不坏"的断语。

下面是一个转喻复合结构——**"张嘴闭嘴"**。它并非两个转喻的简单叠加,表示不褒不贬的"开始说话、停止说话",而是含有明显的负面意义,其原因在于价值评判尺度中(scale of value judgment)的数量(quantity)和频率(frequency)参数,即太多、太频繁:

例19 焦大星 (忍不住)金子,唉,一个妈,一个你,跟你们俩我真是没有法子。
 焦花氏 (翻了脸)又是妈,又是你妈。你怎么**张嘴闭嘴**总离不开你妈,你妈是你的影子,怎么你到哪儿,你妈也到哪儿呢?(《原野》,8)

长期受母亲和媳妇夹板气的焦大星"忍不住"稍稍抱怨了一下自己的处境,焦花氏便"翻了脸",并迅即予以嘲讽性回击。**"张嘴闭嘴"**的意义类似于"口口声声""张口闭口",表示"只要一说话,必然要说到……""总是说/谈及……"。其对丈夫这个小男人的鄙夷显露无遗。

第二节 动作施加于"口"的转喻

与上节情形类似,在言语器官作为动作对象或目标形成的转喻中,就出现频率或活跃程度而言,除了"嘴"之外,其同义词"口"也比较醒目。在我们的语料中,这类转喻共有19例[①],分别涉及了多个不同动作。与"嘴"一样,"口"的主要功能有两个:说话和饮食。"开口""张口"的基

① 后面第5章将要讨论的"插嘴"(共18例)也属此范畴。所以,"嘴"形成的这类隐喻远多于"口"。

本转喻也有两个：开始言谈或进食。但第二个转喻似乎很少见。与之相似，同样是承受了行为的言辞器官参与形成的反义词"闭嘴"完全与饮食无关，只凸显言辞行为，确切地说，表示禁止或中止言语行为。先看下例：

例1　（但是荆友忠赶过来，先**开了口**。）
　　　　荆友忠　栗同志，你今天好些吗？（《西望长安》，2）

荆友忠上台进入观众视线之后，"先**开了口**"，这不光描写其"**开了口**"的器官动作或面部变化，重要的是，凸显了他开始说话的言辞行为。所以，紧接着，便是他的话轮："栗同志，你今天好些吗？""**开口**"的转喻含义往往不止于此，还含有"提要求"尤其是"提过分、离谱要求"的意思，口语中流行的"狮子**大开/张口**"便是明证。请看下例：

例2　栗晚成　国家这么照顾我，爱护我，我怎能再**开口**要求……
　　　　卜希霖　是不是欠了谁的债？（《西望长安》，26）

栗晚成在表白自己有自知之明，不向组织"**开口**"，不为个人私事向国家提要求。同时也表明自己的态度：这样做不妥。但是，熟悉剧情的读者的第一反应便是这家伙在为自己贴金。

与"开口"相近，"启口"也涉及了同样的转喻机制，凸显了相似的转喻意义，只不过更加正式，用法更文气：

例3　施小宝　（难以**启口**）林师母！我跟你讲一句话。
　　　　杨彩玉　（走到门边）什么？（《上海屋檐下》，39）

"启"为"会意字。甲骨文像以手开门形，表示打开门"（谷衍奎，2003：311）。"启口"依然表示"说话""言谈"等言语行为。施小宝的"难以**启口**"即难以述说，不知如何去说。丈夫出海未归的施小宝欲言又止的原委是，有个"流氓"又来纠缠，赖在她房间不走，她想请杨彩玉丈夫帮忙将其赶走，但碰到的却是杨彩玉。一则她犹豫要不要将这个个人隐私透露给杨彩玉；二则怀疑杨彩玉愿不愿意帮她的忙，有没有能力将那个流氓赶走。同一剧中，还出现了另一转喻"**掩口**"：

例3　赵　妻　（指着自己的眼睛）我亲自看见的，前晚上鬼鬼祟

崇地陪她出去，昨天天快亮的时候才回来，昨晚上在这儿，（指指水斗边）我还看见他向女的要回扣！

桂　芬　（**掩口**）丢人的！（《上海屋檐下》，18）

赵妻话轮中的"她"和"他"指涉的是施小宝和那个"流氓"。"掩"意为"遮盖""掩蔽"，"**掩口**"此处可以看作字面义，即具体的以手遮口这一动作，也可视为转喻，即"小声地、隐秘地说"。桂芬之所以这样低调地表达对伤风败俗勾当的不屑，是因为那个"流氓"刚刚进入施小宝的房间，桂芬与赵妻的谈话完全可能传到那儿，她们不想或不敢招惹那个流氓。

"借口"也是一个常规特性明显或常见的转喻。"借"的动作性不强，不如"掩""开"等动词那么具体，那么具有可视性，"**借口**"激活的目标域也更抽象一些：

例5　平亦奇　对！我必须说，我们对他照顾得不算太周到。哼，他要一对拐子，到今天也还没有做来。
　　　杨柱国　不能**借口**工作忙就原谅我们自己，可是咱们真忙也是事实，不是吗？（为欣赏自己的辩才，笑了两声）这一个多月，他给你的印象怎样？（《西望长安》，7）

这个会话中的"他"即那个半残疾的所谓英雄。这是故事刚开始，两个干部还没有在那个"英雄"身上发现任何值得怀疑的蛛丝马迹，还在反思如何没有照顾好他。"**借口**"中的"口"与其他转喻中的器官词一样，并非本义，而是转喻性地激活了言辞这个目的域，表示由言辞负载的原由、理由，因此，"**借口**"便产生了转喻义"以（某事）为理由（非真正的理由）""假托的理由"（《现代汉语词典》，1001）。

前面我们讨论过转喻"随嘴"，"**随口**"的概念化方式与转喻蕴含都与"随嘴"基本类似：

例6　曾　霆　（低语）可，可是为什么？
　　　袁　圆　（**随口**）愫姨刚才找我爸爸来了。（《北京人》，87）

"**随口**"仍然表示随意的、下意识的言语行为，往往没有经过深思熟

虑，也没有明确的意图。熟悉剧情的读者知道，不谙世事的袁圆"随口"而出的却是愫姨带来的惊人信息：曾霆已经快当爸爸了！而这个莫名其妙的准爸爸却还浑然不知。同一剧中，下一个"随口"倒不是出自自己的本能或意愿，更多的是迫于压力、碍于情面：

 例7 曾思懿 （眼珠一转）这又有什么不大好的？妹妹，你放心，我决不会委屈愫表妹，只有比从前亲，不会比以前远！（益发表现自己的慷慨）我这个人最爽快不过，半夜里，我就把从前带到曾家的首饰翻了翻，也巧，一翻就把我那副最好的珠子翻出来，这就算是我替文清给愫表妹下的定。（说着由小桌上拿起一对从古老的簪子上拆下来的珠子，递到文彩面前）妹妹，你看这怎么样？
 曾文彩 （只好接下来看，**随口**称赞）倒是不错。（《北京人》，129）

借着几粒珠子，曾思懿滔滔不绝地自我吹捧了半天。面对咄咄逼人的来自曾思懿的问题，曾文彩别无选择，只得"随口称赞"。这个"随口"与真心无关，不得已而为之，纯属应景。"随口"和"顺嘴"的概念结构与转喻蕴含类似，"顺口"在语料中出现比较多，共4次，似乎是一个常规性较强的转喻：

 例8 焦 母 新媳妇有你的什么？
 白傻子 （笑嘻嘻地，**顺口**一数落）"新媳妇好看，傻——傻子——看了直打转；新媳妇丑，傻——傻子抹头往外走。"（《原野》，31）

白傻子的"顺口"倒没有明显的应景目的，只是机械地、下意识地说出了类似顺口溜的话语，没有多少认知投入。相比之下，《北京人》中陈奶妈的"顺口"交互性更强一些：

 例9 愫 方 嗯，（想不出话来）我，我来看看鸽子来啦。（就向搁着鸽笼的桌子走）
 陈奶妈 （**顺口**）对了，看吧！（《北京人》，133）

愫方一时语塞，情急之下找了"看看鸽子"的借口，陈奶妈也毫无觉察，不假思索地作了回应。下面的"**顺口**"稍有不同，它不是动词，而是用作副词，尽管其转喻源始域中含有动词"顺"：

例10　李石清　——（仿佛不大**顺口**）经理知道了市面上怎么回
　　　　　　　事么？
　　　　潘月亭　（故意地）不大清楚，你说说看。（《日出》，79）

这个"顺口"与前面讨论的不同，不是"没有考虑就说出"，而是流利、快速、自然地说出。银行秘书李石清自以为掌握了关键的市场信息，并由此可以改变自己的地位，改变他与银行经理潘月亭的权势关系。他极欲改变对后者的称呼，但又没有胆量和把握（他后来一度改称后者为"月亭"），所以，原来惯常使用的"经理"这一称呼对于他而言反而"仿佛不大顺口"了，使用起来多少有点别扭。可见，这一转喻蕴含了不少人物个性与关系的有效信息。下面的转喻要复杂一些：

例11　林树桐　到兰州去开会，听老铁说……
　　　　马　昭　（**顺口搭音**地）哪个老铁？（《西望长安》，25）

"顺"本意为"依着自然情势（移动）"（《现代汉语词典》，1806）。这一动作的对象是"口"，基于转喻器官激活言辞，"顺口"即转喻性地表示"没有经过考虑（说出）"（《现代汉语词典》，1807）。顺便指出，上述舞台指令中"顺口搭音"的"搭音"与"顺口"有异曲同工之妙。"搭"表示"连接""接上"等具体动作，"音"也是转喻用法，由话语声音激活话语，所以，"搭音"便意味着"紧接着前面的话"。此外，这是一个转喻复合体，由两个概念结构一样的转喻叠加而成。

与"顺口"这一转喻类似，"脱口"也是有言语器官充当宾语的动宾结构，也表示言辞行为的率性与鲁莽：

例12　（镇静下，自己想方**才脱口说出**的原因，忽然，慢慢地）我
　　　　　告诉你，因为我认你是四凤的哥哥，我要你相信我的诚心
　　　　　（《雷雨》，87）

但不同的是，"脱口"的概念结构更复杂，因为它多了隐喻基础**人体**

（器官）即容器。下面的转喻比较生僻，新奇特色更鲜明：

> **例13** 杨彩玉　葆珍，过来，这是……（**碍口**）
> 　　　　匡　复　（抢着）是葆珍吗？（以充满了情爱的眼光望着）
> 　　　　（《上海屋檐下》，35）

　　出现在舞台指令中的"**碍口**"描述了类似"**烫嘴**"的言辞行为。"碍"为物理特性明显的动作，表示"妨碍、阻碍"（《现代汉语词典》，7），这往往要承受一定的逆向压力，"碍"的作用对象为"口"，转喻性地激活言说这个意义，所以，"碍口"的转喻义便是"怕难为情或碍于情面而不便说出"（同上）。这是战乱失散多年、而妻子又带着孩子（即葆珍）与别人同居的一对夫妻尴尬重逢的场面。妻子杨彩玉不知如何向年幼的孩子介绍匡复，后者是孩子的亲生父亲，但多年杳无音信，孩子一直以为爸爸是那个这些年与她们母女生活在一起的人（林志成）。杨彩玉无法向孩子解释这一切，何况她自己也不知如何处理与两个男人的关系，她的"**碍口**"便无法避免。

　　另一个转喻"**改口**"的概念结构也很清楚，"口"转喻性地激活言语，"改口"转喻性地凸显了改变（原来说过的）话语这一意义。我们的语料中，这一转喻有两种语言表征，除了"**改口**"，还有"**改了口**"，而且都集中出现在曹禺名剧《原野》中：

> **例14** 仇　虎　小哥俩好久没见面，等他回来再看您也是图个齐全——
> 　　　　焦　母　（疑惧）齐全？
> 　　　　仇　虎　（忙**改口**）嗯，热闹！热闹！（《原野》，50）

　　回到老家复仇的仇虎一不小心说出了自己等待焦大星回来的原因，即报仇时图个满门灭绝。焦母听后"疑惧"地反问"齐全？"，仇虎这才发现差点泄露了他回来的真实目的，赶紧将"齐全"改正为"热闹"。仇虎是来复仇抑或访友，图的是齐全还是热闹，两者天壤之别，都体现在这转喻"**改口**"之中。下例中这一转喻的另一种表征描述的是焦花氏的言辞行为：

> **例15** 焦花氏　（改正他）你先救我。
> 　　　　焦大星　（机械地）我先救你！

焦花氏 （眼里闪出胜利的光）你先救我！（追着，**改了口**）救我一个？
焦大星 （糊涂地）嗯。（《原野》，9）

这对夫妇的对白讨论的还是那个千年难题，焦花氏这一"**改口**"非同小可，她将那个命题做了颠覆性修改：将"先救我"改为只"救我一个"。焦花氏的"**改口**"具有得寸进尺、得陇望蜀的逼人之势，而下面焦母的"**改了口**"则是面对真相时无力的抵赖和虚弱的狡辩：

例16 焦花氏 对了！好弟兄！（森严地）好弟兄强占了人家的地——

焦 母 （低得听不见。同时）什么？

焦花氏 （紧接自己以前的话）——打断人家的腿，卖绝人家的姊妹，杀死人家的老的。

焦 母 （惊恐）什么，谁告诉你这个？

焦花氏 他都说出来了！

焦 母 （战栗）可是，这并不是大星做的，这是阎王，阎王……（指着墙上的像，忽然**改了口**）阎王的坏朋友，坏朋友，**造出来的谣**……谣言。（《原野》，46）

面对焦花氏说出的焦家针对仇虎家的恶行，焦母情急之下证实了它，但又企图用谎言掩盖真相，她难以自圆其说，更难以独善其身。焦母的最后一个话轮"造出来的谣"还包含了一个隐喻：**言语即产品**。

"**夸口**"这个转喻在我们的语料中出现了两次，都集中在曹禺的《北京人》中。下面是剧本开篇的舞台指令中作者对大儿媳曾思懿的描述：

例17 她绝不仁孝（她恨极那老而不死的老太爷），还**夸口**是稀见的儿妇，贪财若命，却好说她是第一等慷慨。暗放冷箭简直成了癖性，而偏爱赞美自己的口德，几乎是虐待眼前的子媳，但总在人前叹惜自己待人过于厚道。（《北京人》，4）

动词"夸"即"夸大"，"口"此处并非指代言语器官，而是依然转喻

性地激活言辞,"夸口"即"说大话"(《现代汉语词典》,1117)。曾思懿"夸口",不只是言过其实地自我吹嘘("是稀见的儿妇"),而且掩盖了基本的事实("她恨极那老而不死的老太爷")。这一转喻的负面含意很明显。它的另一个变体也与曾思懿有关,出现在她与丈夫的对白中:

> **例18** 曾思懿 (也有些吃惊,但仍坚持她的冷冷的语调) 奇怪,一张画叫个小耗子咬了,也值得这么着急?家里这所房子、产业,成年叫外来一群大耗子啃得都空了心了,你倒像没事人似的。
> 曾文清 (长叹一声,把那张画扔在地上,立起来苦笑) 嗳,有饭大家吃。
> 曾思懿 (悻悻然)有饭大家吃?你祖上留给你多少产业,你**夸得下这种口**。现在老头在,东西还算一半是你的,等到有一天老头归了天——(《北京人》,16)

"**夸得下这种口**"这一转喻的使用,延续了曾思懿对丈夫的一贯态度:鄙视、挑剔而又强势。本来曾文清的画作被耗子毁了,心情就不好,又突遭曾思懿毫无由头的抢白,其郁闷可想而知。

下面的转喻相对复杂。"**张口结舌**"实际上是两个概念结构相同转喻的并列组合,它们是动词("张""结")施加于言语器官("口""舌")而形成的转喻复合体:

> **例19** 白傻子 (站起)给你?(高举起斧头)不,不成。这斧头不是我的。这斧头是 焦……焦大妈的。
> 仇 虎 你说什么?(也站起)
> 白傻子 (**张口结舌**)焦……焦大妈!她说,送……送晚了点,都要宰……宰了我。(《原野》,5)

在仇虎的逼问之下,白傻子难以应对,便"**张口结舌**"起来。这个转喻复合体描述的两个动作,有前后顺序,但无因果关系。"张口"可以单独使用,转喻性地表示说话,"结舌"("让舌头打结")似乎绝少单独使用。舌为重要的言辞发声器官,舌的灵巧运动转喻性地激活言辞行为的流畅,而舌的纠结、迟钝则转喻性地凸显言辞行为的滞涩和不畅。

第三节 动作施加于其他言语器官形成的转喻

除了"嘴""口"作为行为对象形成转喻之外,器官"牙(齿)"也有类似功能,而且为数不少。我们语料中的这类转喻共有 17 例。

例1　林志成　(**咬紧牙根**)我跟彩玉同居了!
　　　匡　复　(混乱,但是无意识地)嗯——(颓然坐下,学语似的)同——居——了(《上海屋檐下》,27)

这是两个有着复杂关系的男人之间的对话。他们之前是好友,又与同一女子先后共同生活。面对在传言中早已离世、突然露面的彩玉的合法丈夫匡复,林志成选择了说出实情,但这又何等艰难。"**咬紧牙根**"与前面讨论过的"**掩口**"不同,无法视为字面意义,即对言语方式的直接描述,而只能理解为这一行动的转喻意义。"咬牙"本是一个与强烈情绪、重大决心相关的动作,"**咬紧牙根**"则更具体、更形象、程度更甚。因为后面说出的实情对于匡复无异于晴天霹雳,因此对于林志成以及彩玉也是一种折磨。

另一个转喻"切齿"也转喻性地激活了强烈情绪或情感:

例2　鲁大海　哦,好,好,(**切齿**)你的手段我早就领教过,只要你能弄钱,你什么都做得出来。你叫警察杀了矿上许多工人,你还——
　　　周朴园　你胡说!(《雷雨》,55)

这是鲁大海与周朴园的正面交锋。"**切齿**"这一器官动作凸显言辞行为特质,即"果断、清晰地说出"。《雷雨》中鲁大海应该是最多仇恨情绪的人,其仇视对象无疑是周朴园为代表的周家人。在这个回合中,鲁大海愤怒地当面揭穿了周朴园唯利是图的虚伪面具。下面"**切齿**"的人物依然是鲁大海,依然是在发泄仇恨情绪的同时揭露他人的卑鄙,只不过这次对象不同,换成了周家大少爷:

例3　鲁大海　(**切齿**地)哼?现在你要跑了!

（半晌。）
周　萍　（压下自己的怒气，辩白地，故意用低沉的声音）
　　　　我早有这个计划。（《雷雨》，86）

这是鲁大海由爱而生的仇恨，由爱他妹妹四凤而产生的对周萍的强烈仇视。《丽人行》中友生的仇恨则是民族之恨，它源于切肤的民族之痛：

例4　刘金妹　友哥，你饶了我吧。
　　　友　生　（低头，**咬牙**）我饶不了鬼子！（《丽人行》，9）

"**咬牙**"与"**切齿**"基本同义，而且转喻成分、概念化过程也一样。抗战时期的上海，刘金妹遭到日寇侮辱，欲死不成，其夫友生的"**咬牙**"不止表达一种情感，更是一种决心。而《北京人》中老太爷曾皓"**咬紧了牙**"则转喻性地凸显了对儿子的极度不满与绝望：

例5　愫　方　（颤抖）走了。
　　　曾　皓　（**咬紧了牙**）这种儿子怎么不（顿足）死啊！不（顿足）死啊！（想立起，舌头忽然有些弹）我舌头——麻——你——（《北京人》，95）

"**咬牙**"这个激活强烈情感特别是仇恨的转喻，在《原野》这一复仇主题的剧中自然出现最频，极大地渲染了两个家族之间、家庭之内的不共戴天之仇。

例6　仇　虎　（忽然回转头，愤怒地）可他——他怎么会死？他怎么会没有等我回来才死！他为什么不等我回来！（顿足，铁镣相撞，疯狂地乱响）不等我！（**咬紧牙**）不等我！抢了我们的地！害了我们的家！烧了我们的房子，你诬告我们是土匪，你送了我进衙门，你叫人打瘸了我的腿。为了你我在狱里整整熬了八年。你藏在这个地方，成年地想法害我们，等到我来了，你伸伸脖子死了，你会死了！（《原野》，6）

这是在报仇之前，听到焦阎王死讯后的震怒。"**咬紧牙**"这种言辞方式，凸显了仇虎失去复仇机会的愤懑之情。与焦母的对白中，谈及焦阎王

时，仇虎禁不住下意识地"咬住牙"：

例7　焦　母　虎子，你看看墙上挂的是谁？
　　　仇　虎　（**咬住牙**）阎王，我干爹。（《原野》，48）

而焦家内部，焦花氏对婆婆似乎也怀有你死我活之仇：

例8　焦花氏　（气得脸发了青，躲在一旁，**咬着牙**，喃喃地）我当了阎王奶奶，第一个就叫大头鬼来拘你个老不死的。
　　　焦　母　（听不清楚）你又叨叨些什么？（《原野》，27）

焦花氏"**咬着牙**"的言语方式，转喻性地激活了她对焦母的厌弃以及惩罚焦母的决心。而仇视绝不是单向的，焦母对于仇虎和焦花氏也怀有同样程度的仇视：

［右屋里有焦氏铁棍落地、一个人在闪避的声音。］
［焦母的声音：（咻咻然。**咬牙**，举起铁杖向下击）妈的！妈的！妈的！］（《原野》，32）

瞎子焦母看不见屋里的人，但她感觉得到，也猜测到了房中之人是仇虎。所以，她的"**咬牙**"并非盲目，而是有明确的对象。下面她的仇恨目标换成了焦花氏，或者确切地说，扩大到了焦花氏：

例9　焦　母　虎子心里现在打的是什么主意？他要干点什么？
　　　焦花氏　不知道。
　　　焦　母　（**咬住牙**）你不知道？你是他肚里的蛔虫，心上的——（《原野》，44）

焦母原本想从焦花氏嘴里得到仇虎到底想干什么的信息，被回绝之后，她一方面述说他们两人的特殊关系（言下之意是：你怎么能不知道呢），一方面又恨意不绝，所以，其言语方式便是"**咬住牙**"。

"**咬牙**"激活的不限于仇恨这一种情感，它还凸显了其他强烈情绪，甚至仇恨的反面——爱情：

例10　焦花氏　（痛得眼泪几乎流出）死鬼，你放开手。
　　　仇　虎　（反而更紧了些，**咬着牙**，一字一字地）我就这么抓紧了你，你一辈子也跑不了。你魂在哪儿，我也跟你哪儿。（《原野》，16）

仇虎"**咬着牙**"做了一番另类表白，表明了对焦花氏的痴心和决心。下例中的转喻有所不同，它不是简单的概念激活，而是两个转喻叠加，构成了一个复杂结构：

例11　讲维新，主意高，还有那康有为和梁启超。
　　　这件事，闹得凶，气得太后**咬牙切齿**直哼哼。（《茶馆》，35）

这是《茶馆》第一幕与第二幕幕间快板中的语词。"**咬牙切齿**"显然是"**咬牙**"与"**切齿**"两个转喻的组合，它们都是"动作+言辞器官词"构成的转喻，概念过程更丰富，行为描述更充分，情感表达也更浓烈，这类转喻自然更具有新奇性。同时，它又源于简单转喻，依然保留了单个转喻的一些概念元素，依然表达"仇恨"这种情感。下例类似：

例12　李石清　（一个人愣了半天，才由鼻里嗤出一两声冷笑）好！好！（拿起钞票，紧紧地握着恨恨地低声）二十五块！（更低声）二十五块钱。（**咬牙切齿**）我要宰了你呀！（《日出》，81）

这是银行秘书李石清被炒鱿鱼之后的独白。"钞票"是结给他当月的薪金。几分钟之前他还做着飞黄腾达的美梦，这种反差使他"愣了半天"之后顿生了对银行经理的恨意，所以，他"**咬牙切齿**"地发了一个自己恐怕永远无力实现的毒誓："我要宰了你呀！"

下面要讨论的"**由牙齿间迸出**""**从牙缝里挤/喷出**"实际上与"**咬牙切齿**"的物理性动作相似，也转喻性地激活言辞行为。这类转喻以**器官即容器**、**言辞即动体**为概念基础，涉及的动词都表示快速、有力的剧烈动作。尽管它们的概念结构、源始域与"**咬牙切齿**"不同，但都蕴含了浓烈甚至过激的情感，尤其是仇视。这类转喻表征还是集中在《原野》中：

例 13　焦花氏　（靠着仇虎）大星，你——你放下刀。
　　　　焦大星　（**由牙齿间迸出**）金子，你，你会喜欢他！
　　　　焦花氏　嗯，（横了心）我喜欢他，我就喜欢他这一个。
　　　　　　　　（闭上眼，等仇动手）（《原野》，60）

突然间知道了自己妻子背叛的秘密，焦大星受到的震撼、打击可以想见，他的话"**由牙齿间迸出**"，有愤怒，也有震惊。这个悲剧人物做梦也想不到两个他自以为最亲近、可靠的人会伤害他。下例中的转喻则比较单纯：

例 14　焦花氏　好，我开门，你进屋子当皇上去。（一溜烟由中门
　　　　　　　　跑出）
　　　　[半晌。]
　　　　仇　虎　（四周望望，满腔积恨，凝视正中右窗上的焦阎王
　　　　　　　　半身像，阴沉沉地**牙缝里挤出来**）哼，你看，你
　　　　　　　　看我做什么？仇虎够交情，说回来，准回来，没
　　　　　　　　有忘记你待我一件一件的好处，十年哪！（《原
　　　　　　　　野》，19）

这是仇虎面对仇敌焦阎王半身像的独白。他的每个词都是"阴沉沉地**牙缝里挤出来**"的，这一转喻蕴含的是深沉的、无法化解的仇恨。焦母似乎一点也不喜欢儿媳，她对后者的厌弃甚至仇视也可从她的言辞行为中看出：

例 15　焦　母　（回头，**从牙缝里喷出来的话**）活妖精，你丈夫叫
　　　　　　　　你在家里还迷不够，还要你跑到外面来迷。大星
　　　　　　　　在哪儿？你为什么不作声？
　　　　焦大星　（惶恐地）妈，在这儿。（《原野》，10）

尽管焦母的话语提供了丰富的仇视信息，但她言语方式（**从牙缝里喷出来的话**）本身的价值也不容忽视，起码，它对话语信息有印证或加强之效。与"咬牙切齿"一样，这类转喻主要表达负面的仇恨情感，但不限于此：

例 16　白傻子　（盯着他，怯弱地）像……嗯，……像——（抓

抓头发）反正——（想想，摇摇头）反正不像人。

仇　虎　（**牙缝里喷出来**）不像人？（迅雷似地）不像人？（《原野》，3）

仇虎这种不正常的"**牙缝里喷出来**"的说话方式，是他诧异、不满情绪的表达。因为那个在别人眼中"反正不像人"的人正是他自己。他还用几乎相同的言辞方式与焦花氏交流过：

例17　焦花氏　（痛得真大叫起来）你干什么，死鬼！

　　　仇　虎　（从**牙缝里迸出**）叫你痛，叫你一辈子也忘不了我！（更重了些）（《原野》，16）

这里"从牙缝里迸出"的言说方式是他坚定的、有点偏执的爱情的体现。所以，焦花氏的痛只限于身体，内心则很受用。

本章小结

以言辞器官为动作对象为源始域而形成的转喻，是言辞行为转喻中数目最庞大、频率最高的，语言表征最丰富多样，自然也是最重要的转喻方式。与上一章中的情形类似，言辞器官"嘴""口"在这类转喻中最为活跃，达到38次（包括下面将要讨论的"插嘴"）和19次，每千字为0.058次和0.029次；其次，"（牙）齿"也不再沉寂，形成了17个转喻，每千字达到0.026次。这些转喻几乎涉及了所有剧目，涉及了众多戏剧人物。就评价角度而言，这类转喻负面倾向明显。涉及器官词"牙""齿"的转喻大多与某种强烈情感相关。从概念化过程而言，大部分转喻都得到了隐喻的支持，都是两种认知机制互动的结果，都是某种程度上的转隐喻。

第七章 "插嘴"的转喻蕴含及认知、语用、文体特征

"插嘴'是一个常规性特征突出的转喻,在我们的语料中,由作用于器官的动作为源始域形成的转喻中,"插嘴"有 18 次之多,遍及 5 个剧作,涉及 14 个人物的言辞行为。其余涉及嘴的转喻的频率远不及它:"顶嘴""拌嘴"各有 5 次,"斗嘴皮子""顺口"等各有 2 次。此外,这一转喻含有比较丰富的会话含义和语用信息。因此,我们将其单独列出,给予特别关注。我们将从多方面讨论这一常规性极强的认知机制,本节探讨它的各种转喻表征,下节探讨它的认知、语用及文体特征。

第一节 "插嘴"的转喻蕴含

"插嘴"之中的"插"是一个表示快速有力的、带有明确目的性和强制性的动作(Hopper and Thompson, 1980),而且往往不合常规;"插"意为"篆文从干、从臼。本义为插入臼中舂捣,引申指插入、穿插"(谷衍奎,2003:467)。"嘴"在此不再单纯指代语言器官,而是激活了言语。所以,"插嘴"便意味着在别人正在谈话,准确地说,还未完成话轮时,打断别人,强行发话。我们知道,一般而言,打断(interruption)别人的谈话,是一种不礼貌的言语行为,有损被打断者的面子。

《上海屋檐下》中的穷书生赵振宇在他妻子的眼中是一位爱"耍嘴皮子"、无担当、无能耐的角儿,所以,在他与林志成侃侃而谈的当儿,赵妻便忍无可忍:

例1 林志成 (不等他说完)不对,我以为,上就上,下就下,最不行的就像我们一样。

赵振宇 可是,也许,从"李陵碑"的眼里看来,以为我们

的生活比他好吧！所以我，就是这样想，有什么不满意的时候，我就把自己的生活和那些更不如我的比一比，那心就平下去啦，譬如说……

赵　妻　（从旁**插嘴**，爆发一般的口吻）譬如说，譬如说，只有你，没出息，老是往下爬！（《上海屋檐下》，16）

赵妻强行介入两个男人的谈话，强制性打断其夫的话轮，不合一般的礼仪和会话习惯，也确实伤及了赵振宇的自尊，尤其是在后者正得意忘形、振振有词之际。同样是"**插嘴**"，《茶馆》中的例子大不一样：

例2　四　嫂　什么？不管？家里揭不开锅，你可倒好……
　　　丁　四　我不对，我不该回来，太爷我走！［四嫂扯住丁四，丁四抄起门栓来要打四嫂，二春跑过去把门栓抢过来。］
　　　赵　老　（大吼）丁四！
（丁四被赵老的怒吼声震住，低头不语，往屋门口走。四嫂坐下哭，二春蹲下去劝。）
　　　赵　老　这是你们丁家的事，按理说我可不该**插嘴**，不过咱们爷儿们住街坊，也不是一年半年啦，总算是从小儿看你长大了的，我今儿个可得说几句讨人嫌的话……
　　　丁　四　（颓唐地坐下）赵大爷，您说吧！（《龙须沟》，10）

首先，"**插嘴**"并没有发生在别人正在讲话的当口，赵老"**插嘴**"前并无人说话，丁四夫妇及二春都只有肢体动作，而且，赵老上一话轮（丁四！）实际上是在阻止后者打四嫂。所以，"**插嘴**"并非只是打断别人的话轮，而是形成了言后效果，成功地干预了别人的行为。其次，尽管干预别人特别是别人的家务事不妥，还危及他人面子。但上例中赵老的"**插嘴**"给人的感觉不但无丝毫不妥，而且非常仗义、十分及时，连被干预者丁四也无半句怨言。这与后者在家庭矛盾中理亏有关，与赵老在街坊中的威望有关，也与这个"**插嘴**"发生的时机相关（丁四夫妇的冲突一触即发，有不可收拾的可能）。所以，"**插嘴**"的礼貌与否不能一概而论，还取决于交际中的多种因素。下面的两例"**插嘴**"都出自《原野》，不过，两者略有不同：

例3 白傻子 我瞧见，瞧见（食指放在嘴里）老虎在这儿。
焦花氏 （大惊）谁说的？
焦 母 （明白白的话）死婊子，你别**插嘴**，还有谁？傻子，你说！（《原野》，32）

焦母欲从白傻子那儿得到有关焦花氏出轨的证据，在白傻子述说到关键信息的当口，焦花氏"大惊"之下"**插嘴**"了，反诘到："谁说的？"。尽管其"**插嘴**"招致了焦母辱骂与断喝，但还是打断了白傻子的话轮，延缓了其私情的败露。这个转喻是交际第三者对正在进行的交流成功的阻隔，下面的"**插嘴**"则只涉及两个交际者，在一方尚未完成话轮之前另一方试图打断，但屡试无果：

例4 焦花氏 （**发野**地）好，大星，你好！你好！你好！你不疑心！你不疑心！你回家以后，你东也问，西也问，你想从狗蛋这傻子的身上都察出来我的短。好，你们一家人都来疑心我吧，你们母子二人都来逼我，逼死我吧。（大星几次想**插进嘴去**，但是她不由分辩地一句一句数落）（《原野》，35）

这次焦花氏成为了试图打断的对象。面对她喋喋不休辩解兼"发野"，懦弱的大星数次想"**插进嘴去**"，但就是插不进去，焦花氏"不由分辩地一句一句数落"，如愿完成了自己的话轮。这一转喻在某种程度上透露了这对夫妻之间一强一弱、极不均衡的权势关系（power relationship）。顺便指出，"发野"也是一个转喻，不过没有言辞器官参与罢了。

曹禺的名剧《日出》和《北京人》是使用转喻"插嘴"最多的剧本，分别达到 6 次和 8 次。一方面说明作者善于或偏好这一概念方式，另一方面，也意味着这两出戏会话进行的不顺畅，常常出现变故，偏离正常运行轨迹，剧情发展曲折艰难。

《日出》中这一转喻集中于银行经理潘月亭与银行秘书李石清的交集中，而且全部发生在第四幕。第一次"插嘴"比较"正常"——是经理打断了其手下秘书：

例5 李石清 （低声秘语）我这是从一个极秘密的地方打听出来的。我们这一次买的公债算买对了，您放心吧！金八这次真是向里收，谣言说他故意造空气，他好向

外甩，完全是神经过敏，假的。这一次我们算拿准了，我刚才一算，我们现在一共是四百五十万，这一"倒腾"说不定有三十万的赚头。

潘月亭　（唯唯诺诺地）是……是……是。（但是没有等李石清说完，他忽然**插嘴**）哦，我听福升说你太太——（《日出》，79）

李石清自以为得到了有关银行生死存亡的天大机密，一反常态地高调，在他兴致勃勃地向潘月亭讲述时，后者突然打断了他。一是因为潘月亭早已知道了所谓的秘密，再则他不想李石清再这么得意下去，所谓他太太的电话也刚好是阻止他的借口。

紧接着，李石清不自量力地提醒潘月亭"小不忍则乱大谋"，后者开始反击，旁敲侧击地数落前者吃里扒外的种种劣迹：

例6　李石清　经理，您这是何苦呢？圣人说过："小不忍则乱大谋"。一个做大事的人多忍似乎总比不忍强。

　　　潘月亭　（棱他一眼）我想我这两天很忍了一会。不过，我要跟你说一句实在话：我很讨厌一个自作聪明的人在我的面前多**插嘴**，我也不大愿意叫旁人看我好欺负。（《日出》，80）

这在潘月亭看来是"自作聪明的人在我的面前多**插嘴**"。与前面讨论的转喻不同，这里的"**插嘴**"并非局限于打断别人的话轮，而是拓展到了更宽泛的领域，指不恰当地、不合时宜地、"自作聪明"地教导别人，干涉或扰乱别人的思维或行动。这一转喻的这个拓展意义新奇特质明显，尽管在真实语言中不乏实例，但还没有被收入汉语词典。下面的"**插嘴**"也不是"在别人说话中间插进去说话"（《现代汉语词典》，201）：

例7　李石清　拿来！拿来！怎么早不说。〔李由福升手里抢来，连忙看〕

　　　王福升　（在旁边**插嘴**）我刚才倒是想给四爷的，可是我瞅见四爷在打牌，手气好，连着"和"三番，我就没送上去。

　　　李石清　去，去！出去。少在这儿**多嘴**。（《日出》，85）

因为王福升说话前并没有人（包括李石清）讲话。一般而言，王福升这个茶房放下信就该离开，何况在刚刚提拔的银行襄理李石清专注于那份信时，更不该唠叨没完。所以，这里的"插嘴"含有两层意思：错误的人在错误的时间说了话。而且，这个话语干扰到了别人。正由于此，这个"插嘴"招致了李石清的极度反感和严词呵斥："去，去！出去。少在这儿多嘴。"

李石清从茶房手里截获了潘月亭的信，私自拆看后，自以为掌握了秘密与主动，又故态萌生，忘乎所以，又开始有意或无意地打断潘月亭了：

例8 潘月亭 （奇怪他为什么这样做排，仿佛觉出来里面很蹊跷。他不信任地望着李石清，却又急忙地拿起信纸来读）好，好。

　　　李石清 （在他旁边**插嘴**，慢吞吞地）这件事我简直是想不到的，不会这么巧，不会来得这么合适。我想这一定是谣言，天下哪会有这样快的事。您看，我有点好**插嘴**，好多说几句闲话，经理，您不嫌烦么？（《日出》，86）

与例6中的"插嘴"一样，这里李石清干扰的不是潘月亭的话语①，而是影响了后者阅读行为。他话轮中的第2个"插嘴"颇有挑战意味，也是对例6中潘月亭对他指责（"我很讨厌一个自作聪明的人在我的面前多插嘴"）的回应。言下之意是，我又在"插嘴"了，你又能拿我怎样？

相比之下，剧中的另一个"插嘴"显得比较平淡，属于典型的打断别人话语的用法：

例9 外面男甲的声音 （不耐烦地对着妇人咆哮）去你妈的一边去吧。喂，老三，你看，她不会跑出去吧？

　　　外面男乙的声音 （老三，地痞里面的智多星，迟缓而自负地）不会的，不会的，她要穿着大妈的衣服走的，一件单褂子，这么冷的天，她上哪儿去？

　　　外面女人的声音 （想得男甲的欢心。故意**插进嘴**）可不是，

① 潘月亭此时专注于那封信，并没有言语。

她穿我的衣服跑的。那会跑哪儿去？可是二楼一楼都说没看见，老三，你想，她会——（《日出》，17）

在"男甲"与"男乙"对话时，"女人"自行加入，打乱了原先的二人会话格局，也影响到了话语走势。但是，需要注意的是，尽管在话语结构上这一转喻具有否定意味，但就话语内容而言，她"**插嘴**"而提供的信息支持了"男乙"话轮，而非反驳或挑战后者。而且，她"**插嘴**"的初衷是"想得男甲的欢心"。所以，"**插嘴**"并非一定是消极、负面的，不能一概而论，并非完全独立于语境，这一转喻属于语境依赖型。

《北京人》中的转喻"**插嘴**"为数最多。剧中首先"**插嘴**"的是曾家长媳曾思懿，她打断的是来访的旧时的奶妈：

例10 陈奶妈 （十分高兴）是呀，我刚才听了一愣，心想进城走这么远的路就为的是——
曾思懿 （**插嘴**）看清少爷。（《北京人》，7）

陈奶妈在说到进城的目的时，纠结于要不要说明此行是来看曾家大少爷曾文清（即清少爷）的，因为她怕引起曾思懿的妒忌。犹豫之间，曾思懿打断了她的话轮，替她说出了原委。这一转喻多少证明了曾思懿的精明与世故。它的特殊之处在于它发生在言说者或被打断者的话轮出现停顿（pause）的当口，而非话轮流利发展之时。所以，没有那么唐突，对原来言说者的面子威胁也较弱。

郁郁不得志的江泰在剧中常常有长篇宏论，有时"自黑"起来也毫不留情面，以至于其妻都不忍卒听：

例11 江 泰 以至于月盛斋的酱羊肉，六必居的酱菜，王致和的臭豆腐，信远斋的酸梅汤，二妙堂的合碗酪，恩德元的包子，沙锅居的白肉，杏花春的花雕，这些个地方没有一个掌柜的我不熟，没有一个掌灶的、跑堂的、站柜台的我不知道，然而有什么用？我不会做菜，我不会开馆子，我不会在人家外国开一个顶大的李鸿章杂碎，赚外国人的钱。我就会吃，就会吃！（不觉谈到自己的痛处，捶

胸）我做什么，就失败什么。做官亏款，做生意赔钱，读书对我毫无用处。（痛苦地）我成天住在丈人家里鬼混，好说话，好牢骚，好批评，又好骂人，简直管不住自己，专说人家不爱听的话。

曾文彩　（**插嘴**）泰！（《北京人》，70）

　　面对丈夫痛苦的自虐式调侃，曾文彩的"**插嘴**"需要从两方面来看。一方面，它阻止了江泰与别人的交流，尤其是江泰自己的话轮，有损于后者的面子。另一方面，这是出于善意，确切地说，出于爱意做出的言语行为，是为了在邻里之间保全后者的面子，而且，某种程度上，也达到了目的。

　　两小无猜的少年曾霆、袁圆是《北京人》中的一抹亮色。他们之间懵懵懂懂的情愫也在这一转喻之中得以体现：

例12　袁　圆　（低声）我爸爸刚才问我是"北京人"好玩，你好玩？

　　　　曾　霆　（心跳）他怎么问这个？他知道我——

　　　　袁　圆　你别管，爸爸就是这样，（轻轻点着他的头，笑着）我就说你好玩。

　　　　曾　霆　（喜不自禁）真的？

　　　　袁　圆　（肯定）当然。

　　　　曾　霆　（连忙）我，我写的（略举信）这信，你看见了？

　　　　袁　圆　（兴奋地）你别**插嘴**。后来爸又问我："你爱哪一个？"（《北京人》，85）

　　袁圆对曾霆的指令"你别**插嘴**"似乎全然没有突兀或指责意味，它只是孩童天性的自然流露。仔细看来，曾霆的"**插嘴**"也有独特之处。首先，这一会话一直在他们两人之间进行，曾霆并非第三方；其次，在他"**插嘴**"之前，袁圆的话轮都是完整的，并没有被他中途打断。所以，仅从会话结构角度，我们找不到这一转喻的合理解释。所以，得从会话内容尝试。本来袁圆在转述她与父亲的交谈，在她还没有完成这个转述时，情急的曾霆以"我，我写的（略举信）这信，你看见了？""**插嘴**"，袁圆并没有理会他的发问，而是继续她的转述。这里的"**插嘴**"是指会话结构完全正常情形下对原有话题的阻隔。

　　下面两个"**插嘴**"极为相似，都是作为第三方的陈奶妈打断了曾文彩、

江泰夫妻之间的谈话：

例 13　曾文彩　（无力地）可这寿木是爹的命，爹的命！
　　　　江　泰　你既然知道这件事这么难办，你要我去干什么？
　　　　陈奶妈　（早已停下针在听，**插进嘴**）算了吧，反正钱是没有，房子要住——（《北京人》，102）

不久，夫妻二人又有了更严重的纠缠：

例 14　曾文彩　（困难地）可现在爹回了家，你难道就一辈子不见他？就当作客人吧，主人回来了，我们也应该问声好，何况你——
　　　　江　泰　（替她说）要曾家老太爷的棺材！
　　　　曾文彩　（立刻）那爹怎么会肯？
　　　　陈奶妈　（**插嘴**）就是肯，谁能去跟老爷子说？
　　　　曾文彩　（紧接）并且爹刚从医院回来。
　　　　陈奶妈　（**插进**）今天又是老爷子的生日，——（《北京人》，108）

而且，其中的"**插嘴**"都没有中断原来的话轮，都出现在话轮转换（turn shift）之间，发生在夫妻二人话语争执不下之时，而且出于息事宁人之心。例 14 中的转喻"**插进**"类似于"**插嘴**"。

下面的"**插嘴**"发生在多人（4 人）交谈的场合：

例 15　曾思懿　姑老爷！
　　　　江　泰　（继续不断）这都未见得，未见得！这不过是一种看法！一种习惯！
　　　　曾　皓　（**插嘴**）江泰！
　　　　江　泰　（不容人**插嘴**，流水似的接下去）那么譬如我吧，（坐下）我死了，（回头对文彩，不知他是玩笑，还是认真）你就给我火葬，烧完啦，连骨头末都要扔在海里，再给它一个水葬！（《北京人》，112）

曾皓试图在江泰话轮行进之中打断他，其实，这段会话中曾思懿的第一个

话轮"姑老爷!"也是确凿的"插嘴"。但两人的努力都没有奏效,江泰的话语如脱缰野马,任谁也阻挡不了,曾家老泰山曾皓试图"**插嘴**"也是徒然。

剧中的最后一个"**插嘴**"诞生于两个同病相怜的女性之间:

例16　愫　方　(哀矜地)为什么要记得那些不快活的事呢,如果为着他,为着一个人,为着他——

曾瑞贞　(忍不住**插嘴**)哦,我的愫姨,这么一个苦心肠,你为什么不放在大一点的事情上去?(《北京人》,122)

曾瑞贞在愫方的话轮未完成时打断了她,给后者给出了新的选择,为的是助其摆脱凄凄惨惨的境况。两人辈分不同,晚辈曾瑞贞更明朗,思路更开阔,反叛意识更强。

在动作施加到言语器官形成的言辞行为转喻中,"**插嘴**"最为活跃。我们见证了它在不同剧作、不同语境中的丰富表征及蕴含。在此基础上,下面,我们将对它进行进一步梳理和分类,以期对这一常规性极强的转喻在认知、语用及文体维度有更深入的理解。

第二节 "插嘴"的认知、语用及文体特征
——兼与英语 interruption 对比

我们对转喻"插嘴"的一般特征及在戏剧中的表征及蕴含进行了探讨。下面我们进一步聚焦于这个转喻的认知、语用及文体特质,并与英语 interruption 作比较分析。某些例子会再次使用,但讨论的视角或重点不同。

一、引言

"**插嘴**"即"在别人说话中间插进去说话,"相当于英语的 interrupt/interruption(即打断)(《现代汉语词典》(汉英双语版),201)。国内语言学界还没有关于"插嘴"的任何讨论。有关英语 interruption 的研究多集中在会话分析、语用学和戏剧文体范畴。一般认为,interruption 指在当前说话人(current addresser)还没有完成自己的话语就被打断,它往往破坏了原有的

会话结构（conversational organization），挑战了原来的发话者，改变了正常的话语走向，属于不礼貌的言语行为，有损于被打断者的面子（Coulthard，1985：64-68；Levinson，1983：299-330；Sacks et al，1974：696-735）。基于此，戏剧文体界认为，interruption 蕴涵了丰富的文体信息。它暗示了戏剧人物权势关系（power relationship）：常打断别人的人多被看作强势者，而常被人打断的人易被视为弱势者（Bennison，1998：75-76；Culpeper，2001：173；Herman，1995：111；Weber，1998：123；司建国，2005：48；2006）。显然，这种"粗鲁的""不礼貌的"会话策略（Short，1998：14；Culpeper，1998：90）"是潜在的话轮转换的矛盾形式，给交际和戏剧带来对立和冲突"（Herman，1995：111）。从价值判断（value judgment）角度，即对描写言语行为词语好与坏、褒与贬的评价而言，Interruption 的负面、消极含义是独立于语境（context independent）的，即不受语境影响，在任何情况下都是如此（Pauwels & Simon-Vandenbergen，1995；Simon-Vandenbergen，1995）。认知语言学界认为，英汉两种语言中的言辞行为（speech activity）转喻和隐喻大多具有明显的负面倾向，多表示消极的、应尽量避免、杜绝的言辞行为，有人体词参与的尤甚（Simon-Vandenbergen，1995：71-124；Semino，2005；Jing-Schmidt，2008），其消极意义也往往独立于语境（Simon-Vandenbergen，1995）。作为典型的言辞行为转喻和隐喻，"插嘴"是否也是如此？它是否也有类似于 interruption 的语用和文体特征？我们拟采用现代汉语戏剧语料，对这一言辞行为表征的认知、语用及文体特质做出梳理和阐释，并与 interruption 进行对比。

二、"插嘴"的认知特质

"插嘴"是一个涉及两种概念投射过程的转隐喻（metaphtonymy），即认知转喻与隐喻两种概念路径、两个概念投射过程互动的结果。

"插嘴"首先是一个转喻，基于认知转喻**施加于言语器官的动作激活/凸显言辞行为**（ACTION UPON SPEECH ORGAN FOR SPEECH ACTIVITY）[②]（Pauwels and Simon-Vandenbergen，1995：54-57），"**插嘴**"以作用于言语器官"嘴"的动作"插"为源始域激活或凸显了言语行为——打断别人的话。"插""篆文从干、从臼。本义为插入臼中舂捣，引申指插入，穿插"（谷衍奎，2003：467）。"嘴"显然不再指代那个最重要的言语器官，而是通过转喻**言辞器官激活言辞**（SPEECH ORGAN FOR SPEECH）激活了与器官密切相关的"言辞"域。"插"本身是一个极具"强度"与"速度"的

剧烈动作，其强制性与突然性并存，所以，在不恰当的时刻强行打断别人的话语就可被视为将"嘴"作为可以操作的物件插在别人的话语中（Jing-Schmidt, 2008: 255）。此外，这一转喻还具有隐喻基础，有隐喻的概念支持，它是以认知隐喻**话语即具体物件**（SPEECH AS PHYSICAL OBJECT）、**言语行为即物理行为**（VERBAL ACTION AS PHYSICAL ACTION）为基础而形成的。所以，与许多以施加于言语器官的动作为源始域构成的转喻（如"顶嘴""嚼舌头"）一样，"插嘴"是转喻与隐喻这两种最普遍的认知方式相互作用的结果。

从认知角度讨论"插嘴"，可以揭示这一表征最基本的概念基础以及语义演变过程，追溯到我们久已忘却或漠然的认知理据，发现该修辞方式形象性的根源。"插嘴"是一个常规性（conventionality）特征突出的转喻，在我们的日常表达中司空见惯，也是现代汉语戏剧语料中出现频率最高的由作用于言语器官的动作而形成的转喻。

与"插嘴"不同，interruption 是单纯的隐喻。据韦氏英语词典，其本意为 causing a break in the continuity or uniformity of（a course, process, condition, etc.）（使某种进程、过程、状态中断）（Webster's, 1996: 998）。从《在线词源词典》（*Online Etymology Dictionary*）我们发现，14 世纪后期 interruption 表示 a breaking apart, a breaking off（断开、中断），到了 15 世纪早期才有了 a breaking into（a speech, etc.）（打断话语等）的意义。所以，与大部分言辞行为转喻和隐喻一样，这一隐喻也是物理行为（physical action）域投射到言辞行为域的结果（Cf. Semino, 2005）。但它没有涉及人体词，也没有转喻过程，其概念化过程相对简单，不具备"插嘴"的具象性和生动性。

三、"插嘴"的语用特征

汉语"插嘴"的语用界定可以参照英语的 Interruption。Interruption 的定义与分类的参照点是话轮转换（Turn taking）规则（Culpeper, 2001: 173）。按照这一规则，若保持话语连贯性，只有在话轮转换关联位置（Transition relevance place, TRP）才出现话轮转换（Sacks et al, 1974: 696–735）。话轮（turn）即"发话者在另一个人开始发言前说的话"（Tsui, 1994: 7）。Interruption 是发生在非话轮转换关联位置（Non-TRP）的话轮更替或说话人更换，即当前说话人还没有完成自己的话轮就被迫中止，话语权被剥夺。"插嘴"基本也是如此。但它们都还有一些语用特征有待发掘。

从我们的语料来看，"**插嘴**"可分为显性和隐性两大类。显性"**插嘴**"一般出现在话轮之中（intra-turn）或者话步之中（intra-move）（话步是小于话轮的会话单位），改变了会话结构与话题，其言后效果（perlocutionary effect）即言语行为产生的效果（Austin，1962；Tsui，1994：45）局限于言辞范畴；而隐性"**插嘴**"只出现在话轮之中，不但影响了话语组织和话题，而且往往干涉了受话者（addressee）行为，其言后效果超越了言语层面，如下图所示：

	插入位置	言后效果	插嘴者
显性	话步之中/话轮之中	改变会话结构、话题	受话者/非受话者
隐性	话轮之中	改变受话者行为	受话者/非受话者

图 1　"**插嘴**"的语用分类

（一）显性"**插嘴**"

根据"插入位置"以及"插嘴者"身份，显性"**插嘴**"可以进一步细分。所谓"插嘴"位置或时机有两种情形，一是在当前发话者（addresser）话步之中，他/她还没有完成正在进行的话步，这是典型的非话轮转换位置；另一种发生在话轮之中，即发话者完成了话步，但还没有完成话轮。"**插嘴**"者身份也有两种情况，要么是受话者，要么是非受话者（non-addressee）或会话"第三者"。插入位置与插嘴者这两个参数的互动便构成了下面四种显性"**插嘴**"。限于篇幅，每一种我们只讨论一个例证。为了便于叙述，我们对前面出现过的例证重新进行了编号。

A. 受话者在发话者话步之中"**插嘴**"：

> **例 1**　a 陈奶妈　（十分高兴）是呀，我刚才听了一愣，心想进城走这么远的路就为的是——
> 　　　　b 曾思懿　（**插嘴**）看清少爷。（《北京人》，7）

当前发话者陈奶妈的最后一个话步（"为的是——"）还没有完成，曾思懿就迫不及待地插了进来（例 1b）。这是最典型的"**插嘴**"表征，除此之外，我们的语料中还有上一节讨论过的例 4 也可能属于此类①。

① 它也可看作下面提及的 B 类"**插嘴**"，取决于大星想打断的位置。因为事实上他没有插进嘴，所以，两种可能性并存。

B. 受话者在发话者话轮之中"插嘴":

例2　a 李石清　（低声秘语）……这一次我们算拿准了，我刚才一算，我们现在一共是四百五十万，这一"倒腾"说不定有三十万的赚头。
　　　b 潘月亭　（唯唯诺诺地）是……是……是。（但是没有等李石清说完，他忽然**插嘴**）哦，我听福升说你太太——（《日出》，79）

这个对话中，李石清（例2a）的话步是完整的，但他的话还没有说完，其话轮还在延续之中，但受话者潘月亭打断了他（例2b）。这一"**插嘴**"还试图改变话题。这类"**插嘴**"更普遍，在我们的语料中出现了5例，除了此例，还有上一节中的例7、例11、例15。

C. 非受话者在发话者话步之中"插嘴"，如：

例4　a 林志成　（不等他说完）不对，我以为，上就上，下就下，最不行的就像我们一样。
　　　b 赵振宇　……所以我，就是这样想，有什么不满意的时候，我就把自己的生活和那些更不如我的比一比，那心就平下去啦，譬如说……
　　　c 赵　妻　（从旁**插嘴**，爆发一般的口吻）譬如说，譬如说，只有你，没出息，老是往下爬！（《上海屋檐下》，16）

原来的会话在林志成与赵振宇之间进行（例3a、例3b），与赵妻无关，但她在当前发话者赵振宇最后一个话步还在进行的时候突然"**插嘴**"（例3c），这个"**插嘴**"对话语结构及话题都有颠覆性影响。这种"**插嘴**"我们的语料中只此一例。

D. 非受话者在发话者话轮之中"插嘴":

例4　a 焦　母　（恨极了，切齿）狗蛋！你瞧见什么没有？
　　　b 白傻子　我瞧见，瞧见（食指放在嘴里）老虎在这儿。
　　　c 焦花氏　（大惊）谁说的？
　　　d 焦　母　（明白白的话）死婊子，你别**插嘴**，还有谁？傻

子,你说!(《原野》,32)

焦花氏在焦母与白傻子的问答之间、在白傻子完成了话步(例 4b)之后,以反问强行插入(例 4c),打断了后者的话轮,意在干扰原来的话题。这类"**插嘴**"常规性较强,我们的语料中共有 4 例,即上一节的例 3、例 9、例 13、例 14。

"**插嘴**"出现在非话轮转换位置,基本上都打乱了正常的话语运行轨迹,有些还扰乱了原来的话题。出现在话步之中的"**插嘴**"基本上是插话者有意为之,如例 1 中的曾思懿和例 3 中的赵妻。而话轮之中的插话,则有两种可能。一是插话者故意打断,如焦花氏在例 4 的言辞行为。另一种则由插话者对话轮转换位置的误判引起。由于话轮转换位置是一个难以把握的概念,交际双方往往难以达成共识。有时插话者误以为发话者完成了话语,便开始说话,接管话轮。但实际上,发话者还没有说完,如例 2。

"Interruption 与权势、侵略性有密切联系"(Culpeper,2001:163)。"**插嘴**"也是如此,不过,一般而言,不同显性"**插嘴**"的会话、语用含意不尽相同。若将"**插嘴**"的侵略性看作一概念连续体,就对话语结构、发话者面子的损伤、话语权争夺的激烈程度而言,"**插嘴**"C 最具侵略性,居于连续体左端,因为它来自话语活动的"第三者",突然性强,涉及人数多,影响范围大,是"**插嘴**"者有意为之,主观性明显。更重要的,它出现在发话人话说到一半的当口。"**插嘴**"B 侵略性最弱,处于连续体另一端,因为它来自原有的交际对象,又是在发话者完成了话轮之后,而且往往源自插话者对话轮转换位置的误判,而非刻意为之。"**插嘴**"A、D 居于两个极端之间。如下图所示:

图 2 "**插嘴**"侵略性特征连续体

(二)隐性"插嘴"

隐性"插嘴"不但存在于话轮之中,而且,其干扰的不仅是话语结构或会话主题,而是被打断者或交际对象的非言语行为(non-verbal behavior),具有超越语言层面的言后效果。

下例中的"插嘴"成功地改变了被打断者的行为:

例 5　a 四　嫂　什么？不管？家里揭不开锅，你可倒好……
　　　b 丁　四　我不对，我不该回来，太爷我走！[四嫂扯住丁四，丁四抄起门栓来要打四嫂，二春跑过去把门栓抢过来。]
　　　c 赵　老　（大吼）丁四！
　　　（丁四被赵老的怒吼声震住，低头不语，往屋门口走。四嫂坐下哭，二春蹲下去劝。）
　　　d 赵　老　这是你们丁家的事，按理说我可不该**插嘴**，不过咱们爷儿们住街坊，也不是一年半年啦，总算是从小儿看你长大了的，我今儿个可得说几句讨人嫌的话……
　　　e 丁　四　（颓唐地坐下）赵大爷，您说吧！（《龙须沟》，10）

例 5 中赵老的"插嘴"并没有破坏原来的会话程序，实际上，在他"插嘴"（例 5c）时，当时的发话者（current speaker）丁四已经明确完成了自己的话轮（例 5b）。赵老的"**插嘴**"打断的不是丁四的话语，而是其"抄起门栓来要打四嫂"的无礼行为。这是典型的"以言行事"，不但具有言外之力（illocutionary force）（Coulthard，1985：18−22），而且言后之效立见。之所以称其为"**插嘴**"，他干预的并非他自己家的事，"是你们丁家的事"。所以，涉足不属于自己职责、权力范畴的事，也叫"**插嘴**"。下例情况类似：

例 6　a 李石清　拿来！拿来！怎么早不说。[李由福升手里抢来，连忙看]
　　　b 王福升　（在旁边**插嘴**）我刚才倒是想给四爷的，可是我瞅见四爷在打牌，手气好，连着"和"三番，我就没送上去。
　　　c 李石清　去，去！出去。少在这儿**多嘴**。（《日出》，85）

在王福升"插嘴"（例 6b）之前，发话者李石清已经停止了说话（例 6a），正在看信。所以，王福升打断的不是他的话语，而是他看信的非言语行为。王福升的"**插嘴**"也成功获得了言后之效，李石清对他的呵斥（例 6c）意味着看信这个行为受到了干扰，或者已经停止。可见，这一"**插嘴**"

与话语结构、会话主题都无关,而与被打断者的行为相关。

所以,显性"**插嘴**"与会话结构(conversational structure)或话语结构(discourse framework)的异动相关,往往导致正常话轮的中断,并伴随着话题的更改。大部分"**插嘴**"都属于此类,它占了我们语料中总共 18 例中的 14 例。隐性"**插嘴**"不易发觉,它为数不多,在戏剧语料中只有 4 例。这种"**插嘴**",从会话结构上往往没有引起异样,但是它不但导致话题的变换,而且影响被打断者的非言语行为。

国内尚无有关"**插嘴**"的语用学乃至语言学讨论,从给出的释义及例句来看,包括《现代汉语词典》在内的汉语权威文献只注意到了显性"**插嘴**"而遗漏了隐性"**插嘴**"。如前所述,Interruption 在语言学界的境遇稍好,但就我们所知,目前还没有语用学意义上的详细分类与描述,所以,还无法用"**插嘴**"和它进行比较。

四、"插嘴"的文体功能

就文体功能而言,"**插嘴**"这一言语行为与戏剧意义有关联,反映了人物之间的权势关系以及戏剧冲突。它与 interruption 在这方面既有相似之点,也有不同之处。

(一)显示戏剧人物权势关系

我们的戏剧语料中,"**插嘴**"确实蕴含了丰富的人物个性及人物间的权势关系。"**插嘴**"者与被打断者确实存在强弱分明的权势关系。如例 1 中的曾思懿(曾家大儿媳兼大管家)和陈奶妈(曾家以前的奶妈),例 2 中的潘月亭(银行经理)和李石清(银行秘书),"**插嘴**"者(前者)都处于控制和支配地位,被打断者(后者)则陷于从属、听命境地,但也不尽然:

 例 7 a 江 泰 (替她说)要曾家老太爷的棺材!
 b 曾文彩 (立刻)那爹怎么会肯?
 c 陈奶妈 (**插嘴**)就是肯,谁能去跟老爷子说?
 d 曾文彩 (紧接)并且爹刚从医院回来。
 e 陈奶妈 (**插进**)今天又是老爷子的生日。(《北京人》,108)

陈奶妈的一次"**插嘴**"(例 7c)和一次"**插嘴**"的变体"**插进**"(例

7e)都改变了夫妇俩的会话轨迹。相对于江泰、曾文彩这一对曾家夫妇而言,陈奶妈在各个方面、各种意义上都是从属的、受支配的弱者,她却多次打断了前者的会话,她的"插嘴"不但成功地得以实施,而且没有遇到埋怨或抵触。

此外,这两次"插嘴"的时机很难说不在话轮转换位置。它们前面的发话者(曾文彩)都起码完成了其话步,也很可能完成了其话轮(例7b、例7d)。剧作者之所以在舞台指令中将陈奶妈的话轮称为"插嘴",很大程度上源于其身份以及人物关系,原来的交际者是夫妻,而且是她原来的主人,而她是外人,是下等人,而且是会话的第三者。这种不对等的人物关系决定了她没有说话的权利以及她说话的不合理性。所以,这一转喻在传递了戏剧人物关系信息的同时,凸显的是这一行为的不合理、不合时宜。这类似于旧时家长训斥多嘴孩童的话:"大人讲话,小孩子不要**插嘴**。"

实际上,同一剧中,同样的参与者,同样的"**插嘴**"之前就出现过:

例8　a 曾文彩　(无力地)可这寿木是爹的命,爹的命!
　　　b 江　泰　你既然知道这件事这么难办,你要我去干什么?
　　　c 陈奶妈　(早已停下针在听,**插进嘴**)算了吧,反正钱是没有,房子要住——(《北京人》,102)

不同的是,陈奶妈(例8c)打断的可能是男主人的话轮(例8b),也可能是女主人回答男主人问题的话轮。这与其身份不符,也与以前有关人物权势的论断截然不同。"**插嘴**"本身的不合理性就暗含了弱势者对强势者的冒犯。此外,作者正是通过转喻"**插嘴**",有效地刻画了陈奶妈往往忘记自己身份、不知天高地厚、不分场合地点、多嘴讨嫌的个性。下面的"**插嘴**"倒是强势者对弱势者的打断,但并没有成功:

例9　a 江　泰　(继续不断)这都未见得,未见得!这不过是一种看法!一种习惯!
　　　b 曾　皓　(**插嘴**)江泰!
　　　c 江　泰　(不容人**插嘴**,流水似的接下去)那么譬如我吧,(坐下)我死了,(回头对文彩,不知他是玩笑,还是认真)你就给我火葬,烧完啦,连骨头末都要扔在海里,再给它一个水葬!(《北京人》,112)

曾皓试图在江泰话轮进行之中打断他，但其努力没有奏效，江泰的话语任谁也阻挡不了，曾家老泰山曾皓也是徒然。

因此，与 interruption 一样，"插嘴"蕴含了一定的人物权势关系信息，但不同的是，interruption 只代表单向的、强者向弱者的言语行为，而"插嘴"的流动是双向的，除了表示强势、控制之外，还有可能出自弱者，强势者的"**插嘴**"也不一定成功，他也可能被频频"**插嘴**"。它其中所含的人物权势关系比较复杂，在很大程度上取决于语境，往往难以一概而论。

（二）表达话语矛盾、戏剧冲突

大部分"**插嘴**"都反映了会话气氛的紧张、对会话者面子的威胁，如例 4 中焦花氏贸然"**插嘴**"白傻子，例 5 中赵老严厉打断丁四，例 6 中王福升"**插嘴**"李石清，以及例 9 中曾皓对江泰的断喝等，都是话语权的争夺，都与话语冲突、戏剧冲突相关。但也不尽然：

> 例 10　a 外面男甲的声音　（不耐烦地对着妇人咆哮）去你妈的一边去吧。喂，老三，你看，她不会跑出去吧？
>
> 　　　　b 外面男乙的声音　（老三，地痞里面的智多星，迟缓而自负地）不会的，不会的，她要穿着大妈的衣服走的，一件单褂子，这么冷的天，她上哪儿去？
>
> 　　　　c 外面女人的声音　（想得男甲的欢心。故意**插进嘴**）可不是，她穿我的衣服跑的。那会跑哪儿去？可是二楼一楼都说没看见，老三，你想，她会——（《日出》，17）

其中例 10c "外面女人的声音"是"想得男甲的欢心"，是对男甲（例 10a）和男乙（例 10b）话轮的积极回应和有力支持。此外，这个"**插嘴**"属于显性"**插嘴**"中的 D 类，即非受话者在发话者话轮之中"**插嘴**"（"外面女人"是众多听众之一），本来威胁意味就很弱。所以，对被打断者而言，这一"**插嘴**"不但几乎没有伤及其面子，而且支持甚至讨好意向明显，维护和加强了被打断者的面子，具有很强的积极正面倾向。再如下例：

> 例 11　a 愫　方　（哀矜地）为什么要记得那些不快活的事呢，如

果为着他，为着一个人，为着他——
b 曾瑞贞 （忍不住**插嘴**）哦，我的憷姨，这么一个苦心肠，你为什么不放在大一点的事情上去？（《北京人》，122）

尽管曾瑞贞的"插嘴"（例11b）出现在愫方的话步（例11a）中的"为着他——"）未完成之前，即典型的非话轮转换位置，可谓影响了愫方的面子，可能造成两人的话语冲突。但就曾瑞贞（例11b）的会话内容而言，则完全相反。这是两个在曾家同病相怜的女子之间的私房话，曾瑞贞之所以"插嘴"，是为了让愫方忘却小恩怨、放眼大世界，以期助其走出抑郁困境。此处的"插嘴"合作、正面意味远大于冲突、负面意义。

此外，上面讨论过的例7、例8中陈奶奶的"**插嘴**"无一不是在替主人打圆场、找借口，其支持、合作色彩很浓，与制造话语矛盾、挑战主人权威、威胁主人面子相去甚远。所以，"**插嘴**"不但有消极意味，其积极因素也不容忽视。因此，"**插嘴**"的价值评价在很大程度上是依赖语境的，其负面倾向并不是绝对的。

本章小结

我们讨论了"**插嘴**"的认知、语用和文体特质。"**插嘴**"是一个表示言辞行为的认知转隐喻，从言后效果角度，"**插嘴**"可分为显性与隐性"**插嘴**"，前者仅涉及言辞层面，影响了会话结构与话题，而后者超越了语言层面，既扰乱了话语，又干涉了受话人的非言语行为。汉语词典有关"**插嘴**"的词条只注意到了部分显性"**插嘴**"而忽视了所有隐性"**插嘴**"。以"**插嘴**"位置、"**插嘴**"者身份为参数，显性"**插嘴**"又有4种形态。英语中interruption的负面价值评价倾向即不礼貌、强制、冲突等意味是独立于语境的，是强势者向弱势者挑战施压的言辞方式，而"**插嘴**"的价值评价依赖语境，它既有消极价值评价倾向，也不乏积极倾向，表示合作和支持，也可以是弱势者针对强势者的言语行为。"**插嘴**"常以命令句形式出现。大部分"**插嘴**"出现在戏剧的舞台指令中，即处于"作者－读者"交际层面。少数在台词中，即处于"人物－人物"交际层面。此外，到底哪些语境因素影响了"**插嘴**"的评价倾向，具体情形如何？是否interruption的价值评价并

非总为负面，也依赖于语境？这需要后续研究的证实。

"插嘴" 属于以动作施加于言辞器官为源始域而构成的转喻。在这类认知方式中，其表现格外抢眼。首先是其常规性和高频率，其次是其丰富的认知、语用及文体特色。从上面的讨论可以看出，它是这类转喻出现频率最高的，出现于多种场景、多种人物的言辞行为之中，同时，它含有极为丰富的认知、语用和文体信息。与英语的 interruption 相比，两者有同亦有异。

第八章 其他类型的言辞行为转喻

除了我们已经讨论的转喻类型之外，我们的语料中还有另外两种言辞行为转喻，一种是以器官作为动作效果为源始域形成的转喻，另外一种是没有言语器官参与的转喻。尽管这两种转喻的概念化路径大相径庭，但它们的转喻表征在我们的语料中为数不多，所以，我们将这两部分合为目前的一章。

第一节 器官动作效果作为源始域形成的言辞行为转喻

我们先来讨论言语器官效果作为源始域形成的言辞行为转喻。这类转喻以言辞器官的物理行为效果来描述言辞行为效果，言辞器官依然参与了转喻性活动。与前面讨论的转喻不同，言语器官不是动作的接受者，而是动作的发出者。这步及转喻基础**器官效果激活言辞效果**（EFFECT OF SPEECH ORGAN FOR EFFECT OF VERBAL BEHAVIOUR）。这一转喻中大部分是汉语四字成语，具有较强的常规性，但这类转喻在我们的语料中并不多见，只有4例，每千字0.006次。

例1　焦花氏　（不信地）不是真的？
　　　焦　母　（忽然**一口咬定**，森厉地）嗯！不是真的。（又**软**下去）那么，金子，你答应了我！（《原野》，46）

这对典型的天敌谈论的是焦家对仇家的恶行，一个半信半疑，一个极力否认。"一口咬定"就持续时间（duration）而言，属于短暂动作，这一动作完成得快捷，不拖泥带水。"咬定"还是言辞器官动作，原指用牙咬住某物不放松，使某物不能活动。以隐喻话语为实物作为基础，隐喻性地表达言辞行为的坚决，以及话语的确定性。现在这一成语转喻性地表示迅捷地、坚决地认定某事或坚持自己的观点。焦母试图用斩钉截铁的言辞方式打消儿媳

的疑虑。器官物理性运动特质激活或凸显了言辞行为特点。可见,这一说法融合了转喻和隐喻,属于典型的转隐喻表征。此外,它本身没有明显的评价倾向,尽管在这个会话中有负面倾向。焦母话轮中"又软下去"是感觉触觉向言辞行为域投射而成的通感隐喻,以触觉"软(下去)"描写焦母言语方式的变化①。下例还是这两个人物的对话:

例2　焦花氏　谁听见我屋里有人说话?谁说我把门关上了?谁又从窗户跑了,妈,您别**血口喷人**,您可——
　　　　焦　母　(气得浑身发抖)这个死娘儿们,该雷劈的!(回头)狗蛋,狗蛋,你看见了,你说!(《原野》,36)

这次谈论的不是多年前的家族恩怨,而是发生在几分钟前的男女私情。两人的角色也发生了转换,将信将疑的是焦母,而矢口否认的换成了焦花氏。"血口喷人"中的"血"本为血腥、污秽之物,激活了暴力等恶行。别人身上本无血(清白),是被口中含血的人有意"喷"上去的,"喷人"隐喻性地表示诬告、污蔑之意。因此,这个成语便有了转喻意义"用恶毒的话污蔑别人"(《现代汉语词典》,2182)。这一言辞行为转喻的侵略性和负面含意比较明显,而且,负面评价基本上是独立于语境的。下面的例子比较特殊:

例3　王福升　喂,你哪儿,你哪儿,你管我哪儿?……我问你哪儿,你要哪儿?你管我哪儿?……你哪儿?你说你哪儿!我不是哪儿!……怎么,你**出口伤人**……你怎么骂人混蛋?……啊,你骂我王八蛋?你,你才……什么?你姓金?啊,……哪……您老人家是金八爷!……(《日出》,28)

这既不是茶房王福升的独白,也不像他与别人的一般会话,而是他在接电话。所以,我们只看/听到他的不连贯"一面之词"。电话另一头是上海滩地头蛇金八爷,所以尽管他"**出口伤人**"了,即"用恶言恶语辱骂别人"(《汉语成语大词典》,156),王福升在对方亮出身份之后,再也不敢申辩。"**出口伤人**"有个明显的隐喻基础:言辞即武器,当然,它还有更深层次的

① 有关触觉"软"构成言辞行为隐喻的详细信息,请参阅第十三章第二节。

概念**基础言辞交流即肢体冲突**。这个转喻性成语的消极意义也很明显。

以器官动作效果为源始域形成的言辞行为转喻一般都具有侵略性和人身攻击性，负面含意明显，消极评价往往独立于语境。同时，我们的发现与 Jing-Schmidt（2008）的论述略有不同。Jing-Schmidt 认为"**血口喷人**"和"**一口咬定**"都有"诬陷"（making a false accusation）之意。但是，我们的语料表明，"**血口喷人**"可以如此界定，但"**一口咬定**"则不能，起码不会总是表示"诬陷"。

下面的这个例子并非汉语成语，但常规性很强：

例 4 　焦　母　（忽然不豫）虎子，我费心用力说了半天，你是**口服心不服**。
　　　　仇　虎　谁说我心不服。（神色更阴沉）（《原野》，50）

显然，"服"意为"服气、认输"。如前所述，"口"与"心"都非本义，它们分别转喻性地激活了言辞行为和心理活动，所以，才有了"虽然表面说服气了，但内心并非如此"这样的意义。

第二节　非言语器官转喻

到目前为止，我们看到的言辞行为转喻，或确切地说，言辞行为转隐喻，都有言辞器官的涉入，或者以器官特点，或者以施加到器官的动作，或者以器官发出的动作或动作效果为源始域来激活或凸显言辞行为。可以说，这样的言辞器官转喻（转隐喻）构成了言辞转喻（转隐喻）的主要部分。Jing-Schmidt（2008）的讨论也只限于这类所谓的人体器官。但事实上，除了这种转喻之外，还有一些并没有涉及言语器官的言辞行为转喻，尽管与前者相比，它们为数不多。请看，下面的转喻并没有任何言语器官的直接参与：

《龙须沟》中，解放后，曾经的混混狗子与三轮车夫的妻子四嫂有一个言语交集，其中狗子的话轮中出现了两个转喻：

例 1 　狗　子　赵大爷给我出的主意：教我到派出所去**坦白**，要不然我永远是个**黑人**。**坦白**以后，学习几个月，出来

哪怕是蹬三轮去呢，我就能挣饭吃了。

四　嫂　你看不起蹬三轮的是不是？反正蹬三轮的不偷不抢，比你强得多！我的那口子就干那个！（《龙须沟》，26）

"坦白"中的"坦"是"形声字。篆文从土，旦声。本义为土地平坦。由土地平引申为心底平，故用以表示直爽、无隐瞒"（谷衍奎，2003：326）。"白"作为色彩词，为未加修饰的原色。在此它们分别转喻性地激活了"坦率"以及"真相"，"坦白"便转喻性地表示"如实地说出（自己的错误或罪行）（《现代汉语词典》，1860）。"要不然我永远是个黑人"中的"黑人"也不是本义，并不指肤色黑的人，而是转喻性地激活了"有污点、有劣迹"的人。它与"坦白"中的"白"形成有趣的对比，尽管比照的是白的另一个含意"清白"。

下面两个言语行为转喻都出自田汉的同一剧本《丽人行》：

例2　章玉良　到了上海才晓得。这也不能怪你。有什么办法呢？七年来的抗战，吸引了我的全部精力。虽则也时常想念你们，可是回不来，顾不到呀。说句**八股**："怪鬼子吧"。

梁若英　（从眼泪里抬头）听说你一到内地就吃官司，受了很多苦吧？（《丽人行》，14）

这是由于战乱失散多年的夫妻见面时的感慨。丈夫章玉良将与家人的离别之痛归因于所谓的**八股**之说："怪鬼子吧"。**八股**原指明清时期的科举考试文体，共含破题、乘题等8个组成部分。现在当然不是本义，而是转喻性地激活了言语域中的老套、古板、教条等概念，意指大家都已经说烂了的、人人皆知的说辞。这个"**八股**"当然是实情，但章玉良如此解释，多少带有调侃味道。而其妻梁若英则没有这么坦荡，丈夫在前线抗战时，她与银行家王仲原有了私情，但两人毕竟不是一路人：

例3　梁若英　（哭）仲原，你对不起我是一回事，我担心你把路走错了，要悔不转来的。刚才听你们的话，你竟跟那姓陈的汉奸来往，终有一天你要被人民**唾弃**的，你不想一想吗？

> 王仲原　呸！你才坐了几天牢也谈起政治来了，你看得见几
> 尺远？你晓得什么汉忠汉奸（《丽人行》，51）

"**唾弃**"之"唾"原意为"用力吐唾沫"（《现代汉语词典》，1165）。有了"唾"，"弃"便顺理成章。"**唾弃**"以人的生理性动作激活了言语域，凸显了"用言辞表达不屑、鄙视"的意味。

下面转喻的常规性极强，它以言辞的主要特征声音激活言辞行为。《西望长安》的荆友忠听信了冒牌英雄栗晚成的一派说辞，答应为他暂且不"声张"他的秘密：

> 例4　栗晚成　等一等！等一等！我的事，除了干训班的支书和学
> 　　　　　　院里的支书，还没有人知道。你先别给我宣传。
> 　　　　　　你现在就去宣传，万一他们考虑到我的身体，不批
> 　　　　　　准我去，够多么难为情！
> 　　　荆友忠　有理！有理！好！我暂且**一声不出**。（《西望长
> 　　　　　　安》，5）

一般而言，面对面的言语交流要依赖言语声音，基于转喻言辞声音激活言辞，发声激活发话，"发声"意味着实施某种言辞行为。同理，"**一声不出**"则意味着不说话，保持沉默。这一现象也涉及了通感隐喻，即听觉域向言辞域的概念投射，所以，也是典型的转隐喻复合体。下面的对白还是同一剧中的这两个人物。善良的荆友忠在说了第一句话（"同学里也有说你不大和气的"）之后，怕引起栗晚成不快，又随后做了补充：

> 例5　荆友忠　嗯，同学里也有说你不大和气的。（急忙**补上**）可
> 　　　　　　是，大家也都知道因为你有病，所以才不大爱说
> 　　　　　　话。你知道，同学里多数是年轻小伙子，爱听你说
> 　　　　　　话，希望你多告诉他们一些战斗经验、生活经验。
> 　　　栗晚成　（**叹气**）唉！我并不是孤高自赏的人！反之，我最
> 　　　　　　愿意帮助别人！（《西望长安》，3）

"**补上**"原来指补充、修复某个物件，使之完备或完好，现在转喻性地激活言辞行为，表示补充、完成原来的话语。显然，这个转喻有明确的隐喻基础，**即言辞为实物，言辞行为即物理行为**。所以，这也是转隐喻表征。

本章小结

 我们刚刚讨论的这类转喻，虽然参与概念化过程的还是言辞器官和动词，但与前面的情形不同的是，器官不是动作的承受者或目标，而是动作的发出者、实施者，而且动作还引起了一定效果。转喻意义正是基于这种效果而产生的。与 Jing-Schmidt（2008）的论述比较一致的是，这类转喻数目不大，频率不高。当然，她讨论的某些转喻并没有出现在我们的语料中。

 不同于绝大部分言辞行为转喻，非言语器官转喻没有言辞器官的介入，而且，其隐喻基础十分突出：**言辞即实物，言辞行为即物理行为**。也因此，这类转喻基本都是十分典型的转隐喻。根据直觉，这类转喻表征的常规性极强，但在我们的语料中，其频率远不及有言辞器官参与的言辞行为转喻。这可能与我们语料库的容积有关。

第二编结语

言辞行为转喻是重要的言辞行为认知方式和表征,我们的大部分对于言辞行为的表述都是转喻性的。这种转喻的常规性比我们想象的还要强,出现在我们日常交际中的频率也高于我们的感觉。一般而言,这类转喻绝大多数都涉及了言语器官,都有另一个认知机制隐喻的介入,确切地说,都是言辞行为转隐喻,只不过转喻特征更加明显罢了。

在参与转喻的器官中,"嘴"最为重要,几乎遍及所有转喻类型,构成了为数最多的言辞转喻。其次为"嘴"的同义词"口"。相比之下,"牙""齿""舌"的器官在转喻中的表现相去甚远。

就数量而言,戏剧语料库中共有个 99 转喻,每千字 0.152 次。其中,言语器官及特征构成的转喻 33 个,作用于器官的动作构成 57 个(38 + 19),器官动作效果作为源始域形成的言辞行为转喻 4 个,非言语器官 5 个。

从概念化路径以及源始域角度而言,言辞行为转喻大致可以分为这样几种:言辞器官本身、言辞器官特质、作用于言辞器官的动作、器官动作效果以及非言辞器官形成的转喻。其中,作用于言辞器官的动作这一源始域最为活跃,转喻的生成能力最强。而器官动作效果形成的转喻最少。

此外,大部分言辞转喻的负面评价倾向明显,尤其是有器官参与的转喻,而且这其中大部分是不受语境影响即独立于语境的。

与同样是以汉语语料为基础的 Jing-Schmidt(2008)发现相比,不同之处在于:首先我们发现了言辞器官本身以及非言辞器官为原始域构成的转喻,这在 Jing-Schmidt 的论述中并无提及;其次,我们某些转喻的例证及其频率与 Jing-Schmidt 的不一致。这种不同,很大程度上源于我们使用的语料不同。她依靠的词典并非基于真实语料库,所以,其频率与实际语料有差距。最后,词典所收的词条基本上常规性更强,某些新奇性转喻没有进入词典编纂者视野。

第三编 汉语戏剧中的言辞行为隐喻

认知语言学认为，隐喻不仅是一种言说方式，也是思维方式，既是修辞格（figure of speech），更是思维格（figure of thought）（Gibbs 1994：359）。"隐喻的实质为借一种事情去理解和体验另一种事"（Lakoff and Johnson 1980：5），是人类用一种事物来认知、理解另一类事物的思维方式，是一种由源始域（source domain）向目标域（target domain）的意义映射（mapping）或投射（projection）。一般而言，源始域更具体、更易感知、更可及（accessible），而目标域相对抽象、难于感知、更不可及。

所谓言辞行为隐喻（Speech activity metaphor）[①]指言辞行为的隐喻性认知或语言表征，既是极为重要的普遍性（universal）思维模式，也是司空见惯的、独特的语言表达。总体而言，前者是后者的概念基础，后者是前者的语言表现形式。它以言辞行为为目的域，以其他易感知的经验为源始域。如 They can't put their feelings into words 是基于隐喻**言辞即容器**（LINGUISTIC EXPRESSIONS AS CONTAINERS）。

言辞行为隐喻在认知语言学中享有独特地位，很大程度上是认知隐喻研究的发轫者和推动者。相对而言，它比转喻相对于言辞行为研究的意义更直接、更重要。从时间角度来讲，认知隐喻研究比认知转喻研究要早近20年[②]。Reddy（1979）提出的管道隐喻（CONDUIT metaphor）学说开启了认知隐喻研究大门，其研究对象就是言辞行为隐喻；Lakoff 和 Johnson（1980）关于 ARGUMENT IS WAR 的论述是概念隐喻理论的重要基石，argument 是典型的言语交际行为；正是在探讨言辞行为隐喻时，Goossens（1995：159-74）发现许多隐喻是隐喻与转喻互动的结果，并由此提出了著名的转隐喻（metaphtonymy）概念。

这一路径的讨论还有，Rudzka-Ostyn（1988）分析了言语交际动词短语中的隐喻，发现空间移动概念是主要源始域；Goossens et al（1995）不但形成了20世纪言辞行为隐喻研究的高潮，而且是迄今这一领域最全面的集大成者。Semino（2005，2006）在方法论上变革了这一研究范式，她借助语料库手段，发现言辞行为隐喻主要通过一组源始域的复杂互动来实现。同时，她（Semino：2008：226）还注意到了语篇中的隐喻链（Chains of linguistic

[①] 与转喻情况类似，关于言辞行为隐喻，国外文献目前还没有统一的表述，主要有 verbal communication（Rudzka-Ostyn, 1988），Linguistic behavior metaphor（Simon-Vandenbergen, 1995）；Linguistic action metaphor（Goossens, 1995）；Speech activity/ spoken communication metaphor（Semino, 2005）；Verbal behavior metaphor（Jing-Schmidt, 2008）。言辞行为转喻亦如此。我们采用 Speech activity，因为它与 Speech act 相近，显示了它与言语行为学说的联系与区别。

[②] 学界基本公认，Lakoff & Johnson（1980/2003）是认知隐喻研究的开端，而认知转喻有影响的探讨出现在近20年之后的 Panther & Radden（1999）。

metaphors）和隐喻丛（clusters of linguistic metaphors）现象，即多个相关隐喻在语篇中的共现（Co-occurrence）。而且，这类复杂结构常出现于语篇的"战略性"位置，具有修辞意味（Ibid：24）。

　　汉语的言辞行为隐喻研究起步很晚。Jing-Schmidt（2008）研究了汉语词典中的言辞行为语料，发现转喻和隐喻在言辞行为概念化过程中扮演了同等重要的作用，两者的互动为这一过程重要的认知策略。张雁（2012）对汉语嘱咐类动词（如吩咐、交代）的历时研究发现，这类动词的语义演变基本上沿着从物理行为到言语行为的轨迹，这也是汉语大部分言辞行为隐喻形成的路径。另外，与本研究相关，Yu（2003）通过分析莫言作品中的通感（synesthetic）隐喻，发现其隐喻尽管新颖独特，但大致上与日常语言的一般性趋势相吻合，只不过对日常隐喻进行了复杂加工。同一学者（Yu，2011）还分析了北京奥运电视广告片中多模态的隐喻复杂结构[①]。

[①] 这部分描述参考了司建国（2016）。

第九章 言辞行为即物理行为

言辞行为即物理行为（VERBAL ACTION AS PHYSICAL ACTION）是一个常规性极强、能产性极高的隐喻。历时而言，汉语中有一个引人注目的现象，即物理行为向言语行为的演变（张雁，2012），许多言语行为都源自于之前的物理性行为。如**搬弄**是非、**顶撞**老师，搬弄和顶撞原本都是描述肢体的物理性动作的，后来经过历代演变，逐步拓展到言辞行为域，描写言辞行为，原来的、明显的物理性含义反而被人忘记。

就隐喻类型而言，我们语料中比重最大的当属**言辞行为即物理行为**，这个隐喻还包含了另一个隐喻**言辞即实物**（SPEECH AS PHYSICAL ENTITY）[①]。确切地说，这两个隐喻密切相关，并且后者往往是前者的概念基础。所以，本章分为两部分，分别对这两个重要的隐喻进行观察和讨论。

第一节 言辞即具体物件

这一隐喻广泛存在于日常会话之中，其常规性很强，其能产性也很强，在不同语境下，可以衍生出许多不同的隐喻。与之相适应，这一隐喻涉及了多种不同的物件。请看下例：

例1　老　陶　对不起，对不起！我想你们两位是误会了吧，以为我……没有，没有。我想，我应该向你们两位解释一下。好，我就把这话**从头说起**吧！那年，我不是

[①] 严格而言，这种隐喻还不限于本章内容，话语即食物、言辞即容器等隐喻程度不同地与这个隐喻相关，都可归于这个隐喻大类中。因为食物、容器都可看作具体物件。所以，准确而言，隐喻**言辞行为即物理行为**有狭义、广义之别，狭义的源始域中的实物不明确，不具体为食物或容器等，而广义则包括了这些具体的实物。我们本章聚焦于这个隐喻的狭义范围，而后讨论广义的内容。

到上游去了嘛，然后，缘溪行，就忘路之远近了。

袁老板　（对春花）他已经上了黄泉路了。(《暗恋桃花源》，34)

"从头说起"是一个十分常见的表达法，它基于隐喻**话语即有头有尾的生物体**，另外，它还有一个转喻基础**头激活开始、尾激活结束**。严格来讲，这一典型的言辞行为隐喻同时也是转隐喻。所以，我们都知道，"从头说起"即从（故事）开始的地方说起。这一隐喻还有其他表征：

例2　鲁　贵　（向四凤）你说呀！装什么哑巴。

鲁四凤　（看大海，有意义地**开话头**）哥哥。(《雷雨》，16)

鲁氏父女的谈话陷于僵局之时，鲁大海出现了。鲁四凤不想继续和父亲的谈话，所以"有意义地开话头"，欲转换交流对象，开始与哥哥的交流，意在结束原来的话题。"话头"即话语开始部分，"**开话头**"即开始一段新的话语。

例3　小唐铁嘴　王掌柜，你说我爸爸白喝了一辈子的茶，我**送你几句救命的话**，算是替他还账吧。告诉你，三皇道现在比日本人在这儿的时候更厉害，砸你的茶馆比砸个砂锅还容易！你别太大意了！

王利发　我知道！你既买我的好，又好去对娘娘表表功！是吧？(《茶馆》，31)

话语本是抽象的，但在小唐铁嘴的概念中，话还可以是能被送来送去的礼物，所以，才有了"**送你几句救命的话**"这个说法。但王掌柜似乎对小唐铁嘴的这个礼物、这种提醒不感兴趣。

概念隐喻言辞即具体物件在此被具体化为隐喻**言辞即礼物**。实物可以当作礼物送出，也可收回：

例4　刘凤仙　唔，好。现在不和你闹。（自己很快地从橱里拿出一瓶酒来）这不是酒！真是不会做事的丫头。

（刘芸仙**一句话要出口却收回了**。）(《名优之死》，12)

士绅杨大爷来访，刘凤仙想拿酒招待他，其师妹刘芸仙借故说没有酒，于是便出现了上述场景。见刘凤仙拿出了酒，刘芸仙"**一句话要出口却收回了**"，即欲言又止，话到了嘴边但忍住没说。这一说法还涉及了另一个概念隐喻：**口即容器**，与之密切相关，自然还衍生出**言辞即动体**（SPEECH AS TRAJECTOR）。从容器隐喻视角而言，说话即动体从内到外的移动。欲言又止，则是动体移动了，但在出容器当口又停止了。

例5　王大栓　你就是把我打死，我不服你还是不服你，不是吗？
　　　小二德子　喝，这么**绕脖子的话**，你怎么想出来的？大栓
　　　　　　　哥，你应当去教党义，你有文才！好啦，反正今天
　　　　　　　我不再打学生！（《茶馆》，28）

这是《茶馆》中茶馆掌柜长子王大栓与清廷内卫部队当差小二德子的对话。前者告诉后者武力不能解决所有问题，应该以理服人的道理，让一向崇尚武力的后者心诚悦服。小二德子使用了"绕脖子的话"来描述王大栓话语的复杂与玄妙。显然，这一说法基于概念隐喻**言辞即具体物件**，一种柔软的、有一定长度的绳状物。这个衍生出的隐喻是基本、简单隐喻的创造性修饰（elaborating），即以特殊方式进行概念投射（Gibbs，1994；Kovecses，2005：259–64；Lakoff & Turner，1989：67–72；Semino，2008：42–54），具有强烈的新奇色彩。"绕脖子"这一说法有两个密切相关的含义。首先，它涉及了人体器官"脖子"，脖子上缠绕了东西，一般会造成呼吸不畅。这里，身体上的不适喻指意识上的不解。其次，能够缠绕脖子，说明这物件不短，物件之长投射到言辞域，喻话语之长。所以，"绕脖子"意味着又长又难以解脱，投射到言辞域，则有冗长、复杂、令人迷惑之意。显然，这种隐喻性表达又具备了非隐喻说法"复杂""令人迷惑"所没有的具象性。

《丽人行》在进步女性梁若英和其银行家丈夫的对话中，两人都使用了**言辞即物件**这一隐喻，不过有不同的意义拓展：

例6　梁若英　（惊喜地走过来）哎呀，又给我们收到了。可是，
　　　　　　咳，**老这一套**！
　　　王仲原　哼，你也觉得有点儿**空洞**是不是？（《丽人行》，2）

他们谈论的是重庆电台的抗战广播。好不容易收听到了抗战信息，梁若英有点"惊喜"，但听了一阵之后，又有点失望，因为没有得到自己期望的

信息，所以她忍不住抱怨"咳，老这一套！""一套"本来是描述具体物件的，比如餐具等等，现在用于表述广播言语，"老这一套"意味着旧话重说，毫无新意。本来就对重庆方面不感兴趣的王仲原这下有点幸灾乐祸，忍不住对颇感失望的妻子说"你也觉得有点儿空洞是不是？"王仲原这样说，他是将话语视为一个实体，一个可以容纳东西（话语信息）的容器（CONTAINER）。所谓"**空洞**"即广播中没有多少有价值的内容或信息。

稍后，同一剧中，在类似电影中旁白的"报告员"的短短介绍中，两次暗含了**言辞即物件**这一隐喻：

例7　报告员：金妹的东西，就这样给没收了，她一家怎么过日子呢？学一句**老话**"这且**按下不表**"。（《丽人行》，25）

这个话轮中有一个非常常规化的隐喻表征："学一句**老话**"。"老话"将话视为物件，因为老即旧，即时间长，如"老房子"（谷衍奎，2003：160）。"旧"与"新"原本都是形容具体东西的。"**老话**"即古老的、年代悠久的话。此外，这个话轮还有一个隐喻：言辞行为即物理行为。"这且按下不表"的"**按下**"显然是将金妹及其家人的故事看作具体的、可以拿起、可以"按下"的物件，拿起或提起表示开始讲述，"**按下**"表示停止讲述。这一隐喻还与垂直隐喻（vertical metaphor）"上""下"所蕴含的状态域相关，即"上"表示公开（如"上市"），"下"表达私密（如"私了"）（司建国，2011）。"**按下**"即保持私密状态，不公布于众。

与"老话"相对，"新词"自然表示新近出现的言语：

例8　疯　子　我这儿**编出来个新词**儿，先给你们唱唱试试！
　　　众　人　赞成！唱，唱！（《龙须沟》，47）

臭水沟得以治理，龙须沟面貌大变，曲艺艺人（程）疯子有感而发，新编了一段唱词给大家表演。在疯子的概念中，唱词即织物，因为它是"编"出来的，而且有新旧之别，他刚刚编出的自然是"新词"。同样，"编"即"编织""编制"，也是具体动作，经过概念投射，延伸到言辞域，暗含了**言辞行为即物理行为**的理念。话语既然被看作实体物件，就不但有新有旧，而且有粗有细：

例9　鲁　贵　（转过来）他要是见你，你可少说**粗话**，听见了没

有？（鲁贵很老练地走着阔当差的步伐，进了书房）
鲁大海 （目送鲁贵进了书房）哼，他忘了他还是个人。
（《雷雨》，17）

这是《雷雨》中发生在周府的鲁氏父子间的对话。鲁大海代表矿上工人来会周朴园，鲁贵提醒他见了面不要说"**粗话**"，即无理、无礼的脏话。物件的粗糙特性投射到言辞域，凸显话语的粗俗及言辞行为的鲁莽。这一隐喻的复杂结构也具有类似的概念投射①：

例10　刘　母　那不是应该的么？你平日对人好嘛。
　　　友　生　还好咧，平日我对金妹老是**粗言粗语**地不体谅她，想起来真是后悔。（《丽人行》，36）

说起对妻子金妹的"好"，友生自愧自责，因为他时常对她"**粗言粗语**"。"**粗言粗语**"是两个相同概念结构隐喻的并列组合，其意义也与"**粗话**"基本相同。与之相对，"**细语**"则表达了不同的言辞行为：

例11　刘振声　真有那么一天吗？
　　　何景明　真会有的。
　　　刘振声　那太好了。那太好了。可是现在这日子怎么过下去呢？
　　　［此时杨大爷一直挨着刘凤仙**细语**。］（《名优之死》，16）

《名优之死》这个场景同时有两组对话：名优刘振声与何景明高声谈论和憧憬明天的同时，不怀好意的士绅杨大爷与贪慕虚荣的刘凤仙在腻腻歪歪地"细语"。"细，本义指小，细小"（谷衍奎，2003：415）。"**细语**"与"**粗话**"不同，它不是名词，不是关于言辞特质的，而是动词，描述了言辞行为方式，即低声、温柔地讲话。这个隐喻暗含了交际者谈话的私密色彩以及两者关系的暧昧。

虽然都基于同一概念隐喻，而且用词相似，但"**细语**"与"**详细地说**"

① 下面三个例子中的"粗言粗语""细语""详细"和"简单"，以及例15中的"具体"，虽然都是描述言辞行为的，都用作副词，但其本身所含的"言辞即物件""言辞特质即物件特质"的概念更明显，所以，我们把它们放在这里讨论。而"打断"之类的隐喻，虽然也以"言辞即物件"为基础，但动作性昭然，所以，我们把它归于下一部分言辞行为即物理行为名下。

区别很大：

例12　赵　老　简单地说，还是**详细地说**？
　　　 二　春　（摹拟）请**简单地说**吧！（《龙须沟》，46）

此处，"详细地说"并非小声说话，而是详尽地说出所有细节，与"粗略地说"相对，也与"简单地说"有别。"简单"原本也是关于物件结构的，与"繁杂"相反。显然，原本描述具体东西的"详细""简单"都投射到了抽象言辞行为域，描写了言辞行为方式。这一隐喻表征可以是副词，也可是形容词：

例13　他说话很**简短**，表面是冷冷的。（《雷雨》，16）

这是《雷雨》中作者对鲁大海出场时的形象白描，具体而言，是他言语行为特点的描述。"简短"这一具体物件特色投射到言辞域，意味着话语简洁明了，不拖泥带水。既然话语被视为具体物件，就有整体与部分之别，其组成部分就可能是"一段"：

例14　娘　子　（在屋中）别说啦，快来**编词**儿吧！
　　　 疯　子　赶趟，等我说完最要紧的**一段**儿。四嫂，我跟二嘎子又研究出来：咱们这儿，还得来个公园。二嘎子提议：把金鱼池改作公园，周围种上树，还有游泳池，修上几座亭子，够多么好啊！（《龙须沟》，44）

"段"作名词时，指"事物或时间的一截"（谷衍奎，2003：468）。"一段"作为话语单位常规性很强，尤其作为书面语言单位，更是如此。"段落""第一段"等说法在语言教学及语篇分析中随处可见。而英语中与其同义的 paragraph 则不是隐喻，没有这样的投射过程。既然是实物，无论结构简单或繁复，它都是"具体"可感的：

例15　江滨柳　导演，你可不可以**把话说得具体一点**？
　　　 导　演　（走到前台）从历史的角度来说，当时这个大时局里，从你内心深处，应该有所感觉，一个巨大的

变化即将来临。(《暗恋桃花源》,4)

演员江滨柳一时难以理解导演意图,难以把握情绪分寸,便要求导演"**把话说得具体一点**",所谓具体,即有长度、硬度甚至颜色、温度的物件,触摸得到,感觉得着,投射到言辞域,则意味着话语意义容易把握,简明扼要。

实物的另一特质是干净或肮脏,这一概念也可投射到言辞域:

例16　赵　老　解放了,好人抬头,你们坏蛋不大得烟儿抽,是不是?是不是要谈这个?
　　　　狗　子　咱们说话别带**脏字**!我问你,你当了这一带的治安委员啦?(《龙须沟》,18)

"脏"本是一种消极的、不卫生的、让人感官不适的状态,所谓"**脏字**"隐喻性地指禁忌的、往往是骂人的话语。狗子此处的"脏字"是指老赵话轮中的"你们坏蛋"。隐喻意义中保留了原意中的负面评价。既然是实物,话语可以延续,也可以"中断":

例17　[后门推开,葆珍很性急地回来,赵妻看见她,很快地对她招手,好像要报告她一些什么消息;可是葆珍好像全不注意,大踏步地闯进客堂间里。二人的谈话**中断**,匡复反射地站起身来。](《上海屋檐下》,35)

少女葆珍由外面回家,她不知道她母亲正在家中,正与她从未听说过的生父匡复进行艰难的谈话,也没有理会邻居赵妻的善意阻挠,"大踏步地闯进客堂间里",使得正在经历情感风暴、失散经年的夫妻"二人的谈话中断"。描述物件从中间部位断裂的"**中断**"投射到语言域,表示未完成话语的突然停顿。

另一个与隐喻言辞即实物相关的概念隐喻是使用范围极广、常规性极强的"**实话**"。"实""为会意字,房中充满钱粮之意"(谷衍奎,2003:401)。它以概念言辞即容器、言辞信息即容器内容为隐喻基础,"**实话**"言之有物,有实在信息,指含有真实信息的话,而非没有信息内容或含有虚假信息的话,与"空话""假话"相对:

例18 萧郁兰 左老板对我说了真情**实话**,我要是告诉了人家,天把我怎么长,地把我怎么短。

　　　左宝奎 哈,哈,你倒唱起《坐宫》来了。(《名优之死》,2)

这是两个演员之间的调侃。萧郁兰称左宝奎为"左老板",并保证不将后者告诉他的"真情实话"泄露给别人。"**实话**"这个隐喻表征在这出戏中出现了3次,限于篇幅,不再引述。"**实话**"正能量很足,而下面出现的"**花言巧语**"则不然:

例19 章玉良 应该承认中国民族是一个有经验的老民族。在近世史上她有过许多受骗的经验,可是,血淋淋的现实把他们教育得不再容易受骗了。我们既不信这个骗子的**花言巧语**,也能看透那个骗子的真肝实肺。

　　　岛　田 唔 你这话有点"过激"。(《丽人行》,33)

这是抗日志士章玉良与日寇军官岛田的抗辩。其中"这个骗子"指美国,"那个骗子"暗指日本。"**花言巧语**"也是一个隐喻复合体,由两个结构相同的简单隐喻组合而成。"花"与"巧"的特性投射到言辞域,意思是夸张的、虚妄的、好听却不切实际的话语,"含贬责的感情色彩。适用于指为了某种目的故意在别人面前说的好听的话"(郭先珍等,1996:166)。这一隐喻还出现在另一剧中:

例20 林大嫂 (仍**理直气壮**)你不用**花言巧语**地乱**吹腾**,你太爱**吹腾**了。我看你不地道,就是不地道!我的爱人从前也是军人,他就不像你这么**吹腾**自己!

　　　栗晚成 他……他没立过我这样的功劳,想**吹**也没的可**吹**呀!(《西望长安》,10)

林大嫂是第一个识破假冒英雄栗晚成的,她几乎在故事一开始,就觉出了后者的不妥,而且当面指了出来:"你不用**花言巧语**地乱吹腾,你太爱吹腾了。"除此之外,她的话轮中含有其他隐喻("吹""吹腾""理直气壮"等),我们将在下文讨论。

下面的对话中，暗含了隐喻**话语即线绳，理解话语即理出头绪**：

例21　陈奶妈　（指着）你让他们给我滚蛋！（回头对大奶奶半笑半怒的神色）我真没有见过，可把我气着了。大奶奶，你看看可有堵着门要账的吗？（转身对张顺又怒冲冲地）你告诉他们，这是曾家大公馆。要是老太太在，这么没规没矩，送个名片就把他们押起来。别说这几个大钱，就是整千整万的银子，连我这穷老婆子都经过手，（气愤）真，他们敢堵着门口不让我进来。

曾思懿　（**听出头绪**，一半是玩笑，一半是讨她的欢喜，对着张顺）是啊，哪个敢这么大胆，连我们陈大奶妈都不认得？（《北京人》，5）

陈奶妈絮絮叨叨说了一大通，难免让人不得要领。还是精明的曾思懿了解她，知道她话语中的真正含义，所以，索性顺着她的意思挑明了。"**听出头绪**"即从繁杂、凌乱的话语中找出了其中的真正意义。

我们刚刚讨论的隐喻**言辞即实物**在语料中有不同表征，但最典型、最常规的表征是"形容词+名词"构成的名词短语，如"**粗话**""**脏字**""**绕脖子的话**"，复合结构则如"**花言巧语**"。这种隐喻表征中的形容词都是对言语特征的描述。在我们的语料中，这类隐喻有23例（"实话"共3例，我们只列出1例），每千字0.036次。下面要探讨另一个相近的隐喻，它最大的不同是隐喻表征中有动词的参与。

第二节　言辞行为即物理行为

现在我们讨论由物理行为作为源始域构成的言辞行为隐喻。这种隐喻反映了大多言辞行为形成的路径，也构成了汉语中言辞行为隐喻的最重要的隐喻类型（张雁，2012）。从言语行为（speech act）类型而言，这种隐喻不止存在于张雁观察到的嘱咐类言语，还广泛存在于其他言语行为中。这种隐喻通常含有动词，描述一个具体动作，所以，和 Halliday（1994）的及物性学说相关，也与前面讨论过的"程度"（SCALE）有密切关系，可以从强度

(intensity)、数量（quantity）、频率（frequency）、速度（speed）以及持续时间（duration）等变量进行考察（Pauwels and Simon-Vandenbergen，1995：54–57）。与上节讨论的隐喻**言辞即实物**相比，此类隐喻的常规性更强，使用范围更广，在我们语料中出现的频率也更高。

这一隐喻与上一节讨论的隐喻言辞即物品有不可分割的关系，确切地说，**言辞行为即物理行为**是基于**言辞即物品**之上的，没有后者，就没有前者。而且，两个概念往往共现，绝少单独出现。涉及描述言辞行为时，某些隐喻性表征的归类往往造成了麻烦。如前所述，我们的做法是，名词性特质明显，就归为后者名下，尽管它也是描述动作的（如"**细语**"）；动作特征突出，我们就划到前者范围，尽管它也包含后者（如"**吹牛**"）。

与前面讨论过的转喻，或确切地说，转隐喻"插嘴"类似，有些动作为源始域形成的隐喻也表示"在别人说话中间插进去说话"（《现代汉语词典》，201），如"插进来""打断"等等，只不过它们没有涉及言辞器官，也没有那么复杂的概念结构，只是单纯的隐喻，没有转喻因素参与。应当指出的是，一般而言，这类隐喻都以另一个概念隐喻为基础：**言辞即实物**。从程度角度而言，**插进**、**打断**都属于强度大、速度快、持续时间极短的动作，往往是剧烈、有力、瞬间完成的行为。投射到言语行为域，就表示一种突兀的、决断的、不合乎常规的言语行为。

《龙须沟》中两位邻里正在议论时政，赵老正欲开口历数"做官儿的坏"，突然出现了刘巡长，大妈赶紧借故"**打断**"了赵老的话：

> **例1** 赵 老 做官儿的坏……［刘巡长，腰带在手中拿着，像去上班的样子，由门外经过。］
> 　　　大 妈 （**打断**赵老的话）赵大爷，有人……（《龙须沟》，7）

"打断"本是典型的叙述物理性动作的词汇，现在投射到了言辞域，表示终止别人的谈话。大妈的言辞行为尽管突然、不合常规，但我们并不觉得她无礼，反而感念她的机警与善良，因为她是怕赵老惹上麻烦。

下面《上海屋檐下》中夫妻间的会话反而没有那么合作、那么友好：

> **例2** 赵 妻 我跟别人讲话，不要你**插进来**！……
> 　　　赵振宇 什么？我……笑话……（指手画脚地走到他妻子前面，还要发议论的时候——）［门外卖方糕的叫卖

声，阿香奔回来，**打断了他的话**。]（《上海屋檐下》，11）

这里的谈话有两次中断，首先，赵振宇强行打断了妻子对某个邻居的背后议论，而后，他的话轮也被不期而至的阿香打断。"插进来"也是典型的物理动作，快速有力。不同的是，这个隐喻还涉及了容器隐喻：**话语即容器**，赵妻认为自己同别人的会话是一个有内外界限的容器，而赵振宇本来在容器之外，所以，他想加入谈话就是要"插进来"。不曾想，赵振宇自己的长篇宏论后来也被迫中断。

同一剧中，另一个"**打断**"也颇具戏剧性：

例3　林志成　（对匡复）她……（还要说下去）
　　　［内声：（从门外）"老板娘，洋瓶申报纸有吗？"］
　　　林志成　（紧张消失了，怒烘烘地）没有！
　　　［内声：（习惯的口吻）"阿有啥烂铜烂铁，旧衣裳，旧皮鞋换啵？"喊着去了。］
　　　匡　复　（被他**打断了话头**，拿起杯子，看见没有水，又放下。（《上海屋檐下》，26）

在这之前，刚从抗战前线归来的匡复感谢好友林志成帮助他的妻女度过战乱，而已经同匡妻同居的林志成不知如何应对，仓惶之中，"**打断了话头**"，接管了话轮，但又不知说什么。这时，出现了收破烂的，使这种难堪得以短暂的缓解。"**话头**"是一个与人体相关的转喻，激活或凸显了话语的开始部分。

语料中最后一个"**打断**"来自《暗恋桃花源》：

例4　袁老板　（起身，放下酒瓶）我？我这个人，我这个长相，我这个样子，我去找个事儿做？我告诉你多少次了，我有一个伟大的——春　花　（打袁老板，**打断**）现在还来**这一套**！（《暗恋桃花源》，33）

袁老板酒兴正酣，正欲发表有关他"伟大的——"的宏论，被春花的肢体语言（"打袁老板"）外加言语行为"**打断**"。打断者还给出了中止他谈话的理由："现在还来**这一套**！""这一套"也有一个概念基础：**言辞即实物**。

被视为具体物件的言辞可以被"打断",也可以续接和复原:

例 5 赵　妻　(只能劝慰她)可是,你们黄先生有志气,将来总会……
　　　　桂　芬　(**接上去**)有志气有什么用,上海这个鬼地方,没志气的反而过得去;他,偏是那副坏脾气,什么事情也不肯将就……(《上海屋檐下》,7)

"**接上去**"的前提是打断,打断在先,"**接上去**"在后。两个房客在谈论其中一个的丈夫。赵妻本想安慰桂芬,可她的话还未说完,就被后者打断。但与前面讨论的"**打断**"不同的是,桂芬接管话轮之后,"**接上去**"即延续了原来中断的话题,即所谓"有志气"。下面的"**接上去**"也与打断有关,也是先打断,而后继续原来的话题:

例 6　黄　父　(殷勤地和赵振宇招呼,指着小孩)他要我抱到街上去,哈哈,上海地方走不开,要是在乡下……
　　　　赵振宇　(**接上去**)老先生,上海比乡下好玩吗?(《上海屋檐下》,11)

赵振宇在黄父还未说完话时便"**接上去**"了,谈论的还是乡下的好处,其迎合、合作意味明显。下例中的"**接上去**"略有不同,尽管依然有"打断"元素:

例 7　杨彩玉　(冷笑,避开他的视线)你说我变了,我看,你也变啦。你已经没有以前的天真,没有以前的爽快啦。
　　　　匡　复　什么?你说……
　　　　杨彩玉　(很快地**接上去**)假使我现在告诉你,志成不能使我幸福,我现在很苦痛,葆珍跟我一样地也是受着别人的欺负,那你打算……(凝视着他)(《上海屋檐下》,33)

这是一对失散多年的夫妻的艰难对白。杨彩玉"打断"匡复之后,"接上去"的并非后者谈论的内容,也没有回答他提出的问题,而是继续了之

前自己提出的话题：现在你打算怎么办？

上述这两个"**接上去**"同时也是打断，既有礼貌元素，也有不礼貌成分。就话题而言，它延续和补充了上个发话者的谈话内容，维护了发话者的面子；但就话语结构而言，它打断和破坏了发话者的话语，而且这种打断对面子的威胁较大，因为它发生在话步之内（intra move）[①]，即原来发话者未完成话步的当口。所以，这种"接上去"具有双重性，兼有礼貌和非礼貌含义，与人们对它的第一印象，即只有合作意味不符。

下面这个对话前面讨论过，现在我们要关注的是其中的另一个隐喻：

例8 焦花氏 他都说出来了！
　　焦　母 （战栗）可是，这并不是大星做的，这是阎王，阎王……（指着墙上的像，忽然**改了口**）阎王的坏朋友，坏朋友，**造出来的谣**……谣言。不，不是真的。（《原野》，46）

涉及人体器官的隐喻"**改了口**"已经论述过了。"造出来的谣"是以概念隐喻**言辞即产品**（SPEECH AS PRODUCTS）、**言辞行为即制造产品**（SPEECH ACTION AS MAKING PRUDUCTS）为概念基础。"造"的强度、速度都不及"插""打"，但持续时间却远远长于它们，往往含有一个策划、制造过程。如果说"造"有大工业色彩，那么，"编"则纯属手工范畴：

例9 疯　子 可是，多暂才修呢？明天吗？您要告诉我个准日子，我就真佩服这个新政了！我这就去买两条小金鱼——妞子托我看着的那两条都死了，只剩了这个小缸——到她的小坟头前面，摆上小缸，缸儿里装着红的鱼，绿的闸草，哭她一场！我已经把**哭她的话**，**都编好啦**，不信，您听听！
　　赵　老 够了！够了！用不着听！（《龙须沟》，20）

"编"从结构来讲是"形声会意字，本义为用皮条或绳子将按次第排好的竹简穿联起来"（谷衍奎，2003：736）。疯子话轮的隐喻基础是**言辞即手工制品**（SPEECH AS MANUAL PRODUCTS）、**言辞行为即编制手工制品**

[①] 这里"接上去"所含的打断意义类似于第7章第二节"插嘴"语用特征中的 A 类"插嘴"，即非受话者在发话者话步之中的打断。

(SPEECH ACTION AS WEAVING)。汉语中这个隐喻还体现在"编剧""编故事"等说法中。"编"不但有无中生有、凭空捏造的含意，也可能是一种创造性的劳动：

例10　疯　子　还有，唱什么好呢？《翠屏山》？不像话，《拴娃娃》？不文雅！
　　　二　春　咱们现**编**！等晚上，咱们开个小组会议，大家出主意，大家**编**！数来宝就行！（《龙须沟》，25）

这两位谈论的是"编"唱词。需要"开个小组会议，大家出主意"，可见不是一件容易的事，涉及复杂的创造性劳动，需要集思广益甚至灵感。最后一个隐喻性的"编"还是出自《龙须沟》：

例11　疯　子　他说，得种桃树，到时候可以吃大蜜桃啊！您瞧，二嘎子多么聪明！
　　　娘　子　（在屋中）别说啦，快来**编词儿**吧！（《龙须沟》，43）

在娘子的概念中，词是编织物，构思、写作唱词，就是"**编词儿**"。既然言辞行为被看作物理行为，那就必然涉及体力：

例12　焦　母　（忽然不豫）虎子，我费心**用力**说了半天，你是**口服心不服**。
　　　仇　虎　谁说我心不服。（神色更阴沉）（《原野》，50）

焦母此处之所以突出"用力"这一特征，是为了说明自己多么劳神、多么心诚。她的话轮中还有一个复合转隐喻"口服心不服"，"口"和"心"分别激活言辞和思想，"口服心不服"隐喻性地表示言语上认输，但实际上不服气。

下面的隐喻即 Reddy（1993）关于言辞行为的所谓"传递"（TRANSFER）隐喻：

例13　匡　复　"小先生"？
　　　〔杨彩玉拿了几块饼干给她，她接着边吃边说。〕

葆　珍　"小先生",不懂吗?小先生的精神,就是"**即知即传人**",自己知道了,就讲给别人听……(《上海屋檐下》,35)

"传"作动词时意为具体物件的"传递、传送",后引申为信息、知识的"传授"(谷衍奎,2003:195)。"即知即传人"意味着自己学到的东西要立刻传授与他人,与他人共享。"传"将知识视为实物,教授知识意味着传递实物。当然,教授的媒介肯定是语言,教授过程即言辞行为过程。下例也与这一隐喻相关:

例14　丁　四　家家连窝头都混不上呢,还交得起他妈的捐!
　　　　巡　长　说得是啊!可是上边**交派**下来,您教我怎么办?(《龙须沟》,11)

这是有点同情之隐的巡长奉命收缴苛捐杂税时与丁四的对白。"**交派**"也是一种传送方式,只不过除了"交"这个普通动词之外,还有上级针对下级的"派"。

下面的对话涉及了两个类似的隐喻:

例15　唐石青　党员鉴定书的底稿,洪司令员的信稿,他的全部历史的底稿,都在这里!咱们谁不记得自己的过去呢,他可是老得时时刻刻带着这个小本!
　　　　杨柱国　演话剧不是有**提词**的吗?没有这个小本**提醒**这位演员,他就忘记自己是谁了!(《西望长安》,50)

"提"本身是一个纯粹的物理性动作,表示"使事物由下往上移"(《现代汉语词典》,1880),其"本义为拎着、拿着,提则向上,故引申指举拔,向上升"(谷衍奎,2003:692)。"提词"还涉及垂直概念的投射。"下"有私密、未知之意,而"上"则含公开、可知之意(司建国,2011)。"提词"因此获得了隐喻义,即使言语(信息)由私密、未知变为公开和可知。同样,"提醒"也具有类似的概念化过程,"提"为言辞行为,构成原因,"醒"即言辞行为造成的结果:醒悟、明白。下面的"**提起**"也不是单纯的物理行为,而是言辞行为:

例16　章玉良　你是说李芸？
　　　　刘大哥　以前叫什么我说不上，这几年**提起**李新群是很多人知。(《丽人行》，9)

"提起"即谈论、说到，剧中"提起"的是某个人、某个人的故事或经历。表示言辞行为的"提"是一个常规性很强的隐喻，使用非常频繁，在《雷雨》中尤为如此，共有7次，都具有一定的文体作用：

例17　鲁四凤　她会怕谁？
　　　　鲁　贵　哼，她怕你的爸爸！你忘了我告诉你那两个鬼哪。你爸爸会抓鬼。昨天晚上我替你告假，她说你妈来的时候，要我叫你妈来。我看她那两天的神气，我就猜了一半，我顺便就把那大半夜的事**提了两句**，她是机灵人，不会不懂的。(《雷雨》，22)

其中的"她"指周繁漪，"那大半夜的事"指被鲁贵撞破的周繁漪与周萍的不伦私情。"提"这个动词本来延续时间就不长，而鲁贵又只是"**提了两句**"，点到为止。鲁贵既要让对方相信他知道那件事，又不能撕破脸说破了，这样才能达到要挟对方的目的，他对言辞方式的拿捏恰到好处，其世俗与精明可见一斑。

下例中的"提了"也具有深意：

例18　周　萍　哦，他呀——他又怎么样？
　　　　鲁四凤　他又把前一月的话跟我**提了**。(《雷雨》，36)

他们对话中的"他"是周冲，"前一月的话"指周冲向她表白爱情的话语。鲁四凤如此轻描淡写地说起这段情感纠葛，一是她没有拿周冲的话当真，或者她对周冲没有兴趣，她的心已有所属。再则她不想刺激周萍。所以，她尽量淡化周冲的言辞行为（"提了"），只是间接地说到了周冲的言辞内容（"前一月的话"）。其善解人意、情感专一的个性在此显露。

该剧中使用隐喻"提"的例证另外还有5例。简而言之，"提了""提起"意为说起、说到，"不提"即不说。限于篇幅，我们不再详论。与这个隐喻相关，"**提意见**"表示将意见由私密变为公开、将意见用言语表述出来：

例19 赵 老 大妈，想开一点吧。二春的事，您可以**提意见**，可千万别**横拦着竖挡着**！我吃过媒人的亏，所以我知道自由结婚好！
　　　大 妈 唉，我简直地不知道怎么办好啦！（《龙须沟》，30）

除此之外，赵老还用了另一个隐喻复合体"**横拦着竖挡着**"，将阻止性的言语行为形象地喻为具体的形体动作。所谓"二春的事"即她自由恋爱了，这在刚解放的龙须沟可是大事。话语可以作为实物"提起"，也可以当作物件"留下"：

例20 杨柱国 我**留下了话**，说我头疼，出来溜达，一会儿就回去；好在这里离我那里不远。我差不多也一夜没睡。跟他喝酒就喝到了十二点。
　　　唐石青 是呀，你来电话的时候已经是十二点半了。（《西望长安》，36）

"留，本义指田间收割遗留，引申泛指遗留"（谷衍奎，2003：579）。可见，"**留下了话**"也是一种言辞交际方式。话语信息可以当作实物传递，话题也可以作为实物"转移"：

例21 章玉良 不说这个了，不说这个了。说什么我也得见见我的孩子。
　　　刘大哥 别着急，我给你想办法。
　　　章玉良 （他拂去不愉快的情绪，**转移话头**）你那报纸还销得不错吧？
　　　刘大哥 不错！已经突破两万份。（《丽人行》，9）

战乱中妻离子散的章玉良发现妻子已经另攀高枝，不得已，他对朋友说出了他的最低愿望——"见见我的孩子"。朋友答应帮忙之后，为了"他拂去不愉快的情绪，**转移话头**"，刻意提出了新的话题。由人体词参与构成的转喻"话头"激活了言辞域中的话题，"**转移话头**"即停止一个话题，开始谈论另一个新话题。

下面的两个隐喻都与"誓言"有关，也都涉及了垂直隐喻：

例22 赵 老 比如说，政府招呼你去修沟，你去不去呢？这是你的沟，也是你的仇人，你肯不肯自己动手，把它弄好了呢？
丁 四 别再问啦，赵大爷，对着青天，我**起誓**：一动工，我就去挖沟！（《龙须沟》，33）

这是刚解放时，赵老开导和教育以前的街痞丁四。后者话轮中的"**起誓**"包含强度较大、具有积极意味的动词"起"。"起"为"形声字，篆文从走……本义指由躺到坐或由坐到站立"（谷衍奎，2003：526）。在垂直域中，这个动作导致垂直意象图式中的动体由下而上的位置移动，并形成了一个由负面到正面、由私密到公开的转变（司建国，2011）。"**起誓**"便由此获得了其隐喻义"发誓""将誓言公布于众"。下例中的"**立誓**"与"**起誓**"有异曲同工之妙：

例23 ［内刘凤仙唱《玉堂春》中一段"二六"："打发公子回原郡，悲悲切切转回楼门。公子**立誓**不再娶，玉堂春到院我誓不接人。"接着台下叫"好"之声，和许多怪声。（《名优之死》，2）］

这个隐喻实际上出自京剧名篇《玉堂春》。"**立誓**"与"**起誓**"有相同的概念结构和隐喻意味。

下面两例中的隐喻都有容器图式在起作用：

例24 四 嫂 我看见他了，有人押着他，往派出所走呢！
娘 子 我啐他两口去！
二 春 走，我们斗争他去！把这些年他所作所为都**抖漏出来**，教他这个坏小子吃不了兜着走！（《龙须沟》，25）

这是解放初期龙须沟的居民看到黑帮头目黑旋风被抓之后的反应。二春话轮中的"**抖漏出来**"除了有物理行为向言辞行为的投射之外，还有容器图式隐喻的参与。其中，有言辞为容器以及言辞信息为动体。"抖漏"显然是一个具体动作，它将言辞信息由容器之内向容器之外移动，结果信息由私密变为公开（司建国，2014）。"**抖漏出来**"这个隐喻表征很容易让人想起

"揭发",两者在概念投射机制方面很相像,但"**抖漏出来**"动作性更强、更接地气。《雷雨》中鲁贵也使用了类似的隐喻:

例25 鲁四凤 哼,太太那么一个人不会算了吧?
　　　鲁　贵 她当然厉害,**拿话套了我**十几回,我一句话也没有**漏出来**,这两年过去,说不定他们以为那晚上真是鬼在咳嗽呢。(《雷雨》,20)

这是鲁贵在向鲁四凤讲述他如何掌握了"太太"的惊天隐私。除了"漏出来"这一隐喻表征之外,"**拿话套了我**十几回"也颇引人注目。"套""为会意字。楷书原本从长从大……本义指长大,引申指罩在外面……又引申指用计骗取,诱人说出实情"(谷衍奎,2003:540)。由于"套"这个动词的出现,"**拿话套了我**"显然以物理行为表达言说行为。"套"即或诱或逼使人就范,并失去自由或主动。这一隐喻颇具新意,在这里,言语被视为实施物理(即言辞)行为的工具,类似的情形还有:

例26 大　妈 **甭拿这话堵搡**我!反正我不能出去办!
　　　二　春 这不结啦!(转为和蔼地)(《龙须沟》,23)

大妈的"**甭拿这话堵搡我**"似乎表明,"这话"具有物理性功效,可以"堵搡我",阻止"我"的行动。其实,能够作为工具,实施言辞行为的还有感情、面子:

例27 四　嫂 我听您的话!要是您**善劝**,我**臭骂**,也许更有劲儿!
　　　赵　老 那可不对,你跟他**动软**的,**拿感情拢住**他,我再**拿面子局他**,这么办就行啦!(《龙须沟》,22)

这是在谈论如何劝解四嫂的丈夫丁四改掉好吃懒做的毛病,其中的"**善劝**""**臭骂**""**动软的**""**拿感情拢住**""**拿面子局**"都是言辞行为,确切地说,都是言语行为方式或策略。其中,"局"隐喻性较强,颇有新意。"局为会意字。篆文从尺(表示人腿),从口(表范围),会人腿受限制而屈曲之意。有弯曲、限制"之意(谷衍奎,2003:315)。所以,动词"局"类似于"拢住",两者都是隐喻性用法,都有挟制、规范、教化的意义。而

"臭骂""动软的"还牵扯到了通感隐喻，即不同感知域（触觉、视觉、嗅觉等）之间的投射。我们将第四编专门讨论通感隐喻，此处不作详论。

《龙须沟》中的人物大妈与众不同，她不轻易相信外面的宣传，只相信自己的眼睛，所以，才有了如下的对话：

例28 大　妈　什么鸡极鸭极的，反正我沉得住气，不乱**捧场**，不多**招事**。

　　　　四　嫂　我知道您为什么老不高兴，就是为二姑娘的婚事。您心里有这点委屈别扭，就看什么也不顺眼，是吧？（《龙须沟》，42）

在大妈的话轮之中，不但亮明了自己对新局面的态度（"反正我沉得住气"），还有对新词"积极"的调侃（"什么鸡极鸭极的"），当然，也有对言辞行为的隐喻性表征——不乱捧场，不多招事。其中的"捧"与"招"都是形体动作，"捧"即"用双手托"，有看重、呵护之意，"捧在手里怕摔了"的说法便是佐证。现在投射到言语域，表示支持、赞扬。"**捧场**""原指特意到剧场去赞赏戏剧演员表演，今泛指故意替别人的活动或局面吹嘘"（《现代汉语词典》，855）。"招""同召，会意字。甲骨文是两手捧起放在座位上的酒樽型，上边是双手持匙，表示舀取，中间加口，表示召请他人来饮。后引申为召唤，招致"（谷衍奎，2003：151）。所以，"**招事**"也可看作一种言辞行为（当然，也可是纯粹的肢体行为），一种身体的物理行动表征言语行动的隐喻，表示惹是生非。

既然"捧场"源自梨园，自然，描写艺人故事的《名优之死》便少不了它：

例29 王梅庵　刘小姐的色艺我们一向是很仰慕的。昨天我还在报上发表一篇介绍您的文章。您的玩意儿可真**棒**，有些读者还提议要给您封王哩。

　　　　刘凤仙　唷，那怎么敢当，都是您**捧得好**。（《名优之死》，5）

这是小报记者王梅庵与正在走红的刘凤仙之间的对白，其中不乏夸大、过分客套之词。"捧""本意为双手掬起……引申指抬举、奉承"（谷衍奎，2003：323）。"捧"这个隐喻与我们讨论的绝大多数隐喻的不同在于，它主

要是关于写书面文字这个言语行为的,因为记者的所谓"捧"一般都是在报刊上发文章。而之前的基本都是口头表达行为。下面的"捧"应该兼含了口头与书面两种言辞行为:

例30　杨大爷　有好酒?你爱喝酒吗?
　　　刘凤仙　您知道我是从来不喝酒的,先生不许喝。说喝酒坏嗓子,唱戏的人坏了嗓子就是坏了命根子。尤其是我们唱青衣的,嗓子坏了人家想**捧**也没法儿**捧**了,对不对?(《名优之死》,11)

刘凤仙这里所说的"捧"包括了人们的口头、书面赞美,还表示在她演出时看客来到剧场欣赏、撑场面。"**斩钉截铁**"是一个常规性比较强的言辞行为复合隐喻,在《原野》中出现了两次:

例31　焦　母　(含蓄地)那么,你走不走。
　　　仇　虎　上哪儿?
　　　焦　母　要车有车。
　　　仇　虎　车不用。
　　　焦　母　要钱有钱。
　　　仇　虎　(**斩钉截铁**)钱我有。(《原野》,49)

面对焦母急于要自己离开的各种利诱(媳妇、车、钱等条件),仇虎丝毫不为所动,"**斩钉截铁**"地给予回绝。"斩钉"与"截铁"概念结构与隐喻投射意义相似,"斩"与"截"都是快速、强度大的动作,"钉"与"铁"都是质地坚硬的金属。"斩钉"与"截铁"绝非易事。这一隐喻复合体所表达的言辞行为的坚定和决心,是物理性动作强硬、无坚不摧特色的投射结果(参阅 Jing-Schmidt,2008:260)。下面这一隐喻描述了焦花氏独特的表白方式:

例32　仇　虎　人家看我是个强盗。
　　　焦花氏　(**斩钉截铁**)我是强盗婆。(《原野》,82)

即便仇虎在众人眼中是个万人不齿的强盗,焦花氏也不改初衷,也要作个"强盗婆"。其"斩钉截铁"言语方式传递的是毫不动摇的情感。

同一剧中，焦母为了让木讷至愚的儿子认清仇敌，看到潜在危险，故意泄露给他一个秘密：

例33　焦大星　一直到半夜？
　　　　焦　母　半夜？一直到天亮。
　　　　焦大星　（疑信参半）那您为什么不抓着他们。
　　　　焦　母　我？（故意**歪曲**地讲）你把我真当作瞎子，我不知道你们这一对东西？那半夜的人不是你这个不值钱的丈夫，还是谁？（《原野》，37）

焦母的话轮中含有两个概念隐喻，第一个属于我们正在讨论的类型。"**歪曲**"原本是两个具体的针对实物的动作：将正的东西搞歪，使直的物件弯曲。投射到言辞行为域，这一隐喻表示用语言对事件、经验作不符合事实或实际的描述，即"故意改变（事实和内容）。含贬责的感情色彩。适用于表示曲解、捏造、诡辩等错误的言语行为"（郭先珍等，1996：411）。"歪曲"这一隐喻颇具文体效能，是焦母有意使用的会话策略：用男人最难以接受的事件（老婆出轨）去刺激儿子，去激发他的仇恨。焦母的话语中还暗含了另一个隐喻："你把我真当作瞎子，我不知道你们这一对东西？"这样说的隐喻基础是：**知道即看见**（KNOWING AS SEEING）。

没有摆正的东西可以扶正，不合适的言辞行为可以"**订正**"，这与"**歪曲**"反义，但遵循了同样的思路：

例34　刘芸仙　（唱）郿坞县在马上神魂不定。
　　　　琴　师　这儿这样唱。（**订正一句**）（《名优之死》，9）

唱也是一种言辞行为，它比说频率小，但涉及同样的言辞器官，同样也发声言物或言情。这个例子与上一个隐喻"**歪曲**"逆向，"**订正**"是拨乱反正，将刘芸仙不妥的唱法加以纠正。"订""本意为评议、评定……评议则有所变更，故引申指改定、改正"（谷衍奎，2003：399）。

《原野》中女主角焦花氏与常五有一段会话，包含了丰富的言辞行为隐喻。焦花氏想从后者嘴里套出焦氏对她的看法，后者犹豫不说。焦花氏一边好言相劝，一边给他灌酒，酒酣耳热之际，后者终于讲出了秘密："你婆婆背后叫我没事就看（读阴平）着你"：

例35 常　五　（醉意渐浓）不，不，不好。说了我就是**搬弄是非**，**长舌头**，我这个人顶不愿意管人家的家务事。
　　　　焦花氏　常五伯，（走到方桌旁）您不是外人，我年纪小，刚做儿媳妇，有什么错，您不来**开导开导**，还有谁肯管哪？来，（斟一杯酒）常五伯，您再喝一盅。（《原野》，21）

　　常五的话轮有两个密切相关的概念化过程："搬弄是非"和"长舌头"，前者是典型的以**物理行为投射言语行为**形成的隐喻，后者是典型**器官特质激活言辞行为特质**转喻。"搬弄"指无谓地将物体搬来搬去，投射到言语域，表示"无端地议论"或"挑唆"。"是非"即"事理的正确和错误"（《现代汉语词典》，1761）。这个成语意为"说长道短，蓄意挑起纠纷"（《汉语成语大词典》，36）。焦花氏的话轮中也有一个重复性的隐喻表征"开导开导"，即开通、疏导，也是将具体的身体动作投射到言辞域，表示"以道理启发劝导"（《现代汉语词典》，1071）。

　　与曹禺的大多其他剧目一样，《雷雨》中每个人物出场前都有一段文字对其作外貌内心的描写。关于周大海，其中有这样一句话：

例36　现在他刚从六百里外的煤矿回来，矿里罢了工，他是**煽动**者之一。（《雷雨》，16）

　　其中的"**煽动**"为言辞行为隐喻表征。"煽"同"扇"，即"摇动扇子或其他薄片，加速空气流动"，这个行为投射到言辞域，便有了"鼓动别人做不该做的事"之意（《现代汉语词典》，935）。这个隐喻的负面倾向很明显。但罢工非寻常之举，鼓动工友罢工并非坏事或不该做的事，而是一种正义壮举。

　　《茶馆》的故事发生在清末风云变幻之际，二个茶客松二爷与常四爷之间关于时局的闲谈，也可能招来官府的窃听与干涉：

例37　松二爷　好像又有事儿？
　　　　常四爷　反正打不起来！要真打的话，早到城外头去啦；到茶馆来干吗？
　　　　〔二德子，一位打手，恰好进来，听见了常四爷的话。〕
　　　　二德子　（凑过去）你这是对谁**甩闲话**呢？（《茶馆》，3）

二德子话语中的"**甩闲话**"显然属于以物理行为作为源始域构成的隐喻。"甩""本意指挥动,抡"(谷衍奎,2003:133),就程度(SCALE)而言,"甩"这一动作强度大、速度快,颇具鲁莽与突然性。这个动词的使用,是以隐喻言辞即物体为前提的。"闲话"即无用的、无聊的甚至无中生有的废话。"**甩闲话**"意味着胡乱说话,其负面评价倾向突出。二德子这个隐喻的使用自然使人想到清朝的"文字狱"。

另一个负面倾向明显的隐喻是"**吹牛**",其常规性远大于"**甩闲话**":

> **例38** 俞芳子　那你那天为什么又恭恭敬敬地把她给接回来呢?
> 　　　　王仲原　不是说过吗?我不要,可也不许别人要。
> 　　　　俞芳子　你不要成吗?别**吹牛**了,你那膝头,见了人家就软了。(《丽人行》,50)

对话中提到的"她"是王仲原的妻子。这是"小三"俞芳子在逼宫,在指责王仲原"**吹牛**"。"吹"是一个物理性动作,尽管与上面讨论的其他动作不一样,是由言辞器官而非肢体发出的动作。"牛"体大而重,牛皮不可能像羊皮、猪皮那样被吹起。由此,"吹牛"便有了投射意义"说大话,夸口"(《现代汉语词典》,166)。这一隐喻表征还有其他变体,如"吹腾""吹":

> **例39** 林大嫂　(仍**理直气壮**)你不用**花言巧语地乱吹腾**,你太爱吹腾了。我看你不地道,就是不地道!我的爱人从前也是军人,他就不像你这么**吹腾**自己!
> 　　　　栗晚成　他……他没立过我这样的功劳,想**吹**也没的**可吹**呀!
> 　　　　林大嫂　他没的**可吹**,可他不偷东西!(《西望长安》,10)

《西望长安》中这3个话轮中密集性地出现了言辞行为隐喻,其中,不但每个话轮都出现了同一隐喻"吹",而且还伴随着其他类型的言辞转喻。林大嫂觉察出了所谓抗美援朝英雄栗晚成的疑点,她向后者当面指出其"太爱**吹腾了**""**就是不地道!**",针对后者的狡辩,她又点出了其更严重的问题——"偷东西"。

此外,这段引文中还有言辞行为转喻"**理直气壮**"和"**花言巧语**"。后者我们已经讨论过了,现在说说前者。"**理直气壮**"与言辞器官没有直接关

系,但有间接联系。"气"是由言辞器官产生的重要的言语发声元素。器官发声的物理性特征"气壮"激活言辞行为特征,即坚定、自信的言说方式(参阅 Jing-Schmidt, 2008:253-4)。因此,这一成语便指"理由正确、充分,说话气势很盛;含赞扬的感情色彩;适用于形容真理在握的人说话、办事有气势"(郭先珍等,1996:241)。

与前面讨论过的"**造谣**"类似,从语义角度来讲,下面将要看到的"**撒谎**""**抱怨**"意义明确,因为及物动词的宾语不是一个三维实物,如斩钉截铁中的"钉"与"铁",而是言辞概念。但动词("撒""抱")依然是物理性的肢体动作,所以,还是需要隐喻性投射去理解和加工:

例 40　俞芳子　你刚才对谁说"够你受的了"?
　　　　王仲原　哦,我说你每天回这么晚,"够你受的了"。
　　　　俞芳子　得了。别**撒谎**了。(指架上)瞧你,又把那个女人
　　　　　　　　的照片翻出来了。你想起她坐牢,同情她,对吗?
　　　　　　　　(《丽人行》,31)

俞芳子疑神疑鬼,对王仲原的每一句话都持怀疑态度。尤其是涉及王的原配"那个女人"时更是如此。王仲原只要一张口,她都认为在"**撒谎**"。"**撒谎**"的"撒"原意为"放开、发出",与"谎"(言)搭配,则意味着"说假话"。"**抱怨**"与"撒谎"的概念结构一样,"怨"即怨言,也属于言语域概念:

例 41　王淑芬　他**抱怨**了大半天了!可是**抱怨**的对!当着他,我
　　　　　　　　不便直说;对你,我可得说实话:咱们得添人!
　　　　王利发　添人得给工钱,咱们赚得出来吗?我要是会干别
　　　　　　　　的,可是还开茶馆,我是孙子!(《茶馆》,11)

对话中的"他"指茶馆跑堂的李三,由于人手紧,经常会出现"后边叫,前边催"的局面,所以,他"**抱怨**""把我劈成两半儿好不好!"。"**抱怨**"即"心中不满,数说别人不对"(《现代汉语词典》,43)。就程度而言,"抱"是一个强度、速度都不引人注目,而持续时间较长的动作,更多的表示一种状态。"**抱怨**"也往往与人的心态相关,是一种经常重复的动作。老舍似乎偏爱这一隐喻,语料库中的其他例子也都出自他的《龙须沟》:

例42　二　春　因为脏，病就多。病了耽误做活，还得花钱吃药！
　　　大　妈　别那么说。俗话说得好："不干不净，吃了没病！"我在这儿住了几十年，还没敢**抱怨**一回！（《龙须沟》，6）

二春与大妈对龙须沟肮脏、恶臭的环境的态度截然不同。前者觉得难以忍受，后者则随遇而安，"我在这儿住了几十年，还没敢**抱怨**一回！"即便与比她年长的赵老相比，大妈也不同：

例43　赵　老　有那群做官的，咱们永远得住在臭沟旁边。他妈的，你就说，全城到处有自来水，就是咱们这儿没有！
　　　大　妈　就别**抱怨**啦，咱们有井水吃还不念佛？（《龙须沟》，9）

大妈不但自己不"**抱怨**"，而且还劝别人也别"**抱怨**"。解放后，丁四这类地痞当然日子不好过，但在赵老的说服下，也下决心"不再**抱怨**"，重新做人：

例44　丁　四　我信了！信了！我打这儿起，不再**抱怨**，我要好好地干活儿！
　　　赵　老　比如说，政府招呼你去修沟，你去不去呢？这是你的沟，也是你的仇人，你肯不肯自己动手，把它弄好了呢？（《龙须沟》，33）

言辞行为即物理行为这一隐喻基本都有动词介入，动词的物理特性，即程度（SCALE）中的各种参数，投射到言辞域，描述的是言辞行为特性，即说话的方式。就评价角度而言，这类隐喻大多呈中性，没有明显的积极或消极倾向。

本章小结

就我们的语料来看，**言辞行为即物理行为**这一概念隐喻是言辞行为隐喻

中出现频率最高、例证最多的、常规性最强的。我们本章讨论了 21 例**言辞即实物**和近 49 例**言辞行为即物理行为**这一隐喻表征（加上没有详述的涉及"提"的 5 个隐喻），共 70 例，每千字达到 0.107 次。超出了所有其他隐喻类型。其实，其他章节讨论的某些隐喻甚至转喻，也都有这一隐喻的概念支持。如上一章中例 4 中的"一句话要出口却收回了"，在转喻部分详细论证了的"插嘴"，都明显有这一隐喻的作用。不算与它紧密相关的有关转喻，尤其是**隐喻言辞即实物**，这一隐喻的数目就最为庞大了，将散存于其他部分的这一隐喻计算在内，则这一隐喻的表现更加突出。

因此，我们暂且可以得出结论两个结论。首先，**言辞行为即物理行为**不只表现在张雁观察到的嘱咐类动词中，还广泛存在于其他类型的言语行为（speech act）中。如例 14 中的"快来编词吧"属于指令（directive），如例 20）中"我留下了话"为报告（report）（Tsui，1994）。换言之，其他言语行为动词的演变同样经历了由物理行为向言语行为的转变或延伸。其次，也许更重要的是，**言辞行为即物理行为**这一隐喻，而非 Reddy（1979）论述的管道隐喻，也非 Lakoff & Johnson（1980/2003）发现的所谓典型隐喻争论即战争，是最重要的言辞行为隐喻。其实，这两种隐喻频率很低，尤其是后者，严格说来，只有两例（参阅第十二章第三节"言辞争论即肢体冲突"）。所以，正如丁尔苏（2009）指出的那样，Lakoff & Johnson 所论述的十分有限的那几个所谓典型隐喻，不那么具有代表性。当然，这些结论需要基于更大语料库的、讨论更翔实的后续研究的验证。

本章关注的两个隐喻关系极为密切，从概念角度而言，**言辞即实物**构成**言辞行为即物理行为**的基础，但概念范围小于后者，后者也可视为前者的发展或延伸。两者的区别在于，前者以形容词、定语形式描述言辞特征，多出现在名词结构中，后者多出现在动词短语中，少数情况下带有宾语。就评价角度而言，前一隐喻的负面倾向明显，后一隐喻表征大多为中性，只有极少数有负面含义，总体而言，消极色彩不强。

由于常规性极强，这个隐喻的许多表征成为各种固定习语。这些成语、俚语、俗语，约定俗成色彩明显，内部结构固定时间长，人们久以将它们视为意义整体，很少有人去做语义结构、意义理据方面的探究。我们的讨论表明，许多类似于英语词块（lexical chunk）的汉语表达，依然有身体经验依据，有概念或语义理据，不是一句"任意性"就可以敷衍的，依然可以作语义结构、概念演变的分解和探讨。

第十章 旅行隐喻

除了物理行为作为源始域描写言语行为之外，我们的语料库中还有不少从其他概念域接近（access）、表述目标域言辞行为的隐喻，这些源始域主要有旅行、容器、音乐、食品、肢体冲突、物品交换等等。我们将进一步揭示现代汉语戏剧语篇中的言辞行为隐喻特征及其模式，凸显其隐喻的密集性、多元化特征。

首先来看旅行隐喻。旅行是我们日常生活中不可或缺的个人体验。它的基本概念元素通常包含：旅行者、目的地、旅行往返、旅行线路、行囊、向前移动、加/减速、中途休息等等。英语中有概念隐喻"**人生是旅行**"（LIFE AS A JOURNEY），在这一具有统领性的隐喻概念之下，衍生出了大量隐喻，**交谈即旅行**（CONVERSATION AS A JOURNEY）便是其中之一。

既然交谈为旅行，旅行中的不同概念元素投射到言辞行为域，便产生了一系列的隐喻：**交谈者即旅行者，交谈话题的转换即由一地旅行到另一地，谈论旧话题或常识即回到出发地，继续交谈即保持前行**，等等。英语也有类似隐喻，英语会话中常规性极强的 go on 便是隐喻继续交谈即保持前行的典型表征。与商务英语中的旅行隐喻不同，现代汉语戏剧中的旅行隐喻主要涉及旅行概念中的往返以及旅行线路两个概念，而商务英语还牵扯了旅行概念中的其他元素（参见司建国，2010）。

我们语料库中出现最频繁的旅行隐喻是**谈论旧话题或常识即回到出发地**，"话说回来"是这个隐喻的典型表征：

例1　林志成　别的不说，单讲我发工钱，每半个月就是几千块，花花绿绿的纸，在我这手里经过的也够多啦。别人看，以为发工钱是一个好缺份；可是我，就看不惯那一套，做事凭良心，就得吃赔账。今天就为我少扣了三毛五分钱的存工，就给那工务课长训斥了一顿。哼，训斥，他比我后二年进厂，因为会巴结，会讨好，就当了课长啦。天下的事，有理可以讲

吗？（不胜愤慨）

赵振宇　（点点头）唔，吃一行怨一行，这是古话。可是，**话又得说回来**，像您这样的能够在一个厂里做上这么五六年，总已经算不错啦，像我们这样的生活，比上固然不足，可是比下还是有余……（指着报上的记事）上海有千千万万的人没饭吃，和他们比一下……（《上海屋檐下》，16）

这是《上海屋檐下》两位在生活中挣扎的男人的对话。林志成原本在抱怨生存的艰辛、命运的不公，赵振宇为了安慰他，话头一转，"**话又得说回来**"，仿佛旅行者回到出发地，说起了大家公认的常识："像我们这样的生活，比上固然不足，可是比下还是有余……"这是一种迂回式的会话策略。"退一步海阔天空"，暂时搁置目前纠缠不清的话题，转而聊起人人都清楚的常识或基本情形，从而收到说服、劝诫对方的目的。表面上，"**话又得说回来**"离目的地更远了，实则以退谋进、以退为进。为了安抚邻居林志成，赵振宇并不继续林在工厂遭遇不公的话题，而是提醒他原本就有的事实（"像您这样的能够在一个厂里做上这么五六年，总已经算不错啦"），其言下之意是，尽管诸方面不尽如人意，但林志成仍然比许多人强。

《龙须沟》中为人不错的巡长也在抱怨命运不济，干的是受气的差事。邻里间德高望重的赵老采用了同样的会话方式，将话题转移到了一个基本的事实：巡捕没用：

例2　巡　长　别说了，赵大爷！要不是一家五口累赘着我呀！我早就远走高飞啦，不在这儿受这份窝囊气！

　　　赵　老　我明白，**话又说回来**，咱们这儿除了官儿，就是恶霸。他们偷，他们抢，他们欺诈，谁也不敢惹他们。前些日子，张巡官一管，肚子上挨了三刀！这成什么天下！（《龙须沟》，9）

"**话又说回来**"将当下正在谈论的话题（干巡捕受气又不得不干）成功转移，拉回到最基本的话题（干也白干）。因为"咱们这儿除了官儿，就是恶霸"。赵老的"**话又说回来**"并非安慰或支持巡长，而是某种程度上对世道的否定。下例中的"**说回来**"则是鲁贵忐忑之际给自己打圆场、找出路：

例3　鲁　贵　（看见大海那副魁梧的身体，同手里拿着的枪，心里有点怕，笑着）你看看，这孩子这点小脾气！——（又接着说）咳，**说回来**，这也不能就怪大海，周家的人从上到下就没有一个好东西。我伺候他们两年，他们那点出息我哪一样不知道？反正有钱的人顶方便，做了坏事，外面比做了好事装得还体面；文明词越用得多，心里头越男盗女娼。王八蛋！别看今天我走的时候，老爷太太装模作样地跟我尽打官话，好东西，明儿见！他们家里这点出息当我不知道？

　　　　鲁四凤　（怕他胡闹）爸！你可，你可千万别去周家！（《雷雨》，60）

　　本来鲁贵还在责骂大海（"妈的，这孩子"），但当他"看见大海那副魁梧的身体，同手里拿着的枪，心里有点怕"，便赶紧改口："**说回来**，这也不能就怪大海。""**说回来**"由大海说到了周家，由斥责大海改为数落周家，由此，给大海的鲁莽找了借口，也使自己暂离潜在危险。

　　前面的隐喻由旅行方向（前进－后退）产生，语料库中另一个较为活跃的隐喻则与旅行线路（当前线路、其他线路）相关。与前面探讨过的"**打断**"类似，"**打岔**"也是对正在进行的话语的突然、无端干预，涉及强度大、快速有力的动作，也带有明显的消极倾向。与"打断"不同的是，岔即岔路，"打岔"还暗含了概念隐喻**谈话即旅行**（TALK AS JOURNEY）及其衍生隐喻：**话题变更即路线变更**（CHANGING TOPIC AS CHANGING ROUTE）：

例4　鲁　贵　你先停一停，我再说一句话。
　　　　四　凤　（**打岔**）开午饭了，老爷的普洱茶泡好了没有？（《雷雨》，14）

　　这是鲁家父女俩之间的对话。四凤不愿停下手中的活计，也不愿听父亲"再说一句话"。因为之前鲁贵一直在说她哥哥的坏话，她烦他这样，便策略性地以新的话题"**打岔**"："老爷的普洱茶泡好了没有？"显然，她是想以"普洱茶"转移话题。"岔"本身为地理概念，"指主山脉分出的支脉之意，引申指分歧的"路径（谷衍奎，2003：292）。一般而言，旅行都有既定线

路,"打岔"即试图改变这一线路,投射到言辞域,其隐喻意义为以新话题替代旧话题。

《上海屋檐下》中房客李陵碑经常醉酒,酒后胡言乱语几乎是他"每日的功课",每每引得路人驻足旁观甚至起哄:

> 例 5　李陵碑　(突然旋转身来)妈的,谁说,谁说,咱们阿清在当司令,也许是师长,督办,也许,……也许……
> 门外人声一　也许已经是炮灰!
> 门外人声二　别**打岔**,让他唱下去!(《上海屋檐下》,43)

李陵碑大着舌头完成了一段唱词之后,提起了数年前去了前线的"咱们阿清",被看热闹的"门外人"打断,但也有人想听他唱,所以,制止了打断者:"别**打岔**,让他唱下去!"这里的"**打岔**"在意义上更接近于"打断"。《雷雨》中鲁四凤不愿与鲁贵谈论她"跟妈回济南"的问题,所以便拿天气"**打岔**"(您听,远远又打雷):

> 例 6　鲁　贵　(故意伤感地)凤儿,你是我的明白孩子,我就有你这一个亲女儿,你跟你妈一走,那就剩我一个人在这儿哪。
> 鲁四凤　您别说了,我心里乱得很。(外面打闪)您听,远远又打雷。
> 鲁　贵　孩子,别**打岔**,你真预备跟妈回济南么?(《雷雨》,71)

但鲁贵立马识破了她的目的,还是将谈话重归旧题(别**打岔**,你真预备跟妈回济南么?)这是语料库中唯一的一次"打岔"失败。

"岔"多作名词,也可作动词,本意表示由主路变换到支路,隐喻性地指变换谈话题目:

> 例 7　常四爷　刘爷,您可真有个狠劲儿,给拉拢这路事!
> 刘麻子　我要不分心,他们也许找不到买主呢!(忙**岔话**)
> 松二爷　(掏出个小时表来),您看这个!
> 松二爷　(接表)好体面的小表!(《茶馆》,5)

大家在茶馆本来谈论的是刘麻子拉皮条贩卖乡下人的龌龊事，常四爷还当众指责了他："刘爷，您可真有个狠劲儿，给拉拢这路事！"刘麻子自知理亏，一看谈话风向于己不利，连忙"**岔话**"，以一个小肘表转移了话题，也转移了大家的注意力。"**岔话**"即将话语引入岔路，引到事先未知的话题。下面的"**岔**"也是动词：

例8 杨柱国　说的好！我知道你绝对忠诚，同时又知道你怎么警惕！
　　　　栗晚成　杨主任，你永远是这么鼓舞我！（忙**岔开话**）想当初，我在干训班学习的时候，你待我就是那么好，教我即使是在枪林弹雨之中，也时常想念你！（《西望长安》，35）

栗晚成"忙**岔开话**"，由当下话题改为回忆两人"在干训班学习的时候"，目的是为了拉近与党支书杨柱国的距离，彻底打消他对自己的疑虑。

与**谈话即旅行**相关的另一个隐喻是**言语不畅即旅途遇阻**（SPEECH NOT FLUENT AS TRIP WITH OBSTACLES），其新奇性很强，相应的，常规性较弱，在语料库中只有一例表征：

例9 匡　复　（抢着）是葆珍吗？（以充满了情爱的眼光望着）
　　　　葆　珍　（吃惊）认识我？先生尊姓？
　　　　杨彩玉　葆珍……（**语阻**）（《上海屋檐下》，34）

这是失散多年的三口之家的对白。匡复一看到女儿喜不自禁，女儿则略略吃惊。唯一知道内情的杨彩玉却无法向女儿解释这一切，如同旅行中遇到了一时难以逾越的障碍，她一时"**语阻**"，难以继续说下去。这个"阻碍"便是她与另一个男人的纠葛，以及由此而生的女儿无法理解的困局。

旅行中的"追赶"概念也可以投射到言辞行为域：

例10 陈白露　（**追一步**）你说老**实话**，是不是？
　　　　方达生　（忽然来了勇气）嗯——对了。你是比以前改变多了。（《日出》，8）

"追"涉及空间概念，涉及旅途中一个（落后的）动体向另一个动体的

接近，常常对后者造成压迫感。投射到言辞行为域，"**追一步**"表示一种强势的、紧逼不舍的会话方式。"**追一步**"显然不是陈白露的肢体行为，而是她逼迫欲言又止的方达生说出"**实话**"的话语方式。

本章小结

旅行是人们普遍都有的生活经验，也是隐喻中十分重要和活跃的源始域，可以被投射到许多不同的目标域。就言辞行为域而言，它依然有较强的隐喻生成能力，构成了 10 个言辞行为隐喻，每千字 0.015 次。其中，隐喻**谈论旧话题或常识即回到出发地**和**话题变更即路线变更**最为活跃，它们的语言表征"**话说回来**"和"**打岔**"及"**岔开**"也最为频繁，分别有 3 例和 4 例，占了这个隐喻的绝大多数。

第十一章 容器隐喻

容器隐喻源自容器（CONTAINER）这个意象图式（image schema），即"相对简单的、在我们日常身体经验中反复出现的结构"（Lakoff，1987：267）。认知语言学认为，人类的认知活动源于日常的身体经验。人类以自身的躯体经验为基础，构思情景，合成图像，从而形成意象图式。一个典型的意象图式标示的是两个或数个实体间的不对称关系，其中一个是动体（trajector），其余的为路标（landmark），它们为动体提供定位参照（Langacker，1987/2004：217）。

容器是典型的意象图式。沈家煊（2004：337）指出，人们感知和认识事物、动作和性状，事物在空间上、动作在时间上、性状在量和程度上都有"有界"和"无界"的对立。任何有界的与世界其他部分分开的东西都是容器，包括行为、状态、人、视野等。容器图式是空间有界的区域，是一个突出了图式内部、界定内部边界为路标的结构和作为动体连接内部物体的图像（Lakoff & Johnson，1999：31；参阅司建国，2014）。

容器不但是具体的（physical），而且是我们施加于空间关系上的概念（Lakoff & Johnson，1999：380）。Cook（1994：9）将容器定义为"典型事件的心理表征"。容器图式是概念化的，但它可通过具体的物件（如房间、杯子等）来说明。与其他意象图式一样，容器图式是跨形态的（cross-modal），可表具体，亦可表抽象。我们可以把它施加于我们的所见所闻，也可施加于运动之中（Lakoff & Johnson，1999：32）。所以，"容器图式包含一个以里－外倾向来区分内部和外部的界限。如前所述，它不但构成空间经验，而且，通过隐喻拓展，构筑抽象经验"（Yu，1998：25－26；参阅司建国，2014）。

以意象图式容器作为源始域、言辞行为为目标域形成的隐喻是言辞隐喻的重要组成部分，它们种类繁多而且数量庞大，我们的语料中共发现了 7 种不同的概念结构，总计 40 例，每千字达到 0.061 次。它们主要包括这样几种类型：**言语器官是容器**，言辞为动体；**器官为容器**，信息为动体；**言语为容器**，情绪为动体，等等。

第一节　言语器官为容器，言辞为动体

言辞器官为容器的隐喻生成性很强，在我们语料库中的出现频率也比较高，多达11例。器官中"嘴"和"口"最为活跃。《原野》中焦花氏与焦大星引人注目的回合中，就含有这一隐喻：

例1　焦花氏　（指着男人的脸）一是一，二是二，我问**出口**，你就得说，别犹疑！
　　　焦大星　（急于知道）好，你快说吧。（《原野》, 8）

在焦花氏那个具有永恒意义的问题之前，她还做了一些言语铺垫。在其话轮中，言辞器官"口"是容器，其问题为动体，"询问"这一言辞行为的完成即动体从容器之内转移到容器之外。紧接着这一回合，在谈论了那个问题之后，两口子又有如下的对白：

例2　焦花氏　（逼迫）你再说晚了，我们俩就完了。
　　　焦大星　（**冒出嘴**）我——我救你。（《原野》, 9）

面对媳妇的逼迫与要挟，懦弱憨厚的焦大星情急之下，磕磕绊绊地将"我——我救你"这句台词"**冒出嘴**"。言辞（"我——我救你"）为动体，经过了由"嘴"这一容器之内向容器之外的移动，言辞便由隐秘、未知转变为公开、已知。"冒""本意指帽子，引申为向上升，向外透出"（谷衍奎，2003：452）。就程度（SCACLE）而言，"冒"有一定速度，主观意识可能缺失，凸显了这一言辞行为的突然和无奈。下面的"**脱口而出**"也是基于相同的隐喻，也是一种下意识的言辞行为：

例3　葆　珍　我们教的学生里面，要是为着懒惰不上课，下一次就在黑板上写出来！某某人懒惰虫，不用功！
　　　匡　复　（禁不住笑了，**脱口而出**）可是你，小时候也赖过学啊！（《上海屋檐下》, 5）

听到业余小教员葆珍谈论如何严厉警告比她还小的偷懒学生时,失散多年、还未相认的父亲匡复禁不住"**脱口而出**":"可是你,小时候也赖过学啊!"这个"**脱口**"既有下意识的冲动因素,也有有意识地诱导和保护女儿的目的。

下面《雷雨》中周家大公子周萍的"**脱口说出**"也是情急之下的言辞行为:

> 例4 周　萍　(没想到,厌恶地)你,你胡说!(觉得方才太冲动,对一个这么不切识的人说出**心中的话**。半晌,镇静下,自己想方才**脱口说出**的原因,忽然,慢慢地)我告诉你,因为我认你是四凤的哥哥,我要你相信我的诚心,我没有一点骗她。
>
> 鲁大海　(略露善意)那么你真预备要四凤么,你知道四凤是个傻孩子,她不会再嫁第二个人。(《雷雨》,87)

他对鲁大海这个"不切识的人""**脱口说出**"的是其内心的隐秘,即与后母不伦之恋以及对四凤的情感依恋。冲动之外,也有其深层原因:获得大海的信任与谅解。周萍的话轮中含有另一个隐喻表征:说出心中的话,其概念基础为器官心为容器,话为动体(参阅司建国,2014)。

《暗恋桃花源》中有一段颇具特色的对话:有绕口令特征,但又极具哲学意味:

> 例5 袁老板　你看你这个那个那个这个你说了什么跟什么嘛你?你有话干脆直接**说出来**。
>
> 老　陶　这话要是直接**说出来**不就太那个什么了嘛!
>
> 春　花　你要是不说出来不就更那个什么了吗?(《暗恋桃花源》,13)

在袁老板和老陶的话轮中都有同一隐喻表征"**说出来**",即"说出口"或"说出嘴",仍然基于同样的容器隐喻。

言辞行为的顺利完成即动体由容器内向外的转移,那么,言辞行为的失败或未完成则是动体没有由容器内移向容器外:

例6 康　六　　姑娘！顺子！爸爸不是人，是畜生！可你叫我怎办呢？你不找个吃饭的地方，你饿死！我弄不到手几两银子，就得叫东家活活地打死！你呀，顺子，认命吧，积德吧！

　　　　康顺子　　我，我……（**说不出话来**）（《茶馆》，9）

这是迫于生计出卖女儿的农民康六与女儿的对话。听到父亲的决定，康顺子又惊又气，一时"说不出话来"。其话语这个动体并没有完全从口这一容器之中出来，言语行为也就没有完成。这是由于客观生理因素，而有时话语行为没有完成，也可能源于主观意识：

例7　刘凤仙　　唔，好。现在不和你闹。（自己很快地从橱里拿出一瓶酒来）这不是酒！真是不会做事的丫头。

　　　［刘芸仙**一句话要出口却收回了**。］

　　　刘凤仙　　杨大爷您看看是不是好酒？（《名优之死》，11）

恶绅杨大爷来访，刘凤仙让刘芸仙拿酒招待他，刘芸仙不乐意，谎称酒找不到了，但被刘凤仙揭穿（"这不是酒！真是不会做事的丫头"）。刘芸仙欲回应，但"**一句话要出口却收回了**"。这里，话语这一动体的移动轨迹稍稍复杂一点，先由里向外运行，在容器边缘又做反向的由外及里的移动，话语最终回到原点，滞留在容器之内。这种操控是刘芸仙有意为之，效果与前面的例子相似，话语仍处于私密状态。所以，我们仍然不知这一话语的内容。

第二节　器官为容器，言语信息为动体

同样是容器隐喻，也同样以言语器官为容器，但下面将要审视的言辞隐喻略有不同。前面讨论的动体言辞没有明确的信息要素，下面则不同，言辞含有一定的信息：

例1　鲁四凤　　哼，太太那么一个人不会算了吧？

　　　鲁　贵　　她当然厉害，**拿话套了我**十几回，我一句话也没有

漏出来，这两年过去，说不定他们以为那晚上真是鬼在咳嗽呢。(《雷雨》，21)

鲁贵所说的太太急于知道的但他始终没有"漏出来"的是太太与周萍的私情。这个事关多人命运的秘密信息也事关剧情的发展。在鲁贵的话轮中，还有隐喻**言辞即工具**，**言辞行为即物理行为**（"拿话套了我十几回"）的支持。我们在上一章讨论过，此处不再详论。再看下例：

例2　袁任敢　（一直十分幽默地点着头，此时举起茶杯微笑）请喝茶！

　　　江　泰　（接下茶杯）对了，譬如喝茶吧，我的这位内兄最讲究喝茶。他喝起茶来要洗手，漱口，焚香，静坐。他的舌头不但尝得出这茶叶的性情、年龄、出身、做法，他还分得出这杯茶用的是山水、江水、井水、雪水还是自来水，烧的是炭火、煤火或者柴火。茶对我们只是解渴生津，利小便，可**一到他口里**，就有一万八千个雅啦、俗啦的道理。(《北京人》，69)

在江泰的意识中，器官"口"仍被视为容器，而动体则为喝茶的"道理"这个信息，而且，这一信息还颇为复杂，略带夸张地说，"有一万八千个雅啦、俗啦的道理"。与其他动体不同的另外一点是，言辞信息（喝茶的道理）这一动体的移动方向，不是有容器内到容器外，而是由外至里："到他口里"。这一信息当下是静止的、没有外露的，但江泰知晓，那是因为"这位内兄"之前给他透露过。下例在许多方面类似：

例3　林树桐　谁？

　　　铁　刚　栗晚成。呵，我们一见如故。由他的**嘴里**，我才知道了你们都在这里。哼，多么快，一下子就四年没见喽！(《西望长安》，23)

在老干部铁刚的概念中，"嘴"为容器，其中含有"你们都在这里"这一重要信息。在这之前，栗晚成曾经向他吐露过，所以，他才知道了这一信息。下例中的信息更重要，它不是关乎失联老友下落的，而是事关人物性

命的：

> **例4** 小宋恩子　就是他！你把他交出来吧！
> 　　　　王利发　我要是知道他是哪路人，还能够随便**说出来**吗？我跟你们的爸爸打交道多少年，还不懂这点道理？（《茶馆》，31）

特务小宋恩子来茶馆打探背后指使教员暴动的康大力的消息，被王老板巧妙搪塞。"说出来"即动体由容器内向容器外的移动，即有关康大力信息的外露。《西望长安》中达玉琴与林大嫂的一个对白中包含了多个言辞行为隐喻和转喻，其中有些我们已经讨论过，现在来看其中的容器隐喻：

> **例5**　达玉琴　（**口中**责备栗晚成，而实际是不满意林大嫂）老栗，你要记住，正因为你是个英雄，你才最容易得罪人。你的话说得稍微差点分寸，人家就会说你骄傲自满，目中无人！
> 　　　　林大嫂　（听出**弦外之音**，也施展**口才**）是呀，我是个老落后分子，不像你那么聪明，玉琴！看，你才认识了他这么几天，就多么了解他呀！（《西望长安》，11）

"口中责备栗晚成"，意味着指责这一言语行为是由器官"口"完成的，同时，也意味着批判性信息是包含在"口"这一容器之中的。同一剧中，另外两个人物的对白也含有同样的隐喻，不过，信息这个动体暂时并没有移动到容器之外：

> **例6**　栗晚成　我……我……我**说不出口**来！
> 　　　　卜希霖　当着老同志，老朋友，有什么**说不出口**的事！（《西望长安》，26）

由于各种原因，"说不出口"即动体运行过程中遇到了障碍。栗晚成假装"说不出口"的，是他父亲去世的虚假信息。

第三节　言语为容器，情绪为动体

言辞既可被视为动体，运动于容器"口"或"嘴"之中，同时，它本身也可以被视作有内外界限的容器，并容纳或包含其他动体。这类隐喻也有两种：**言语为容器，情绪为动体**以及**言语为容器，意义为动体**。先看第一种：

> 例1　卜希霖　我每次到医院去看他，他虽然不明说，可是**话里**带出来不满的情绪。本来是嘛，他是个英雄，英雄无用武之地怎能不着急呢！咱们都不甘心不做事，白拿薪水，何况一位英雄呢？
> 　　　　林树桐　可是，咱们并非不想重用他，他不是有病吗？咱们要是不照顾他的身体，非教他上班办公不可，那才违反了政府照顾干部的原则！（《西望长安》，24）

首先，"话"被卜希霖视为容器，"话里"便是证明。其次，"不满的情绪"被他看作从那个容器中游移出来的动体。这两位干部谈论的"他"是那个冒牌英雄栗晚成。这里的情绪被明说了出来，种类也比较单一；下面的例证并没有"情绪"二字，但都指向情绪，而且种类繁多：

> 例2　[这是一个郁闷得使人不舒服的黄梅时节。从开幕到终场，细雨始终不曾停过。雨大的时候丁冬的可以听到檐漏的声音，但是说不定一分钟之后，又会透出不爽朗的太阳。空气很重，这种低气压也就影响了这些住户们的心境。从他们的**举动谈话里面**，都可以知道他们一样地都很忧郁，焦躁，性急……所以有一点很小的机会，就会爆发出必要以上的积愤。]（《上海屋檐下》，2）

这是《上海屋檐下》剧本开头的舞台指令，是对故事环境的交代。在作者夏衍的心目中，谈话这一容器之内，包含了太多负面情绪：忧郁、焦躁、性急、积愤等等。这种负面倾向，也是他欲表达的戏剧主题。

第四节 言语为容器，意义为动体

言辞作为容器形成的隐喻，其中的动体还可能为意义，这也是汉语中常规性比较强的隐喻：

 例1 四 嫂 也不都是梦。谁想到咱们门口会有了马路，会有了干干净净的厕所，会有了自来水？谁能说这儿就不该有个公园呢！
 疯 子 四嫂**言之有理**！如此，大妈、四嫂、娘子，我就暂且失陪了！（以上均用京剧话白的腔调，走入屋中）（《龙须沟》，44）

对于四嫂的前一话轮，疯子极为认可，称其为"言之有理！"，即言辞这个容器之中有动体道理。在这一图式之中，突出的不是动体的移动轨迹，而是容器区分内外的功能以及动体所处的位置。下例也有相似之处：

 例2 仇 虎 （抓着花氏的手）陪着你死！
 焦花氏 （故意呼痛）哟！（预备甩开手）
 仇 虎 你怎么啦？
 焦花氏 （**意在言外**）你抓得我好紧哪！（《原野》，16）

这是《原野》中情侣仇虎与焦花氏情感浓烈的对白。"你抓得我好紧哪！"这句台词之所以"**意在言外**"，是因为它不光指当时仇虎的肢体动作，而且指他在情感上对焦花氏紧追不舍、毫不松懈。"**意在言外**"所依赖的概念隐喻有个特点，其中的动体并没有位置的移动，而是处于静止状态。它所强调的不是动体的移动轨迹，而是容器的内外界限以及动体的位置：动体意义并不像常规那样，处于容器之内，而是在容器之外。理解这类话语也就不能按照常规方法，不仅要注意容器之内，更不能忽略容器之外。只有如此，受话者才可以找到这个成语"说话或写文章没有明说但能使人觉察出来的意思"（《汉语成语大词典》，1220）。

"**言外之意**"比"**意在言外**"更加常见，常规性更强。它们是同一隐喻

的不同表征。下面的例证具有相当的典型性，也被《汉语成语大词典》选作例句：

例 3 　曾文彩　你不要再叫了吧，爹这次的性命是捡来的。
　　　　江　泰　（总觉文彩故意跟他为难，心里又似恼怒，却又似毫无办法的样子，连连指着她）你看你！你看你！你看你！每次说话的口气，**言外之意**总像是我那天把你父亲气病了似的。（《北京人》，103）

一般而言，意义这个动体在言语这一容器之内，但有时，由于某种原由，说话人将它置于言辞之外，受话者往往先在容器之内寻找意义，但找不到合适的意义之后，便自然将视野扩大，在言辞之外继续搜寻，直到找到与当下语境完成匹配的意义。曾文彩本是在提醒丈夫（"你不要再叫了吧，爹这次的性命是捡来的"），但江泰以为其意义并不限于或完全不在言语容器之内，而是在容器之外，他在容器之外找到的意义是"是我那天把你父亲气病了"。这在当时的曾家是一个非同小可的罪名，江泰何以担待得起，两人的矛盾在所难免。

第五节　言语 A 为容器，言语 B 为动体

在有些情形下，作为容器的言语之中，也可能包含其他言辞。"**话里有话**""**话中有话**"便是这种隐喻的典型表征：

例 1 　曾文彩　我说该问问爹吧。
　　　　曾思懿　（更有把握地）嗤，这件事爹还用着问？有了这么个好儿媳妇，（**话里有话**）伺候他老人家不更"**名正言顺**"啦吗？（《北京人》，130）

"话里有话"即言语表征这个容器之中还含有其他未明说的言语，那么，言辞意义就是双重的。其意义既取决于交际中我们听到（口语）、看到的（书面语），也要看那个隐匿在言辞之中的话语。往往听到、看到的是虚晃一枪，未明说的才是言辞的真正意义（intended meaning）。曾思懿正在大

谈给丈夫曾文清纳妾的事，对象是表妹愫方。以她一贯的歹毒、偏狭，曾文彩颇感迷惑，难以附和（"我说该问问爹吧"），没想到，这引出了曾思懿"话里有话"的台词："有了这么个好儿媳妇……伺候他老人家不更'名正言顺'啦？"其话中之话是愫方伺候老人家名不正、言不顺，两者甚至有不伦关系。这才是曾思懿欲表达的意思。顺便指出，"名正言顺"是以隐喻言语即运动的实物为基础的。

言辞这一容器，有时打开，其中的意义外露，有时关闭，内含的意义便不可知：

例2　刘麻子　你忙你的，我在这儿等两个朋友。
　　　王利发　咱们可**把话说开**了，从今以后，你不能再在这儿做你的生意，这儿现在改了良，文明了！（《茶馆》，16）

"把话说开"即把话语这个容器打开了，让里面的内容即意义公开明了。刘麻子干的所谓"生意"是人口买卖，王利发不愿他在茶馆继续这种伤天害理的事，所以，便"把话说开"了，直接表明了自己的意思。

在《日出》中顾八奶奶的意识里，言辞这个容器是"话匣子"：

例3　陈白露　（故意地）你现在真是一天比一天会说话，我一见你就不知该打哪头儿说，因为好听的话都叫你说尽了。
　　　顾八奶奶　（飘飘然）真的吗？（不自主地把腿翘起来，一荡一荡地）
　　　陈白露　可不是。
　　　顾八奶奶　是，我自己也这么觉得。自从我的丈夫死了之后，我的**话匣子**就像打开了一样，忽然地我就聪明起来了。（《日出》，32）

"话匣子"里面有不少话语，关闭则话语出不来，打开则话语自然溢出。顾八奶奶在丈夫死后突然变得滔滔不绝，是由于她的"话匣子"突然打开了，这具有强烈的暗讽意味。顺便指出，这一隐喻同时还有一个概念基础，**即言辞即实物**。

第六节　言语为容器，信息为动体

言辞被视作容器时，容器之内的信息为动体。但并不是所有容器之内都有信息动体，没有这个动体则称作"空话"，有这一动体时称为"实话"。与"空"相反，"实"即"内部完全填满，没有空隙"（《现代汉语词典》，1741），"实话"即"真实的话"（《现代汉语词典》，1742）。"实话"这个隐喻表征的常规性极强，在我们的语料中出现多达 13 次，遍及 11 个剧目。就评价倾向而言，"实话"是言辞行为隐喻中为数不多的具有积极、正面意义的隐喻。

所以，人们往往自我标榜说的是"实话"：

> **例1**　周　萍　（笑）你又没钱了吧？
> 　　　　鲁　贵　（奸笑）大少爷，您这可是开玩笑了。——我说的是**实话**，四凤知道，我总是背后说大少爷好的。（《雷雨》，38）

鲁贵之所以在周萍面前强调"我说的是**实话**"，不止是表明自己品格的诚实，主要在于强调言辞容器中的动体即"**实话**"的内容——"说大少爷好"。其谄媚的个性在这个隐喻中也得以表露。"**实话**"的变体之一是"**老实话**"：

> **例2**　常　五　得罪，得罪！大星媳妇，阎王跟我是二十年老朋友，我这倒也说的是**老实话**。（剥开颗花生）你婆婆还没有回来？
> 　　　　焦花氏　这两天下半晌就出去，到了煞黑才回来。（《原野》，20）

有杜康之好的常五对焦花氏表明自己"说的是**老实话**"，无非是表示对后者以酒相待的感激，拉近两人的关系，维系酒桌氛围。因为，讲"老实话"便被认为是人的"可爱的地方"：

例3　但他也不是没有可爱的地方，他很直率，肯说**老实话**，有时也很公平（《北京人》，34）

他指江泰。在历数了他的诸多缺点之后，作者客观地谈到了他的优点，除了"有时也很公平"，还有"肯说**老实话**"。有时，即便说的是假话，也有人谎称是"**实话**"：

例4　栗晚成　（感动）谢谢你！谢谢你！我告诉你**实话**吧，这……（指脖子）这……这里还有一颗子弹！
　　　荆友忠　（大吃一惊）一颗子弹？你为什么不早说？你应当上医院，不该在这里学习！（《西望长安》，3）

栗晚成对青年干部荆友忠所说的所谓"**实话**"[（指脖子）这……这里还有一颗子弹！]，不过是哗众取宠、抬高自己的假话。但天真的受话者吃惊之余，完全相信了他。

与说话者标榜自己的话是"**实话**"不一样，下面是受话者承认得到了真实信息。由于"**实话**"的正面倾向，这种承认多少带有愉悦、恭维对方的功效：

例5　萧郁兰　左老板对我说了真情**实话**，我要是告诉了人家，天把我怎么长，地把我怎么短。
　　　左宝奎　哈，哈，你倒唱起《坐宫》来了。（《名优之死》，2）

左宝奎听了萧郁兰的称赞（"左老板对我说了真情**实话**"）和保守秘密的承诺之后，心中很是受用，以轻松的调侃回应。同是梨园之人，《名优之死》两位艺人的对话中颇具戏剧色彩。显然，这一隐喻拉近了两人的关系。相反，不说"**实话**"则往往导致人际关系的疏远：

例6　刘振声　（沉痛地）芸仙！我辛辛苦苦把你姐姐拉扯大，教她走上玩意儿的正路。好容易她翅膀硬了，她就离开工路，也离开我了，不对我说**实话**了。我把你也辛辛苦苦领到今天，你还没有成名，还用得着我，难道说，你——你也不肯对我说**实话**了吗？

[刘芸仙悲从中来……]（《名优之死》，13）

同样在《名优之死》中，名优刘振声的一个话轮中连续出现了两个"**实话**"。刘振声发现刘凤仙并没在家练功，看见了桌上的洋酒瓶，问刘芸仙其下落及其酒的由来，但没有得到后者的积极回应，不禁感慨万千。让他痛心的是，先是刘凤仙，眼下是刘芸仙，都不对他讲"**实话**"了，都对他或敷衍或欺骗。可见，"**实话**"这个概念在一代名优心目中的分量。

正由于"**实话**"的正面含义，一般而言，人们总是希望或要求交际对象对自己说"**实话**"：

例7　二　嘎　卖鱼的徐六给我的。
　　　四　嫂　他为什么那么爱你呢？不单给鱼，还给小缸！瞧你多有人缘哪！你给我说**实话**！我们穷，我们脏，我们可不偷！说**实话**，要不然我揍死你！（《龙须沟》，14）

四嫂看见儿子二嘎拿回来的鱼缸及鱼，担心儿子干了什么坏事，尽管儿子说了这些都"卖鱼的徐六给我的"，她还是将信将疑，要求儿子"说**实话**"。这体现了"**实话**"这一概念在普通人家家教中的意义。看到母子两人纠缠不清，邻居程疯子便来调解：

例8　四　嫂　我可也不能惯着孩子作贼呀！
　　　疯　子　（解大衫）二嘎子，说**实话**，我替你挨打跟挨骂！
　　　二　嘎　徐六教我给看着鱼挑子，我就拿了这个小缸，为妹妹拿的，她没有一个玩意儿！（《龙须沟》，14）

在劝四嫂不要轻易动怒打孩子的同时，他非常仗义地以"我替你挨打跟挨骂"为前提，也劝二嘎"说**实话**"。因为鱼缸和鱼事小，二嘎的道德养成事大。下面的"**实话**"与道德无关：

例9　愫　方　你要对我说**实话**。
　　　曾瑞贞　（望她）嗯。（《北京人》，41）

《北京人》的愫方和曾瑞贞同为曾家受压迫、压抑最多的人，两人同病

相怜，常常说说私房话。当曾瑞贞准备诉说心中的苦闷时，懦弱、胆怯的愫方竟也向对方提出了谈话的前提："你要对我说**实话**"。

下面的谈话发生在两个曾经相当熟悉的朋友之间，当一方不确定交际对象是否说谎时，明确要求对方澄清：

例10　陈白露　（追一步）你说老**实话**，是不是？
　　　方达生　（忽然来了勇气）嗯——对了。你是比以前改变多了。（《日出》，8）

陈白露的这一要求带有一定的逼迫性（"追一步"），在她的紧逼之下，方达生才"忽然来了勇气"，说出了更多关于她的"实话"。《茶馆》这茶客常四爷与松二爷在茶馆对时事发了几句议论，便招来了特务宋恩子的注意，后者认为他说了"大清国要完"，就是跟谭嗣同一党，欲"锁"了他：

例11　常四爷　甭锁，我跑不了！
　　　宋恩子　量你也跑不了！（对松二爷）你也走一趟，到堂上**实话实说**，没你的事！（《茶馆》，9）

宋恩子所说的"**实话**"还具有还人清白、消灾解难的功效（"到堂上实话**实说**，没你的事！"）。作为特务，最看重的是获得情报，让别人"从实招来"，所以就特别看重"**实话**"：

例12　吴祥子　你今天就有买卖，要不然，兵荒马乱的，你不会出来！
　　　刘麻子　没有！没有！
　　　宋恩子　你嘴里半句**实话**也没有！不对我们说真话，没有你的好处！（《茶馆》，16）

对于刘麻子的人口买卖，特务也略知一二。刘麻子见了官府的人，心里发虚，一口否认，便招致了宋恩子的指责（"你嘴里半句实话也没有！"）与威胁（"不对我们说真话，没有你的好处"）。特务在乎的并不是刘麻子有没有贩卖人口，而是对他们说没说"**实话**"。

但是，另一方面，"**实话**"并非总是具有积极意义，也可能指向负面、消极信息。所以，说"**实话**"并非总是乐事。下例中对"**实话**"的要求有

强人所难的意味：

> 例 13 　曾思懿　（尖刻地笑出声来）嗳，这还用得着问？她还有什么不肯的？我可是个老实人，爱说个痛快话，愫表妹这番心思，也不是我一个人看得出来。表妹地地道道是个好人，我不喜欢说亏心话。那么（对文清，似乎非常恳切的样子）"表哥"，你现在也该说句老**实话**了吧？亲姑奶奶也在这儿，你至少也该在妹妹面前，对我讲一句**明白话**吧。
> 曾文清　（望望文彩，仍低头不语）（《北京人》，129）

曾思懿对丈夫冷嘲热讽、嬉笑怒骂，但其对于"**实话**"的要求没有得到后者的回应。下面与"**实话**"相关的威逼发生在父子之间：

> 例 14 　周朴园　公司的人说你总是在跳舞场里鬼混，尤其是这两三个月，喝酒、赌钱，整夜地不回家。
> 周　萍　哦，（喘出一口气）您说的是——
> 周朴园　这些事是真的么？（半晌）说**实话**！（《雷雨》，34）

与上例不同，周朴园有父威作后盾，而周萍又有不见天光的短处，所以，面对来自前者指令性的"说实话"，周萍给出了避重就轻的回应，但其回应仍然不是真正意义上的"**实话**"。因为，"**实话**"对于父子双方都将是毁灭性的，这样的"实话"极具负面色彩。下面的"**实话**"也是听者不乐意听到的：

> 例 15 　鲁四凤　我先没有说什么，后来他逼着问我，我只好告诉他**实话**。
> 周　萍　**实话**？（《雷雨》，36）

"他"指周冲，"**实话**"即不能接受周冲的缘由，这肯定是一个惊人的秘密：她已与周萍私订终身。这一"**实话**"是周萍不愿面对、起码不愿公开的。所以，周萍听到鲁四凤说出"**实话**"二字便胆战心惊。曹禺特别偏爱"**实话**"，另一个类似的隐喻表征还是出现在其《雷雨》中：

例16　鲁侍萍　孩子，你可要说**实话**，妈经不起再大的事啦。
　　　鲁四凤　妈，(抽咽)妈，您为什么不信您自己的女儿呢？
　　　　　　　(扑在鲁妈怀里大哭，鲁妈抱着她)(《雷雨》，71)

与周萍一样，鲁侍萍也感觉到了"**实话**"的可怕、真相的恐怖，但她更怕任凭真相发展会造成更大的悲剧。所以，这个明白人还是勇敢地要求女儿"说实话"。在同一作者的《原野》中，焦花氏与仇虎谈论的"**实话**"也是他们共同不愿面对甚至不愿承认的情形：

例17　焦花氏　虎子，你说**实话**，你的心软了。
　　　仇　虎　(望着空际)不，不，我的爸爸，(哀痛地)我的心没有软，不能软的。(低下头)(《原野》，55)

"**实话**"即仇虎的复仇之"心软了"，这让他"哀痛"，并极力否认。同时，他不得不提醒自己，"我的心没有软，不能软的"。因为这直接影响到他完成复仇梦想。

第七节　器官"心"为容器，话语为动体

按照国人的传统概念，心脏不光是一个血液循环中心，而且还是人们思维、情绪的发源地和操控者，"心想""心情"这些表达便是这种概念的直接体现(司建国，2014)。正是由于心与思维的紧密联系，便有了一个以言辞行为为目标域的容器隐喻，即心为容器，言辞为动体：

例1　章玉良　上海居然能出那样进步的报纸，真不错。
　　　刘大哥　利用帝国主义相互间的矛盾嘛。再说，上海人毕竟有革命传统，只要你能**说出**人家**心里的话**，人家都抢着要看，有了群众的支持，就有了本钱了。(《丽人行》，10)

"心里的话"即真心话、真话，表达真实想法的语言。"话"这个动体

原本处于"心"这个容器之中,后被移出了容器。刘大哥强调了媒体"说出人家心里的话"的好处,也表明了这个隐喻对于报纸从业者的意义。

下面的对白我们前面讨论过,不过,现在要关注的是其中的另外一个隐喻:

例2　周　萍　(没想到,厌恶地)你,你胡说!(觉得方才太冲动,对一个这么不切识的人**说出心中的话**。半晌,镇静下,自己想方才**脱口说出**的原因,忽然,慢慢地)我告诉你,因为我认你是四凤的哥哥,我要你相信我的诚心,我没有一点骗她。
　　　　鲁大海　(略露善意)那么你真预备要四凤么,你知道四凤是个傻孩子,她不会再嫁第二个人。(《雷雨》,87)

与上例一样,但与大多数容器隐喻不同的是,"说出心中的话"不是表达容器隐喻中动体的单一特性,即位置或者运动,而是涵盖了两者。这一隐喻与"实话"的意义类似,评价倾向也是积极正面的。

本章小结

容器是我们日常生活经验中不可或缺的概念,容器的隐喻生成能力极强,其中,文学中最为普遍的监狱隐喻就由容器构成(束定芳,2008)。容器投射到言辞行为域时,也显示了强大的隐喻构成能力。我们发现了7种不同的概念投射,其中,隐喻言语为容器,信息为动体最为突出,形成了17个隐喻,其典型的语言表征为"实话"。相比之下,隐喻器官心为容器,话语为动体以及言语为容器,情绪为动体的表征最少,都只有2例。但根据我们的语感,这两个隐喻常规性很强,它们的例证不多,可能与我们语料库的容积有关。整体而言,容器隐喻的常规性很强,普遍存在于我们的日常会话中。许多隐喻,若不提醒,人们很难意识到它的存在和作用。

第十二章　其他言辞隐喻

除了上述看到的旅行及容器之外，还有一些具体的源始概念也投射到了言辞行为域，形成了种类丰富的言辞行为隐喻，包括**言辞即音乐**（SPEECH AS MUSIC）、**言辞即食物**（SPEECH AS FOOD）、**言语争论即肢体冲突**（VERBAL CONFLICT AS PHYSICAL CONFLICT）以及**会话即物品交换**（CONVERSATION AS EXCHANGE OF GOODS）等等。

第一节　言辞即音乐

言语与音乐（包括歌曲）有诸多相似之处，都是有声之物，都可以表达情绪、情感，都有悦耳和难听之别，等等。这种种相似性便自然形成了隐喻**言辞即音乐**。在这个基本隐喻（basic metaphor）之中，含有多个相关隐喻：**音乐特性即言语特性**，**说话即唱歌/戏**，**说话即演奏音乐**，等等。

《茶馆》故事发生的时代，正是时局动荡、民不聊生的关头。当唐铁嘴莫名其妙地说"我感谢这个年月"时，王利发自然诧异：

例1　唐铁嘴　比从前好了一点！我感谢这个年月！
　　　王利发　这个年月还值得感谢！听着有点**不搭调**！（《茶馆》，12）

王利发对唐铁嘴话轮的评价是"听着有点不搭调！"因为在熟悉戏曲的他的概念中，说出的话语如同唱出的戏文，是有调调的。"搭"表示"连接在一起"（《现代汉语词典》，342）。"搭调"意味着与"调"融为一体、悦耳好听。此处"调"也可能有进一步的概念转换，投射到了另一个更抽象的概念域，表示常识、常态。"搭"则以"调"为具体物件这个隐喻为基础，表示与常识的一致或和谐。因此，话语有道理，便与大多数人的腔调一

样,则"搭调",则和谐、好听,若与常识、与普遍说法不一,则不"搭调"。"不搭调"往往意味着不合常理、怪异荒诞。这是一个负面倾向明显的言语行为评价。汉语中另一个隐喻表征"不着调",有异曲同工之妙。不过,在我们目前的语料中没有出现。

此外,说话的"调"还可表示说话人的观点、态度等等:

例2　李新群　是啊。(停了一下)你觉得王先生近来怎么样?
　　　　梁若英　近来他的朋友很乱,**论调**也变样儿了,你不觉得吗?(《丽人行》,4)

这是两位闺蜜间的对话,谈论的王先生是其中之一(梁若英)的丈夫。妻子对他有点担心("近来他的朋友很乱")、也有点失望("论调也变样儿了")。"**论调**"以言语即音乐为概念基础,"变样儿了"不仅有与之前不一样之意,还有与正常情况、与良好状态渐行渐远之意。下面的例子也是对言辞行为的消极评价:

例3　大　妈　一张纸画个鼻子,好大的脸!说话哪像个还没有人家儿的大姑娘呀!
　　　　二　春　没人家儿?别忙,我要结婚就快!
　　　　大　妈　越说越不像话了!越学越**野调无腔**!(《龙须沟》,23)

大妈对女儿言语的轻率、鲁莽颇为不满,没想到二春不以为然,说出了让她妈更为诧异的话来,大妈不禁说了她("越说越不像话了!越学越野调无腔!")。大妈的这一话语中有一个隐喻复合体"**野调无腔**","野调"与"无腔"概念结构、语法特质相似,都是以言语即音乐为基础,以音乐特性描述言语特性,属于叠加型的隐喻复合体。"野调"即缺乏家教的话语,"无腔"即没有道理的胡言。

言语即音乐这一隐喻之下,自然少不了"说话即唱歌/戏"的概念投射:

例4　愫　方　(安详地)姨父早起来了。(望见地上那张破碎的山水,弯身拾起)这不是表哥画的那张画?
　　　　曾思懿　(又叨叨起来)是呀,就因为这张画叫耗子咬了,

　　　　　　他老人家跟我闹了一早上啦。
愫　方　（衷心的喜意）不要紧，我拿进去给表哥补补。
曾文清　（谦笑）算了吧，值不得。
曾思懿　（似笑非笑与文清对视一下）不，叫愫妹妹补吧。
　　　　（对愫）你们两位一向是**一唱一和**的，临走了，也该留点纪念。
愫　方　（听出她的语气，不知放下好，不放下好，嗫嚅）那我，我——（《北京人》，26）

　　这个对话谈论的是曾文清那张被耗子咬破的画，愫方想"拿进去给表哥补补"，这招致了曾思懿的妒恨与嘲讽："你们两位一向是**一唱一和**的。""唱"与"和"本是音乐或戏曲中两人或两人以上的一种唱法，对于默契的要求很高。"唱"是对"和"的启发和期待，"和"意味着对唱的接应与支持。投射到言辞行为域，则表示曾文清和愫方两人极为默契，在言语上相互支持。当然，在曾思懿的意识中，"一唱一和"也可能投射到具体的行为域，表示这对表兄妹一个画、一个补的默契行为。

　　下面的对话我们已经见过，不过这次我们关注的是其中的音乐隐喻：

例5　王利发　我要是知道他是哪路人，还能够随便说出来吗？我跟你们的爸爸打交道多少年，还不懂这点道理？
　　　小吴祥子　甭跟我们**拍老腔**，说真的吧！（《茶馆》，31）

　　本来王利发想倚老卖老，拿父辈的身份吓唬一下小吴祥子，兼以父辈的交情与他套一下近乎，但没有遂愿。后者不认他这个理："甭跟我们拍老腔，说真的吧！"继续他们的盘问。"拍老腔"即说老话、谈论陈年往事。
　　在我们讨论的这些话语即音乐的隐喻表征中，无一例外，所有例证都具有明显的否定、负面意义。

第二节　言辞即食物

　　与刚刚讨论过的音乐隐喻相似，在言辞即食物这一隐喻框架之内，有两个衍生的食物隐喻：**食物特征即言语特征**，**食用食物方式即说话方式**。我们

的语料中，前者表征不多，且与通感隐喻相交集，后者占这类隐喻的绝大部分。我们先来看第一种隐喻，即食物特质即言辞特质：

例1　仇　虎　（**甜言蜜语**，却说得诚恳）可金子你不知道我想你，这些年我没有死，我就为了你。
　　　焦花氏　（不在意，笑嘻嘻）那你为什么不早回来？（《原野》，13）

修饰词"甜""蜜"都是表示味道的，用它们描述"言""语"的概念基础就是将"言""语"看作有味道的食品。显然，这是一个由两个概念结构相同的隐喻"甜言""蜜语"合成的隐喻复合体。尽管"甜""蜜"本身往往引起正面的、令人愉悦的感官效果，但"**甜言蜜语**"这一隐喻的负面倾向较重，往往含有虚假信息、有不可告人的意图，等等。"适用于形容某些人为了达到目的而讲的动听的言辞"（郭先珍等，1996：398）。所以，曹禺在使用了这一隐喻表征描述仇虎的话语方式之后，紧接着，又使用了转折性极强的"却说得诚恳"，以淡化这种消极意义。如此，仇虎这个人物多了机智、活泼色彩，既生动，又真实，具有了立体感。这一成语也可从与食品密切相关的通感隐喻，更确切地说，从味觉形成的隐喻入手解释。请参阅下章的通感论述。

《西望长安》的后半部分，人们开始怀疑栗晚成，怀疑其所谓事迹及其个人历史：

例2　平亦奇　还有——大概还有两三个。
　　　唐石青　好，教他们都回忆一下，凡是有关于栗晚成的，哪怕是很微细的一件事，**平淡**的一句话，只要想起来，请你就都记下来，赶快告诉我。（《西望长安》，41）

唐石青提醒大家回忆栗晚成的言行举止，其中，他的"**平淡**的一句话"是以隐喻食物特质即言辞特质为基础的。食物与味道紧密相关，一般而言，味觉中的咸与淡都是关于食物的。现在，食物域投射到了言辞域，食物特征喻指言语特点，食物平淡、无味表示话语平常，没有任何特点。

基于**食物特质即言辞特质**的隐喻基本上都涉及了味觉，涉及了味觉向其他感知域的投射或转移，所以，也可视为传统修辞学中的通感。语料中还有

一些这类隐喻,我们将专辟一章讨论这一现象。

现在来看隐喻**言辞即食物**的第二种类型:**食用食物方式即说话方式**。这一隐喻以言辞即食物为概念基础。《日出》中陈白露与顾八奶奶偶尔谈到了后者的女儿,引发了后者的一段议论,她说起女儿的第一个特长是"**咬文嚼字**":

> 例3　陈白露　她怎么?
> 　　　　顾八奶奶　(又有了道理)你不知道我这个人顶爽快,我顶
> 　　　　　　　　　不像我的女儿。我的女儿好**咬文嚼字**,信耶稣,好
> 　　　　　　　　　办个慈善事业,有点假门假事的。(《日出》,33)

这也是一个隐喻复合体,由"咬文""嚼字"这两个语法结构、概念结构相同的隐喻构成。"咬"与"嚼"都是典型的"吃"的行为。就程度而言,"咬"与"嚼"速度都不快、连续性强、持续长久。将言辞"文"与"字"视为食物,"咬文""嚼字"将"吃"这一行为投射到言辞域,将"咬"与"嚼"的动作特性投射到言辞行为域,表示对言辞的反复咀嚼与品尝,表示一种文绉绉的、过于讲究词语的言语行为方式。

《雷雨》中含有两个这种隐喻,都是描写鲁贵的言辞行为,第一个是舞台指令中剧本作者的直接描述:

> 例4　周　萍　好吧。——你没有事么?
> 　　　　鲁　贵　没事,没事,我只跟您商量点闲拌儿。您知道,四
> 　　　　　　　　凤的妈来了,楼上的太太要见她。
> 　　　　(蘩漪由饭厅门上,鲁贵一眼看见,**话说成一半,又吞进
> 　　　　去**。)
> 　　　　鲁　贵　哦,太太下来了!太太,您病完全好啦?(蘩漪点
> 　　　　　　　　一点头)鲁贵一直惦记着。(《雷雨》,38)

原本鲁贵正在和周萍套近乎(了解他的后者马上问他"你又没钱了吧"),但看到蘩漪来便中止了说了一半的话,转而问候蘩漪。"话说成一半,又**吞进去**"这个表达法显然以表示吃的方式"吞"来投射言辞行为方式,即收回说到一半的话。这种表征还有其他隐喻基础:嘴为容器(言辞为动体),说出的话即吐出的食品。这一表征突出了鲁贵的精明与世故。第二个有关鲁贵言辞行为的隐喻出现于鲁四凤的话轮中:

例5 鲁四凤　妈不愿意我在公馆里帮人，您为什么叫她到这儿来找我？我每天晚上，回家的时候自然会看见她，您叫她到这儿来干什么？
　　　鲁　贵　不是我，四凤小姐，是太太要我找她来的。
　　　鲁四凤　太太要她来？
　　　鲁　贵　嗯，（神秘地）奇怪不是，没亲没故。你看太太偏要请她来谈一谈。
　　　鲁四凤　哦，天！您别**吞吞吐吐**的好么？（《雷雨》，21）

鲁四凤不愿她妈妈在周家看到她，她想知道为何太太要请妈妈来周家，但鲁贵故意卖关子，引起了鲁四凤的不满与埋怨："您别**吞吞吐吐**的好么"。"吞吞"与"吐吐"都是重复性的表示吃的动作。但显然，这里与吃无关，而是在描述和评价言辞行为。"吞吞"即收回欲说出的话，"吐吐"即说话、透露信息。"吞吞吐吐"则表示这两种反向动作的交替与纠缠，表示欲言又止、欲休还说的言辞行为方式。

《上海屋檐下》中两个邻居发生口角。面对施小宝"你这人为什么这样不讲理啊"的指责，情绪激动之下，赵妻"**吐出来**一般地"给予回击：

例6 施小宝　嗳，你这人为什么这样不讲理啊！连好歹也不知道，人家好心好意的——
　　　赵　妻　（**吐出来一般地说**）用不着你的好心好意。（《上海屋檐下》，11）

就程度而言，"吐"这个动作速率快，投射到言辞域，表示言辞行为的迅捷与流畅，也暗示说话者的彻底与决绝，所以汉语有"一吐为快"之说。但同一人物的言辞方式不是一成不变的：

例7 赵　妻　（依旧鬼鬼祟祟地对桂芬）方才我听见姓林的跟他说，葆珍怎么怎么样……（见阿香走过来听，狠狠地）听什么？小鬼！（继续对桂芬）姓林的跑走啦，方才我听见女的在哭，啊哟，这事情真糟糕吗！那男的你看见过没有？
　　　桂　芬　（摇头）还在吗？
　　　赵　妻　（点头）唔，穿得破破烂烂的，像戏里做出来的薛

平贵……（正要讲下去的时候，林志成带着兴奋的表情，从后门进来。她很快地**将要讲的话咽下**，若无其事。）（《上海屋檐下》，48）

这是赵妻与街坊在背后议论别人，看到有人来，"她很快地将要讲的话咽下，若无其事"。"咽下"本是"吃"东西的动作，"**将要讲的话咽下**"等于将说了一半的话打住不说。依据的依然是食品隐喻。只不过与"吞"相比，"咽"动作比较慢，涉及的食物（话语）比较少。下个例子还是出自同一剧中：

例8　赵振宇　（对匡复）瞧，老是要我讲……哈哈，讲什么呐，唔，**炒冷饭**吧，讲一个拿破仑的故事……
　　　阿　香　不要，拿破仑讲过十几遍啦！（《上海屋檐下》，57）

没有新意的老故事即冷饭，将旧故事重讲即"炒冷饭"。冷饭缺乏味道，老故事没有吸引力，所以，阿香对于赵振宇"炒冷饭"的打算显然不感兴趣。

与其他类型的隐喻一样，食品隐喻的负面评价倾向严重。我们的例证中几乎无一具有积极、正面意味。除了个别中性评价之外，大部分表示消极意义。比如，"炒冷饭"往往与敷衍了事、用力不勤、了无新意有关。"吞吞吐吐"则有优柔寡断、思路不清等含意。

第三节　言语争论即肢体冲突

冲突是人类生活一大特征。为了生存、发展，为了资源、疆土，为了名与利，国家之间、民族之间、个人之间，都可能产生冲突，这些冲突往往构成个人的记忆和经历、民族和国家的历史。相对于 Lakoff & Johnson（1980/2003）论及的源始域战争，肢体冲突更适合于充当源始域。因为肢体冲突更接地气，在现实生活中更司空见惯，是每个人都频繁经历的现象。而战争是国家、部族、利益集团等之间有组织的大规模军事冲突，尽管也包括了肢体冲突，而且冲突的激烈程度远胜于肢体冲撞，但毕竟不是每个人从幼儿起

就有的人生经历。所以，就普遍性、可及性而言，作为帮助人们认知冲突的源始域，肢体冲突要优于战争。言语之争往往隐晦、抽象，难以直接感知，所以人们便借助直观、可视的肢体冲突来感知和理解言语冲突，隐喻**言语矛盾即肢体冲突**便应运而生。此外，由于肢体行为都是典型的物理性行为，这类隐喻都有一个我们前面讨论过的概念基础：**言辞行为即物理行为**。

《名优之死》中两个演员由于琐事起了言语冲突，她们用肢体动作"顶"来描述它：

> 例1　刘芸仙　瞧我不是在吊嗓吗？
> 　　　刘凤仙　得了，你成角儿还早哩。忙在这一时半刻的？
> 　　　刘芸仙　一会儿就上戏了，要旗袍有啥用？你也忙在这一时半刻的？
> 　　　刘凤仙　唉，气死我了，你这不要脸的家伙竟敢**顶**起我来了。
> 　　　刘芸仙　谁**顶**你？本来嘛，今天你又不出门，要新旗袍干嘛呀？（《名优之死》，9）

"顶"用作动词时，指"用头顶支撑，从下面拱起"（谷衍奎，2003：825）。所以，"顶"本是一个由下而上的动作，涉及了空间概念中的垂直结构。这一结构投射到社会阶层，便表示社会地位低的人针对地位高的人的肢体行为。又由于隐喻言语矛盾即肢体冲突的作用，"顶"便有了位卑者以言辞反抗位尊者的意思。刘凤仙已经小有名气，在年龄、江湖地位诸方面都胜过刘芸仙，所以，后者不愿帮前者取旗袍，反而讲出一通道理（"一会儿就上戏了，要旗袍有啥用？""今天你又不出门，要新旗袍干嘛呀？"），便被认知为肢体动作"顶"。相比之下，"**顶撞**"的肢体冲突意味更浓。下面的言语冲突发生在婆媳之间：

> 例2　曾思懿　（满面笑容对愫）我这个人就是心软，顶不会当婆婆了，一看——（陡然转身对瑞）喂，瑞贞，你怎么连你爹都不叫一声就走了。
> 　　　曾瑞贞　叫过了。
> 　　　曾思懿　（嫌她**顶撞**，顿时沉下脸对文）你听见了？（不容文答声，立刻转对瑞）我没听见。（《北京人》，28）

曾思懿当众指责或提醒儿媳曾瑞贞"你怎么连你爹都不叫一声就走了",后者的回答("叫过了")叫她很恼火。旧式家庭中婆媳地位差距悬殊,儿媳绝对处于被婆婆支配的境地。所以,曾瑞贞的不合作言辞行为自然被概念化为"**顶撞**"。

《日出》中饭店茶房有一段很长也很特别的台词。他在接听黑帮头子的电话,所以,其话语极不连贯,但多少还是传递了对方电话的一些信息。他的话语中有两个言语矛盾即肢体冲突的隐喻表征"**出口伤人**"和"**刺耳**":

例3　王福升　喂,你哪儿,你哪儿,你管我哪儿?……我问你哪儿,你要哪儿?你管我哪儿?……你哪儿?你说你哪儿!我不是哪儿!……怎么,你**出口伤人**……你怎么骂人混蛋?……啊,你骂我王八蛋?你,你才……什么?你姓金?啊,……哪……您老人家是金八爷!是……是……是……我就是五十二号……您别着急,我实在看不见,我不知道是您老人家。……(赔着笑)您尽管骂吧!(当然耳机里面没有客气,福升听一句点一次头,仿佛很光荣地听着对面**刺耳**的诟骂)是……是……您骂的对!您骂的对!(《日出》,28)

"出口伤人""刺耳"这两个隐喻都是具有很强攻击性,对受害人面子威胁极大的言辞行为。"出口伤人"之"伤"本是肢体冲突的常见元素,是冲突的目的和常见结果。但造成这一严重后果的不是拳脚,而是言语,言语之恶毒或犀利可见一斑。同时,"出口伤人"还内含了隐喻口即容器,言辞即动体。

"刺耳"的"刺"从刀,显然与冲突利器相关,"耳"与听觉相关。"刺耳"借听觉的不舒服、对听觉器官的伤害来说明话语对情绪、面子甚至人格的伤害。这也涉及弱式通感隐喻,即感官域(听觉)向其他概念域(情绪等)的辐射或转移。

实际上,"刺耳"不是单纯的隐喻,而是转隐喻,其形成经历了复杂的概念化过程。首先,它基于隐喻**言辞行为即物理行为**,其次,还有**言语矛盾即肢体冲突**为基础;同时,器官"耳"转喻性地激活了听觉。而且,还涉及了另一个转喻**施加于言辞器官的行为激活言辞行为**。正如我们前面指出的那样,"刺耳"借听觉的不舒服、对听觉器官的伤害来说明话语对受话者情绪、面子甚至人格的伤害。这还涉及弱式通感隐喻,即感官域(听觉)向其他概念域(情绪等)的辐射或转移。

"**刺耳**"这一隐喻表征常规性突出，是我们语料中出现频率最高的隐喻，共有 46 例。我们会在下一章通感部分从感觉转移角度讨论这个隐喻。

《丽人行》中，处于抗日后方的新闻界爱国者对日寇的所谓"猛烈**攻击**"显然不是军事行动，而是激烈的言辞行为：

> **例 4** 刘大哥 那是孟南负责。他很有点冲劲儿，缺点是有时候也不免过于冲动。最近关于日本宪兵队的罪行，他一连几次**猛烈攻击**，效果是好的，但看样子是要出毛病的。
> 章玉良 还是应该劝劝他，我们的工作既要尖锐，又要持久。（《丽人行》，10）

所谓的"猛烈攻击"即严厉的语言批判、强烈的言辞谴责。这里，言语冲突双方的关系不是同僚（如刘芸仙与刘凤仙），不是家庭成员（如曾思懿与曾瑞贞），也不是黑帮与良民（如金八与王福升），而是侵略者与被侵略者。前面诸项矛盾都有调和的余地和斡旋的可能，唯有敌对民族不共戴天。所以，"猛烈**攻击**"这个隐喻的火药味最足，其描述的言辞行为也最激烈。昔日密友之间也有剧烈的言语不合：

> **例 5** 匡 复 不，我不是这意思，我要知道，现在你和彩玉都幸福吗？
> 林志成 （**反攻**似的口吻，但是痛苦地）你说，幸福能建筑在苦痛的心上吗？
> 匡 复 （黯然）唔——（《上海屋檐下》，27）

林志成极其反常的言辞方式（反攻似的口吻），与其说是针对匡复的，还不如说是针对自己的。"**反攻**"这个剧烈、大规模冲突的概念投射到言语行为域，其冲突中由守转攻、以攻对攻的行为方式，突出了针锋相对的言辞行为方式。林志成的"**反攻**"是建立在匡复的进攻性问题（"现在你和彩玉都幸福吗"）之上，之所以将这个问题视为攻击，是因为它恰恰击中了林志成的痛处，而且，恰恰答案是否定的（"幸福能建筑在苦痛的心上吗"）。林志成的"苦痛"正说明了其良知未泯，其"**反攻**"又印证了其"苦痛"。

既然言辞行为被看作肢体或军事冲突，这就自然衍生出另一个隐喻：**言辞即武器**。《雷雨》中有一段关于鲁大海的描写，其中就有这个隐喻：

例6 他有一张大而薄的嘴唇，正和他的妹妹带着南方的热烈的、厚而红的嘴唇成强烈的对照。他说话微微有点口吃，但是在他的感情激昂的时候，他**词锋是锐利**的。现在刚从六百里外的煤矿回来，矿里罢了工，他是煽动者之一，几个月来的精神的紧张，使他现在露出有点疲乏的神色，胡须乱蓬蓬的，看去几乎老得像鲁贵的弟弟。（《雷雨》，16）

这里既有他的外貌刻画，也有其言语行为的生动描述。"他词锋是锐利的"实际上有两个隐喻表征。"**词锋**"将词视为武器，因为矛、刀等武器才有"锋"；其次，"**锐利**"更突出了武器的锋的特征。实际上，这个隐喻表征意义的获得，也有转喻的作用，即以**武器特质凸显言辞特质**，以（刀）锋的锐利凸显了言辞的穿透力。

第四节　会话即物品交换

所谓交换，即以一物易另一物。人们信奉以付出换得回报、有来必有往的交换法则。这一准则也适用于人类的其他活动，如人际交往，也作用于在人际交往中占重要作用的言辞行为：言语交际是一种有来言就有去语，以问易答的信息交互现象。商品交换时，若只有货币或物品付出，而没有交换回相应的物品，则交换不平等或者未完成。会话时若只有问题的提出，而没有相应的回应，则会话不对等、不完整。会话与交换有如此多的概念相似之处，自然便有**会话即物品交换**这一隐喻。有趣的是，正由于这一隐喻的存在，英语会话学者将会话的基本构成元素称为EXCHANGE。在西方会话理论和话语分析研究者看来，EXCHANGE指互动语篇（interactive discourse）的最小单位，它可能是一个一问一答式的相邻对（adjacency pair），也可能是一个完整的I-R-F话语结构，即initiation – response – feedback（启始—回答—反馈）（Coulthard, 1985；司建国，2005a；2005b；2006）。这一隐喻在我们的语料中多以"回话"为表征。将会话看做物品交换，就必须在提问之后得到回答，若没有，则违反了交换准则：

例1　老　陶　买个药买一天买哪儿去了，问你半天你怎么不**回话**儿啊你？

春　花　说话那么大声干什么，你不会温柔一点？（《暗恋桃花源》，7）

这是夫妻之间的会话。丈夫老陶在连续问了春花几次之后没有得到回应，便有点上火："问你半天你怎么不**回话**儿啊你？""**回话**"即答话，是这一概念的语言表征。"问"即老陶之前的问题。只有问题，没有回答，这种夫妻间会话方式的不对等也暗含了两者人际关系的不平等：春花在其话轮中依然没有做出回应，反而指责其夫不温柔，反问他"说话那么大声干什么"。这个例子中的"**回话**"就是相邻对概念中的密切相接的两个部分之一，而且问题也有明确所指。但有时，"**回话**"并没有明确的问题表征，而且两者之间有相当距离：

例2　庞四奶奶　（移怒于王利发）王掌柜，过来！你去跟那个老婆子说说，说好了，我送给你一袋子白面！说不好，我砸了你的茶馆！天师，走！
　　　小唐铁嘴　王掌柜，我晚上还来，听你的**回话**！
　　　王利发　万一我下半天就死了呢？（《茶馆》，27）

跟太监有点亲戚关系的庞四奶奶异想天开，想做皇后。她想让"那个老婆子"康顺子"跟我一条心，咱们俩一齐管着皇上"，但遭到后者拒绝，她由此"移怒于王利发"。小唐铁嘴是其帮凶，也对王掌柜下了通牒："王掌柜，我晚上还来，听你的**回话**！"但王掌柜并无惧色："万一我下半天就死了呢？"暗示到时他没有所谓"**回话**"。这里，"**回话**"的前提没有上例《暗恋桃花源》中的那么明确、那么直接。它不是一个问题（question），而是庞四奶奶对王掌柜的无礼要求（request）（"你去跟那个老婆子说说"），所以，"**回话**"也不是答案，而是王掌柜游说"那个老婆子"的行动结果。

但还没到晚上，小唐铁嘴又来催问结果了：

例3　小唐铁嘴　王掌柜，说好了吗？
　　　王利发　晚上，晚上一定给你**回话**！（《茶馆》，31）

王掌柜这次没有直接拒绝，而是宛然推脱。其整个话轮是对小唐铁嘴问题的回答，而**回话**还是指游说"那个老婆子"的结果。

下例中"**回话**"的前提更加模糊：

例4　周蘩漪　不，我话还没说完。（向鲁贵）你跟老爷说，说我没有病，我自己并没要请医生来。
　　　鲁　贵　是，太太。（但不走）
　　　周蘩漪　（看鲁贵）你在干什么？
　　　鲁　贵　我等太太还有什么旁的事要吩咐。
　　　周蘩漪　（忽然想起来）有，你跟老爷**回完话**之后，你出去叫一个电灯匠来。刚才我听说花园藤萝架上的旧电线落下来了，走电，叫他赶快收拾一下，不要电了人。（《雷雨》，47）

在我们引述的五个话轮中，没有找到"为什么要给老爷回话"的线索。可见，这个话语行为的一来一回之间距离非常远，中间隔了好多话轮。实际上，"回话"缘起于"老爷刚才吩咐，说（大夫）来了就请太太去看"，而它在多达34个话轮之前。这一交换或回合的空间、时间距离都很大，超出了正常情形，下面的"**回话**"虽然空间距离不长，但时间不短：

例5　曾文彩　（非常关心地，低声问）怎么样啦？
　　　陈奶妈　（听见了话又止了步，回头向窗外谛听。文彩满蓄忧愁的眼睛望着她，等她的**回话**。陈无可奈何地摇摇头）没有走，老人家还是不肯走。（《北京人》，101）

她们谈论的是老太爷病重但不肯去医院的事。曾文彩既然抛出了问题，就开始了交换行为，自然等待对方相应的交换物，等待陈奶妈的回复。后者观察之后，回答了前者的问题，完成了这一交换。

"回话"为典型的会话即物品交换的语言体现，它既指对某个问题的回应，也指对某个要求的行为结果，大多数情况下，"问"与"答"在同一毗邻对中，也有时相隔许多话轮和时间，所以它大多有明确的回应对象，也有回应对象模糊的例证。就评价倾向而已，"**回话**"属中性，无所谓积极或消极色彩。

本章小结

我们在这一章讨论了以下 4 种言辞行为隐喻：**言辞即音乐**、**言辞即食物**、**言语争论即肢体冲突**以及**交谈即物品交换**。这些隐喻的常规特性都很强，充斥于我们的日常语言之中，除了个别的复合结构之外，基本上都属于常规隐喻范畴。此外，许多隐喻并非单一的概念投射结果，还有概念的激活或凸显。所以它们本身就是转隐喻或转隐喻复合体。相对于前面论述的隐喻，这些隐喻的负面信息最少，中性评价较多，如**交谈即物品交换**，几乎与负面倾向绝缘。就程度而言，这一章中的隐喻，动作速度不快，强度不大。但隐喻**言语争论即肢体冲突**例外，它在程度方面非常接近于概念隐喻**言辞行为即物理行为**。事实上，后者构成了这一隐喻的概念基础。此外，除了"刺耳"，本章讨论的这些隐喻的言语表征为数不多，而且各种隐喻表征数目大致相当。按照讨论顺序，它们分别只有 5 例、8 例、6 例和 5 例，每千字介乎于 0.007 和 0.012 之间。合计共 24 例，每千字 0.036 次。

第三编结语

隐喻是我们通过具体认知复杂的重要方式,也是使语言通俗、形象、简洁的修辞手段。言辞和言辞行为比较抽象,不易于理解和表述,所以,往往借助于其他更可及、更具体的概念去表述,这便是言辞行为隐喻产生的理据。

这里的大部分隐喻都不是单一的概念投射的结果,要么有转喻性的概念激活或凸显,要么还有其他概念的投射,要么两者兼有,是典型的转隐喻表征,只不过隐喻特征更明显罢了。

从源始域角度而言,我们审视了**言辞即实物**、**言辞行为即物理行为**、**言辞行为即旅行**、**言辞即容器**、**言辞即音乐**、**言辞即食物**、**言语争论即肢体冲突**以及**交谈即物品交换**等 8 类言辞行为隐喻。我们发现,言辞行为隐喻是一个丰富多样的概念系统,这些不同的源始概念从不同角度对言辞和言辞行为特征作了全方位的描述。

这 8 种源始域在语料库中的作用并不均衡。其中,**言辞行为即物理行为**以及与它关系密切的**言辞即实物**最为抢眼,是言辞行为隐喻中出现频率最高的隐喻,多达 136 例,每千字高达 0.209 次。其中,表征**言辞即实物**的有 23 例,表达**言辞行为即物理行为**的有 49 例。严格地说,单个隐喻表征频率最高的"刺耳"(46 例,每千字 0.070 次)也属于这一概念范畴,此外,"插嘴"(18 次)等说法也可归为此类隐喻。在**言辞行为即物理行为**之后,容器隐喻也很活跃,共呈现 7 种不同的概念结构,是为数不少(总计 40 例,每千字 0.061 次)的隐喻表征。

我们的观察起码证明了两点。第一,**言辞行为即物理行为**不止是汉语中嘱咐类动词的意义延伸基础(张雁,2010),也是所有言辞行为隐喻中最主要的语义拓展路径;第二,Lakoff & Johnson(1980/2003)论述过的**争论即战争**等远非言辞行为隐喻中的主流。涵盖了这一隐喻的**争论即肢体冲突**只有两个表征,而真正与战争相关的只有 2 例(例 4、例 5),每千字只有 0.003 次。与其他隐喻类型相比,它的作用几乎微不足道。

第四编
通感构成的言辞行为隐喻

通感指感官产生的感觉（sense）的迁移或融合，既是神经生理现象、独特的心理机制和语言现象，同时，也是重要的认知方式。确切地说，通感是一种典型的认知隐喻现象，即不同感觉域之间的投射或映射。英语中表示通感的单词 synaesthesia 源自希腊语，由 syn［意为 union（联合）］以及 aesthesia［意为 sensation（感觉/知）］组成，指两种感觉的结合，但往往只刺激或突出其中一种感觉。

通感表征大量充斥于我们的日常生活和语言之中，如"**重口味**"将触感（重）转移到了味觉（口味），"**声音刺耳**"融合了触觉（刺）和听觉（耳），high flavor（高品位）以视觉维度（high）映射味觉（flavor），sweet music（动听的音乐）则通过味觉（sweet）来昭显听觉（music），等等。与言辞行为相关的"**冷言冷语**""**甜言蜜语**""**美言几句**""**瞎搭讪**"等则分别以触感（冷）、味觉（甜、蜜）、视觉（美、瞎）来彰显言语及言辞行为特质。

简而言之，通感是用语言使某一感观的感觉转移到另一感官，用描述一类感觉的词语去描述另一类感觉。尽管独立于语言，但通感主要依赖语言来描述（Yu，1992：20）。从认知角度而言，通感隐喻（synesthetic metaphor），即"不同感知域（sensory domain）之间的映射"（Yu，2003：20），它以一种感觉为源始域，投射到了作为目标域的另一感觉域或概念域。

Tsur（1992：245）认为，"文学通感是运用语言通感来达到文学效果……它主要关注其语言构成而非双重感知。"与其他隐喻一样，通感隐喻不是诗人的专利，它不但大量存在于诗歌等文学语言中，而且在日常语言中也随处可见（Yu，1992：20）。

感觉的相似是通感隐喻的基础。人的五官是相通的，某一感官受到的刺激会使另一感官也受到波及。通感的根源在于感觉的对等，而非概念化的语言相似。国外的许多研究表明，婴儿的各种感官是互通的。国外神经科学和心理语言学界先后提出了"跨感官迁移"（Cross-Modal Transfer）假说（Meltzoff，1979）和"新生儿通感假说"（The Neonatal Synaesthesia Hypothesis）（Maurer，1993），前者为解释通感的生理基础提供了有力证据，后者认为 4 个月以前的婴儿对于不同感觉输入是不加区分的（参阅汪少华，2002：189-190）。与传说中的新生儿会游泳一样，人生来就具有通感能力。有关视觉能力的实验表明，在黑暗的房间中，双目失明的新生婴儿会随着声音转动眼球，并试图抓住那个声音。同样，与游泳能力一样，这种感觉通融能力，随着年龄的增长而逐渐消失。出生几个月后，婴儿逐渐学会了区分不同感觉，并养成了用不同感觉去感知世界的习惯和能力（Classen，1993：

56；参阅 Salzinger，2003：60）。

 人类的感觉不仅是与外部世界交互的渠道，也是同类之间日常交流的工具。感觉在言语交际中如此司空见惯，以至于我们对它的作用视而不见。我们不但使用它们的本义，重要的是，还使用其隐喻意义。与其他类型的隐喻一样，通感隐喻的常规特性使得我们往往对它熟视无睹。其实，有时感觉的隐喻义比其本义更频繁，甚至几乎完全覆盖了本义（Salzinger，2010：57）。正因为此，我们为通感专辟一个部分，进行专门讨论。

 感觉与语言的联系显而易见。一方面，感觉在我们感知世界时起了核心作用，这必然在语言中得以表征和反映。我们经常下意识地借助某种感觉经验来表达情感、经验以及其他感觉信息，感觉已经成为日常词汇的一大组成部分；另一方面，语言的感觉表征反过来又影响到我们的感知。语言与感觉的联系如此紧密，Ramachandran & Hubbard（2001）甚至试图证明语言源自于通感，他们认为所指（signified）即现实世界与能指（signifier）即语辞的关系不是任意的（arbitrary），而是基于通感经验。学界对这一问题尚有争议，但大家都认可的是，我们无时无刻不在使用我们的感觉，感觉的基本功能已经渗透到我们的语言之中。表示感觉的词汇不但以其本义出现，还大量地隐喻性地拓展到其他领域，为我们理解较为复杂的抽象概念提供简洁、有效的认知基础。所以，可以说，通感是人们隐喻性地认识世界的起点之一。

 认知隐喻理论可以更好地解释通感隐喻[①]。认知隐喻的哲学基础是体验哲学，隐喻是由较简单概念向较复杂概念的投射，而基本、简单概念在极大程度上基于人类的身体经验，依赖于人类的感觉器官与外部世界的接触（Lakoff & Johnson，1980/2003：56）。身体经验是隐喻的基础，人们正是通过基于身体的各种感官来感知世界，由此而获得的感觉是联系人类与外部世界的纽带，也是人们认识世界的重要途径。

 从语义发展的历时角度而言，语义的演变更多的是由具体进化到抽象。表示身体感知的词汇与表示内在自我及内在感知的词汇有系统的隐喻联系，这种联系不是任意的，而是具有高度相似理据的。内在自我普遍地通过外在自我来理解，因此，都是通过具体概念域中的词汇来描述的（Sweetser，1990：25 - 45）。

 通感具有方向性（directionality）。亚里士多德提出了感觉的级别划分。他将视觉置于最高级，触觉最低级，由高到低，居于中间的是听觉、嗅觉和

 ① 通感隐喻与其他类型的隐喻不同。Lakoff 等人的认知隐喻（或概念隐喻）之前的隐喻理论难以解释它。比如，典型的通感隐喻 sweet smell 就无法用比较论去解释。我们不能说 smell is like sweetness，这几乎没有意义。因为 sweet 并没有清楚地界定，将 sweet（ness）比作 smell 就不可能。

味觉。这种分级也显现在通感隐喻之中。Ullmann（1964：86）的历时研究与 William（1976）的共时调查都证明，感觉转移基本上沿着低级向高级的方向，即由触觉、味觉、嗅觉向听觉和视觉转移。这是因为，在低级感觉中，身体与被感觉者距离更近、接触更直接、更易控制。通感隐喻基本上还是由可及性较强的概念向可及性较弱的概念映射（参阅 Yu，2003：22；汪少华，2002：191）。这更合逻辑，也得到了体验哲学理论的支持（Lakoff & Johnson，1980/2003）。因此，通感隐喻具有方向性，或更准确地说，单向性——由低级感觉向高级感觉的投射，绝大部分由触觉、味觉作为源始域向听觉、视觉的投射。一般而言，反向的投射不合逻辑、不合认知规律，如此形成的隐喻为数甚少，不易理解（Werning et al.，2006）。

Ullmann（1959）研究了不同时期英语、法语、匈牙利语诗歌中的通感。他发现，尽管不同时期、不同文化背景下诗人的个人秉性、想象力、价值观、文学时尚及美学诉求有很大不同，但这些诗作在通感方面都具有3个倾向：首先，通感都沿着由低到高的路径发生；其次，触感——最低层次的感觉——是最突出的源始感觉；最后，听觉，而非视觉，是最明显的感觉转移或投射目标。他解释说，这可能因为表达视觉的词汇比听觉词汇要丰富得多，不需要包括通感隐喻在内的其他语言方式的帮助。William（1976）主要以日常英语同时辅以印欧语系中的其他语言及日语为语料，研究共时语境下通感（主要是其中形容词）的语义变化。他将视觉一分为二：维度和色彩。他观察到，触觉词往往转移到味觉、色彩和听觉，味觉往往转移到嗅觉和听觉，维度易于转移到色彩和听觉，而色彩和听觉词互为隐喻（参见 Yu，2003：21-22）。Ullmann 和 William 都希望有更多语种的调查来证实通感方向性这一普遍规律。

Yu（1992）以汉语文学作品和汉语词典为语料，研究了汉语文学语言与日常语言中的通感现象，发现尽管汉语有其通感特点，但总体而言，与 Ullmann 和 William 基于英语和其他语言发现的一般通感倾向类似。与 Ullmann 的结论一样，汉语文学作品中的通感隐喻表现出了由低到高的投射倾向，而且，作为源始域，触觉的隐喻能产性最显著。在日常汉语中，通感投射基本遵循了 William 的通感路径，但汉语中的维度词汇不仅规律性地投射到色彩与声音，而且也转移到了味觉和嗅觉。

Shen（1997：35）从认知诗学角度讨论了包括通感隐喻在内的诗歌辞格（poetic figures）。他认为，认知因素为产生诗歌语言中超越或高于语境（即特定文本、诗人、流派或时期）的规约提供了解释机制。这些规约遵循了认知而非语言或语境规则，它们产生于我们的认知系统及其协调机制。他

同样发现，希伯来诗歌中的通感隐喻完全符合 Ullmann 的方向性规则。他认为，这是由更可及的、更基本的概念域向更不可及的、更高级的概念域投射的结果。这样更自然合理，更符合认知规律。

Slazinger（2003）依托大型语料库《英国国家语料库》（*British National Corpus*，BNP）以及（*Das digitale Wörterbuch der deutschen Sprache*，DWDS，德语电子词典），从对比语言学的角度分析英语和德语在通感隐喻方面的异同。她的发现与 Ullmann（1964）的结论有不同之处。在 Ullmann 看来，英语中的听觉属于高级别感觉，并不经常投射到其他感觉域，但 Slazinger（2003）观察到德语并不是这样。她的结论是，所谓通感隐喻的普遍倾向（universal tendency）似乎有过分笼统之嫌（over generalization）。

此外，某种程度上，这个研究为我们本章的讨论提供了理据。Salzinger（2010）将通感隐喻划分为两种：强式通感和弱式通感。前者指不同感觉之间的转移或投射，如 bright jazzy melody，是视觉域向听觉域（SIGHT→SOUND）的投射，源始域与目标域都是感觉域。后者指感觉域向非感觉域的投射，如"漂亮的演讲"，是视觉域向言辞域（SIGHT→SPEECH）的转移。这种划分对我们的研究颇有启示意义。我们的讨论焦点是言辞行为，而言辞行为不属于感觉域，所以，言辞行为隐喻多是感觉域向非感觉域即言辞域的转移，属弱式通感范畴。当然，我们也不排除少数情况下，涉及了言辞域的强式通感。

国人对于通感的研究历时弥久，但多是修辞学维度的考量。其中，钱钟书（1985）的论述兼有修辞及认知内涵，达到 20 世纪的高峰。进入 21 世纪之后，随着概念隐喻学说的大热，出现了从认知角度（王志红，2005；彭懿、白解红，2008）、概念隐喻角度（汪少华，2002；汪少华、徐键，2002）解释通感的论述。与认知语言学对隐喻、转喻的关注一样，这些讨论将通感这一传统修辞概念置于认知背景之下，将通感语词层面的修辞功能提升为概念层面的认知、思维功能。这些讨论拓宽了认知语言学关注的视野，将通感研究置于崭新的认知视野之中，无疑具有革命性意义。

但遗憾的是，与大多概念隐喻研究一样，这些论述中的例证都没有明确的出处，没有清晰、科学的语料库手段，也没有深度涉及通感的文体功能；与 Lakoff & Turner（1989）的研究类似，这些学者的注意力基本聚焦于通感的新奇特质，而不是常规特性，他们给出的汉语例句大多为古典诗词，缺乏现代汉语中通感的讨论；再者，他们基本囿于强式通感，几乎忽略了弱式通感。引人瞩目的是，旅美学者 Yu（2003）论述了莫言作品中复杂、新奇的通感（synesthetic）隐喻，发现其隐喻尽管新颖独特，但大致上与日常语言

的一般趋势相吻合，只不过对日常隐喻进行了复杂的加工和综合。

与前面三部分类似，我们的讨论以源始域即各种感觉为出发点，并以此来分类。由于通感隐喻是按照由低级感觉向高级感觉挪移或投射的，高级感觉向低级感觉的逆向转移或投射罕见，因此，低级感觉域作为认知过程、概念化过程的出发点就显得格外重要，尤其在我们将要讨论的弱式通感隐喻中，目标域不是感觉，而是言辞行为域（尽管感觉在极个别情况下也是目标的一部分）。所以，我们下面讨论的顺序也是按照国内外通感研究中公认的由低到高的通感级别顺序，即先触觉，而后味觉、嗅觉，最后听觉和视觉。

我们试图回答的问题之一是，在强式隐喻中，低级感觉产生的隐喻能产性最强，高级感觉的最弱，那么，这种情形是否延续到以言辞行为为目标域的弱式通感隐喻中？具体而言，在言辞行为的弱式通感隐喻中，低级感觉域出现的频率是否明显高于高级感觉域？换言之，现代汉语戏剧语言支持不支持 Ullmann 的判断？

我们关注的第二个问题涉及言语行为的评价。源始域即感觉域中的评价倾向是否投射到目的域即言辞行为域。与之相关，究竟正面评价多还是负面评价多？

第三个问题是，汉语戏剧中，就言辞行为隐喻而言，除了简单隐喻外，是否含有 Yu（2003）在小说中发现的具有新奇特征的复杂的通感隐喻？

第十三章 触觉隐喻

如前所述,按照亚里士多德等人的说法,触觉属于感觉域中级别最低同时也是通感可能性最多、通感能力最强的感觉。触感涉及身体、特别是四肢与外部世界或物件的直接接触,以及这种接触带来的生理或身体反应。我们的语料中,触觉域中表示温度的热、冷,以及表示物体质地(texture)的硬、软,在构成映射到言辞行为的隐喻时表现突出。现有的基于真实语料的通感隐喻研究中,Yu(2003)的讨论涉及了触感中的"热",但没有关于"软"与"硬"的内容。而 Salzinger(2010)的论述只谈及了"软"/"硬",而缺失了温度感觉。我们下面的讨论主要围绕上述四种触觉展开,即着重考察以这四种感觉为源始域、以言辞行为为目标域的弱式通感隐喻。

第一节 "冷"与"热"形成的隐喻

这一对感觉构成的隐喻也称之为温度隐喻。一般而言,"冷"与"热"相对,"冷"不但让人不适,而且还会影响到人的生命。汉语有"饥寒交迫"之说,饥与寒是威胁生命的两大因素。而"热"是生命存活、生长的必要条件,往往与温暖、生机相连。这两种相对的感觉对生命的意义一扬一抑,形成的言辞行为隐喻也具有不同的评价倾向。"冷"往往与负面、消极的言辞行为相关,而"热"则意味着正面、积极的言语行为。在我们的语料中,这一对感觉形成了 44 个言辞行为通感隐喻,每千字 0.067 次,"冷""热"各有 22 例,每千字 0.033 次。我们先来看"冷"形成的隐喻。

一、"冷"作为源始域形成的言辞行为隐喻

汉字"冷"是"形声字,篆文从冰,令声。本义指寒凉"(谷衍奎,2003:307)。感觉"冷"既可以投射到言辞域也可投射到言辞行为域,但

前者为数不多，在我们的语料中前者只有一例：

例1　周蘩漪　（奇怪的神色）你？你也骗我？（低声，阴郁地）我从你们的眼神看出来，你们父子都愿我快成疯子！（刻毒地）你们——父亲同儿子——偷偷在我背后说**冷话**，说我，笑我，在我背后计算着我。
　　　　周　萍　（镇静自己）你不要神经过敏，我送你上楼去。（《雷雨》, 81）

这是周蘩漪和周萍之间典型的对话模式：一方在有点神经质地抱怨，一方则小心翼翼地回避、搪塞。"**冷话**"由温度域的"冷"投射到了言辞域的"话"，使得原本无所谓温度的抽象概念的话语有了物理性特性，有了温度，由此给我们理解话语意义提供了独特的视角。让人身体不舒服、让人瑟瑟发抖的"冷"激活了言辞的让人心里不适的负面特质，"**冷话**"便有了讥讽、指责的含义。正由于此，周蘩漪才有"笑我，在我背后计算着我"之怨，而周萍赶紧加以否认（"你不要神经过敏"）。"冷"更多地投射到了言辞行为域：

例2　杨大爷　（忽见刘振声，有些惶愧，赶忙招呼）啊，刘老板。您好？
　　　　刘振声　（**冷然敷衍**）好，您好？请坐。（《名优之死》, 5）

面对又来纠缠徒弟的士绅杨大爷的招呼，耿直的刘振声丝毫没有主人的热情回应，只是"**冷然敷衍**"。"冷然"以触觉域中的温度投射到言辞行为域，其负面意味映射到了言语方式，表示厌弃、反感的消极言辞行为。言辞动作"敷衍"即"待人不恳切，只做表面上的应付"（《现代汉语词典》, 329）。对于杨大爷，刘振声不仅是应付，而且是"冷然"地应付，全然没有顾及其主人身份。

"**冷言冷语**"这个隐喻比较特殊。首先，它是一个复合体，由两个简单的隐喻（冷言及冷语）组合而成，其语言表征和概念结构都比简单隐喻复杂。其次，这个隐喻本来是关于言辞的，指"含有讥讽意思的冷冰冰的话"（《现代汉语词典》, 682），但也可以延伸到言辞行为。实际上，我们语料中只有对言语行为方式描述的例子：

例3　曾思懿　（直拿手帕擦着红肿的眼，依然抽动着肩膀）你叫我有什么法子？钱，钱我们拿不出；房子，房子我们要住；一大家子的人张着嘴要吃。那寿木，杜家老太爷想了多少年，如今非要不可，非要——

　　　　江　泰　（靠着自己卧室的门框，**冷言冷语**地）那就送给他们得啦。（《北京人》，107）

对于曾家大管家曾思懿略带夸张的抱怨，江泰不感兴趣，也无意与其深谈，其肢体语言（"靠着自己卧室的门框"）与其言辞方式（"**冷言冷语**"）高度一致，都不是积极的回应。而且，其言辞行为还带有讥讽含义。

我们的语料中，弱式通感隐喻占绝大多数，强式通感隐喻极少。在触觉域中，只有一例感觉域向另一感觉域映射的言辞隐喻：

例4　[小顺子坐方桌旁。在窗外有一个人敲着破碗片案板，很有韵味地唱《秦琼发配》"（流水）将身儿，来至大街口，尊一声列位听从头。一非是响马兵贼寇，二非是强盗把诚投。杨林他道我私通贼寇，因此上发配到登州。舍不得大老爷待我的恩情厚，舍不得衙门众班头，舍不得街坊四邻好朋友，实难舍老母白了头。儿是娘身一块肉，儿行千里母担忧。民望着红日坠落在西山后，尊一声公差把店投。"（那声音：（唱完重重地将碗片铿然一击，又恢复本有的**凄凉的嗓音**）有钱的老爷们，可怜可怜吧。我是出门在外，困在这个地方了。大冷天的，赏个店钱吧，有钱的老爷们！]（《日出》，56）

这个未曾露面的街头艺人行乞的言辞行为是以"**凄凉的嗓音**"实施的，这是以触觉"凄凉"投射到听觉域（"嗓音"）而形成的隐喻。"凄凉"中的"凄"也是触觉域中的概念，表示"寒冷"（《现代汉语词典》，1505），"凄凉"即"寂寞冷落、凄惨"（同上）。"凄凉的嗓音"描写的是社会底层中艺人悲惨、无助甚至绝望的言辞行为。

二、"热"作为源始域形成的言辞行为隐喻

"热"为"象形字。在甲骨文中像一个人手举火把形，表示点燃火

把……又引申为温度高"(谷衍奎，2003：548)。我们的语料中，与"冷"的不同之处是，"热"形成的都是言辞行为隐喻，没有言辞隐喻。其隐喻表征也比较丰富。我们先看"热烈"，其构成元素"烈"为程度副词，表示"强烈，猛烈"(《现代汉语词典》，706)，对"热"进行了修饰，提升了、加强了"热"度：

> 例5 江 泰 （对皓，**热烈**地）爹，您等一下，我找一个朋友去。（对彩）常鼎斋现在当了公安局长，找他一定有办法。（对皓，非常有把握地）这个老朋友跟我最好，这点小事一定不成问题。（有条有理）第一，他可以立刻找杜家交涉，叫他们以后不准再在此地无理取闹。第二，万一杜家不听调度，临时跟他通融（轻蔑的口气）这几个大钱也决无问题，决无问题。
> 曾文彩 （几乎不相信自己的耳朵）泰，真的可以？(《北京人》，113)

作为积极、正面的温度元素，投射到言辞行为域，"**热烈**"表示积极、主动的言说方式："兴奋激动"(《现代汉语词典》，1613)。遇到当地一霸杜家的威胁，曾家上下惶惶然。而江泰则不但镇定自若，而且主动出招，"**热烈地**"阐述了自己的危机应对策略。其"**热烈**"的言辞方式与其平日懒散、颓废的形象大相径庭，怪不得曾文彩都"几乎不相信自己的耳朵"了。另外两例都出自《雷雨》，都与周萍相关：

> 例6 蘩 漪 （恳求地）不，不。你带我走，——带我离开这儿，（不顾一切地）日后，甚至于你要把四凤接来——一块儿往，我都可以，只要，只要（**热烈**地）只要你不离开我。
> 周 萍 （惊惧地望着她，退后，半晌，颤声）我——我怕你真疯了！(《雷雨》，82)

与江泰的"**热烈**"相比，蘩漪的这种表达多了无奈，少了主动，不是挺身而出的救险，而是绝望之中的哀求。这个"热烈"的言辞行为的消极意味多于积极意义，负面效果多于正面影响，疯狂压倒了理智。这一言辞行为产生的言辞内容提供了我们如此判断的佐证："甚至于你要把四凤接

来——一块儿往,我都可以,只要,只要(**热烈**地)只要你不离开我。"以至于受话者周萍被吓到了("惊惧地望着她,退后")。他自己也有"**热烈**"的时候,那是面对他心仪的人时:

> 例7 周　萍　(引她到沙发,坐在自己一旁,**热烈**地)你,你上
> 　　　　　　哪儿去了。凤?
> 　　　鲁四凤　(看看他,含着眼泪微笑)萍,你还在这儿,我好
> 　　　　　　像隔了多年一样。(《雷雨》,89)

四凤与周萍的关系被人发现之后,四凤戚戚然神不守舍。周萍"**热烈**地"言辞方式,表露的是对后者的关心与鼓励,其积极意味浓厚,也得到了受话人四凤的回应。

另一个与"热"相关的触感隐喻表征是"**亲热**"。与"**热烈**"不同,这一隐喻中的两个构成元素不是修饰与被修饰的关系,而是并列组合关系。"亲"即亲密,《现代汉语词典》对"亲热"的定义为"亲密而热情"。请看下例:

> 例8 贝　贝　(她十分**亲热**地望着玉良)爸爸您吃饱了吗?
> 　　　章玉良　吃饱啦,这几个月来今天第一次吃这么饱。(《丽人
> 　　　　　　行》,38)

这是一家人分离一段时间之后团聚用餐的情境。父亲(也包括母亲)被日伪囚禁、拷问,吃了不少苦头。所以,贝贝对他们格外关切。其"十分**亲热**"的言辞行为是亲情的自然流露。而下面的"**亲热**"则是成人对儿童的关爱,反映了20世纪50年代初简单的人际关系:

> 例9 粟晚成　这就很好!看,(拄着棍子走了几步)三条腿比两
> 　　　　　　条腿好多了!
> 　　　荆友忠　哼,干部们对你还不如这位小朋友呢!(**亲热**地问
> 　　　　　　程二立)你叫二立?在哪儿住啊?(《西望长安》,
> 　　　　　　6)

这两个例子中的"**亲热**"都与积极、正面的言辞行为相关,都是对交际对象亲近、友善的情感表达。但也不尽然。我们语料中"**亲热**"隐喻大

多出自同一剧作《北京人》。在其中的 8 个例证中，只有一个事关曾文清，其余全是曾思懿的言辞行为描述。而且，与这一人物的负面形象相关。这一隐喻在绝大部分情况下，积极、正面意味消退，而负面或者讥讽意味突出。先看正面的例子：

例 10　文清的声音：（**亲热地**）好，您老人家呢？
　　　　陈奶妈　（大声）好！（脸上又浮起光彩）我又添了一个孙女。（《北京人》，11）

曾文清问候陈奶妈的方式是"**亲热地**"的，这在很大程度上源于后者曾是前者的奶妈，而前者又是个知道感恩的人。这一隐喻所蕴含的积极意义既表达了前者对后者的和善，也体现了两者亲密的人际关系。

值得注意的是，曾思懿同一隐喻性的言语方式却是消极的，都发生在她与愫方的交谈中。而愫方是她的假象情敌，与她丈夫文清有说不清、理还乱的情愫。这是强势、自私的曾思懿难以接受的。所以，她想尽办法、利用一切机会去诋毁愫方，让其难堪。但表面上，她却不撕破脸皮，甚至假惺惺地冒充"亲热"：

例 11　曾思懿　（对着愫小姐，满脸的笑容）你看，愫妹妹，你看他多么厉害！临走临走，都要恶凶凶地对我发一顿脾气。（又是那一套言不由衷的鬼话）不知道的，都看我这样子像是有点厉害，在家里不知道怎么恶呢！知道的，都明白我是个受气包：我天天受他（指文）的气，受老爷子的气，受我姑奶奶姑老爷的气，（可怜的委屈样）连儿子媳妇的气我都受啊！（**亲热地**）真是，这一家子就是愫妹妹你，心地厚道，待我好，待我——
　　　　愫　方　（莫名其妙谛听这潮涌似的话，恬静地微笑着）（《北京人》，26）

这儿，曾思懿对于愫方"**亲热地**"言说方式不同于文清对陈奶妈的，隐喻中所含的亲密之情要大打折扣。本来两人并不亲近，面对突如其来的"**亲热**"，连受话者本人也不明就里、"莫名其妙"。这一隐喻反映了曾思懿的"假"，下面的则突出了她的"毒"：

例12　曾思懿　（对愫，似乎在讥讽，又似乎是一句无心的话）啊，我一猜你就到这儿来啦！（**亲热**地）愫表妹，我的腰又痛起来啦，回头你再给我推一推，好吧？嗐，刚才我还忘了告诉你，你表哥回来了，倒给你带了一样好东西来了。
　　　　曾文清　（窘极）你——（《北京人》，135）

明明恨之入骨，却还故作"**亲热**"。当着两位当事人的面（"表哥"曾文清也在场），曾思懿似乎无意之中说出了曾文清与"愫表妹"不当关系的最新证据（"你表哥回来了，倒给你带了一样好东西来了"），让两个人都始料不及，"窘极"了。

其他5个涉及曾思懿的隐喻"**亲热**"都基本属于这种范畴，限于篇幅，不再详论。触感"热"还构成了言辞行为隐喻"**热闹**"和"**热情**"，大都表达积极意义。语料中前者只有一例：

例13　忽而他翻转过来倒退，两只臂膊像一双翅膀，随着嘴里的"吐兔"，一扇一扇地——哦，火车在打倒轮，他拼命地向后退，口里更**热闹**地发出各色声响。（《原野》，2）

这是《原野》开篇，与仇虎相遇的第一个人物白傻子在铁道旁模仿火车声音、自娱自乐的情形。

"**热闹**"中的"闹"指声音嘈杂、场面活跃，"热"则是对"闹"的程度修饰。一般而言"**热闹**"或作为形容词，描述场景，如"热闹的大街"，或用作动词，指活跃场面，愉悦精神，如"周末来我家热闹一下"（《现代汉语词典》，1613-1614），用于言辞行为比较罕见，这是作者对其进行概念拓展（extending）的结果，即由惯常的、已有的概念域，拓展到新的言辞域。这既是日常隐喻进化为文学隐喻的途径之一，也是产生前景化和文体效果的重要元素。投射到言辞行为域，"**热闹**"表示亢奋、高兴等含义。

"**热情**"即"热烈的情感"（同上，1614）。不同于其他触觉隐喻，它涉及了复杂的概念映射过程。作为名词，其本身就有一次通感投射：触觉向情感的投射。现在作为修饰言说行为的副词，"有热情"（地说），它又有了第二次投射，即触觉向言辞行为域的投射。在我们语料中，"**热情**"的出现频率远比我们估计的要低，只有2例，分别出现于《原野》和《丽人行》中：

例 14　焦花氏　（悸声）阎王，（二人回头望，阎王的眼森森射在他们身上，金子惧怖地）哦，虎子（投在他怀里）你到底想我不想？

　　　　仇　虎　（**热情地**）金子，你——你是我的命。金子！（《原野》，58）

这是焦花氏与仇虎两人亡命途中的对白。对于焦花氏提出的问题，仇虎给予了超乎她期待的回答。而且，他是以"**热情地**"的方式作答的。这一隐喻包含的激情、真诚全是积极、正面的情感评价。下例也是异性人物之间的问答：

例 15　李新群　对，大哥说孟南走的那晚上几乎被敌人给发觉了，是你把他掩护过去的，我真感激你；可是，周凡，我想问你一件事，我摆在心里好一些日子了，老没说。

　　　　周　凡　（**热情地**）说吧。什么事？新——（《丽人行》，20）

这是两个抗战时期地下组织中同道的交谈。除了志同道合之外，李新群还是一个"二十三四岁的女教师，风度俊美"（《丽人行》，4），所以，周凡"**热情**"的言语行为便自然而然了。

触觉"**热**"本来的积极意味比较多，形成言辞隐喻之后，有些保持了正面意义，有些（如"**亲热**"）失去了褒义，转换为负面意义。可见，隐喻的意义不仅依赖其源始域概念，在不同程度上还取决于语境。在戏剧文本中，取决于人物个性及身份、不同人物之间的权势关系、对话的具体语境等等。

第二节　"软"与"硬"形成的隐喻

"软"与"硬"是触感的另一重要范畴，反映的是被感知物体的质地与质感。一般而言，软给人舒服的感觉，硬让人不适之感觉。投射到言辞行为域，这一对感觉有时保持了源始域中的褒贬倾向，有时则不然，这很大程度

上取决于语境。就数量而言，"软"的隐喻远少于"硬"形成的隐喻，前者只有 8 例，每千字 0.012 次，而后者多达 25 例，每千字 0.038 次。与英语和德语中这两个概念形成的通感相比，汉语中"软"的言辞行为隐喻明显低于英语（soft 每千字 0.590 次），与德语相当（weich 每千字 0.017 次）。"硬"的言辞行为隐喻大大低于这两种语言中的通感隐喻（英语 hard 每千字 850 次，德语 hart 每千字 950 次）。

一、"软"作为源始域形成的言辞行为隐喻

"软"是"会意字。篆文从而（胡须），从大（成人），会人年老须髯飘垂之意。引申泛指柔软"（谷衍奎，2003：438）。下面的"软"与言语行为方式有关：

例1　周繁漪　（低声，恐吓地）到底你还是到她那儿去了。
　　　　　　（半晌，繁漪望萍，萍低头。）
　　　　周　萍　（断然，阴沉地）嗯，我去了，我去了，（挑战地）你要怎么样？
　　　　周繁漪　（**软下来**）不怎么样，（强笑）今天下午的话我说错了，你不要怪我。我只问你走了以后，你预备把她怎么样？
　　　　周　萍　以后？——（贸然地）我娶她！（《雷雨》，81）

"**软下来**"即不再坚持以前强势、直接的会话行为，改为缓和、婉转的言语方式。同时，"**软下来**"还是一个复杂的概念过程，涉及了意象图式范畴的垂直隐喻，即由上到下的垂直变化。空间动体位置的变化投射到言辞域的同时，"下"的负面倾向也直接映射到了言辞域，直观地揭示了周繁漪由咄咄逼人到妥协放弃的言辞行为方式。这种言辞行为的转变也反映了她与周萍之间权势关系的变化：她逐渐失去了主导地位，而周萍不再理会她的要挟或指使，正在由被动变为主动。下例类似：

例2　赵　老　说话！（怒）
　　　　狗　子　（渐**软化**）何苦呢！干吗不接着钱，大家来个井水不犯河水？（《龙须沟》，19）

以前不可一世、横行邻里的狗子，在赵老面前也不再放肆，"**软化**"意味着他放弃了惯常的漫骂和威吓，这是大的社会环境变化的结果。从这两例可以观察到，与"软"相关的言辞行为，往往比较柔和、间接，具有寻求合作、礼貌色彩比较浓的特点，往往是弱势者选择的言辞策略。

作为源始域，"软"既可以投射到言辞行为域，也可映射到言辞域：

例3　林树桐　这个小家伙！看我那一句——也许你应当怀疑英雄，可是我们信任英雄，说的多么**有劲**！
　　　卜希霖　我**那一句也不软**！少怀疑别人，多**鞭策**自己！不但咱们的话好，咱们的态度也好，既没**压制**批评，又教育了青年干部！哈哈！（《西望长安》，25）

这是两位同事之间的对白。"**我那一句也不软**"中"软"的否定式显然修饰的是话语，具体的触感投射到了言辞域，有触感的物理特性"软"映射到了抽象的话语之上。话"不软"，意味着在有不同意见的情况下，话语坚定有力，坚持了自己的立场，没有屈就别人。这里的"软"形成言辞行为隐喻时，其评价倾向发生了剧变，其正面意义变成了负面含义，"软"在此意味着退缩、放弃、没有主见。

不难发现，除了触感之外，这一毗邻对中还聚集了几个言辞行为隐喻，如"说的多么有劲"是言语方式隐喻，而"鞭策"和"压制"则以概念隐喻**言辞行为即物理行为**（VERBAL BEHAVIOR AS PHYSICAL ACTION）（Jing Schmidst，2008：260）为概念支持，具体的肢体动作被投射到了言辞行为域，是对言辞行为本身的隐喻性描述。由于转喻思维的介入，它们的物理性特质都凸显了言辞行为特质。因此，这一个回合的话语聚集了丰富的概念过程，构成了复杂的言辞行为隐喻复合体。

二、"硬"作为源始域形成的言辞行为隐喻

语料中触觉词"硬"形成的概念转移远多于"软"。"硬"为"形声字。从石，更声。本义指坚固"（谷衍奎，2003：307），即"物体内部的组织紧密，受外力作用后不容易改变形状（与软相对）"（《现代汉语词典》，2307）。在讨论言语器官特质构成的转喻时，我们曾经引用了下面两个涉及"硬"的例子：

例4　王福升　（高了兴）喝，这小丫头在这儿三天，**嘴头子就学这么硬**。(日出 58)；

例5　方达生　竹均，你又来了。不，我不聪明。但是我相信你的聪明。你不要瞒我，你心里痛苦，请你看在老朋友的份上，我求你不要再跟我倔强，我知道你**嘴上硬**……（《日出》，75）

　　它们都是由触感"硬"构成的转隐喻，其转喻基础为言语器官特质激活言辞行为特质，其隐喻概念基础为触感即言辞行为方式。投射到言辞域，"硬"表示说话直接、坚决、莽撞、不肯服输、不顾事实等意思。上面两例中"硬"都有消极意义，尤其是第一例，负面评价更为明显。

　　"硬说"是典型的也是最为明显的触感隐喻。触感词"硬"直接修饰言辞行为"说"。这是日常语言中的常用表达，也是我们语料中触感隐喻之中例证最多的，它共有6例：

例6　四　嫂　刘巡长，二嘎子呀可是个肯下力、肯吃苦的孩子！您就多给分分心吧！
　　　巡　长　得，四嫂，我必定在心！我说四嫂，教四爷可留点神，别喝了两盅，到处乱说去！（低声）前儿个半夜里查户口，又弄下去五个！**硬说**人家是……（回头四望，作"八"的手势）是这个！多半得……唉，都是中国人，何必呢？这玩意，我可不能干！（《龙须沟》，7）

　　这是四嫂与刘巡长——一个难得的民国时期良知未泯的巡长的对白。前者请后者帮帮二嘎子，后者不但答应了，还提醒前者丈夫不要酒后失言，免得招来横祸。因为政府会"**硬说**"你是八路。"硬说"是一种可怕的言说方式，即不讲证据、不顾事实地乱加罪名。下面的"硬说"类似：

例7　林树桐　（迎过去）你，你爸爸原来还活着？（真冒了火）呸！呸！**硬说**你爸爸死了，骗国家的钱？你，你混账！
　　　栗晚成　林……林……林……（《西望长安》，49）

林树桐这位严谨的机关干部之所以骂栗晚成"你混账",是因为后者的言辞行为,因为他对组织"**硬说**"了,即撒谎了,而且可谓弥天大谎,事关他爸爸的名誉与生死。下面的"**硬说**"也有"不顾事实地乱说"的意思:

例8　黄省三　他们偏说我那个时候神经失常,犯神经病,他们偏把我放出来,**硬说**我没有罪。(诚恳地)我求您,我求您,您行行好,您再重重地给我一拳,(指着自己的肺部)就在这儿,一下就成了,您行行好,潘经理。
　　　李石清　真!我不是潘经理,你看清楚一点,我不姓潘,我姓李,我叫李石清,你难道不认识?(《日出》,83)

这个"**硬说**"与黄省三的有罪无罪、与他能否自由有关。尽管荒诞的是,他精神失常了,埋怨"他们"把他从牢里放了出来,但有一点他还清醒,即"**硬说**"就是胡说,就会给人带来厄运。下面的"**硬说**"事关一个妇人的贞洁:

例9　焦花氏　你妈看我是"眼中钉",你妈恨不得我就死,你妈**硬说**我半……半夜里留汉子,你妈把什么不要脸的话都骂到我头上。"婊子!贱货!败家精!偷汉婆!"这都是你妈说的,你妈说的。
　　　焦大星　(解释)我不信,我不信我妈她会——(《原野》,35)

这个"**硬说**"中的贬义很明显,有异想天开、凭空捏造之嫌。这事关媳妇的名节,引得爱妻如命的焦大星急忙否认。同一剧中,焦母是如此向儿子提醒要防着仇虎的:

例10　焦　母　哼,他**硬说**你父亲害了他一家,(**低沉地**)你还看不出来,他这次回来没有安着好心。
　　　焦大星　妈,您又来了,您先别疑神疑鬼。刚才他跟我说,他住两夜就走。(《原野》,41)

"**硬说**"透露了问题的严重性：仇虎对焦家有不共戴天的灭门之仇，也暗示了焦家的清白、仇虎的无理与荒唐。最后一个"**硬说**"则事关大宗遗产：

> **例 11**　丁　宝　是呀！妈妈是寡妇，带着我过日子。胜利以后呀，政府**硬说**我爸爸给我们留下的一所小房子是逆产，给没收啦！妈妈气死了，我作了女招待！老掌柜，我到今天还不明白什么叫逆产，您知道吗？
> 　　　　　王利发　姑娘，说话留点神！一句话说错了，什么都可以变成逆产！你看，这后边呀，是秦二爷的仓库，有人一瞪眼，说是逆产，就给没收啦！就是这么一回事！（《茶馆》，22）

按照丁宝的说法，当时政府的昏聩与腐朽都体现在其"**硬说**"的言辞行为之中，而且，由于这一"**硬说**"，丁宝家败人亡。

根据上面的观察，我们发现，"**硬说**"基本都带有明显的负面含义，有凭空捏造、造谣生事之意，而且，它都涉及非同寻常的大事，或妇女贞洁，或人身自由，或身家性命，或祖业房产，都含负面意义，都含有与事实相悖、妄加罪名、栽赃陷害的意义，而且大多都造成了严重的言后之效。

第三节　"硬"的隐喻复合结构

"硬"除了单独形成言辞隐喻之外，还与其他较易感知的概念一起共同构成言辞行为隐喻。这种两个或两个以上源始域投射到同一目的域的概念化过程是言辞行为隐喻复合体的一种。

一、"硬"＋垂直隐喻

与上面讨论过的"软下来"类似，下例中的"硬起来"也涉及了空间概念：

> **例 1**　焦花氏　我还记得那时我纺线时唱的歌呢："大麦绿油油，

　　　　　　红高粱漫过山头了，我从窗口还望下见你，我的心
　　　　　　更愁了，更——"
　　仇　虎　（忽然**硬起来**）别说了，你忘了大星要回来啦么？
　　　　　　（《原野》，25）

　　不同的是，"**硬起来**"反映了自下而上的动体变化，"上"本身具有的积极倾向映射到这个言辞行为，使得"**硬起来**"的正面含义压倒了负面含义。仇虎原来也沉浸于与焦花氏的柔情之中，其"**硬起来**"表示他由忘情到理智的变化。"硬"也可以表示沉默，一种无声的、特殊的言语行为：

　　例2　忽而那狱警似乎大吼一声，走到面前，抢过皮鞭，把瓢子打
　　　　　下来，向仇虎乱抽去。仇虎忽而**硬起来**，一声不哼。在狱卒
　　　　　喘息间，他忽而抢下他的鞭子，向狱卒打下）（《原野》，
　　　　　84）

　　这是狱中仇虎的场景。"**硬起来**"的仇虎由被动挨打变为主动进攻，看到这里，观众和读者差不多都要为仇虎拍手称快了，"**硬起来**"的积极倾向十分明显。

二、"硬" +物理性动作

　　这类隐喻只有一个表征——"**硬挺**"。"挺"是动作性很强的动词，指"伸直或凸出（身体或身体的一部分）"以及"勉强支撑"（《现代汉语词典》，1913）。投射到言辞行为域，"**硬挺**"则表示在别人言语攻击、威吓或指责时，强打精神，作出回应或辩解：

　　例3　小天津　你总还要在上海滩上走路吧，不听我的话，你的
　　　　　　　　腿，总不比这木头还硬吧！（重新吹着口哨，在许
　　　　　　　　多眼光凝视中下楼，悠然地开门而去）
　　　　　〔赵妻很快地跟出去张望了一下，用力地将门关上。〕
　　　　　施小宝　（有点儿悚然，但在众人面前，不能不**硬挺**几句）
　　　　　　　　狗东西！强盗！（回身上楼去，倒在床上）（《上海
　　　　　　　　屋檐下》，22）

施小宝在之前的饭局中得罪了图谋不轨的地痞,小天津要她去道歉,遭到拒绝。所以,他便当众威胁施小宝,而后扬长而去。施小宝部分由于拉不下面子,部分因为心不甘,所以,"不能不**硬挺**几句"。

三、"硬"+味觉

触觉"硬"可以与味觉词结合,隐喻性地表示言辞行为。"硬涩"便是一例。"涩"为典型的味觉词汇,形容"像明矾或不熟的柿子那样使舌头感到麻木干燥的味道"(《现代汉语词典》,979)。这一感觉蕴含的"生涩不熟"意义投射到言辞行为域,意味着言辞行为的时机不成熟,与"硬"结合,"硬涩"便是一种生拉硬拽、不合时宜的言辞方式:

> 例4 曾思懿 (谛听,忍不住故意的)你听,现在又上了锁了!(提出那问题)怎么样?(虽然称呼得有些**硬涩**,但脸上却堆满了笑容)妹妹,刚才我提的那件事,——
>
> 曾文彩 (心里像生了乱草,——茫然)什么?(《北京人》,129)

曾思懿本来与曾文彩没什么交情,也丝毫不亲近。现在有求于曾文彩,所以,不得不放下身段,故作亲热状。但其称呼"妹妹"连曾文彩本人都觉得突兀,觉得些许尴尬。

四、"硬"+触觉"冷"

两种不同的触觉结合也可构成言辞行为隐喻。"硬"与触觉中表示温度的"冷"便是如此:

> 例5 小东西 (**硬冷地**)那天在旅馆里,你把我骗出来。
> 王福升 怎么?
> 小东西 现在黑三死看着我,我一辈子回不去啦。
> 王福升 人家旅馆陈小姐也没有要你回去呀。(《日出》,59)

"硬冷"的两种不同触觉映射到言辞行为域，意味着生硬、冷淡，即就事论事、热情全无的交际方式，以及与交际对象的疏离。流浪儿小东西被酒店门房王福升算计过，自然对他没有好感，但也不敢与其翻脸，"**硬冷**"的言语方式正是他选择的言辞策略。

五、物理特性 + "硬"

作为形容词，"硬"还与其他表示物理特征的词语一起构成了言辞隐喻的源始域。我们的语料中，这类源始域中"硬"处在靠后的位置，即"物理特性 + 硬"。这类隐喻有两种表征，"**强硬**"和"**坚硬**"，它们都集中出现于曹禺的《原野》之中：

> 例6　焦花氏　（警告地）您说话留点神，撕破了脸我也会跟您说点好听的。
> 焦　母　（仿佛明白花氏为什么忽然**强硬**，故意地）哦，你大概知道大星刚出门。（《原野》，44）

"强"即"力量大（跟"弱"相对）（《现代汉语词典》，1544）。与"硬"结合，"**强硬**"表示"强有力的，不肯退让的"（同上，1545）。这个短语投射到言辞域，意味着强势甚至挑衅性的语气和言语。不共戴天的婆媳关系在焦花氏和焦母这儿得到完满的体现，焦母意识到了儿媳言辞行为的"**强硬**"，也明白她突然如此的原委。下面是焦母受到威胁之后言语行为的"**强硬**"：

> 例7　仇　虎　（警戒地）八年的工夫，干妈，我仇虎没有一天忘记您。
> 焦　母　（**强硬**地笑了一下）好儿子！可是虎子，（着重地）我从前待你总算好。（《原野》，48）

仇虎的话轮其实是双关语。尽管称谓（address form）用的是"干妈"、"您"，但其中没有丝毫敬意，"没有一天忘记您"并非惦记与思念，而是"一刻也没忘记向你复仇"。焦母当然明了仇虎的意思，但她并没有退缩，而是"**强硬**"地给予正面回应。两人都堪称会话大师，他们联手为读者、观众提供了双关频现、精彩迭出的一大段对白。

与"强硬"类似,"坚硬"也可以隐喻性地用于言语行为。"坚"即"硬,坚固","坚硬"则指"非常硬"(《现代汉语词典》,940),映射到抽象的言辞域,则表示坚持原有立场,不退让、不妥协的态度。其评价倾向无疑是积极正面的:

例8　焦花氏　(悲哀地)怕什么?(忽然**坚硬地**)事情做到哪儿,就是哪儿!
　　　仇　虎　好!(伸出拇指)汉子!(《原野》,54)

这是两人亡命途中的对白。本来有点害怕的焦花氏"忽然**坚硬地**"说出了豪言,一副敢作敢当、直面命运的样子,引得仇虎不由得赞叹。下面轮到仇虎"坚硬地"实施言语行为了:

例9　焦花氏　(眼泪流出来)虎子,可你叫我到哪儿去?
　　　仇　虎　(**坚硬地**)我刚才告诉过你了。(《原野》,92)

但其针对的是恋人以及自己的情感,所以,难度不比焦花氏的小。他要后者与自己分开,免得与他同归于尽。这里的"**坚硬**"含有冷酷无情、痛下决心的意义。但焦花氏不肯轻易走,所以,紧接着,便有了仇虎第二次"**坚硬**"的言行:

例10　仇　虎　(忽然举起金子的包袱,**坚硬地**)金子,我要你走!
　　　焦花氏　(收下包袱)虎子?(《原野》,93)

仇虎的"**坚硬**",不只是言语行为的决绝,而是基于对事态的清醒判断,出于对恋人刻骨的感情才作出的,是大爱无私的体现,无疑属于积极的言辞行为范畴。

六、触觉"软" + 触觉"硬"

这两个截然相对的触觉奇异地组合在一起,也构成了言辞行为隐喻:

例11　江　泰　(对彩)你别管!(转对思和皓)你们收拾不收

拾？不收拾我就卷铺盖滚蛋。
曾　皓　（莫明其妙）怎么？
曾思懿　（**软里透硬**）不是这么说，姑老爷，我没有敢说不收拾，不过我听说爹要卖房子，做买卖，所以——（《北京人》，48）

寄居于岳父家的江泰的卧室有一面墙是危墙，他提出要"收拾"，但大管家曾思懿一直拖着，所以才有了这段对话。面对江泰的威胁（搬出去），曾思懿作出了"**软里透硬**"的回应。其"软"即适当解释，否认说过不收拾，其"硬"即抬出老泰山，表明不收拾的原因。她先"软"后"硬"，"软"是陪衬，"硬"才是目的。

"软"的隐喻意义大多具有积极蕴含，"硬"则不同，它投射到言辞行为域时，大多表示负面的意义，但例外也不少。其评价倾向无法一概而论，主要依赖其出现的语境。

本章小结

在触觉范畴内，我们观察了"热"与"冷"、"软"与"硬"作为源始域映射到言辞行为目标域而形成的弱式通感隐喻。在第一对触感中，"冷"构成的隐喻的消极蕴含明显，"热"的积极意义突出。与"热"相关的隐喻数量远大于"冷"的。而"硬"的隐喻数量以及消极意味远甚于"软"的，它还涉及了不少复杂的概念化过程。表示温度及质地的感觉形成的隐喻，大多数保持了原始域中的评价倾向，但是例外也不少。所以，可以说，它们的评价倾向是依赖于语境的。

按照通感学说，在强式通感中，触觉作为最低层的感觉，其感觉转移可能性最大，形成通感的能力也最强。在弱式通感，确切地说，在感觉向言辞行为投射的隐喻中，触觉依然十分活跃，形成了多达77个言辞行为隐喻。我们的语料基本支持了通感隐喻学说中的这个判断。

第十四章 味觉隐喻

味觉处于感觉层级的倒数第二级，按照通感投射方向性学说，它的隐喻生成能力仅次于触觉，而高于其他感觉。味觉与嗅觉在生理上联系如此紧密，以至于二者往往难以区分。而且，表示字面义时，这两个感觉使用相同的词，形成强式通感时使用其他词语（Salzinger，2003：76）。Salzinger 讨论味觉时选择了一对相对的味觉"甜"与"苦"。现代汉语戏剧中，以味觉形成的言辞行为隐喻源始域主要有 3 个，除了"甜""苦"之外，"酸"也十分活跃。所以，与 Salzinger 不同，我们将"酸"也纳入了考察范围。"甜"是让人愉悦的味觉，而"苦"和"酸"则不是。投射到言辞域，前者可能含有积极意义，后两者往往带有贬义。让我们感到意外的是，味觉构成的隐喻数目（106）超过了比它更低级的触觉（77），而且，负面词汇占压倒性多数："甜"形成的隐喻只有 2 个，每千字 0.003 次，而"苦"和"酸"分别多达 65 次和 33 次，每千字分别达 0.1 和 0.05 次。此外，还有其他类型的味觉隐喻 5 例。"甜"的言辞行为隐喻能力小于 Salzinger 考察过的英德两种语言（sweet 为 0.035 次，süβ 为 0.031 次），"酸"则大于这两种西方语言（sour 为 0.0062，sauer 为 0.0016）。

第一节 "甜"与"苦"构成的隐喻

"甜"与"苦"是人类最基本、最典型的味觉，是儿童早期就有的对外部世界的感知，这种经验的普遍性使得它们具有很强的隐喻投射能力。

一、"甜"构成的隐喻

酸、甜、苦、辣诸味中，儿童最先接触、印象最深、也最喜爱的恐怕就是"甜"。此字是"会意字。篆文从甘，从舌，会舌尝到甘味之意"（谷衍

奎，2003：640）。投射到言辞行为域而形成通感隐喻时，"甜"却远没有本义那样活跃，我们的语料中只有两个隐喻与它相关。引起人味觉享受的"甜"在言辞域意味着话语的动听、优美，一般而言，具有积极含义：

例1　狗　子　那是我狗仗人势，借着黑旋风发威。谁也不是天生来就坏！我打过人，可没杀过人。
　　　四　嫂　倒仿佛你是天生来的好人！要不是而今黑旋风玩完了，你也不会说这么**甜甘的话**！（《龙须沟》，26）

解放后，原来的街痞狗子收敛、转变了许多，连话语的"味道"也变了。四嫂把他讲的回归常理、符合实情的话称为"**甜甘的话**"。"甘"即"甜"，两个意义相同的味觉词的叠加突出了原来的含意，也更符合现代汉语双音节词语的习惯。《原野》中，仇虎与焦花氏刚刚久别重逢，仇虎便说出了"甜言蜜语"：

例2　仇　虎　（**甜言蜜语**，却说得诚恳）可金子你不知道我想你，这些年我没有死，我就为了你。
　　　焦花氏　（不在意，笑嘻嘻）那你为什么不早回来？（《原野》，13）

这实际上是一个复合结构，由两个概念结构相似的"甜言"与"蜜语"组合而成。这是一个言辞转隐喻，既有味觉域向言辞域的隐喻性投射，同时也有转喻基础，即味觉特质激活言辞特质。同时，"**甜言蜜语**"还以概念隐喻话语即食品以及通感隐喻听觉即味觉（SOUND AS TASTE）（Yu，2003：24）为基础，表示情感浓烈。但是，这个转隐喻复合体的正面含意并不明显。舞台提示语"**甜言蜜语**，却说得诚恳"便暗示"甜言蜜语"往往有不诚实甚至油滑之嫌，而焦花氏在听了"**甜言蜜语**"之后的反应（"不在意"）也证实了这一点。所以，就评价倾向而言，"**甜言蜜语**"中的负面含义大于正面意义。

二、"苦"构成的隐喻和转喻

"苦""本义指苦菜。引申泛指像胆汁或黄连的滋味"（谷衍奎，2003：330）。"苦"是一种主要的日常味觉，即"像胆汁或黄连的味道，（跟

'甘'相对)"(《现代汉语词典》，645)。其负面色彩鲜明。投射到言辞行为域时，"苦"几乎没有单独出现过，而是与其他表示身体或生理感觉的概念结合，形成复杂的概念结构，"**痛苦**""**苦闷**""**苦涩**"及"**苦恼**"等是其主要表征。其中，与身体感觉"痛"组合而成的"痛苦"和"苦痛"非常突出，出现频率极高。除了味觉，它们还涉及了触觉"痛"，属于通感隐喻的复合结构，我们将有专门章节（第十八章）论述这类多种感觉构成的隐喻复合结构。另外，语料库中还有典型的言辞行为转隐喻"**诉苦**"和"**挖苦**"。

我们先来看"**苦闷**"。味觉"苦"可与生理感觉"闷"结合。"闷"是"形声兼会意字，篆文从心，从门（表示关闭），会心中憋闷之意"（谷衍奎，2003：304）。这是一种具有负面倾向的生理感觉，指"气压低或空气不流通而引起的不舒畅的感觉"（《现代汉语词典》，1320）。两个消极感觉融合，"**苦闷**"便表示"苦恼烦闷"。投射到言辞行为域，其消极色彩依然明显：

例3　方达生　如果你不嫁给我——
　　　陈白露　你怎么样？
　　　方达生　（**苦闷地**）那——那我也许自杀。(《日出》，10)

作为陈白露的同学兼仰慕者，看到她过着与理想完全相悖的生活，醉生梦死，几乎隐没在黑暗之中，方达生的烦恼与忧郁可想而知。绝望之中他透露出的"我也许自杀"不禁让读者和观众倒吸一口凉气。与我们将在18章讨论的"痛"不同，味觉"苦"与"闷"的结合而形成的隐喻表征只有一个——"苦闷"，投射到言辞行为域，表达压抑、苦恼的言说方式。

《暗恋桃花源》中，正兴致勃勃展示心中"伟大"宏愿的袁老板被春花突然打断，便"**苦闷**"地发出了诘问：

例4　袁老板　（起身，放下酒瓶）我？我这个人，我这个长相，
　　　　　　　我这个样子，我去找个事儿做？我告诉你多少次
　　　　　　　了，我有一个伟大的——
　　　春　花　（打袁老板，**打断**）现在还来这一套！
　　　袁老板　（**苦闷**）你为什么总是在我最那个的时候就偏偏来
　　　　　　　一下这个嘛你？
　　　春　花　你自个也不想想，当初如果不是你那个的话，现在

怎么会这个呢？（《暗恋桃花源》，33）

袁老板抑郁的并非其伟大的计划屡屡落空，而在于春花的不理解、不配合，甚至不相信、不屑一顾。下面的例子都出自《雷雨》剧末鲁大海与周萍的交谈。两个人都有"苦闷"的言语行为。让我们先看周萍的：

例5　鲁大海　四凤知道么？
　　　周　萍　她知道，我知道她知道。（含着**苦痛**的眼泪，**苦闷**地）那时我太糊涂，以后我越过越怕，越恨，越厌恶。我恨这种不自然的关系，你懂么？我要离开她，然而她不放松我。她拉着我，不放我。她是个鬼，她什么都不顾忌。我真活厌了。你明白么？我喝酒，胡闹，我只要离开她，我死都愿意。她叫我恨一切受过好教育，外面都装得很正经的女人。过后我见着四凤，四凤叫我明白，叫我又活了一年。（《雷雨》，87）

这是周萍在述说他与后母的不伦之情。其挣扎、其迷乱、其欲罢不能，都是其"苦闷"地言说的原委和注解。鲁大海"**苦闷**"的言辞行为伴随着戏剧性的剧情变化：

例6　鲁大海　（恨恶地）我要杀了你。你父亲虽坏，看着还顺眼。你真是世界上最用不着、最没有劲的东西。
　　　周　萍　哦。好，你来吧！（骇惧地闭上目）
　　　鲁大海　可是——（叹一口气，递手枪与萍）你还是拿去吧。这是你们矿上的东西。
　　　周　萍　（莫明其妙地）怎么？（接下枪）
　　　鲁大海　（**苦闷**地）没有什么。老太太们最糊涂。我知道我的妈。我妹妹是她的命，只要你能够多叫四凤好好地活着，我只好不提什么了。（《雷雨》，88）

本来想杀了周萍的鲁大海突然改了主意，连作好死亡准备的前者也不得其解，"莫明其妙"。鲁大海的"**苦闷**"源自他无法实施自己的计划，无法惩治恶人。因为他忽然意识到，杀了周，会殃及四凤，并最终祸及其母。我

们语料中"苦闷"这一隐喻共有5个,在味觉隐喻中比较醒目。

另一个与"苦"密切联系的言辞行为隐喻是"**苦恼**"。"恼"是一种心理状态,表示"生气"和"烦闷"(《现代汉语词典》,811)。与味觉"苦"结合,则有"痛苦烦恼"之意(同上,1115)。我们语料中"**苦恼**"的言辞行为隐喻都集中在曹禺的剧作中:

例7 鲁四凤　你看你又扯到别处。萍,你不要扯,你现在到底对我怎么样?你要跟我说明白。

周　萍　我对你怎么样?(他笑了。他不愿意说,他觉女人们都有些呆气,这一句话似乎有一个女人也这样问过他,他心里隐隐有些痛)要我说出来?(笑)那么,你要我怎么说呢?

鲁四凤　(**苦恼**地)萍。你别这样待我好不好?你明明知道我现在什么都是你的?你还——你还这样欺负人。(《雷雨》,58)

对于鲁四凤的频频追问,周萍略不耐烦,所以便没有给出她期待的回答。这让后者大为失望,于是便"**苦恼**"地发出了一连串的诘问和指责。另一个"苦恼"的言语行为出自《北京人》中郁郁不得志的曾文清:

例8 曾思懿　(不理他)我问你究竟想走不想走?

［声音:(入了神似地)"今天鸽子飞得真高啊!哨子声音都快听不见了。"］

曾思懿　(向右门走着)喂,你到底心里头打算什么?你究竟——

［声音:(**苦恼**地拖着长声)"我走,我走,我走,我是要走的。"］(《北京人》,8)

曾文清并没有出场(还没起床),所以我们不见其人,只闻其声。第一个毗邻对中,他并没有理会妻子的问话,而是自话自说,沉浸在自己的世界里。对于第二次追问,他回答了,但既"苦恼"且"拖着长声"。这一言辞方式显露了其沉沉暮气以及被逼出走的无奈。"长声"涉及物理域向言辞域的投射。

"**苦涩**"也是隐喻意味很强的说法。与其他"苦"构成的味觉隐喻不

同,这是两个味觉叠加形成的复杂隐喻:"涩"也是一种味觉,尽管不如酸甜苦辣那么典型,表示"使舌头感到麻木干燥的味道"(同上,979)。"苦涩"是两种使人不适的味觉相加,即"又苦又涩的味道"(同上,1115)。投射到言辞域,表示伴随着言辞行为的痛苦和挫败感:

> 例9 江　泰　(不容人插嘴,流水似的接下去)那么譬如我吧,(坐下)我死了,(回头对文彩,不知他是玩笑,还是认真)你就给我火葬,烧完啦,连骨头末都要扔在海里,再给它一个水葬!痛痛快快来一个死无葬身之地!(仿佛在堂上讲课一般)这不过也是一种看法,这也可以成为一种习惯,那么,爹,您今天——
>
> 　　曾　皓　(再也忍不住,高声拦住他)江泰!你自己愿意怎么死,怎么葬,都任凭尊便。(**苦涩地**)我大病刚好,今天也还算是过生日,这些话现在大可不必……(《日出》,113)

曾皓生日当天,江泰的一通不合时宜、不着边际的宏论使得本来就兴致不高的寿星忍无可忍,高声制止江泰的同时,还"**苦涩地**"述说了这样做的原委。

"**诉苦**"也是一个常见的转隐喻。"苦"既可隐喻性地描述言辞行为,也可转喻性地激活言辞本身的特点。作为转喻出现时,一般都有物理或言辞动作的参与,充当动作宾语:

> 例10 愫　方　(捶重些,只好再解释)真的,姨父,我刚才就是有点累了。
>
> 　　曾　皓　(一眶眼泪,望着愫)你瞒不了我,愫方,(一半责怨,一半**诉苦**)我知道你心里在怨我,你不是小孩子……
>
> 　　愫　方　姨父,我是愿意伺候您的。(《北京人》,76)

其中的"苦"转喻性地激活或凸显了言辞的特点,即让人不悦的味道凸显话语中的烦恼、痛苦元素。"诉"即说。以"苦"这一转喻为概念基础,"**诉苦**"又构成隐喻,是对言辞行为方式的独特描写。因此,"**诉苦**"

涉及了转喻和隐喻两个概念化过程，属于典型的转隐喻。曾皓的"苦"在于他明知道愫方不情愿但又离不开她的照顾。他的"**诉苦**"将其烦恼向当事人和盘托出。曾家老爷曾皓居然也有"苦"可诉，其家运的衰败在所难免。相对于曾皓的"**诉苦**"，曾思懿的"苦"就没有那么货真价实了：

例11 曾文清 （明知她说的是一套恐吓的假话，然而也忍不住气闷颤抖地）你这是何苦？你这是何苦？
曾思懿 （**诉苦**）我也算替你曾家生儿养女，辛苦了一场，我上上下下对得起你们曾家的人！过了八月节，这八月节，我把这家交给姑奶奶，明天我就进庙。（向卧室走）（《北京人》，43）

作为曾家大管家，曾思懿飞扬跋扈，甚为高调。其"**诉苦**"也就变成了她的一种虚张声势的会话策略，一种恫吓和要挟手段。连她丈夫也明白其"**诉苦**"不过是"她说的是一套恐吓的假话"，尤其如"我把这家交给姑奶奶，明天我就进庙"，虚假到了极点。

尽管与"**诉苦**"的概念结构和语法内容极为相似，但"**挖苦**"略有不同。"挖"本身属于物理行为，而非言辞域，它比"诉"多了一个跨域激活的转喻过程。换言之，"挖苦"这个转隐喻以两个转喻为基础，而后构成隐喻，而"诉苦"只有一个转喻根基。"挖"即"用工具或手从物体表面向里用力，取出其一部分或其中包藏的东西"（《现代汉语词典》，1104）。这一概念化的独特之处在于"挖"这个具体的物理性动作的对象不是具体物件（比如"挖坑""挖财宝"），而是具有抽象意义的味觉"苦"。与前面的情况类似，"苦"在此激活了负面概念。"**挖苦**"从字面来看即挖出、展示让人难堪、使人尴尬的东西，经过概念转换，投射到言辞行为域，便表示"用尖酸刻薄的话讥笑人"（同上）。《日出》中，在潘月亭承诺将纠缠陈白露的地痞金八的人遣散之后，两人有了这样的对白：

例12 陈白露 好，月亭，谢谢你，谢谢你，你真是个好人。
潘月亭 （傻笑）自从我认识你，你第一次说谢谢我。
陈白露 （揶揄地）因为你第一次当好人。
潘月亭 怎么你又**挖苦**我，白露，你——（《日出》，20）

陈白露的"你第一次当好人"既陈述了潘月亭"现在是好人"这一事

实,也暗含了他"以前一直是坏人"的意思。老于世故的潘月亭听出了这个话语隐含(implicature)中的"苦"味,即讥讽之意,准确地将陈白露的言语行为定义为"挖苦"。下面的**挖苦**对象不是受话人,而是说话人自己:

 例13 江 泰 闷极了我也要革命!(从似乎是开玩笑又似乎是发脾气的口气而逐渐激愤地喊起来)我也反抗,我也打倒,我也要学瑞贞那孩子交些革命党朋友,反抗,打倒,打倒,反抗!都滚他妈的蛋,革他妈的命!把一切都给他一个推翻!而,而,而——(突然摸着了自己的口袋,不觉**挖苦挖苦**自己,惨笑出来)我这口袋里就剩下一块钱——(摸摸又眨眨眼)不,连一块钱也没有,——(翻眼想想,低声)看了相!
 曾文彩 江泰,你这——(《北京人》,105)

 郁郁不得志的江泰时时慷慨激昂地大发宏论,针对时局,也针对自己。他一边表达反抗、革命的宏愿,一边又自嘲自己的无力。"**挖苦挖苦**"显然是一个重复的转隐喻复合体,它"挖"出的是江泰经济上的窘境(连一块钱也没有)。作为一个男人,经济上不独立,职场上无地位,还奢谈什么革命大业?江泰的"挖苦挖苦自己"具有自残色彩,所以,连他妻子都听不下去,忍不住制止他。
 "苦"的概念转化不但可形成隐喻,还可构成转喻或转隐喻(**挖苦**)。无一例外,它所参与描述的言辞和言辞行为都带有明显的负面意义。

第二节 "酸"构成的隐喻

 "酸本义指醋,引申指像醋的味道或气味"(谷衍奎,2003:784)。"酸"常常表示尚未成熟的水果味道:酸涩,倾向于负面评价,但其消极性远不及"苦"以及"痛"等感觉。但隐喻投射之后,其负面元素似乎被放大或凸显了,目标域中的消极意味远甚于源始域。其次,与其他感觉一样,"酸"形成隐喻意义时,绝少单独行动,基本上都与其他感知概念联合。其

联合对象，也基本为消极感觉。所以，凡是"酸"参与构成的言辞行为隐喻或转喻都表达消极的言辞行为。我们的语料中，涉及"酸"的言辞行为隐喻共有33例，每千字0.05次。主要有"**辛酸**"（及**酸辛**）（15次）、"**尖酸**"（9例）、"**酸苦**"（5例）、"**酸溜溜**"（1例）以及"**心酸**"（2例）、"**酸楚**"1例。我们将在第18章讨论涉及两种不同感觉的"**尖酸**"及"**酸楚**"参与的隐喻复合结构，现在观察其余的隐喻。

一、"辛酸"和"酸辛"

"辛"即"辣"（《现代汉语词典》，2132），所以，"**辛酸**"或"**酸辛**"是两个味觉词组合，其隐喻意义为"痛苦、悲伤"（同上）。这一隐喻通常与激烈的负面情绪、与言说者个人生活中的巨大不幸关联。与"**酸辛**"相比，"**辛酸**"更加常规化，其使用远多于"**酸辛**"（11∶4）。

> **例1** 焦大星 娶了她三天，她忽然地跟我冷了，我就觉出来是怎么回事，我不敢说。我总待她好，我跟她弄这个，买那个，为她吃了许多苦。今天她，她居然当——当面跟我说，说她现在另外有一个人……她要走！（拍着桌子，**辛酸**地）这太——太难了，太难了。（倒酒）
>
> 仇　虎 （激动他）大星，该动手就动手，男子汉，要有种！（《原野》，57）

在酒酣耳热之时焦大星向他儿时的玩伴大倒苦水，"**辛酸**"地诉说着媳妇的变故。其痛苦与悲伤来自他对媳妇的痴心，以及媳妇对他的无动于衷甚至背叛。焦大星尽管完全没有意识到即将到来的灭顶之灾，但对他而言，媳妇的不忠仍然是毁灭性的。《雷雨》中周蘩漪如此"**辛酸地**"陈述了自己的个人遭遇：

> **例2** 周蘩漪 （迸发）你不用瞒我。我知道，我知道，（**辛酸**地）他说我是神经病，疯子，我知道他，要你这样看我，他要什么人都这样看我。
>
> 周　萍 （心悸）不，你不要这样想。（《雷雨》，81）

其话轮中的"他"指周朴园。一个清高、敏感的女子,不但得不到夫爱,而且还被周朴园诬为"神经病,疯子",颜面扫地,尊严荡然。难怪她拒绝喝药,要通过与继子的接触来寻找慰藉,来证明自己的存在价值。

"**酸辛**"并无概念及语义变化,其出现的语境及隐喻蕴含与"**辛酸**"类似,但负面程度稍逊:

> 例3　方达生　（望着女人明亮的眼睛）可怕,可怕——哦,你怎么现在会一点顾忌也没有,一点羞耻的心也没有。你难道不知道金钱一迷了心,人生最可宝贵的爱情,就会像鸟儿似地从窗户飞了么?
> 陈白露　（略带**酸辛**）爱情?（停顿,掸掸烟灰,悠长地）什么是爱情?（手一挥,一口烟袅袅地把这两个字吹得无影无踪）你是个小孩子!我不跟你谈了。（《日出》,10）

方达生向老同学谈起了自己的疑问,表示了对陈白露生活状态的不满,不可避免地提到了"羞耻"以及"爱情",这显然刺到了陈白露的痛处。那些曾经的理想、那些体现生命品质的信念,以及美好的情感,都与自己渐行渐远。所以,其悲其痛不可避免。尤其是提到"爱情"时,她"略带酸辛",但深知自己无法自拔,也无法向老同学说明白,便采取了敷衍的策略（"你是个小孩子!我不跟你谈了"）。下面的例子还是出自曹禺之手:

> 例4　白傻子　（老实地）老……虎要都是这样,我看还……还是老虎好。
> 焦　母　（**酸辛**地）傻子,别娶好看的媳妇。"好看的媳妇败了家,娶了个美人丢了妈"。（《原野》,31）

这里的"老虎"出自焦母的创意,指漂亮女子。她的这一隐喻完全来自自己的苦痛经验,来自儿子对儿媳的迷恋,来自自己在儿子心目中分量的改变。这对于焦母这样心机极重、控制欲极强的人而言,无异于灾难。所以,当白傻子"老实地"表达自己对老虎的喜好时,焦母便"**酸辛地**"发出了警告。

二、"酸苦"

这是两个不同味觉构成的隐喻。"酸"与"苦"都是令人不适的负面感觉，它们共同投射到言辞行为域，依然保持了突出的消极意味：

> **例5** 鲁侍萍 （**沉痛**地）这还是你的妈太糊涂了，我早该想到的。（**酸苦**地）然而天，这谁又料得到，天底下会有这种事，偏偏又叫我的孩子们遇着呢？哦，你们妈的命太苦，我们的命也太苦了。
>
> 鲁大海 （**冷淡**地）妈，我们走吧，四凤先跟我们回去，——我已经跟他（指萍）商量好了，他先走，以后他再接四凤。(《雷雨》,90）

这是鲁侍萍在述说自己及家庭的不幸，命运不公，造化弄人，其戚然、绝望溢于"**酸苦**"的言辞之表。引人瞩目的是，这一个回合中的舞台指令中，除了"**酸苦**"，还汇集了另外两个通感隐喻，"**沉痛**"及"**冷淡**"，都分别涉及了两个感觉域，都是概念的复杂组合。另一"**酸苦**"出现在《北京人》中的悲剧性人物曾瑞贞的言辞行为中：

> **例6** 曾瑞贞 （**酸苦**）不要难过，多少事情是要拿出许多痛苦，才能买出一个"明白"呀。
>
> 曾 霆 这"明白"是真难哪！(《北京人》,117）

这是一对指腹为婚的小夫妻决定分手时的对白。曾瑞贞在安慰丈夫，但她自己的痛苦并不比后者少。她以"酸苦"的言语方式道出的完全是自身不幸的悲叹。

三、"酸溜溜"

"**酸溜溜**"本义为"形容酸的味道或气味"，这个味觉概念投射之后，隐喻性地表示"形容轻微嫉妒或心里难过的感觉"（《现代汉语词典》，1834）。但投射到言辞行为域，又有其他意味：

例7　王福升　（估量他）潘经理，倒是有一位，可是（**酸溜溜地**）你？你想见潘经理？（大笑）
　　　黄省三　（无可奈何地）我，是大丰银行的书记。（《日出》，27）

对于落魄的黄省三，酒店侍者王福升颇有不屑之态，其言辞行为明显带有讥讽，在此，"酸溜溜"几乎毫无"嫉妒或心里难过"之意。

四、"心酸"

"心酸"这一概念投射显然与前面讨论的隐喻不同，它涉及了人体器官，表示"心里悲痛"（《现代汉语词典》2130）。在言辞行为域，表达类似的负面概念：

例8　曾　霆　（掏出一张纸，不觉又四面看一下，低声读着）："离婚人谢瑞贞、曾霆，我们幼年结婚，意见不合，实难继续同居，今后二人自愿脱离夫妻——。"
　　　曾瑞贞　（**心酸**）不要再念下去了。（《北京人》，116）

这是年少的夫妇在商讨离婚事宜。尽管没有情感，但毕竟在一起生活多年，而且这也是生活中的失败经历，所以听到丈夫读离婚协议时，曾瑞贞悲从中来，"心酸"地制止他。语料中的另一例"心酸"仍然出现在同一剧中：

例9　陈奶妈　（忍不住**心酸**）我的清少爷，我的肉，我的心疼的清少爷！你，你回来了还没见着愫小姐吧？
　　　曾文清　（说不出口，只紧紧地握住陈奶妈干巴巴的手）奶妈！奶妈！（《北京人》，132）

这是为别人感到悲伤。陈奶奶"心酸"的言辞行为，反映了她对曾文清的关切以及对其感情世界的了解。这个"心酸"多了同情，但悲伤的程度似乎不及上一例。

第三节 其他味觉隐喻

汉语中有些味觉隐喻，并不涉及具体的味道，却分明与味觉相关。它们映射到言辞行为域，也具有极强的概念穿透能力，即隐喻特性。这类隐喻大多包含一个笼统的"味"字，其中的隐喻蕴含和评价倾向取决于其所在的语境：

例1　江　泰　（兴奋地放下蜡烛，**咀嚼**方才那一段话的**意味**，不觉连连地）而他们是非常快活的。对！对！袁先生，你的话真对，简直是不可更对。你看看我们过的是什么日子？成天垂头丧气，要不就成天胡发**牢骚**。整天是愁死，愁生，愁自己的事业没有发展，愁精神上没有出路，愁活着没有饭吃，愁死了没有棺材睡。整天地希望，希望，而永远没有希望！譬如（指文清）他，——
　　　　曾文清　别再发牢骚，叫袁先生笑话了。（《北京人》，17）

《北京人》中的这3个失意男人常常坐而清谈，其中不乏惊世之语。江泰在玩味袁先生的话，随后连连称是。"**咀嚼**方才那一段话的**意味**"有一个明显的隐喻基础：话语即食品，这实际上是味觉投射到言辞行为域，即味觉形成言辞隐喻的概念前提。咀嚼这个吃的过程意味着仔细理解话语，"意味"即话语中包含的意义和信息。下面的味觉隐喻是关于言辞行为的：

例2　小东西　（哭着）谁说我不想去见……见客？可我去见客，客……客们都……
　　　　　　　都……都嫌我小，嫌我小，挑不上我，我有什么法子？
　　　　　　　［小顺子坐方桌旁。在窗外有一个人敲着破碗片按板，很有韵味地唱《秦琼发配》］（《日出》，59）

严格而言，唱也是言辞行为，是一种特殊的言辞行为，因为唱词即言辞。所以，"很有**韵味**地唱"也是一种言辞行为。"韵"本义为"好听的声

音"(《现代汉语词典》,2381),投射到言辞行为域,"**韵味**"则表示"情趣、趣味","**很有韵味**地唱"则是一种饶有情趣与内涵的演唱方式。"**乏味地**"则描述相反的言辞行为:

> 例3 方达生 (吃了一惊)什么?你试过?
> 陈白露 (**乏味**地)嗯,我试过。但是(叹一口气)一点也不险。——**平淡无聊**,并且想起来很可笑。(《日出》,75)

两位曾经的同学谈论的是结婚这件人生大事。在方达生吃惊之时,陈白露"**乏味地**"为她的短暂婚姻作了令大多读者和观众惊愕的断语。"乏"即缺乏,"乏味"投射到言辞域,则表示说话时"缺少情趣"(《现代汉语词典》,524)、没有兴致,其中之"味"有奇特、引人入胜之意。其话轮中的"**平淡无聊**"也是味觉隐喻,进一步印证和加强了其婚姻的寻常无奇。

下面最后一种味觉隐喻与视觉结合,确切而言,与视觉中的维度(dimension)结合,它都出现在《丽人行》中:

> 例4 李新群 谢谢,我改天看。若英她没来吗?
> 王仲原 没有,(说得**意味深长**地)她今天另有约会。(《丽人行》,12)

"**意味深长**"中的"意味"即意义、用意,修饰它的"深长"基于"意味"即具体物件这个隐喻概念,使得"意味"这个抽象概念有了长度和深度,有了具象色彩。投射到言辞行为域,"**意味深长**"的言辞行为便有了蕴含丰富、颇多言外之意的意思。王仲原对于妻子梁若英没有一同来看电影颇有微词,所以,当李新群问起她的行踪时,便话中有话地作了回答。

再看第二例:

> 例5 梁若英 你不感到有些疲倦吗?不想休息一下吗?跟你一道被捕的那天,虽则很意外,可是也感到你说的"奇缘"。真是"奇缘"啊,我们已经分开了的手又给锁在一块了。我心里想,将来莫非还能跟你生活在一道?这次出来,我也想过,倘使你能听我的话,安定下来,(**意味深长**地)我也有一种想法的。

章玉良　唔，什么想法？（《丽人行》，39）

　　这是志同道合、已经离异的夫妇在被捕之后的重逢。原来的分离是战乱所致，妻子"**意味深长**"的言辞行为，使得话轮中的"也有一种想法"有了特殊的含意，即破镜重圆、恢复夫妻关系。

本章小结

　　我们观察到，味觉形成的言辞行为隐喻数量远多于触觉（106：77）。这与西方语言中的情形不同，也不支持 Ullmann 和 William 的通感方向学说。这可能与汉文化中孔子"民以食为天"的古训有关。相对于西方人，味觉在中国人的日常生活和经验中更加普遍和重要，起码在描述言辞行为时，它比触觉更容易被选择为源始域概念。味觉隐喻"挖苦"的转喻特性也比较醒目，属于两种认知机制互动、结合的转隐喻表征。味觉隐喻绝大多数表示消极的言辞或言辞行为。在源始概念中，负面感觉"苦"最多（65 次），"酸"次之（33 次），评价中性的有 6 例，而积极感觉"甜"只有 2 次。味觉形成的言辞行为隐喻基本都保持了源始域中的负面情感，甚至原本有突出褒义的"甜"也在隐喻（甜言蜜语）中转换为贬义。这与英语中的 sweet 极为不同，sweet 形成的隐喻几乎都是积极正面的（Salzinger，2003：80）。

第十五章 嗅觉隐喻

国外学者（Classen，1993）声称嗅觉基本上对隐喻是免疫的（immune），即基本上没有隐喻能产性，所以，不可能发现许多由嗅觉构成的通感隐喻。但Salzinger（2003）对英语和德语的考察有所不同。

我们的语料中没有典型的嗅觉词"香""臭"修辞的言辞行为隐喻或转喻。这也许意味着它们与言辞行为的联系非常弱。但另一个嗅觉词异常活跃，几乎凭一己之力撑起了嗅觉的言辞隐喻这一片天空。所以，我们的观察似与Classen（1993）的论断不同。汉语中，"骚"同"臊"，即"像尿或狐狸的气味"（《现代汉语词典》，1658），是典型的嗅觉词。与之相关，"**牢骚**"或"**发牢骚**"是一个常规性很强的隐喻，也是我们语料中通感隐喻最多的隐喻项之一，涉及面广，遍及6个剧目，共出现了多达21次，每千字0.032次。可见这一隐喻对于戏剧意义传达的重要性。据Salzinger（2003），英语、德语中典型的嗅觉词fragnant和dufend（香）每千字分别为0.0027和0.011次。而两种语言中与之相对的反义词fetid和stinkend（臭）奇低，只有0.00053和0.00015次。

需要指出的是，我们语料中的嗅觉隐喻尽管数目大，但只有"（发）牢骚"这一种。这在某种程度上又支持了Classen的判断。

第一节 牢骚

"牢骚"作名词时意为"烦闷不满的情绪"，作动词时，指"说抱怨的话"（同上，1155），相当于"发牢骚"。但这个意义从何而来？我们很少追溯这一表达的概念、语义理据。实际上，"牢"即牢房，骚即尿臊味。"发牢骚"这一通感隐喻是基于这样的意象：人们打开牢房的窗户，让久积于狭小、封闭的、没有任何卫生设备的监舍内浓烈、难闻的尿臊味散去。"**牢骚**"所含的郁闷、不满由两个极具表现力的概念元素来激活："牢"代表着

长久的囚禁、自由的丧失,"骚"意味着难忍的异味煎熬,它们都是身心倍受煎熬的典型因素(Cf. Jing-Schmidt, 2008:262)。"牢骚"被投射到言辞域,意为(发出)抱怨、委屈、不满之言,源始域"牢"与"骚"中的消极因素都被投射到了目标域中:

例1　曾文清　从学堂回来了?
　　　曾　霆　嗯,爹。
　　　曾思懿　(继续她的**牢骚**)霆儿,你记着,再穷也别学你姑丈,有本事饿死也别吃丈人家的饭。看看住在我们家的袁伯伯,到月头给房钱,吃饭给饭钱,再古怪也有人看得起。真是没见过我们这位江姑老爷,屎坑的石头,又臭又硬!(《北京人》,18)

作为"继续"的宾语,这里的隐喻表征"**牢骚**"显而易见作为名词使用。按照舞台指令(继续她的**牢骚**),曾思懿随后的整个话轮都是抱怨与指责,其对象便是江泰。而失意文人江泰本人也有不少的言辞行为是在"**牢骚满腹**"的情形下做出的:

例2　曾文彩　(叹息)再怎么说也是亲戚。
　　　江　泰　什么亲戚?(**牢骚**满腹)亲戚是狗屎!我有钱,我得意的时候,认识我。没有钱,下了台,你看他们那副鬼脸子,(愈想愈恨)混账!借我的钱买田产的时候,你问问他们记得不记得?我叫他们累得丢了官,下了台,你问问他们知道不知道?昨天我就跟老头通融三千块钱,你看老头——(《北京人》,36)

"**牢骚满腹**"这一隐喻的概念结构稍复杂一点,因为它还依赖其他3个隐喻概念的支撑:牢骚即实体,腹即容器,牢骚即容器中的动体。"牢骚"充满了整个腹腔,可见"**牢骚**"之多,按照隐喻思维,也可见怨气之烈。下例的"**牢骚**"用作动词,表示实施抱怨、指责等言语行为:

例3　曾　皓　(快慰)啊,老年人心里没有什么。第一就是温饱,其次就是顺心。你看,(又不觉**牢骚**起来)他们哪

一个是想顺我的心？哪一个不是阴阳怪气？哪一个肯听我的话，肯为着老人家想一想？（望见愫方沉沉低下头去）愫方，你想睡了么？

愫　方　（由微盹中惊醒）没有。（《北京人》，76）

曾老爷的怨气也很盛，似乎曾家无一人不在他指责的范围之内。

第二节　发牢骚

涉及"牢骚"这一隐喻的语言表征绝大部分（21：15）都以**"发牢骚"**的形式出现，都与言辞行为相关，表示抱怨、诉苦及批评。实际上，因为动词"发"的缘故，与**"满腹牢骚"**相似，这一隐喻也同时有多个概念基础。除了**牢骚即实体，言辞行为即物理行为**，还有**牢骚即容器内的动体：**

例1　大　妈　（看四嫂出来，向她**发牢骚**）四嫂哇！您看二春这个丫头，今儿个也不是又上哪儿疯去了！我这儿给她赶件小褂，连穿上试试的工夫都抓不着她！

　　　　四　嫂　她忙啊！今天咱们门口的暗沟完工，也不是要开什么大会，就是办喜事的意思。她说啦，您、我、娘子都得去；要不怎么我换上新鞋新袜子呢！您看，这双鞋还真抱脚儿，肥瘦儿都合适！（《龙须沟》，41）

大妈的**"发牢骚"**与其他人的略有不同，她倒不一定是在埋怨二春，相反，多少还有显示二春是大忙人的意图。所以，其中的负面含义较少。其余的则不同：

例2　马五爷　有什么事好好地说，干吗动不动地就讲打？

　　　　二德子　您说得对！我到后头坐坐去。李三，这儿的茶钱我候啦！（往后面走去）

　　　　常四爷　（凑过来，要对马五爷**发牢骚**）这位爷，您圣明，您给评评理！（《茶馆》，4）

常四爷与衙门当差的二德子起了冲突，后者差点动手打人，被马五爷劝下。常四爷由此转向马五爷寻求支持。这一"**发牢骚**"的言辞行为肯定有委屈、怨气在里面，但随后产生的言语并非直接明了的抱怨，而更多是一种请求。相比之下，下例中的"**发牢骚**"最接近于我们的期待：

例3 王福升 （觉得背后有人，立起，回过头）哦，方先生，您早起来了？

方达生 （不明白他问的意思）自然——天快黑了。

王福升 （难得有一个人在面前让他**发发牢骚**）不起？人怎么睡得着！就凭这帮混帐，欠挨刀的小工子们——（《日出》，25）

王福升"**发发牢骚**"这一言辞行为产生的话语不但有怨气（"人怎么睡得着！"），还有埋怨的对象（附近建筑工地"欠挨刀的"小工）。

前面讨论的"**牢骚**"或"**发牢骚**"都出现在舞台指令中，只有一例出自人物的对白中：

例4 江　泰　哦，譬如他吧，哦，（对文，苦恼地）我真不喜欢发**牢骚**，可你再不让我说几句，可我，我还有什么？我活着还有什么？（对袁）好，譬如他，我这位内兄，好人，一百二十分的好人，我知道他就有情感上的苦闷。

曾文清　你别胡说啦。（《北京人》，68）

江泰声称他"真不喜欢**发牢骚**"，可见他深知"**发牢骚**"的负面含义。但可悲的是，除此之外，他自己也知道，"我还有什么？我活着还有什么？"

本章小结

嗅觉是通感能力较弱的感觉，尽管它处于感觉级层结构的中部。嗅觉隐喻的特点是，为数不少，但语言表征只有"（发）牢骚"一种；其次，这一

隐喻经常涉及多个隐喻，包括**牢骚即实体**、**言辞行为即物理行为**、**牢骚即容器中的动体**等等；这一隐喻绝大多数描述言辞行为，"**发牢骚**"远多于"**牢骚**"（16∶5），而且"**牢骚**"本身也可表示言辞行为（如第一节例 4 中的"又不觉牢骚起来"）；它表示抱怨、指责等言语内容和言语行为，其评价倾向基本上都是负面的，而且独立于语境。

第十六章　听觉隐喻

听觉在感觉层级中高居第二位。Classen（1993）认为，听觉太具体了（specific），几乎无法隐喻性地使用。据 Salzinger（2003：71）观察，一般而言，听觉对于感觉转移或通感隐喻最为抵触。所以，英语、德语中以听觉为源始域的强式通感表达比较少。我们的语料中由言辞域投射到听觉域的弱式通感没有印证这种判断。典型的听觉词"静""响"（分别相当于英语中的 quiet 和 loud）构成的言辞隐喻是嗅觉词的两倍多，达到 58 例，每千字 0.089 次。其中，"静"更活跃，构成的隐喻多达 48 例，每千字达 0.073 次。

第一节　"静"构成的隐喻

"静"近乎无声或声音很小，属于典型的听觉域。"静"的本义可能是我们想不到的："指青春明丽，引申指没有声音"（谷衍奎，2003：778）。与其他隐喻不同，这一隐喻大多呈积极评价倾向。我们的语料中，若以是否与其他感觉混合使用为基准，可以将以"静"为源始域构成的言辞行为通感隐喻分为两类。一类没有与其他感觉发生关系而构成隐喻，而另一类则有其他感觉参与。我们先看第一类。

一、"静"独立构成的隐喻

虽然没有其他感觉域的介入，"静"基本上没有单独形成隐喻，绝大部分情况下，它都与一个形容词或动词共同构成隐喻，如"镇静""哀静""静听""恬静"等等。先看"镇静"：

例 1　房　东　哪有的事。大家都说您是一位能干的小姐，说话一

是一、二是二的。谁也有一个困难的时候，何况又是在这个年头。本来不要紧的，没想到我儿子从宁波来信，又要我火速给他寄钱去。要不是您交了两个月房钱，我真要打背躬了。

李新群　（惊异，但**镇静**）怎么，您已经收到了吗？（《丽人行》，41）

"**镇静**"意为"情绪稳定或平静"（《现代汉语词典》，2441）。进步青年李新群听到让她吃惊的消息后，并没有慌张，镇定、冷静地提出了问题。《原野》中共有8个镇静，占语料库中总数（14个）的大多数。下面这一隐喻发生在焦母的言辞行为中：

例2　焦　母　（敏感地觉得对方有了准备，慢慢放下铁杖）哦！（长嘘一口气，坐下**镇静**地）虎子，你真想在此地住下去么？

　　　仇　虎　（也慢慢放好枪）嗯，自然。咱们娘儿俩也该团圆团圆。（《原野》，51）

面对即将来临的杀身之祸，焦母掩饰了自己的恐惧，表现了超人的镇定，"**镇静**"地完成了自己的言语行为。

与信息的发布动作"说"一样，信息的接受过程"听"也属言辞交际范畴，所以，"**静听**"也属言辞通感隐喻：

例3　杨彩玉　（惶急和不安）什么？你打算……
　　　林志成　（制止她）不，我现在很自由，很安心。只要你跟复生能够饶恕我，我心里很安静……
　　　［匡复耸耳**静听**，苦痛的表情。］（《上海屋檐下》，58）

这是由于战乱陷入三角关系的人物之间的交集。匡复听到了其他两人诀别的谈话，心情十分复杂。"**静听**"不但说明了他"听"的方式，也显示他的尴尬处境：偷听显然不妥，但现身插话也无益。下面"**静听**"者与发话者的角色调换了：

例4　葆　珍　（停了唱，惊奇）什么事？你听我们唱得好吗？

匡　复　（重重地点头）唱得真好，葆珍，你不愧是一个"小先生"，你教了我很多的事！
〔听见匡复的声音，林志成与杨彩玉**静听**。〕（《上海屋檐下》，60）

谈话人换成了匡复与其女儿，而林志成与杨彩玉成为"**静听**"者。说着无心，听者心情却比较复杂。"聆"意同"听"，所以，"**静聆**"也同样是这类隐喻：

例5　她的服饰十分淡雅，她穿一身深蓝毛哔叽织着淡灰斑点的旧旗袍，宽大适体。她人瘦小，圆脸，大眼睛，蓦一看，怯怯的十分动人矜情，她已过三十，依然保持昔日闺秀的幽丽，说话声音，温婉动听，但多半在无言的微笑中**静聆**旁人的话语。（《北京人》，26）

这是对愫芳的形象描写。"**静聆**"意味着她大部分情况下只是一个被动的聆听者，而不是主动的交际参与者。下面与"静"相关的隐喻都是关于她的言辞行为的：

例6　曾瑞贞　（痛苦地望着愫方）愫姨，我要是能像你一样，一辈子不结婚多好啊。
　　　　愫　方　（**哀静**地凝视）你怎么说些小孩子话？（《北京人》，39）

"哀"有哀怨之意，"**哀静**"则意味着哀伤、安静。她在与同一人物的另一次谈话中再现了同一言辞方式：

例7　曾瑞贞　（眼里闪着期待的眼色，热烈地握着她的苍白的手指）那么，你呢？
　　　　愫　方　（焕发的神采又收敛下去，凄凄望着瑞贞，**哀静**地）瑞贞，不谈吧，你走了，我会更寂寞的。以后我也许用不着说什么话，我会更——（《北京人》，120）

这几乎是与曾瑞贞的诀别之词。最后一个"静"构成的通感隐喻还是描述同一人物的言辞行为：

例8　曾思懿　（对着愫小姐，满脸的笑容）你看，愫妹妹，你看他多么厉害！临走临走，都要恶凶凶地对我发一顿脾气。（又是那一套言不由衷的鬼话）不知道的，都看我这样子像是有点厉害，在家里不知道怎么恶呢！知道的，都明白我是个受气包：我天天受他（指文）的气，受老爷子的气，受我姑奶奶姑老爷的气，（可怜的委屈样）连儿子媳妇的气我都受啊！（亲热地）真是，这一家子就是愫妹妹你，心地厚道，待我好，待我——

　　　　　　愫　方　（莫名其妙谛听这**潮涌**似的话，**恬静**地微笑着）（《北京人》，26）

面对曾思懿"潮涌似的话"，愫方无言以对，或不为所动。"**恬静**"即"安静、宁静"（《现代汉语词典》，1897）。"**恬静**地微笑着"没有话语的产出，但分明也是一种回应、一种言辞行为，因为沉默是一种特殊的"言说方式"（司建国，2007：51）。

二、"静"与其他感觉共同构成的隐喻

语料中这类隐喻有"**冷静**""**沉静**""**温静**"等与触觉相关的，还有与其视觉中的维度共存的"**平静**"。

"**冷静**"与"**温静**"与触感的另一方面——温度相关。尽管有负面温度"冷"的参与，但其负面意味并没有投射到目的域，这是一个少见或罕见的情况。因此，描述言辞行为时，"**冷静**"往往描述非常规会话情形下，换言之，会话发展到了重要节点时，人们平和与镇定的言辞行为：

例9　陈白露　（微笑）我现在就可以答复你。
　　　　方达生　（更慌了）现在？——不，你先等一等。我心里有点慌。你先不要说，我要把心稳一稳。
　　　　陈白露　（很**冷静**地）我先跟你倒一杯凉茶，你定定心好不好？

方达生　不，用不着。(《日出》，10)

青年男女的会话来到了男方紧逼女方表态的节点，双方的言辞行为大相径庭。不知道答案或对答案不确定的方达生慌不自己，而掌握答案的陈白露则"很**冷静**"。下例中会话双方的言语行为依然迥异：

例10　焦　母　(**冷静**地) 真的，你当真受你的媳妇的毒了么？
　　　焦大星　(内心如焚) 她怎么会？金子怎么能这样？我为她费了多少心，生了多大气。她跟我起过誓，她以后要好好地过日子，她……她……(《原野》，37)

双目失明但明察秋毫的焦母向儿子透露了焦花氏的出轨，焦大星震惊之下，起先不敢或不愿相信，而后不得其解，方寸大乱。而焦母则一如既往地"**冷静**"甚至冷酷地逼迫儿子认清残酷事实。"**温静**"则不涉及敏感话题以及激烈的情感或言辞：

例11　曾瑞贞　(拿手帕替她擦泪，连连低声喊) 愫姨，你怎么真的又哭了？愫姨，你——
　　　愫　方　(倾听远远的号声) 不要管我，你让我哭哭吧！(泪光中又强自**温静**地笑出来) 可，我是在笑啊！瑞贞。(《北京人》，125)

两个在破败大宅中抑郁度日的女人互相倾诉压抑及痛苦，愫方的"笑出来"也是一种言辞行为，其"**温静**"即温和、安静的情绪表达方式，也是其温婉个性的反映。

与触感"沉"交集形成的隐喻"**沉静**"有12例。"沉"既表示物体重量，也是肢体对实物重量的感觉。与"静"结合并投射到言辞域，表示"沉着冷静"的言辞方式。显然，这一隐喻也具有积极含义。下面对话双方的言辞行为方式也形成对比：

例12　曾思懿　(惊疑) 问你！你在这儿干什么？"北京人"(又仿佛嘲讽而轻蔑地在嘴上露出个笑容)
　　　愫　方　(**沉静**地) 他是个哑巴。(《北京人》，137)

一个咋咋呼呼，一个"**沉静**"应对，一贬一褒，言辞方式的不同折射出两人的不同性格以及作者描写人物的态度和意图。下文中"**沉静**"用到了消极人物身上，但评价倾向没变，依然是一种处乱不惊的言辞方式：

例13　仇　虎　（狠恶地）干妈，您的干儿子来了。
　　　焦　母　（**沉静**地）虎子，（指身旁一条凳）你坐下，咱们娘儿俩谈谈。（《原野》，47）

焦母知道仇虎来访的意图就是报家仇，来取她的性命。但她并未有丝毫的失态，依然"**沉静地**"保持了正常的对话模式。

"**平静**"与视觉域中的维度相关，"平"则视界中一目了然，没有起伏、也无阻碍。"**平静**"即平和、冷静的言辞方式，这一隐喻的常规性突出。我们的语料中这个隐喻都出自《雷雨》：

例14　鲁四凤　（安慰地）萍，不要难过。你做了什么，我也不怨你的。（想）
　　　周　萍　（**平静**下来）你现在想什么？（《雷雨》，36）

因了鲁四凤的善良与大度，原本忐忑不安的周萍即刻"**平静**下来"，并转移了注意力与话题。

下例中"**平静**"发言的还是周萍：

例15　周　萍　（看出大海的神气，失望地）现在我想辩白是没有用的。我知道你是有目的而来的。（**平静**地）你把你的枪或者刀拿出来吧。我愿意任你收拾我。
　　　鲁大海　（侮蔑地）你会这样大方。（《雷雨》，86）

这次他面临的不是女友的遗弃，而是生命的遗弃。但他一开始就是"**平静**"的。这是他绝望之后产生的莫名勇气所致。

"静"是一个隐喻能产性比较高的感觉，产生了48个言辞行为隐喻。它在语料库中的分布归纳如下表：

表 "静"形成的隐喻分布

表征 剧目	沉静	平静	冷静	镇静	静/聆听	温静	哀静	恬静	其他①	合计
《雷雨》	5	2	3	2					2	14
《北京人》	4		1	1	2	1	2	1	1	13
《日出》			1	1	1					3
《暗恋桃花源》				1						1
《丽人行》				1						1
《原野》	3		1	8					1	13
《上海屋檐下》		1			2					3
总计	7	3	6	14	5	1	2	1	4	48

大部分（7个）剧本都使用了这一种隐喻，曹禺的剧本使用最为频繁，《雷雨》《北京人》《原野》最为突出。"静"的隐喻表征多样丰富，共有11种，其中出现次数最多的是"镇静"（14次）和"沉静"（7次），"温静""恬静"最少（都1次）。

第二节 "响"形成的转喻

"静"的反义词、另一个典型的听觉词"响"形成的概念转移只有10例，每千字0.015次，远不及前者。另一个不同是，它的转喻色彩明显，基于概念转喻**话语声音激活话语**，这一听觉以话语的声音特征凸显了言语：

> 例1 白傻子 （兴奋地跑进来，自己就像一列疾行的火车）漆叉卡叉，漆叉卡叉，（忽而机车喷黑烟）吐兔图吐，吐兔图吐，吐兔图吐，（忽而他翻转过来倒退，两只臂脖像一双翅膀，随着嘴里的"吐兔"，一扇一扇地——哦，火车在打倒轮，他拼命地向后退，口里更热闹地发出各色**声响**。(《原野》, 2)

① 其他指"静下来""静静"和"静"等3种言辞行为隐喻表征。

这里的"声响"是以言辞特征（声音）激活言语，尽管这些"声响"传递的是一些意义含混的信息。除此之外，以概念转喻**言辞行为特征凸显言辞行为**为基础，"响"还可以激活言辞行为：

例2　仇　　虎　（一转不动，眼盯住她，渐低下头。走到方桌旁坐下，沉思地）哼，娘儿们的 心变——变得真快！
　　　焦花氏　（立在那里，揉抚自己的手，一声不响）（《原野》，17）

"**一声不响**"显然表示一言不发，保持沉默。我们发现，"响"转喻性地激活言辞时，以肯定形式出现，而激活言辞行为时，都是以否定形式出现的。语料中"一声（也）**不响**"有 5 次，"**一直不响**"和"**不声不响**"各有 1 次[①]。显然，名词性的言辞转喻大大少于动词形式的言辞行为转喻。

本章小结

尽管高居感觉层级的第二位，听觉还是显示了一定的感觉转移能力，形成了数目不少的言辞行为隐喻和转喻。在我们选择的两个意义相对的听觉词"静"和"响"中，"静"的感觉转移能力明显高于"响"（48∶10，每千字分别出现 0.073 和 0.015 次），与"静"相关的隐喻表征种类多（11 种）、分布范围广（7 个剧目）。"静"形成的隐喻的突出特点是积极评价倾向明显，所有隐喻几乎没有贬义，甚至原本有负面含义的概念（如"冷"）与"静"结合之后，也转变为褒义（"**冷静**"）。与西方主要语言相比，英语中的 loud 形成的隐喻每千字 0.023 次，德语 laut 是每 4 字 0.020 次，区别不大。但"静"的隐喻频率（每千字 0.073 次）略高于英语的 quiet（每千字 0.060 次），但明显低于德语 leise（每千字 0.107 次）。

"响"的概念转移与其他感觉都不同。它是唯一形成转喻而非隐喻的感觉，通过言辞（行为）特征来激活言辞（行为），这类转喻评价情感基本上是中性的。

[①] 据金宇澄以上海话为基调的小说《繁花》（上海文艺出版社 2013 年版），上海方言中，"不响"这一表示"不说话"的转喻十分频繁。

第十七章　视觉隐喻

视觉在西方文化传统上被认为处于感觉顶层，以其作为起点，向其他感觉的转移最少，通感隐喻的能产性最小。英语中的强式通感尤为如此，德语稍有不同。但同时，视觉被视为西方文化中感觉的中心，西方生活方式极大地依赖视觉经验，Seeing is believing（眼见为实）的观念根深蒂固。这在西方语言中也有所反映。在英语、德语及一些西方语言中，描写视觉的词汇多于与其他感觉相关的词汇，而且，在语料库中出现频率也最高（Salzinger, 2003：61）。汉语中情形如何？确切而言，汉语中视觉为源始域形成的弱式通感隐喻是否延续了英语传统？这是我们需要关注的问题之一。Williams（1976）将传统的视觉一分为二——色彩（color）与维度（dimension）。前者包含"明（亮）""黑（暗）"，后者指高、低、深、浅、大、小等概念。他观察到，英语中表示维度的形容词 flat, thin 常被用于修饰味觉，如 flat drink（淡而无味的饮料），flat cooking, thin beer, 等等。Yu（1992）注意到，在日常汉语中，某些视觉（包括维度与色彩）形容词可以转移到味觉和嗅觉范畴中，如薄酒、厚味、味不正、清香等等。

因为涉及的概念范围大于其他感觉域，视觉隐喻的研究难点之一是视觉词太多，难以取舍（Salzinger, 2003：8）。Salzinger（2003）只分析了色彩范畴中 dark 与 bright, 没有维度范畴的讨论。但在我们的语料中，典型的色彩词"明（亮）""黑（暗）"以及表示维度的词汇（如高、低、深、浅、厚、薄、大、小、平、尖等等）基本上没有形成言辞行为隐喻或转喻。出乎预料的是，以视觉为源始域而形成的言辞隐喻大都与色彩范畴的"瞎"有关，共有 16 例，每千字 0024 次。其中，有关言辞特质的名词性隐喻（"瞎话"）有 9 例，有关言辞行为的隐喻性动词（"瞎说""瞎聊"等）共有 7 例。"瞎"是一个负面意义明显的特质，其形成的隐喻也都具有消极意义。这与 Salzinger（2003）研究的通感不同。英语和德语的视觉隐喻都远高于汉语。其中视觉词 bright 的隐喻用法每千字 0.053 次，德语的 hell 则为 0.083 次；英语 dark 为 0.058 次，德语 dunkel 为 0.086 次。

第一节　色彩隐喻

一、色彩"瞎话"

"瞎"为"形声字，楷书瞎，从目，害声。本义为一目失明，引申泛指丧失视觉"（谷衍奎，2003：810），即"失明（sightless）"（《现代汉语词典》，2060）。东西方都有隐喻概念"眼见为实"，视觉丧失便意味着"虚假与不真实"。这个特性投射到言语域，便形成"瞎话"，便自然指"不真实的话，谎话"（同上），"瞎"便完成了由言辞特质到视觉特质的跨域投射：

例1　曾　皓　纸烟呢？
　　　曾文清　（低头）也不抽了。
　　　曾　皓　（望着他的黄黄的手指）又说**瞎话**！（训责地）你看，你的手指头叫纸烟熏成什么样子？（摇头叹息）你，你这样子怎么能见人做事！（《北京人》，54）

曾文清对父亲谎称戒了烟，但他的发黄的手指头出卖了他。父亲对儿子显而易见的"**瞎话**"即谎话颇为恼怒，当即揭穿，迅即斥责。下面的对白还是在两代人之间进行，不过，"瞎话"出自长者，其意义也稍有不同：

例2　鲁四凤　（突然闷气地喊了一声）您别说了！（忽然站起来）妈今天回家，您看我太快活是么？您说这些**瞎话**——这些**瞎话**！哦，您一边去吧。
　　　鲁　贵　你看你，告诉你真话，叫你聪明点。你反而生气了，唉，你呀！（《雷雨》，21）

所谓的"**瞎话**"指鲁贵所发现的周萍与其继母的不伦隐情。我们知道，这是事实。但由于与周萍的恋情，鲁四凤不愿接受这个事实，不愿相信这是真的，所以便称之为"**瞎话**"。这个"**瞎话**"没有与现实不符，而是与发话人的（情感）期待不符。

二、"瞎" +言辞行为

除了投射到言辞域之外,"瞎"还投射到了言辞行为域,对言辞行为特质进行描述。这时,与视觉本义相关,其隐喻意义为"没有根据地,没有来由地,没有效果地",(同上)这类概念转移都出现在老舍的作品中:

> 例3　四　嫂　听说那回放跑了俩,是您干的呀?
> 　　　巡　长　我的四奶奶!您可千万别**瞎聊**啊,您要我的脑袋搬家是怎着?(《龙须沟》,8)

四嫂所说的"俩"人是被反动当局逮捕的共产党。所以,为了性命安全,巡长当即否认了四嫂的猜测,将其言语行为称为"瞎聊",即没有事实根据的胡说。下面的"瞎聊"含意不同:

> 例4　王大栓　爸,您真想要女招待吗?
> 　　　王利发　我跟小刘麻子**瞎聊**来着!我一辈子老爱改良,看着生意这么不好,我着急!(《茶馆》,22)

王利发的"**瞎聊**"不一定没有来由("一辈子老爱改良""看着生意这么不好"),也不一定没有根据,而是强调随性而说,不一定有效果,也并非一定要实施。

另一个与"瞎"相关的隐喻"**瞎扯**"与"**瞎聊**"稍稍不同。"扯"本身不属言辞域,而是具体行为动作:拉,撕(《现代汉语词典》,233)。在隐喻物理行为即言辞行为的支持之下,"**瞎扯**"才有了与"**瞎聊**"类似的隐喻意义——"没有中心地乱说,没有根据地胡说"(同上):

> 例5　王利发　听听,又他妈的开炮了!你闹,闹!明天开得了张才怪!这是怎么说的!
> 　　　王淑芬　明白人别说糊涂话,开炮是我闹的?
> 　　　王利发　别再**瞎扯**,干活儿去!嘿!(《茶馆》,11)

远处的炮声引起了茶馆老板与伙计的这段对话。王利发话轮中的"你"指开炮的军阀,但在场的王淑芬误以为指她,便反问"明白人别说糊涂话,

开炮是我闹的?"这便有了老板含有隐喻的台词("别再瞎扯")。王淑芬这种前言不搭后语、毫无由头的话语行为被老板认为是"**瞎扯**"。"**瞎扯**"也可投射到言辞域,作为名词短语来表示言辞特性:

例6 二　春　那么我一辈子就老在这儿?连解手儿都得上外边去?
　　　大　妈　这儿不分男女,只要肯动手,就有饭吃;这是真的,别的都是**瞎扯**!这儿是宝地!要不是宝地,怎么越来人越多?(《龙须沟》,6)

对于臭水沟,二春打定了主意要离开,但大妈不以为然,反而称之为"宝地",她笃信"只要肯动手,就有饭吃"。她概念中的"**瞎扯**"显然与这个硬道理相反,意味着毫无意义、具有误导可能的言论。

第二节　维度隐喻

视觉域中的维度形成的通感很少,只有4例,每千字0.006次。除了前面(第十六章)讨论过的3例"平静"之外,还有一例:

例　唐石青　都是好字眼。他也有缺点没有呢?
　　杨柱国　啊——有时候,他爱吹嘘自己,说**大话**。(《西望长安》,30)

"大"为视觉上的维度概念,抽象性的话语本无所谓大小的。基于隐喻话语即具体物件,"**大话**"意为过分、过火、夸大其辞、与事实不符的话语。这一隐喻的负面意味很重。

本章小结

尽管在西方文化中占有特殊地位,但作为感觉级层结构中顶端的视觉,

向其他感觉域或非感觉域的转移能力却很有限。我们的语料基本支持了 Ullmann 和 William 的通感方向说。首先，在所有感觉之中，这个感觉形成的言辞行为隐喻最少，只有 20 个。其次，尽管视觉是唯一包含了两个范畴的感觉，而且表示这一感觉的典型词汇很多，如色彩范畴中的"明（亮）""黑（暗）"以及大量表示维度的词汇（如高、低、深、浅、厚、薄、大、小、平、尖等等），但这些为数众多的感觉词几乎没有隐喻生成能力。与言辞行为隐喻关联最大的视觉词是"瞎"，它几乎构成了所有视觉隐喻（16：20）。描写言辞特性的"**瞎话**"，以及与言辞行为相关的"瞎聊""瞎扯"是这一通感隐喻的典型表征。它们无一例外，都具有独立于语境的负面情感因素。

第十八章 多个感觉域形成的转隐喻复合结构

前面分别讨论了 5 个不同感觉域形成的言辞行为隐喻和转喻。实际上，在许多时候，隐喻或转喻的产生并非某种感觉单独作用的结果，多个感觉域往往同时参与了转隐喻的概念转移活动，或者说，转隐喻的形成是不同感觉共同参与的结果。一般而言，这种复合形式的概念结构比单一的感觉域构成的转喻或隐喻更为复杂，概念内涵更加丰富。按照涉及感觉域的数量，这种复合结构可以分为两种，两个感觉域形成的复合结构和多个（两个以上）感觉域构成的复合结构。

第一节 两个感觉域形成的复合结构

两种不同感觉混合在一起，共同构成源始域，激活和投射到言辞行为域，便形成了比单一感觉域更为复杂的言辞行为转隐喻。这种复合结构的源始域主要有这样几种组合：触觉＋听觉，触觉＋味觉，视觉＋味觉，味觉＋视觉（维度）以及触觉＋视觉等共 5 种。我们现在逐一讨论。

一、触觉＋听觉

最具隐喻投射能力的触觉域与投射能力极弱的听觉结合，产生了常规性很强的言辞行为隐喻"**冷静**"。我们在第十六章讨论听觉隐喻时已经探讨过这一表征，现在再看两个例子：

例 1 老　陶　嗨——嗨哟——缘溪行，忘路之远近。忘了忘了好。什么什么春花把她给忘了吧！什么什么袁老板把他给忘了吧！哎，前面不是该有个急流吗？嗨，不管了。复前行。

(摇晃了几下)哎呀——急流来了!(转身,**冷静**地)还有个漩涡。嗨——嗨哟——[老陶下。复从左侧上。桃花林布景](《暗恋桃花源》,22)

"冷"在触觉中常具有负面意义,听觉"静"的积极性多于消极性。两者结合,投射到言辞行为域,表示"沉着而不感情用事"(《现代汉语词典》,1173),负面意味全无,正面意味明显。面对涌动的激流,驾舟寻找桃花源的老陶不慌张、不放弃,沉着应对,继续前行。这个"**冷静**"的言辞行为与感情无关,而与勇气有关。下面的"**冷静**"则与感情相关:

例2　周繁漪　(忽然**冷静**地)我问你,你今天晚上上哪儿去了?
　　　周　萍　(敌对地)你不用问,你自己知道。(《雷雨》,81)

周萍晚上去了四凤家,这对于周繁漪而言无异于灾难。但她强压怒气,有点就事论事地问起周萍的行踪。这种"**冷静**"的言辞行为需要极大的毅力和特殊的城府。

除了"冷静"之外,我们在第十六章议论过的"**温静**"也属于"触觉+听觉"构成的隐喻符合体。后者的常规性不及前者(6∶1)。

二、触觉+味觉

触觉"痛"与味觉"苦"在一起构成了常规性极强的概念隐喻。"苦"常常与"痛"共现。"痛"是一种肌体感觉,是"疾病创伤等引起的难受的感觉"(《现代汉语词典》,1927)。这种感觉和味觉混合而成构成了隐喻复合体。这两个感觉都让人感官不舒服,负面意味突出。尤其是"痛",有时还关系到身体及性命的安全。所以,投射到言辞域,具有明显的消极意义。我们语料中的这类味觉隐喻数量众多(27个),成为通感中隐喻能产性最强的源始域。这种概念组合有两种不同表征,即"**痛苦**"和"**苦痛**"。其中,"**痛苦**"(18例)远多于"**苦痛**"(9例)。

例3　仇　虎　(**痛苦**地喊出来)走!(对天连放二枪,随把手枪扔在塘里,立时有一枪回过来)啊!金子(紧接枪声数响,俱向这边飞来)快跑!金子!
　　　焦花氏　(喊起)哦,我的虎子。(《原野》,93)

这是仇虎与焦花氏在亡命途中最终分离的情形。为了焦花氏能活下来，仇虎一面吸引追赶者，一面催她快跑。但同时，他也清楚，这是他们生离死别之时，其言辞行为便自然"痛苦"。

显然，这里的"**痛苦**"既非身体触觉的"痛"，也非味觉感官的"苦"，而是表示伴随言辞行为的精神层面、情绪意义上的悲伤、绝望。这个言辞行为方式的负面意义极为明显。《北京人》中大多是内心痛苦的人，下面的两个对话者都是：

例4　愫　方　（终于）你为什么不跟瑞贞好呢？
　　　曾　霆　（不语）
　　　愫　方　（**沉重**）你们是夫妻呀。
　　　曾　霆　（**痛苦地**）您别提这句话吧。（《北京人》，37）

小小年纪却有不短婚史的曾霆被愫方问到了痛处，他有一个根本无感情却不得不终日厮守的媳妇，而且，这种关系了无尽头。"**苦痛**"的本义与隐喻义与"**痛苦**"无明显区别，只不过常规性略逊于后者：

例5　匡　复　她们好吗？志成，你说……
　　　林志成　（塞住了喉咙）她们……（**苦痛**）（《上海屋檐下》，24）

这是两个经年未见的密友之间的对白。匡复向林志成打听妻女（"她们"）的信息，这触到了林志成内心巨大的难言之痛。由于战乱，远走战区的匡复音信全无，生死不明，林志成这些年与匡复妻女共同生活在一起。所以，"苦痛"之下，他无法完成自己的话轮，回答匡复的问题。《雷雨》剧末，隔窗而谈的两人也被感情所累：

例6　[外面的声音：（急切地恳求）不，四凤，你只叫我……啊……只叫我亲一回吧。]
　　　鲁四凤　（**苦痛地**）啊，大少爷，这不是你的公馆，你饶了我吧。
　　　[外面的声音：（怨恨地）那么你忘了我了……你不再想……]
　　　鲁四凤　（决心地）对了。（转过身，面向观众，**苦痛**地）

我忘了你了。你走吧。(《雷雨》,74)

面对周萍(外面的声音)"急切地恳求",四凤艰难地加以拒绝,但其拒绝并非出于真心,而是出于无奈,出于家人压力。这种"苦痛"最终摧毁了她。

在《西望长安》《丽人行》《雷雨》《北京人》及《日出》等剧中,还有许多"**痛苦**"和"**苦痛**"形成的言辞行为隐喻,尤其在曹禺剧作中它们频繁出现,看来,曹禺对这一对隐喻比较偏爱。限于篇幅,不再详论。

三、视觉+味觉

这种感觉组合构成了"**尖酸**"这一隐喻复合体。其常规性也很强,在我们的语料中共出现了9次。"尖"属于视觉域中的维度范畴,表示"末端细小、尖锐"的视觉外观(《现代汉语词典》,937)。投射到言辞域,具有直接、尖锐、不留情面等含意。"酸"为典型的味觉概念。"**尖酸**"的目标域很明确,就是言辞行为:表示"说话带刺,使人难受"(同上,938),往往带有讥讽、嘲笑之意。这一隐喻复合体都集中在曹禺的剧中:

> 例7　焦　母　好,你们夫妻俩商量好了,你们有良心就来算计我吧。(猜到方才在她背后金子会叽咕些什么,**尖酸**地)嗯,金子,你是个正派人,刚才都是我**瞎说**,看你是眼中钉,故意**造你的谣言**。现在你丈夫来了,你可以逞逞你的威风啦!(爆发,狠恶地)金子,你个下流种!我早就跟大星说过,要小心点,你别听你爸爸的话娶金子回家来,"好看的媳妇败了家,娶了个美人就丢了妈",——
>
> 　　　焦大星　妈,金子不在这儿。(《原野》,36)

焦母气急败坏之下,有点语无伦次,但其"**尖酸**"的言辞行为说出的("你是个正派人,刚才都是我瞎说,看你是眼中钉,故意造你的谣言")全是反语,其中充满了恶毒、仇视和嘲弄,当然,也包含了焦母自己内心的剧痛。而她随后"狠恶地"说出的话语("你个下流种!")才是其真心话。细心的读者会发现,焦母尖酸说出的话轮中还有另外两个通感造成的言辞行为隐喻:"**瞎说**"和"**造你的谣言**"。与其个性极为类似的《北京人》中的

曾思懿也有相似的言辞行为：

> **例8** 曾文清 （伤心）这幅画就算完了。
> 曾思懿 （**刻薄尖酸**）这有什么希奇，叫愫小姐再画一张不结了么？（《北京人》，16）

夫妇两人谈论的是一幅被老鼠毁坏的山水画。这幅画曾思懿疑为愫芳所作，妒意炽扬，所以便"**刻薄尖酸**"地用言语刺激了一下丈夫，似乎无意间揭穿了丈夫的秘密。其言辞行为隐喻更为复杂，在"**尖酸**"的基础上加进了"刻薄"这一视觉概念。"刻薄"的中心词为"薄"，它属于视觉中的维度范畴。"刻"作为副词修饰"薄"，"形容程度极深"（《现代汉语词典》，1096），如"深刻""刻苦"都属此意。投射到言辞域，"刻薄"便有"尖刻""苛刻"之意。所以，就源始概念域而言，"**刻薄尖酸**"包含了两个视觉域和一个味觉域，是典型的隐喻复合体。

四、味觉＋视觉（维度）

《丽人行》中在电影院门口女教师李新群偶遇梁若英的丈夫王仲原，后者邀请她看电影：

> **例9** 李新群 谢谢，我改天看。若英她没来吗？
> 王仲原 没有，（说得**意味深长地**）她今天另有约会。（《丽人行》，12）

女教师顺便问道"若英她没来吗？"，引得王仲原酸溜溜的回复（"她今天另有约会"）。这一例证我们在讨论味觉隐喻时见到过，现在聚焦于多种感觉的共现。"**意味深长**"表示"说话或作品含义深刻，耐人寻味"（《汉语成语大词典》，2002：1293）。这个成语包含了两个不同的源始域，"味"显然属于味觉域，"深"与"长"都是视觉域中的维度概念。单纯从字面意义角度是无法解释这个表达的，因为"味"本无所谓"深浅"或"长短"，所以，必须从概念转移视角寻求解释。这是一个强式通感隐喻，即视觉（维度）向味觉的投射。在此基础上，"**意味深长**"又进行了二次弱式隐喻投射，投射到言辞行为域，表示含蓄、似有所指，让人产生联想的言说方式。王仲原之所以如此回答李新群，一方面表示了自己对梁若英没有一同来

电影院的不满，同时，也在暗示梁若英此刻可能同其他男士在一起。

五、触觉＋视觉

与前面看到的组合不同，这一复杂隐喻牵扯了更长的语段。两个感觉转移不处于同一短语或话步（move）中，而是分别处于不同的话步。在《雷雨》中段，周繁漪与周萍有一次对双方而言都艰难与痛苦的谈话：

例10　周繁漪　（**沉重的语气**）站着。（萍立住）我希望你**明白**我刚才说的话，我不是请求你。我盼望你用你的心，想一想，过去我们在这屋子说的，（停，难过）许多，许多的话，一个女子，你记着，不能受两代的欺侮，你可以想一想。
　　　　周　萍　我已经想得很透彻，我自己这些天的痛苦，我想你不是不知道，好，请你让我走吧。（《雷雨》，40）

一个要走，一个要留，一个要结束，一个要继续。我们关注的感觉转移出现在周繁漪的话轮中。"沉重的语气"中的"语气"指"说话的口气或方式"（《现代汉语词典》，2003：2345）。"沉"与"重"基本同义，都是触觉范畴概念，"沉重"指具体物件"分量大"（同上：238），投射到言辞行为域，表示忧郁、凝滞的言说行为。周繁漪话轮中的另一个隐喻"明白"是视觉域向言辞域的投射，不过，其目的域不是言辞的产出，而是言辞的接收。

第二节　多个感觉域形成的复合结构

在许多情况下，参与概念化活动的源始域为两个以上，其间的激活和投射路径更为曲折，各种认知机制的关系更加错综，波及的语段也更长，由此形成的言辞行为转隐喻也更为复杂。这种复合结构与上节的区别还在于它不再是词汇隐喻或转喻，局限于词汇层面，而是语篇隐喻和转喻，不同的转喻和隐喻分布于不同的话步甚至话轮中。所以，这节的例证明显较长。鉴于篇幅原因，每种组合我们只讨论一个复合体表征。

一、触觉+触觉+视觉（色彩）+视觉（维度）+听觉

与前面的复合体不同，下面的概念转移的复杂结构不是集中体现在一个表达式中，而是处于一个语段中的两个或更多的表达式中。周蘩漪究竟是不是病人？她要不要看病？这是《雷雨》中事关剧情发展、人物个性塑造的关键问题之一。周朴园与周蘩漪的第一次正面冲突就源自这个问题：

例1 周朴园 （**冷酷**地）你当着人这样胡喊乱闹，你自己有病，偏偏要讳疾忌医，不肯叫医生治，这不就是神经上的病态么？

周蘩漪 哼，我假若是有病，也不是医生治得好的。（向饭厅门走）

周朴园 （大声喊）站住！你上哪儿去？

周蘩漪 （不在意地）到楼上去。

周朴园 （命令地）你应当听话。

周蘩漪 （好像不**明白**地）哦！（停，不经意地打量他）你看你！（**尖声**笑两声）你简直叫我想笑。（轻蔑地笑）你忘了你自己是怎么样一个人啦！（又大笑，由饭厅跑下，重重地关上门）（《雷雨》，48）

这个语段共有5个感觉转移构成的隐喻。首先，"**冷酷**"为触觉向言辞行为域的投射，意为"冷淡、苛刻"（同上：1173）的言说方式。其余的通感隐喻集中在周蘩漪的最后一个话轮中。其第一个言语行为是以"好像不**明白**地"的方式实施的。"明"与"白"本是视觉中的色彩概念，表示光线好，看得清，基于隐喻懂得即明白（UNDERSTANDING AS SEEING/BEING CLEAR），"明白"投射到言辞域，表示对话语的理解，或会话中回应的方式。第二个转隐喻表征"**尖声**"是对比较特殊的言辞行为"笑"的修饰。"尖"也是视觉词，不过表示的不是色彩，而是维度。"尖声"是言辞行为隐喻中少有的强式通感隐喻，是两个感觉域之间，即视觉域向听觉域的投射。同时，"尖声"本身就是转喻，以声音特质激活言辞行为特质，凸显言语行为"笑"的方式和特征。

二、触觉+味觉+视觉（维度）

《北京人》中曾家两个孤寂的女人在说私房话，说到了曾瑞贞怀孕的事：

> 例2　曾瑞贞　（痛心）愫姨，我们是小孩子啊，到了年底我十八，曾霆才十七呀。我同他糊糊涂涂叫人送到一处。我们不认识，我们没有情感，我们在房屋里连话都没有说的。过了两年了。（**痛苦**地）可现在，现在又要——
>
> 　　　　愫　方　（**淳厚**地）那你的爷爷才喜欢呢。（《北京人》，39）

其中粗体显示的两个隐喻分别出现在曾瑞贞和愫方两人的话轮中。其中，"**痛苦**"我们在前面讨论过，是"触感+味觉"的混合体。"**淳厚**"则更复杂。"淳"是味觉词，表示味道纯正，"厚"为视觉中的维度表征，表示物体的外观特质。隐喻投射之后，往往有"厚道"之意。投射到言辞行为域，"淳厚"即"诚实朴素"的言语行为（同上：313）。这两个言辞行为隐喻与两个人物此时的心境颇为吻和。

三、触觉+听觉+味觉

下面的舞台指令对同一剧中的愫方作了如此描写：

> 例3　伶仃孤独，多年寄居在亲戚家中的生活养成她一种惊人的耐性，她低着眉头听着许多**刺耳的话**。只有在偶尔和文清的诗画往还中，她似乎不自知地**淡淡**泄出一点抑郁的情感。（《北京人》，25）

"刺耳的话"中的"刺耳"首先是触觉向听觉投射的强式通感隐喻，以触感"刺"即"尖锐的东西进入或穿过东西"（同上：321），喻指"声音尖锐"（同上：322）。同时，它以听觉特质（损伤耳朵）转喻性地凸显话语特质（具有攻击性的、"尖酸刻薄，使人听着不舒服"）（同上）。这个通感涉及了两个不同的概念化过程，所以，确切而言，"刺耳"是典型的转隐喻。

"**淡淡泄出一点抑郁的情感**"显然是一个言辞行为，即说出"一点抑郁的情感"。"淡淡泄出"即言辞行为方式或特点。"淡"原本是典型的味觉词，表示"（味道）不浓、不咸"（同上：380）。投射到言辞域，表示一种随意的、可有可无、"无关紧要的"（同上）言辞行为。

四、触觉＋视觉＋触觉

焦花氏和焦母这一对天敌的冲突绝大部分体现于她们各自的言辞行为，尤其是两者面对面的言辞交互：

> 例4　焦　母　（没有办法，严厉地）扯你娘的臊，你靠在桌子旁边干什么？
>
> 焦花氏　（**硬朗朗**地）我渴，我先喝口水。
>
> 焦　母　你喝什么，桌上没有水！
>
> 焦花氏　（没想到她知道这样清楚）哦，没——没有——可是——
>
> 焦　母　（头歪过去）**满嘴瞎话**的狐狸精！（**冷酷地**）你过来！（《原野》，26）

"硬"为触觉词，与"软"相对。"朗"属听觉域，意味着"声音清晰响亮"（同上：1151）所以，"**硬朗朗**"为强式通感，是触觉域向听觉域的投射，意味着坚定、响亮的言语行为。这个隐喻反映了焦花氏刚烈的个性。反观焦母的话轮，"**满嘴瞎话**"涉及了隐喻概念"嘴即容器""话即动体"以及视觉概念。"瞎"即"丧失视觉，失明"（同上：2060）。由于隐喻 BAD THINGS AS DARK（**坏事即黑暗**）（Kovecses, 2002：44）的作用，"瞎"投射到言辞域，"瞎话"便表示"不真实的话，谎话"（《现代汉语词典》，2003：2060）。最后一个隐喻"**冷酷地**"也是从触感出发投射到言语行为。正如我们已经指出的那样，触感"冷"含有负面元素，"酷"是对"冷"的程度修饰，有"极"之意，如"酷寒"（同上：1116）。投射到言辞行为域，"冷酷"便表示"冷淡苛刻"的言辞方式。

五、味觉＋味觉＋触觉

这是三个感觉域接连出现，都投射到言辞行为域形成的隐喻复合体。前

两个感觉域相同,都是味觉:

> 例5　曾文清　(**淡悠悠**)管人家怎么说呢,我不就要走了么?
> 　　　曾思懿　你要走,你给我留点面子,别再昏天黑地的。
> 　　　曾文清　(**苦恼地**)我不是处处听了你的话么?你还要怎么样?(又呆呆望着前面)
> 　　　曾思懿　(**冷冷地挑剔**)请你别做那副可怜相。我不是母夜叉!你别做得叫人以为我多么厉害,仿佛我天天欺负丈夫,我可背不起这个名誉。(走到箱子前面)
> 　　　(《北京人》,14)

曾文清言辞行为方式中的"**淡悠悠**"中的"淡"与"**苦恼地**"中的"苦"都是典型的味觉词。"淡"原为"无味、不咸"之意,映射到言辞域,"**淡悠悠**"表示无所谓、随意的言语方式。"苦"为令人不悦的味道,"苦恼地"则为忧虑、悲伤的言辞行为。"冷"负面倾向明显,"**冷冷地**"延续其消极意义,在言辞行为域中表示无情甚至残酷的言语方式。同时,"挑剔"也涉及概念投射,"挑"与"剔"都是具体的物理动作,基于言辞行为即物理行为,"挑剔"指"过分严格地在细节上指摘"(同上:1899)。显然,这几个通感隐喻的使用,都在某种程度上显示甚至强化了人物个性,一个消沉,一个跋扈。值得注意的是,用触觉通感隐喻"冷冷地"描述言辞行为,《北京人》中共有 8 例,其中多达 6 例是关于曾思懿的言语方式的。

六、味觉+味觉(+触觉)+味觉

《雷雨》结尾处,为了向鲁大海证明自己对四凤的真心,周萍说出了另一个"逼着我,激成我这样的"的女人的存在:

> 例6　鲁大海　她?
> 　　　周　萍　(**苦恼地**)她是我的后母!——哦,我压在心里多少年,我当谁也不敢说——她念过书,她受了很好的教育,她,她,——她看见我就跟我发生感情,她要我——(突停)——那自然我也要负一部分责任。

> 鲁大海　四凤知道么？
> 周　萍　她知道，我知道她知道。（含着**苦痛**的眼泪，**苦闷**地）那时我太糊涂，以后我越过越怕，越恨，越厌恶。我恨这种不自然的关系，你懂么？（《雷雨》，87）

周萍的无奈与悲哀都可在其言辞行为通感隐喻中找到线索。依附于其话轮中的三个隐喻"**苦恼**""**苦痛**""**苦闷**"，都是从味觉出发而形成的概念投射，都是以负面意味极重的同一味觉"苦"作为出发点，这一消极色彩也保留在投射完成后的三个隐喻之中。第二个隐喻"**苦痛**"不同于另外两个，它是两个基本感觉的混合体，除了味觉，还有触感"痛"的参与。

七、触觉+味觉+味觉（触觉+味觉）+触觉+触觉

《雷雨》最后一幕（第四幕）周萍与周蘩漪深夜的一段对白充斥了也许是我们语料中最多的通感隐喻，也从而构成目前为止最复杂的通感隐喻复合体：

> **例7**　周　萍　（望着她，忍不住地狂喊出来）哦，我不要你这样笑！（**更重**）不要你这样对我笑！（**苦恼**地打着自己的头）哦，我恨我自己，我恨，我恨我为什么要活着。
> 周蘩漪　（**酸楚**地）我这样累你么，然而你知道我活不到几年了。
> 周　萍　（**痛苦**地）你难道不知道这种关系谁听着都厌恶么？你明白我每天喝酒胡闹就因为自己恨——恨我自己么？
> 周蘩漪　（**冷冷**地）我跟你说过多少遍，我不这样看，我的良心不是这样做的。（**郑重**地）萍，今天我做错了，如果你现在听我的话，不离开家；我可以再叫四凤回来。（《雷雨》，82）

这个语段共有6个通感隐喻，都处于舞台指令中。这6个隐喻的源始域集中在味觉和触觉中，只不过涉及了触觉域的不同方面。其中，"更重"与

"**郑重地**"与触觉中的重量或分量相关，"**冷冷地**"属于触觉的温度范畴，"**苦恼地**"及"**酸楚地**"与味觉相连，而"**痛苦地**"，正如前面讨论的那样，同时涉及了触感和味觉。除了"**更重**""**郑重地**"之外，其余隐喻都不同程度地带有贬义。"重"对我们而言是一个新的源始域，其本意与"轻"相对，表示具体物件"重量大""程度深"（同上：2492），投射到言辞行为域，表示严肃、认真、绝不轻率的言说行为。"更重"与"郑重地"都是如此。

本章小结

 这一章我们着重探讨了两个和两个以上源始域共同协作、相互作用而产生的言辞行为转隐喻复合体。这种复杂的通感隐喻常规性很强，大量存在于我们的日常会话中，只不过我们没有留意罢了。显然，两个以上感觉域构成的概念在认知元素、概念化过程和路径等方面都比单个的感觉形成的概念要复杂，尤其是多个感觉域交互纠缠时，更是如此。这种复合体，既有强式通感与弱式通感的结合（如"**意味深长**"），也有转喻与隐喻的纠缠（如"**刺耳**"）。两个以上感觉域构成的言辞行为转隐喻，往往跳出了词汇范畴，存在于话轮或语篇层面。这使得我们的讨论不得不突破词汇层面，着眼于更大的语言单位。
 这种隐喻复合体往往新奇性强，容易形成前景化或偏离常规的文体效果。这对于强于阐述文本认知机制而弱于或疏于解读文体功能的认知隐喻研究而言，不失为一种扬长补短的新尝试。

第四编结语

由于通感在我们思维及语言中的重要地位以及在认知理论中的意义，还由于以前学界对这一论题的关注有限，我们将通感形成的言辞行为隐喻与其他隐喻区别对待，专门进行了观察。

我们试图回答的问题之一是，在强式隐喻中，低级感觉的隐喻能产性最强，高级感觉的最弱，那么，这种情形是否延续到了以言辞行为为目标域的弱式通感隐喻中？具体而言，在言辞行为的弱式通感隐喻中，低级感觉域出现的频率是否明显高于高级感觉域？换言之，现代汉语戏剧语言支持不支持Ullmann 的判断呢？

我们关注的第二个问题涉及言语行为的评价。源始域即感觉域中的评价倾向是否投射到了目的域即言辞行为域。与之相关，究竟正面评价多还是负面评价多？

第三个问题是，汉语戏剧中，就言辞行为隐喻而言，除了简单隐喻外，是否含有 Yu（2003）在小说中发现的具有新奇特征的复杂的通感隐喻？

我们在这一部分关注了言辞行为隐喻和转喻的主要类型，除了讨论单个感觉转移之外，我们还观察了多个感觉共存、交互而形成的通感隐喻复合结构。下表是各种感觉隐喻的总体情况，各种感觉隐喻数目包含了复合结构中的隐喻：

表　各种感觉形成的言辞行为隐喻数目

感　觉	触觉	味觉	嗅觉	听觉	视觉	总计
表征（词）及出现次数	冷 22 热 22 软 8 硬 25	甜 2 苦 65 酸 33 其他 6	牢骚 6 发牢骚 15	响 10 静 48	色彩 16 维度 4	277
隐喻数	77	106	21	58	20	282
每千字次数	0.118	0.163	0.032	0.089	0.030	0.433

我们由此发现，各种感觉构成的通感隐喻多达 282 个，每千字达到

0.433 次。每个感觉都参与了通感的形成过程。通感既有单个感觉的投射或激活，也有多种感觉的互动而形成的通感复合体，而且通感隐喻遍布于每个剧本。这说明现代汉语戏剧文本中有大量的、多种多样的弱式通感所形成的言辞行为转喻和隐喻。我们暂且可以得出下面的结论：

（1）总体而言，我们的观察基本印证了 Ullmann 和 William 通感隐喻的普遍倾向学说。即在强式隐喻中，低级感觉的挪移性即隐喻能产性最强，高级感觉的最弱。这种情形也基本延续到了以言辞行为为目标域的弱式通感隐喻中。在我们的语料中，表现最突出的源始域是低级感觉触觉（77 例）和味觉（106），每千字次数分别达到了 0.118 和 0.163 次，它们形成的通感隐喻远远大于高级感觉听觉（58 例，每千字 0.089 次）和视觉（20 例，每千字 0.030 次）。

（2）但我们的观察又有不同，即处于最底层的触觉并不是出现频率最强的源始域，而是味觉。其次，嗅觉（21 例，每千字 0.032 次）的能产性也低于比它更高级的听觉。味觉词比西方突出的原委恐怕是中国从孔子时代起就是一个"民以食为天"的国度，食文化绵延流长、丰富多彩。食文化的发达必然造成人们味蕾的敏感与味觉的发达，并更频繁地以此作为参照点去认知、描述其他经验和事物。同时，食文化在汉语文化中的显赫地位也必然促使人们习惯于以食品、味觉作为认知出发点。所以，汉语中通感隐喻中味觉的作用优于西方文化就不足为怪了。而嗅觉域的孱弱一方面因为它与味觉常常难以区分有关，一方面嗅觉范畴的隐喻表征十分单一，只有"牢骚"和"发牢骚"。

（3）绝大部分隐喻都具有负面评价倾向，消极含意是这类隐喻的主流。原委之一是，源始域中的感觉词语中消极词汇多于积极词汇。如触觉域中，尽管"冷"与"热"均衡，各有 22 次，但多数情况下具有褒义的"软"比多数情况下具有贬义的"硬"少了 3 倍多（8∶25）；再如味觉域中，含有明显正面意义的"甜"只有 2 次，其反义词"苦"则多达 65 次，具有负面倾向的"酸"共出现了 33 次。原委之二是，源始域中原来属于消极不良的感觉（冷、苦），几乎无一例外，都在目标域中保持了负面意义（**冷言冷语**、**挖苦**、**诉苦**），原来趋于中性的感觉（如辛、酸）在目标域（"**辛酸**""**酸辛**"）转向趋于负面。这印证了 Salzinger（2003：67 – 68）的断语：感觉本身往往是中性的，但通感隐喻却具有评价倾向性。某些本义完全中立的词汇在隐喻性的使用时立刻不再中立。原因之三是原本令人愉悦的感觉（如甜、热）投射到目标域之后也突变为贬义（"**甜言蜜语**""**亲热**"）。积极正面的感觉投射到言辞行为域时，其正面意义不总是转移到目标域的。实

际上，在我们的语料中，某些正面感觉形成隐喻之后，继续保持正面意义（如"甘甜的话"）和变为消极含义（如"**甜言蜜语**"）的几率相仿。而某些通感的负面用法多于正面用法，如"**亲热**"。

（4）上述隐喻的常规性极强，与其他所谓的常规隐喻一样，随着时间逐渐失去了其原本的新奇性或隐喻特点，成为所谓的死隐喻或日常语言的一部分，我们很难感觉到其基于相似性而建立起来的不同感觉域之间的联系（参阅 Yu，1992：21）。

（5）目标域为言辞行为的弱式通感隐喻，经常以两个感觉域共同构成源始域，如"**冷静**"，同时以触觉和听觉域投射到目标域，而"痛苦"则以触感和味觉两个源始域映射到言辞行为域。从语篇角度而言，还有不少两个以上感觉域的共现。通感隐喻的产生往往是多个不同感觉域共同作用、交互的结果。弱式通感的复合体现象非常普遍，其频率基本上超过了单一感觉域形成的隐喻。这十分类似于 Yu（2003）在小说中发现的具有新奇特征的复杂通感隐喻，正是这类隐喻复合体具有文体学者期待的前景化效果。

（6）与英语和德语中的通感隐喻对比，有同也有异。但需要指出的是，Salzinger（2003）研究的源始域是感觉域，大部分感觉词也与我们相同，但其目标域不限于言辞行为域，而是包括了其他概念域。所以，正常情况下，其隐喻频率都应该大于我们的发现。我们语料中多于西方语言的言辞行为隐喻，在某种程度上，是汉文化和汉语的特殊性所致。

结　　语

我们运用认知转喻、隐喻学说，对现代汉语戏剧中的言辞行为转隐喻进行了甄别、发掘、描述、归类和文体分析。可以说，我们基本上实现了前期规划的目标。即①初步建立了一套言辞行为转隐喻的研究模式，从路径、方法、描述、分析等方面系统性地探索汉语戏剧中这类转隐喻的语言表征、概念化过程以及文体意义；②从汉语角度阐述隐喻、转喻之间的关系，为这一问题提供英语以外的更多语言例证；③揭示言辞行为转隐喻的评价意义，包括人物个性及权势关系在内的文体功能。具体而言，我们回答了研究立项时面临的 6 个问题：

（1）从源始域角度而言，现代汉语戏剧中的言辞行为转喻主要有：以言语器官为源始域构成的转喻、以言语器官特质为源始域构成的转喻、作用于言语器官的动作形成的转喻、器官动作效果作为源始域形成的言辞行为转喻以及非言语器官形成的转喻。其中，以言语器官特质为源始域构成的转喻为数最多，出现频率最高。言语器官"嘴"及"口"参与了绝大部分转喻的形成，非言语器官形成的转喻很少。其次，这类转喻都有隐喻概念**言辞为实物、言辞行为即物理行为**的支持，都是转喻与隐喻纠缠互动的结果。

言辞行为隐喻主要有物理行为隐喻、通感隐喻、容器隐喻以及含有旅行隐喻、冲突、食品和音乐等其他源始域构成的隐喻。其中，物理行为隐喻中的**言辞即具体物件**和**言辞行为即物理行为**、通感隐喻、容器隐喻十分活跃，例子很多，类型丰富。尤其是被认知隐喻学界忽视的物理行为隐喻构成了言辞行为隐喻的主体，而被 Lakoff & Johnson（1980/2003）论及的战争隐喻频率极低，几乎可以忽略不计。

如此众多的源始域参与言辞行为概念的构建，正如 Semino（2005：37）观察的那样，是由于内涵复杂、丰富的言辞行为域，需要多个不同的源始域来构建，一个或少量的源始域难以胜任。当然，这些源始域不是专属于言辞行为域的，它们还被广泛用于其他目标域。而且，这些源始域概念的单打独斗也难以构建繁复的言辞行为，所以，它们的交叉组合及互动便不可避免，便使得概念化方式呈几何倍数扩大。

因此，一方面，即便是简单的概念化过程，转喻有隐喻作为概念基础，隐喻也往往离不开转喻的参与，另一方面，还有许多转喻复合体、隐喻复合体以及转隐喻复合体。所以，正如我们研究的标题所显示的那样，单纯的隐喻或转喻很少见，大部分都是转隐喻结合体。

（2）因此，这类复合体中，除了 Goossens（1995）描述的先转喻、而后在此基础上再形成隐喻这一种路径，还大量存在先隐喻、后转喻情形，许多言辞行为转喻（如典型的转喻"**插嘴**"）都是如此。

（3）在大多数情况下，言辞行为转隐喻都表示消极、负面的情感评价。这是由于，首先源始域中参与概念化过程的负面因素多于正面元素，这些负面元素在目标域中仍然保持了原有评价倾向；其次，许多原本正面的元素投射到（或激活）目标域之后，评价倾向发生了逆转，变为负面含义（如"**甜言蜜语**"）。所以，言辞行为转隐喻大部分传递了否定、消极信息。自然，也传递了言辞行为发出者及戏剧人物的个性信息。

（4）与英语比较，汉语言辞行为隐喻在源始域方面有同亦有异。据 Semino（2005：64），英语中最活跃的源始域依次为 Transfer（转移），Physical Activity（物理性活动）①，Production of Physical Objects（实物产出），Visibility and Visual Representation（可视与视觉表征），Movement（移动）。而汉语频率最高的源始域依次为物理行为、容器、实物；通感隐喻十分活跃，其中形成隐喻最多的前三种感觉为味觉、触觉和听觉，感觉隐喻的数量不亚于非感觉隐喻。英汉两种语言都十分依赖物理性活动和身体来构成言辞行为隐喻。英语中的转移、物理性活动、实物产出都是实物的物理性运动，这与汉语类似。但不同也很明显：汉语中的容器隐喻和通感隐喻比英语要丰富，尤其是通感中的味觉和触觉非常活跃；英语中有少量的容器隐喻，但通感隐喻几乎没有。

（5）与 Jing-Schmidt（2008）依据汉语词典语料比较，两个语料库中的转喻与隐喻类型大部分相同。不同之处是，戏剧语料库中的容器隐喻和通感隐喻是词典语料中缺乏的，转喻中器官本身作为源始域的情况 Jing-Schmidt 没有论及。在我们的语料中，参与这种转喻的言辞器官绝大多数为"嘴"，其同义词"口"也出现过，其次为"舌"，而其他器官词（如"牙""唇"等）完全绝迹。这与我们事先的估计不一致，也与 Jing-Schmidt（2008：270）的发现有较大出入。Jing-Schmidt（2008）也发现"嘴"在转喻形成过程中作用非常突出，但其他言语器官"牙""唇"也在转喻中有所作为。

① 物理性活动是我们的归纳，事实上，Semino（2005，2006）将 Physical Activity 一分为四：Physical Aggression，Physical Proximity，Physical Pressure，Physical Support。

Jing-Schmidt（2008）主要聚焦于转喻与隐喻类型，没有具体隐喻或转喻的数量统计。她观察到的转喻、隐喻各占 50%。但在我们语料中，转喻有 99 例，一般隐喻 210 例，通感隐喻 282 例，隐喻数量是转喻的数倍。原因之一是，除了 Jing-Schmidt（2008）关注的 4 种隐喻（源始域分别为物理行为、容器、战争和食品）之外，我们还发现了通感隐喻，以及旅行、音乐、交换作为源始域形成的隐喻。

此外，就情感评价角度而言，我们与 Jing-Schmidt（2008）的出入很大。根据我们的统计，语料中情感评价褒义只有 6.3%，贬义多达占 86.1%，中性评价为 5.2%，其他占 2.4%。这与 Jing-Schmidt（2008）的观察大相径庭。她的讨论对象中褒义、贬义和中性评价的比例分别为 16.2%，49.3% 和 34.5%。褒义占了一定比例，中性评价也不容忽视，贬义不到 50%。

需要说明的是，我们的语料都有充分的人物和语境信息，而 Jing-Schmidt（2008）则没有。所以，她讨论的评价全是独立于语境的，而我们考虑了依赖语境的评价。其次，这一差异与剧本主题相关。我们的剧本大多属于悲剧性的，多关乎人性之恶、命运不济，美好的东西被摧残、毁坏。我们语料原本使用的正面转喻和隐喻就少于一般情况①。由于主题以及语境的缘故，本来中性的概念化过程，也转变为负面评价，如"**铁嘴**""**嘴强身子弱**"等等。

当然，正如我们在第五章指出的那样，这与两个研究使用的语料不同相关。Jing-Schmidt（2008）的研究基于汉语词典，而那些词典不是基于语料库的，只反映某些说法的存在，而不说明那些说法的使用频率。而戏剧文本更接近于真实语言，更接近于反映这些表达的使用频率。同时，也可能与本研究语料的语类和容积有关。戏剧语言是最接近于自然会话的文学语类，与书面语的出入较大，也与 Jing-Schmidt（2008）所使用的词典词条不同。一般而言，词典收录词条兼顾了书面语与口头语言，但倾向于以书面语为主。其次，本研究的语料容积不大，检索得到的分析对象还远不是穷尽性的。所以，上述发现在某种程度上揭示了现代汉语戏剧文本中以言语器官特质为源始域形成言辞行为转喻的某些特征。我们的结论也不一定适用于诗歌、小说及其他书面语。

（6）最后，汉语中简单、基本的转喻、隐喻如何发展、进化为创造性的复杂转隐喻？是否如 Lakoff & Turner（1989）所说的主要以综合、修饰、拓展为路径？综合是否仍然是最主要的加工方式？

① 这与我们的另一个观察一致（司建国，2011）。在《北京人》中，表示"好"与正面的"上"远逊于表示"不好"与负面的"下"。

我们发现，许多所谓的简单、基本转喻和隐喻或者其表征实际上不那么简单，因为它司时涉及了转喻和隐喻两个不同类型的概念化过程（如"**插嘴**"）。如果两个以上（包括两个）概念化过程就算复杂结构的话，转隐喻复杂结构比我们估计的要频繁得多，简单的转喻或隐喻要少得多。通感隐喻中这类复合结构比例高于其他概念化方式。但总体而言，戏剧文本中言辞行为转喻和隐喻复合体的比率低于小说（参见司建国，2015b，2016）。

除此之外，我们的观察与 Lakoff & Turner（1989）的论断基本一致。转隐喻复合体主要通过综合、修饰、拓展而形成，其中综合是最主要的加工方式。

言辞行为转喻和隐喻属于元语言范畴。从认知角度出发，国内外对汉语中这一语言现象的论述目前只有两例。Jing-Schmidt（2008）依据汉语词典材料对现代汉语中的大部分言辞行为转喻和隐喻作了较为全面的观察。张雁（2012）则从历时演变视角，以"嘱咐"类动词为对象，论证了一个极为重要的概念基础：言辞行为即物理行为。而这一隐喻被我们的语料证明是汉语中言辞行为隐喻中出现最频繁、隐喻能产性最强的，远远超出了著名的同属言辞行为范围的争论即战争等其他隐喻。

相对于这两个研究，我们的探讨首先是基于特定文学语类（现代汉语戏剧）语料库的，既记录了言辞行为转喻和隐喻在真实语言中的真实状态，又涉及了语境、情感评价等维度，揭示了这类隐喻与文本文体特征的关联。

所谓言辞行为，不止是关于人们的言语内容，而主要关注言语方式。说话方式（如何说的）往往与感情因素纠缠在一起。会话分析或语用学模式的戏剧文体研究证明，话语的意义、戏剧人物个性、戏剧意义等等，不止取决于戏剧人物的台词，还取决于会话模式和机制。言辞行为转喻与隐喻，正是关于人们言辞及言辞行为的概念化认知。

在观察戏剧文本时，我们讨论的对象绝大部分不是人物台词，不是他们说了什么，而是舞台指令中对于人物言辞或言辞行为的描述，是他们如何说的。因此，我们发现，除了话语结构学说、毗邻对理论、言语行为理论，以及礼貌原则、合作原则、面子学说等会话分析工具之外，言辞行为转隐喻理论也提供了描述会话机制、揭示会话意义、探索戏剧文体功能的有效途径。而且，它还比这些传统会话分析模式多了认知元素，多了思维理据。

与之相关，更为重要的是，言辞行为转隐喻克服了一般认知隐喻学说弱于描述会话的对话性和交互性的短板，能够对会话以及戏剧文本的这一特点进行认知意义上的阐释。我们之前认知隐喻路径的戏剧讨论（司建国，2014）说明，隐喻理论用于戏剧分析，最大的缺陷是难以体现戏剧的对话

特性，而对话性是戏剧文本的最显著特征，是它与其他文学及非文学语类的根本区别。所谓会话的对话性指会话起码是由两个人参与的合作性言语活动，正常情况下，有问就有答，有来言就有去语，会话双方互为前提、相互照应。对话性不仅体现在其典型的毗连对或三段式的话语结构，还在于言谈"对话性"的标志之一是交际双方的话语、相互限制、相互决定（巴赫金，1998；司建国，2005a：42）。言辞行为转隐喻合理吸收了会话理论因素，聚焦于言说方式，将对话性和交互性纳入观察视野，对戏剧的会话模式给予了充分的描写和分析。所以，言辞行为转隐喻不失为会话及戏剧文体研究的有效工具，将隐喻学说原来的弱项变为了现在的强项，并拓展了认知隐喻理论的应用范围。

关于转喻与隐喻的关系，以及我们的标题为何使用"转隐喻"而非传统的"隐喻、转喻"的说法？我们在第一章有所论及。在此我们想再次强调。

首先，越来越多的研究表明，从认知、思维角度而言，转喻是更基本、更普遍的概念化方式，许多隐喻都以转喻为基础。而亚里士多德以来的传统观点认为隐喻的作用远大于转喻，甚至 Lakoff 等隐喻革命的倡导者们也继承了这一看法，在 20 世纪 90 年代以前，隐喻几乎包括了转喻甚至所有修辞性（figurative）思维和表征。学界对隐喻的关注是压倒性的。所以，转喻一直处于隐喻的阴影之下。

其次，就两者关系而言，近年来学界趋于认为，两者并非截然不同，而是存在紧密联系，存在连续体关系，有人甚至建议以底层的邻近性、相似性等概念和提法取代上层的转喻、隐喻概念（Barnden，2010）。而且，在两者的联系和互动中，转喻往往起了更基础的作用，就我们的语料来看，以转喻为基础形成的隐喻，要多于以隐喻为基础形成的转喻。

最后，纯粹的隐喻和转喻不多，许多概念化过程既有转喻，又有隐喻，两者的交互及互动不但在日常简单的思维活动和语言中出现，也使许多复杂认知得以实现。转隐喻现象比我们估计的频率要高出许多，它对于思维、语言及文本研究的意义比我们估计的要大得多。

基于上述因素，我们使用"转隐喻"来取代"隐喻、转喻"说法。采用这一相对主义的提法并非要完全否定两者的固有区别，而是为了更客观、真实地反映思维和语言现实，尤其是引起人们对于两者互动和联系的充分重视。

此外，词汇隐喻意义形成的时间节点问题。隐喻理论认为，字面义（literal meaning）之外的所有引申义都是隐喻义。字面义即单词或字的原始

义或本义。但事实上，我们普遍认为的本义，在很大程度上，都不是严格意义上的原始义或本义，而是引申义即隐喻义。其中的关键是时间节点，即从何时算起。许多隐喻从现代汉语角度而言是某个字的本义，但追根溯源往前看，从古汉语视角甚至从近代汉语角度看，它又是引申义即隐喻义。这意味着，许多隐喻的出发点本身就是隐喻，有些甚至经过了数次引申，建立在多个隐喻之上。因此，对于不少转喻和隐喻而言，所谓的源始域并非严格意义上的源始域，而是目标域。所以，字面义与隐喻义也是相对的，关键是本义从何时算起。笼统而言，可以从现代汉语和古代汉语来划分，但细究起来，还可以从古汉语及现代汉语不同的演变时期探究。但可能的问题是，除了现代汉语之外，古汉语的不同时期有清晰的起始时间吗？词汇意义有按这种时间界限的清晰描述吗？这恐怕大大超出了隐喻学或文体学的研究领域，需要历史语言学等方面的协同合作。

我们的讨论涉及的不少特定的转隐喻出现频率很高，在某一剧本或者在戏剧的某个片段反复出现。这被认为是文学文本作者惯用的技巧。首先，这样使用转隐喻十分有效。可以促进文本的理解，加快文本信息处理速度并凸显某种意象和信息。鉴于特定语段中某个转隐喻重复使用的文体功效，许多作家便通过此法来融合和凸显作品的主题（Sulliven, 2013: 77-94）。

我们希望，我们的讨论可以丰富文体学的理论视角，对现代汉语戏剧作品的文体分析、翻译研究起到启示作用；对自然会话以及其他语类中转隐喻的产出和理解，对于增强交际者转隐喻意识、提高语言交际能力，以及转隐喻的中英互译具有直接借鉴意义。

某种程度上，我们的讨论与 Lakoff & Turner（1989）的逆向而行。两位大家论述的始于文学隐喻，终于常规隐喻，显示两者之同，凸显了常规隐喻的基础性和普遍性。我们则逆行，始于常规、简单的转喻和隐喻，终于转隐喻（即文学隐喻），显示两者之异以及文学隐喻的力量（文体功效），试图打通常规隐喻向文学隐喻、简单转喻向复杂转喻的通道，解释文学隐喻、转喻何以超越日常隐喻和转喻。如此，有望扩大认知隐喻、转喻理论对文体研究的照应范围，增强这一理论的文体学解释力，改变认知隐喻、转喻模式文体研究的颓势（司建国，2015a）。

限于语料库的容积，以及言辞转喻、隐喻识别的主观性以及统计方法，我们的研究还远不是穷尽性的，还无法与国内外的相关研究作严格意义上的对比。除此之外，今后的研究可以更精细地聚焦于某种或某个言辞行为转喻、隐喻，并进行一定规模的评价方面的实证调查，消除研究者主观判断的偏差。

参 考 书 目

Adel, A. Metonymy in the semantic field of verbal communication: A corpus-based analysis of WORD [J]. *Journal of Pragmatics*, 2014 (67): 72 – 88.

Allan, K. Metalanguage & object language [A]. In K. Brown et al. (eds.), 2006/2008, Vol. 8: 31 – 32.

Austin, J. L. *How to Do Things with Words* [M]. Oxford: Oxford University Press, 1962.

Bakhtin, M. *Dialogic Imagination* [C]. Ed. M. Holquist. Trans. C. Emerson & M. Holquist. Austin and London : University of Texas Press, 1981.

Barnden J. A. Metaphor and metonymy: Making their connections more slippery [J]. *Cognitive Linguistics*, 2010, 21 (1): 1 – 34.

Bennison, N. Accessing character through conversation: Tom Stoppard's Professional Foul [A]. In Culpeper et al. (eds.), 1998: 67 – 82.

Bierwiazconek, B. *Metonymy in Language, Thought and Brain* [M]. Sheffield: Equinox, 2013.

Benczes, R. et al. (eds.). *Defining Metonymy in Cognitive Linguistics: Towards a Consensus View* [C]. Amsterdam: John Benjamins, 2011.

Biber, D. et al. *Longman Grammar of Spoken and Written English* [Z]. Pearson Education LTD., 1999.

Bierwiazconek, B. *Metonymy in Language, Thought and Brain* [M]. Sheffield: Equinox, 2013.

Bowdle, B. & D. Gentner. Metaphor Comprehension : From Comparison to Categorization [A]. In M. Hahn & S. C. Stoness (eds.). *Proceedings of the Twenty-First Annual Conference of the Cognitive Science Society* [C]. London: Psychology Press, 1999: 90 – 95.

Bowdle, B. & D. Gentner. The career of metaphor [J]. *Psychological Review*, 2005, (112): 193 – 216.

Brône, G. & J. Vandaele (eds.). *Cognitive Poetics: Goals, Gains, and Gaps* [C]. Berlin: Mouton de Gruyter, 2009.

Brown, K. et al. (eds.). *Encyclopedia of Language and Linguistics* [Z]. Oxford/上海: Elsevier/上海外语教育出版社, 2006/2008.

Bussmann, H. et al. *Routeledge Dictionary of Language and Linguistics* [Z]. London: Routeledge, 1996.

Busses, B. & D. McIntyre. Language, literature and stylistics [A]. In McIntyre & Busse (eds.), 2011/2014: 3 – 14.

Cameron, L. *Metaphor in Educational discourse* [M]. London: Continuum, 2003.

Cameron, L. & R. Maslen. Preface [P]] In L. Cameron & R. Maslen (eds.). *Metaphor Analysis: Research Practice in Applied Linguistics, Social Sciences and the Humanities* [C]. London: Equinox, 2010: Vii-Viii.

Classen, C. *World of Sense: Exploring the Senses in History and across Cultures* [M]. London: Routledge, 1993.

Coulthard, M. *An Introduction to Discourse Analysis* [M]. New York: Longman, 1985.

Croft, W. & A. Cruse. *Cognitive Linguistics* [M]. Cambridge: Cambridge University Press, 2004.

Culpeper, J. (Im) politeness in dramatic dialect [A]. In Culpeper et al. (eds.), 1998: 83 – 95.

Culpeper, J. *Language and Characterization: People in plays and Other Texts* [M]. Harlow: Longman, 2001.

Culpeper, J. A cognitive approach to characterization: Katherina in Shakespeare's *The Taming of the shrew* [J]. *Language and Literature*, 2000, 9 (4): 291 – 316.

Culpeper, J. M. Short & P. Verdonk (eds.). *Exploring the Language of Drama: From Text and Context* [C]. London: Routledge, 1998a.

Culpeper, J. M. Short, P. Verdonk. Introduction [J]. In Culpeper, Short & Verdonk (eds.), 1998b: 1 – 5.

Deignan, A. *Metaphor and Corpus Linguistics* [M]. Amsterdam: John Benjamins, 2005.

Dorst, A. D. More or different metaphors in fiction: across-register comparison [J]. *Language and Literature*, 2015, 24 (1): 3 – 22.

Fiksdal, S. Metaphorically speaking: Gender and person [J]. *Language Sciences*, 1999 (21): 345–354.

Fludernik, M. D. Freeman & M. Freeman. Metaphor and Beyond: an introduction [J]. *Poetics Today*, 1999, 20 (3): 383–396.

Fraser, B. The interpretation of Novel metaphors [A]. In A. Ortony (ed.). *Metaphor and thought.* Cambridge: Cambridge University Press, 1979: 172–185.

Freeman, D. C. "According to my bond": *King Lear* and re-cognition [A]. In J. J. Weber (ed.). *The stylistic reader: from R. Jacobson to the present* [C]. London: Arnold, 1996: 280–298.

Freeman, D. C. "Catch (ing) the nearest way": *Macbeth* and cognitive metaphor [J]. In Culpeper, Short & Verdonk (eds.), 1998: 96–111.

Freeman, D. C. The rack dislimns: Schema and Metaphorical Pattern in *Antony and Cleopatra* [J]. *Poetics Today*, 1999, 20 (3): 443–460.

Freeman, M. Poetry and the scope of metaphor: Towards a cognitive theory of literature [A]. In A. Baecelona (ed.). *Metaphor and Metonimy at the Crossroad* [C]. Berlin: Mouton de Gruyter, 2000: 253–281.

Freeman, M. The Aesthetics of Human Experience: Minding, Metaphor, and Icon in Poetic Expression [J]. *Poetics Today*, 2011, 32 (4): 717–752.

Gavins, J. & G. Steen. (eds.). *Cognitive Poetics in Practice* [C]. London: Routeledge, 2003.

Gibbs, R. W. *The Poetics of Mind: Figurative Thought, Language, and Understanding* [M]. Cambridge: Cambridge University Press, 1994.

Gibbs, R. W. Jr. *The Cambridge Handbook of Metaphor and Thought* [C]. Cambridge: Cambridge University Press, 2008.

Gibbs, R. W. Jr.. The strengths and weaknesses of Conceptual Metaphor Theory: a view from cognitive science [A]. 束定芳. 隐喻与转喻研究 [C]. 上海: 上海外语教育出版社. 2011: 45–64.

Gibbs, R. W. Jr. & J. E. Lonergan. Studying metaphor in discourse: some lessons, challenges and new data [A]. In Musolf A. and J. Zinken (eds.). *Metaphor and Discourse* [C]. New York: Palgrave Macmillan, 2009: 251–261.

Glucksberg, S. & B. Keysar. Understanding metaphorical comparisons: Beyond similarity. *Psychological Review.* 1990 (97): 3–18.

Goatly, A. *The language of Metaphors* [M]. London: Routeledge, 1997.

Goksecu, B. S. Comparison, categorization, and metaphor comprehension [J]. *Mind and Language*, 2010, 26 (4): 567 – 572.

Goossens, L. Metaphtonymy: the interaction of metaphor and metonymy in figurative expressions for linguistic action [A]. In Goossens et al (eds.), 1995: 159 – 176.

Goossens, L. et al. (eds.). *By word of mouth: Metaphor, metonymy and linguistic action in a cognitive perspective* [C]. Amsterdam: John Benjamins, 1995.

Grady J. E. *Foundations of meaning: Primary metaphors and primary scenes* [D]. Berkeley: University of California at Berkeley, 1997.

Halliday, M. A. K. *Explorations in the Functions of Language* [M]. London: Edward Arnold, 1973.

Halliday, M. A. K. *An Introduction to Functional Grammar* [M]. London: Edward Arnold, 1994.

Halliday, M. A. K. & C. Matthessen. *An Introduction to Functional Grammar* [M]. London: Edward Arnold, 2004.

Haser, V. *Metaphor, Metonymy, and Experientialist Philosophy: Challenging Cognitive Semantics* [M]. Berlin: Mouton de Gruyter, 2005.

Herman, V. *Dramatic Discourse: Dialogue as interaction in plays* [M]. London: Routeledge, 1995.

Hopper, P. J. & S. A. Thompson. Transitivity in Grammar and Discourse [J]. *Language*, 1980, 56 (2): 51 – 99.

Hunston, S. & G. Thompson. (eds.). *Evaluation in Text: Authorial Stance and the Construction of Discourse* [C]. Oxford: Oxford University Press, 2000.

Jacobson, R. Closing statement [A]. In J. J. Weber (ed.). *The Stylistics Reader: From Roman Jacobson to the Present* [C]. London: Arnold, 1996: 10 – 35.

Jing-Schmidt, Z. Much mouth much tongue: Chinese metonymies and metaphors of verbal behavior [J]. *Cognitive Linguistics*, 2008 (2): 241 – 282.

Kosecki, K. (ed.). *Perspectives on Metonymy* [C]. Berlin: Peterlang, 2007.

Kovecses, Z. *Metaphor in Culture: Universality and Variation* [M]. Cambridge: Cambridge University Press, 2005.

Kovecses, Z. Metaphor, culture, and discourse: the pressure of coherence [A]. In Musolf A. and J. Zinken (eds.). *Metaphor and Discourse* [C]. New York: Palgrave Macmillan, 2009: 11 – 24.

Kronfeld, C. Novel and Conventional Metaphors: A Matter of Methodology [J]. *Poetics Today* 1980/81. 2 (1b): 13 – 24.

Lai, V. T., T. Curran & L. Menn. Comprehending conventional and novel metaphors: An ERP study [J]. *Brain Research*, 2009 (1284): 145 – 155.

Lakoff, G. The contemporary theory of metaphor [A]. In A. Ortony (ed.). *Metaphor and Thought* [C]. Cambridge: Cambridge University Press, 1993: 202 – 251.

Lakoff, G. & M. Johnson. *Metaphors We Live by* [M]. Chicago: Chicago University Press, 1980/ 2003.

Lakoff, G. & M. Johnson. *Philosophy in the Flesh* [M]. New York: Basic Books, 1999.

Lakoff, G. & M. Turner. *More than Cool Reasons: A Field Guide to Poetic Metaphor* [M]. Chicago: The University of Chicago Press, 1989.

Leech, G. N. *Language in Literature: Style and Foregrounding* [M]. New York: Pearson Longman, 2008.

Leech, G. N. & Short, M. *Style in Fiction: A Linguistic Introduction to English Fictional Prose* [M]. London: Longman, 1981.

Levinson, S. C. *Pragmatics* [M]. Cambridge: Cambridge University Press, 1983.

Low, G. Validating metaphoric models in applied linguistics [J]. *Metaphor & Symbol*, 2003, 14 (2): 129 – 148.

Muller, C. Metaphors Dead or Alive, Sleeping or Waking: A Dynamic View [M]. Chicago: University of Chicago Press, 2008.

Mashal, N. & M. Faust. Conventionalization of novel metaphors: A shift in hemispheric asymmetry [J]. *Laterality*, 2009, 4 (6): 573 – 589.

Maurer, D. Neonatal synaesthesia: Implications for the processing of speech and faces [A]. In B. De Boysson-Bardies et al. (eds.). *Developmental Neurocognition: Speech and Face Processing in the First Year of Life* [C]. Bordrecht: Kluwer Academic Publishers. 1993.

Mclntyr, D. The year's book on stylistics [J]. *Language and Literature*, 2012, 21 (4): 402 – 415.

Mclntyre. D. & B. Busse (eds.). *Language and Style* [C]. Basingstoke/北京: Palgrave Macmillan/外语教学与研究出版社, 2010/2014.

Mclntyre. D. & J. Culpeper. Activity types, incongruity and humor in dramatic dis-

course [A]. In D. McIntyre & B. Busse (eds.), 2010/2014: 145 – 161.

Meltzoff, A. & R. Borton. Intermodal matching by human neonates [J]. *Nature*, 1979 (282): 403 – 404.

Miller, G. A. Images and models, similes and metaphors. In A. Ortony (ed.). *Metaphor and thought*. Cambridge: Cambridge University Press, 1979: 202 – 253.

Muller, C. Metaphors Dead or Alive, Sleeping or Waking: A Dynamic View [M]. Chicago: University of Chicago Press, 2008.

Online Etymology Dictionary [Z] http: //www. etymonline. com/index. php? allowed_in_frame = 0&search = interrupt&searchmode = none accessed on May 15, 2014.

Panther, K. U. & G. Radden. *Metonymy in Language and Thought* [C]. Amsterdam: John Benjamin's, 1999.

Panther, K. U. & L. Thornburg. *Metonymy and Pragmatic Inferencing* [C]. Amsterdam: John Benjamin's, 2003.

Pauwels, P. & A. M. Simon-Vandenbergen. Body parts in linguistic action: Underlying schemata and value judgment. In Goossens et al. (eds.), 1995: 35 – 70.

Peirsman, Y. & D. Geeraerts. Metonymy as a Prototypical Category [J]. *Cognitive Linguistics*, 2006 (3): 269 – 316.

Quirk, R. et al. *A Grammar of Contemporary English* [M]. London: Longman, 1985.

Radwafiska-Williams, J. & M. K. Hiraga. Introduction: Pragmatics and poetics: Cognitive metaphor and the structure of the poetic text [J]. *Journal of Pragmatics*, 1995, 24 (6): 579 – 584.

Ramachandran, V. & E. Hubbard. Synaesthesia—A window into perception, thought and language [J]. *Journal of Consciousness Studies*, 2001 (8): 3 – 34.

Richards, J. C. et al. *Longman Dictionary of Language Teaching & Applied Linguistics* [Z]. London: Longman, 1992.

Rozik, E. Speech act metaphor in theater [J]. *Journal of Pragmatics*, 2000 (32): 203 – 18. 2 (2000) 218

Ruis de Mendouza, F. J. & L. P. Hernandez. The contemporary theory of metaphor, myths, developments and challenges [J]. *Metaphor & Symbol*, 2011

(26): 161-185.

Sacks, H. et al. A Simplest Systematics for the Organization of Turn-Taking for Conversation [J]. *Language*, 1974, 50 (3): 696-735.

Salzinger, J. The sweet smell of red: an interplay of synaesthesia and metaphor in language [J]. *Metaphoric. De.*, 2010, 18: 57-91.

Scanlan, D. *Reading Drama* [M]. Mountain View: Mayfield Publishing Company, 1988.

Semino, E. The metaphorical construction of complex domains: the case of speech activity in English [J]. *Metaphor and Symbol*, 2005 (1): 35-70.

Semino, E. A corpus-based study of metaphors for speech activity in British English [A]. In S. T. Gries & A. Stefanowitsch (eds.). *Corpora in Cognitive Linguistics: Conceptual Metaphors* [C]. Amsterdam: John Benjamins Publishing Company, 2006: 36-62.

Semino, E. *Metaphor in Discourse* [M]. Cambridge: Cambridge University Press, 2008.

Semino, E. & G. Steen. Metaphor in literature [A]. In R. W. Jr. Gibbs (ed.), 2008: 232-246.

Short, M. From dramatic text to dramatic performance [A]. In J. Culpeper et al. (eds.)., 1998: 6-18.

Simon-Vandenbergen, A. M. Speech, music and dehumanisation in George Orwell's Nineteen *Eighty Four*: A linguistic study of metaphors [J]. *Language and Literature*, 1993, 2 (3): 157-182.

Simon-Vandenbergen, A. M. Assessing linguistic behavior: A study of value judgments [A]. In Goossens et al. (eds.), 1995: 71-124.

Steen, G. From linguistic to conceptual metaphor in five steps [A]. In Gibbs, W. & G. Steen (eds.). *Metaphor in Cognitive Linguistics* [C]. Amsterdam, 1999: 57-77.

Steen. G. Metaphor: Stylistic approach [A]. In K. Brown et al. (eds.), 2006/2008, Vol. 8: 51-57.

Steen, G. Three kinds of metaphors in discourse: a linguistic taxonomy [A]. In Musolf A. and J. Zinken (eds.). Metaphor and Discourse [C]. New York: Palgrave Macmillan, 2009: 25-39.

Steen G. J. et al. A Method for Linguistic Metaphor Identification [M]. Amsterdam: John Benjamins, 2010.

Stockwell, P. *Cognitive Poetics* [M]. London: Routeledge, 2002.

Sullivan, K. One metaphor to rule them all? "Objects" as test of characters in the Lord of Rings [J]. *Language and Literature*, 2013, 22 (1): 77 – 94.

Sweetser, E. *From Etymology to Pragmatics: Metaphorical and Cultural Aspects of Semantic Structure* [M]. Cambridge: Cambridge University Press, 1990.

Thompson, G. & S. Hunston. Evaluation in Text [A]. In K. Brown et al. (eds.), 2006/2008, Vol. 4: 305 – 312.

Turner, M. *Death is the Mother of Beauty: Mind, Metaphor, Criticism* [M]. Chicago: University of Chicago Press, 1987.

Turner, M. *The Literary Mind* [M]. Oxford: Oxford University Press, 1996.

Turner, M. Compression and representation [J]. *Language and literature*, 2006, 15 (1): 17 – 27.

Tsur, R. *On Metaphoring* [M]. Jerusalem: Israel Science Publishers, 1987.

Tsur, R. Oceanic'dedifferentiation and poetic metaphor [J]. *Journal of Pragmatics*, 1988, 12 (5): 711 – 724.

Tsui, A. B. M. *English Conversation* [M]. Cambridge: Cambridge University Press, 1994.

Tsur, R. *Toward a Theory of Cognitive Poetics* [M]. Amsterdam: North Holland, 1992.

Turner, M. Preface [P]. *The Literary Mind* [M]. Oxford: Oxford University Press, 1996.

Ullmann, S. *Language and style* [M]. Oxford: Basil Blackwell, 1964.

Ungerer, F. & H. J. Schmid. *An Introduction to Cognitive Linguistics* [M]. London: Addison Longman, 1996.

Van Peer. W. & J. Hakemulder. Foregrounding [A]. In K. Brown et al (eds.). Encyclopedia of Language & Linguistics [Z]. Oxford/上海: Elsevier/上海外语教育出版社, 2006/2008: 546 – 560.

Weber, J. J. Three modes of power in David Mamet's Oleanna [A]. In Culpeper et al. (eds.), 1998: 112 – 127.

Webster's Encyclopedic Unabridged Dictionary of the English Language [Z] New York: Gramercy Books. 1996.

Werning, M. et al. *The Cognitive Accessibility of Synaesthetic Metaphors* [M]. http://www.ruhr-unibochum.de/mam/phil-lang/content/cogsci2006b.pdf. Accessed on June, 16, 2014.

William, J. Synaesthetic adjectives, a possible law of semantic change [J]. *Language*, 1976 52 (2): 461 – 478.

Wojciechowska, S. *Conceptual Metonymy and Lexicographic Representation* [M]. Frankfurt: Peter Lang, 2012.

Yu, N. A possible semantic law in synesthetic transfer: evidence from Chinese [J]. *SECOL Review*, 1992, 16 (1): 20 – 40.

Yu, N. Synesthetic metaphor: A cognitive perspective [J]. *Journal of Literary Semantics*, 2003 (32): 19 – 34.

Zinken, J. & A. Musolf. A discourse-centered perspective on metaphorical meaning and understanding [A]. In Musolf A. and J. Zinken (eds.). *Metaphor and Discourse* [C]. New York: Palgrave Macmillan, 2009: 1 – 8.

巴赫金. 巴赫金全集（1 – 6）（中译本）[M]. 钱中文主编. 石家庄: 河北教育出版社, 1998.

巴赫金. 陀思妥耶夫斯基诗学问题 [M]. 白春仁, 顾亚铃, 译. 上海: 三联书店, 1988.

曹禺. 北京人 [Z]. 北京: 人民文学出版社, 2004.

曹禺. 日出 [Z]. http://bbs.cubefrance.com/simple/index.php?t25737.html. 2013 年 12 月 12 日读取.

曹禺. 原野 [Z]. http://bbs.cubefrance.com/simple/index.php?t25737.html. 2013 年 12 月 12 日读取.

丁尔苏. 重建隐喻与文化的联系 [J]. 外国语言文学, 2009 (4): 217 – 227.

方颖. 舞台指令视角下话语对语境的顺应：《推销员之死》个案分析 [J]. 河海大学学报（哲学社会科学版）, 2013 (3): 86 – 89.

封宗信. 文学语篇的语用文体学研究 [M]. 北京: 清华大学出版社, 2002.

谷衍奎. 汉字源流字典 [Z]. 北京: 华夏出版社, 2003.

郭先珍, 等. 常用褒贬义词语详解词典 [Z]. 北京: 商务印书馆, 1996.

湖北大学古籍研究所. 汉语成语大词典 [Z]. 北京: 中华书局, 2002.

胡壮麟. 认知隐喻学 [M]. 北京: 北京大学出版社, 2004.

金娜娜. 言语动词的隐喻性评价研究 [M]. 广州: 中山大学出版社, 2009.

赖声川. 暗恋桃花源 [Z]. http://blog.tianya.cn/blogger/post_show.asp?BlogID = 883456 & PostID = 9926409. 2013年2月25日读取.

老舍. 茶馆 [Z]. http://wenku.baidu.com/link?url = UAd6ZdSkTkRTKuMJQ6MkBLTjN_JbclZ nqrpJmorjSUwdEcR8Gbq1XpwBNgTd420tpm30bbScmgwO-

KWQWIr0eELhcGp0tRa3L – 63F4KNITq. 2013年2月4日读取.

老舍. 西望长安［Z］. http：//www. douban. com/group/topic/1564618. 2013年2月25日读取.

老舍. 龙须沟［Z］. http：//www. soso. com/q？w = www. douban. com&cin = Puo9LvbJC069J64JbSMaK5 0C1w83tOo6&cid = tb. er&unc = x4004431. 2013 年 3 月 5 日读取.

李东华. 戏剧舞台指令的语用文体研究［M］. 北京：科学出版社，2007.

李福印. 概念隐喻理论和存在的问题［J］. 中国外语，2005，(3)：21 – 28.

刘海平，等. 英美戏剧：作品与评论［Z］. 上海：上海外语教育出版社，2004.

刘世生，朱瑞青. 文体学概论［M］. 北京：北京大学出版社，2006.

刘正光. 认知隐喻理论的缺陷［J］. 外语与外语教学，2001 (1)：25 – 29.

刘正光. 论转喻与隐喻的连续体关系［J］. 现代外语，2002，(1)：61 – 70.

宁一中. 论巴赫金的言谈理论［J］. 外语教学与研究，2000，3：169 – 75

潘耀明. 不再是《傅雷家书》的小孩子：傅雷谈演奏艺术及东西文化［A］. 见潘耀明. 字游：大家访谈录［Z］. 北京：人民日报出版社，2014：315 – 27.

彭懿，白解红. 通感认知新论［J］. 外语与外语教学，2008 (1)：14 – 17.

钱钟书. 通感［A］. 见钱钟书. 七缀集（修订本）［Z］. 上海：上海古籍出版社，1985.

沈家煊. 外教社认知语言学丛书总序［F］. 何自然，等. 认知语用学：言语交际的认知研究［M］. 上海：上海外语教育出版社，2006.

束定芳. 隐喻学研究［M］. 上海：上海外语教育出版社，2000.

束定芳. 隐喻与转喻研究［C］. 上海：上海外语教育出版社，2011a.

司建国. 系统功能语言学与小说文体研究［M］. 广州：暨南大学出版社，2004.

司建国. "面试"会话模式分析及其对会话策略教学的启示［J］. 中国外语，2005a (3)：41 – 44.

司建国. 会话分析理论对中国戏剧研究的启示——礼貌原则映射下的《雷雨》的戏剧冲突［J］. 西北师大学报（社会科学版）2005b (3)：47 – 51.

司建国. 犯罪小说的功能主义解读［J］. 天津外国语学院学报，2005c (3)：42 – 46.

司建国. 话语结构学说视角下《沉默侍者》中的人物权势关系［J］. 天津外国语学院学报，2006（3）：42－46.

司建国. 沉默的交际功能和文体特征［J］. 广东外语外贸大学学报，2007（6）：51－55.

司建国. 话语结构角度解读《雷雨》的戏剧冲突［J］. 北京第二外国语学院学报，2008（2）：25－30

司建国. 认知隐喻、转喻维度的曹禺戏剧研究［M］. 广州：中山大学出版社，2014.

司建国. 论认知隐喻路径文体研究的式微及对策［J］. 外国语，2015a（4）：12－20.

司建国. 认知视角中的言辞行为转喻复合体［J］. 现代外语，2015b（6）：751－761.

司建国. 认知视角中的言辞行为隐喻复合体——以莫言小说为例［A］. 吴显友主编，文体学论丛（4）. 上海：上海外语教育出版社，2016：84－98.

田汉. 名优之死［Z］. http：//www. douban. com/group/topic/2892198. 2013年3月11日读取.

汪少华. 通感 联想 认知［J］. 现代外语，2002（2）：187－194.

汪少华，徐键. 通感与概念隐喻［J］. 外语学刊，2002，(3)：91－94.

王寅. 认知语言学［M］. 上海：上海外语教育出版社，2007.

王志红. 通感隐喻的认知阐释［J］. 修辞学习，2005（3）：59－61.

文旭. 认知语言学事业［J］. 外语与外语教学，2011（2）：1－5.

夏衍. 上海屋檐下［Z］. http://blog. sina. com. cn/s/blog_4debd4790100ng4z. html. 2013年2月25日读取.

岳好平，汪虹. 概念整合理论框架下诗性隐喻意义建构的认知阐释［J］. 南华大学学报（社会科学版），2010，(5)：9－13.

亚里士多德. 诗学［M］. 陈中梅，译. 北京：商务印书馆，2005.

亚里士多德. 修辞学［M］. 罗念生，译. 上海：上海人民出版社，2006.

张雁. 从物理行为到言语行为：嘱咐类动词的产生［J］. 中国语文，2012（1）：3－16.

中国社会科学院语言研究室词典编辑室. 现代汉语词典（汉英双语版）［Z］. 北京：外语教学与研究出版社，2003.

朱祖延. 汉语成语大辞典［Z］. 北京：中华书局，2002.